李超 著

中国近现代美术文献十讲

复旦大学出版社

目录

西画东渐 1
 一、泰西画法 3
 二、利玛窦之谜 14
 三、泰西绘具别传法 26

民间路线 41
 一、江南画学之传法 43
 二、写真之流 58
 三、线法之风 69

海派重光 79
 一、外海派 81
 二、新兴视觉样式兴起 98
 三、洋画纷纭笔墨拟 110

土山湾记 125
 一、新圣像 127
 二、马义谷和刘德斋 141
 三、沉没的摇篮 151

卢湾之弧　161
　　一、陈澄波上海时期艺术遗产　163
　　二、陈澄波相关近代美术文献新解　196

决澜策源　215
　　一、决澜社研究　217
　　二、决澜社相关艺术文献新解　242

现代先贤　259
　　一、唐蕴玉油画研究　261
　　二、张充仁西画创作研究　283
　　三、中国印象主义之风　301
　　四、张弦和北平艺专　327
　　五、卫天霖之光　349

外籍移民　365
　　一、海上画梦录　367
　　二、"谢谢你们对中国艺术的贡献！"　385

海外收藏　395
　　一、京都国立博物馆藏民国时期西洋画考　397
　　二、李叔同《自画像》相关艺术资源研究　434

上海客厅　447
　　一、中华学艺社与中国现代美术传播　449
　　二、上海早期美术院校的艺术收藏　465
　　三、关于"上海现代主义艺术地图"　470
　　四、向哈定艺术致敬　477

西画东渐

一、泰西画法

自 15 世纪始,西方画法开始出现综合和演进的趋势。在古希腊、罗马美术传统而来的写实主流画法基础上,油画的前身"弗赖斯可"(Fresco)和"坦泼拉"(Tempera)两种画法得以完善集成,这其中凝聚了那个时代诸多欧洲画家的贡献,而尼德兰画家凡·爱克兄弟(Jan van Eyck,1370—1426;Hubert van Eyck,1390—1441)成为其中最具影响力的代表者。迄今,油画(oil painting)已演变为在材料技法、造型观念和风格样式方面自成一格的画种,并由此形成了集中代表西方绘画人文精神和科学意义的视觉艺术。

圣像艺术构成了油画从创始到完善的重要部分,而油画作为西方造型艺术的典型样式,开始其东渐的历程,同样也离不开圣像故事的传播。虽然"明季欧洲船舶及侨商之来我国者,既远在教士之先,西洋艺术作品容亦有流入者"[①],但更为可靠的史料记载,证明了西方传教士成为油画传入东方的早期使者。而传教士美术则构成

① 方豪:《中西交通史》(第五册),第二章"图画",第一节"利玛窦传入之西画及墨苑之翻刻",台湾华冈出版有限公司,1977 年。

了西画东渐的第一途径。根据现有的研究得知，西方圣像艺术入传中国，其最早可以在唐代长安出现的"景教流行中国碑"中发现①。"景教碑载述唐太宗贞观九年宰相房玄龄郊迎大秦国上德阿罗本，及'阿罗本远将经像来献上京'之事，可见唐初已有西方基督教圣经和天主圣像等东来传播。"②这类圣像的出现，表明"唐太宗贞观九年（635）大秦国（我国古代对罗马之称）基督教徒阿罗本携带经象来到长安，是为基督教及其宗教画传入中国的最早记录"③。同时，在14世纪入元以后的马可·波罗（Marco Polo，1254—1324）游历中，我们也可以发现其中有关所见方济各会与聂斯脱利派教会派遣来华的传教士活动的记述，并可以推知并证实为西画东渐于中国的早期历史记录。

近代之初，西方美术出现于东方，同样是作为传布天主教的宣传工具由欧洲传教士带往亚洲的。1534年由西班牙人圣依纳爵·罗耀拉于巴黎创立耶稣会，1540年得到罗马教皇保罗三世的批准，该耶稣会成为天主教反对宗教改革运动的主要集团。罗耀拉为第一任会长，他积极组织耶稣会士到海外传教，葡萄牙王若望三世即请求教皇派传教士到东方，沙勿略、利玛窦、罗明坚等即是先后受耶稣会派遣到远东传教的耶稣会士。沙勿略（Francis Xavier，

① 关于长安大秦景教文物典章，参见［日］关卫：《西方美术东渐史》，熊得山译，商务印书馆，1936年，第141—142页。
② 参见秦长安：《现存中国最早之西方油画》，《美术史论》1985年第4期（总第16期）。
③ 林树中：《近代西洋画的输入与中国早期的美术留学生——兼谈我国早期的油画》，《南艺学报》1981年第1期。

1506—1552)于1549年先到日本鹿儿岛,后又于1552年8月到中国广东的上川岛,并于同年12月在那里去世。由于他到中国适逢嘉靖禁海时期,因此,他只将所携圣像画留在了日本,而未曾带入中国。

就美术史意义而言,具有文化规模和历史影响的西画入传中国现象,应以明代万历年为始。据史记载,1579年(明万历七年)意大利耶稣会教士罗明坚(Michele Ruggieri, 1543—1607)奉命来华,初在广东肇庆设立教堂,当地总督曾检查其所携带物品,"发现有一些笔致精细的彩绘圣像画"①。罗明坚为了让与他接触的中国官员"对欧洲文明有较准确的观念",从最初就向耶稣会要求"一本画册,它描述的是我主基督的生平和《旧约》的某些故事;还有若干基督教国家的介绍",还要求"若干改编的故事书,还有尤其是一大本插图精美的《圣经》"。②1583年,罗氏获准建立教堂,在一座"圣母无染原罪小堂"内,悬挂有供受教者观赏的"圣母像"。

在万历年间,真正为耶稣会在中国奠立基业,并在中国有效而持久地传播西洋美术的传教士,是意大利玛塞莱塔人马泰奥·里奇(Matteo Ricci, 1552—1610),他来中国后取汉名为利玛窦(号西泰)。由于利玛窦具有文艺复兴以来西方科学文化的多方面知识,他又注意"入境问禁",以顺应中国本土礼俗,所以在传播天主教义和西方科学文化艺术方面都起到了重要作用。

① 引自罗明坚于1584年1月25日的一封书简。见[法]谢和耐:《中国与基督教》,耿昇译,上海古籍出版社,1991年,第127页。
② 引自罗明坚于1580年11月8日的一封书简。见[法]裴化行:《利玛窦评传》,管震湖译,商务印书馆,1993年,第99页。

而关于这一事件的历史记载,则成为近代西画传入中国最为重要的文献之一。这类重要文献,具有代表性的有黄伯禄所著《正教奉褒》,其中记载了利玛窦进呈神宗贡品的上疏表文:

> 谨以原携本国土物,所有天主图像一幅、天主母图像二幅、天主经一本、珍珠镶十字架一座、报时自鸣钟二架、《万国图志》一册、西琴一张等物,敬献御前。物虽不腆,然从极西贡至,差觉异耳,且稍寓野人芹曝之私。①

其中尤为引人注目的是"天主图像一幅"和"天主母像二幅"。这三幅画像为利玛窦的"首项"贡品。其中,"两幅圣母像,一尺半高;一幅天主像,较小一些。其中一幅圣母像是从罗马寄来的古画,它仿圣路加所画圣母抱耶稣像。另外两幅为当时人所画"②。因此,在《熙朝崇正集》卷二中,这三幅绘画分别被称为"时画天主圣像""古画天主圣母像"③。其实,利玛窦除了在京城进呈圣像画之外,在其所经历的中国其他地区,也曾经以不同的方式展示其所携的圣像画。

由此可见,传教士携圣像画来华,成为明清之际西画东渐的一种特定的文化景观。"后其罗儒望者,来南郡,其人慧黠不及利玛

① 〔清〕黄伯禄编:《正教奉褒》,光绪三十年上海慈母堂本,中国科学院自然史研究所藏。
② 转引自王庆余:《利玛窦携物考》,中国中外关系史学会编:《中外关系史论丛》(第一辑),世界知识出版社,1985年。
③ 《熙朝崇正集》,编者不详,天主教东传文献,台湾学生书局,1965年影印再版。

窦，而所挟器画之类亦相垺。"①后又有德国传教士汤若望(Johann Adam Schall Von Bell, 1591—1666)以与利玛窦相同的方法进呈皇帝的事例。"崇祯十三年(1640)，先是，有葩槐国(Bavaria，今译巴伐利亚)君玛西里(Maximilianus)饬工用细致羊犊装成册页一帙，彩绘天主降凡一生事迹各图，又用蜡质装成三王来朝天主圣像一座，分施彩色，俱邮寄中华，托汤若望转赠明帝。若望将图中圣迹释以华文，工楷誊缮。至是，若望恭赍趋朝进呈。"②"永历一年(一六四七)即清顺治四年，教士翟安德(Andrè-Xavier Koffler)在仓皇中曾向桂王献过圣像。西洋也有画着王妃受洗礼的版画。"③顺治十二年(1655)二月二十七日，汤若望的教友，耶稣会士利类思(Ludovicus Buglio)、安文思(Gabriel de Magalhaens)为感激清朝的宽待和保护，向顺治帝进献"天主圣像西书一本""西洋画谱一套"等。④王致诚"1738年抵达北京后，便以《三王朝拜耶稣图》进呈乾隆皇帝御览"。⑤……可见，传教士将所携圣像画引入中国，已成为他们在中国"学术传教"的一种重要宣传方式和手段。

"画像虽为教会仪式之要具，而宣传之力尤宏，故明清来华教

① 〔明〕顾起元：《客座赘语》卷六"利玛窦"条，金陵丛刻本。
② 〔清〕黄伯禄：《正教奉褒》。
③ 戎克：《万历、乾隆期间西方美术的输入》，《美术研究》1959年第1期（总第9期）。
④ 鞠德源：《清代耶稣会士与西洋奇器》，《故宫博物院院刊》1989年第1期（总第43期）。
⑤ 作喆：《清廷西洋画师王致诚》，《紫禁城》1989年第3期。

士携画颇多，并不时向欧洲求索。"①当然，与此文化景观相对应的最为翔实的史实，当首推利玛窦携西画进呈明神宗——这一具有美术史重要意义的经典事件。通过"明清来华教士携画颇多"这一文化现象，我们能够发现其中圣像画中的"明暗画法"的问题。

应该指出的是，"明暗画法"在中国传统中不是"不存在"的一种方法，而是一种"陌生"的传统方法，因此，在圣像画中的"明暗画法"，唤起了中国人的视觉兴趣，实际上也就与久违的传统意识发生了某种内在的联系。这使得上述的这种结构关系，能够潜在地在一定的范围内体现参照性。这种参照性，就是本土人士在特定的西画东渐的情境中所逐渐形成的对这种西画画法的多种回应。在明清之际，与这种"圣像画—明暗画法"结构关系相呼应的，是以圣像画为主体的西洋绘画。那么，它是以怎样的一种画法效果与中国人交流的，其留存在当时中国人的思想中的是什么印象，而中国人又是如何具体回应的呢？

事例之一："明镜涵影"和"如镜取影"。

姜绍书《无声诗史》是记载利玛窦传播西画活动的重要文献之一。关于利玛窦所携圣像画，姜绍书在该书卷七"西域画"中写道：

> 利玛窦携来西域天主像，乃女人抱一婴儿，眉目衣纹，如明镜涵影，踽踽欲动。其端严娟秀，中国画工，无由措手。②

① 见方豪：《中西交通史》（第五册），第二章"图画"，第二节"艾儒略、汤若望、罗如望传入之西画"。
② 〔清〕姜绍书：《无声诗史》卷七"西域画"，画史丛书本。

姜绍书"明镜涵影"的说法，其实是西画中的明暗画法使然，以至于产生"踽踽欲动"的逼真效果。就在姜绍书的同一本著作中，他又在评论晚明中国画家曾鲸时，用了相近的词——"如镜取影"。他这样写道："曾鲸字波臣，莆田人，流寓金陵……写照如镜取影，妙得神情。"①波臣派画家以墨骨写真、烘染傅彩等手法而"独步艺林"。虽然没有明确的佐证，表明他们的创作与西画传播的关系，但在姜绍书的印象中，其与圣像艺术的写真效果是相合的，因为"如镜取影"的画面效果，同样也是得力于明暗画法，只是在波臣派画家的作品中，表现得更为间接和隐秘一些。因而作者在用词语表达时，也选用了相近的修辞表达形式。

事例之二："画像有拗突，室屋有明暗。"

明末礼部尚书徐光启曾经与利玛窦合作，翻译克拉韦乌斯选编的欧几里得《几何原本》前六卷。在分析此书翻译的重要意义时，徐光启将几何学在绘画中的应用列入其中，他在《译几何原本引》中写道：

> 察目视势，以远近正邪高下之差，照物状可画立圆、立方之度数于平版之上，可远测物度及真形。画小，使目视大；画近，使目视远；画圆，使目视球。画像，有拗突；画室，有明暗也。②

徐光启在此概括了几何学的一种重要作用，即其有助于处理人

① 〔清〕姜绍书：《无声诗史》卷七"西域画"。
② 〔明〕徐光启：《译几何原本引》，载徐宗泽：《明清间耶稣会士译著提要》，中华书局，1989年，第258页。

像的"坳突"效果以及建筑的"明暗"关系。该译著从科学原理上阐释西画画法，在中国具有突破性意义，并对后世产生较大的影响。这一思想在清代学者袁栋所著《书隐丛说》中有所反映："今所传者，乃欧罗巴人利玛窦所遗，画像有拗突，室屋有明暗也，甚矣西洋之巧也。然岂独一画事哉。"

"西洋画专用正笔。用侧笔者，其形平而偏，故有二面而四面具；用正笔者，其形直而尖，故有一面而四面具。在阴阳向背处，以细笔皴出黑影，令人闭一目观之，层层透彻，悠然深远；而向外楹柱，宛承日光，瓶盎等物，又俱圆湛可喜也。"①显然，从袁栋"画像有拗突，室屋有明暗"的用词来看，其与徐光启"画像，有坳突；画室，有明暗也"之说相近。说明袁栋有可能阅读过徐光启的《译几何原本引》（包括相关译著）。但重要的是，袁栋之说又有所发展。其将远近、明暗之类方法归于"西洋之巧"，而且可以运用于绘画以外的领域。同时，作者又深入分析了西画中的"阴阳向背"与"悠然深远"的关系，而这种关系里存在着某种独特的用"笔"之道。

事例之三："绘画而若塑者。"

明末刘侗、于奕正《帝京景物略》卷四，就曾经记载了悬挂在北京宣武门内的天主堂耶稣画像："望之如塑，貌三十许人。左手把浑天图，右叉指，若方论说状，指所说者。须眉，竖者如怒，扬者

① 袁栋：《书隐丛说》，转引自［日］平川祐弘：《利玛窦传》，刘岸伟、徐一平译，光明日报出版社，1999年，第309页。

如喜；耳隆其轮，鼻隆其准，目容如瞩，口容有声。中国画缋事所不及。"①刘侗、于奕正面对圣像画中的人物形象，得出了"望之如塑"的印象。其中"塑"字的运用，使得平面的画像幻化出立体的空间感，点明了通过明暗画法所产生的逼真的视觉效果。

清初以来，类似于《帝京景物略》"如塑"之类的评价，在不少著述中得以发现。清初著名布衣学者谈迁，于顺治十一年(1654)拜访汤若望。其将会谈过程及耳闻目见，以及多次前往教堂的经历，记于《北游录》中。在该书中谈迁曾经数次提及对西画、西书和西洋仪器的印象："供耶稣画像，望之如塑，右像圣母，母冶少，手一儿，耶苏也。……登其楼，简平仪、候钟、远镜、天琴之属……其书叠架，萤纸精莹，劈鹅翎注墨横书，自左而右，汉人不能辨。""其国作书，自左而右，衡视之……所画天主像，用粗布，远睇之，目光如注，近之则未之奇也。汤架上书颇富，医方器具之法皆备……他制颇多，不具述。"②显然，《北游录》作者谈迁看到并描述的，并非是与《帝京景物略》作者刘侗、于奕正所见相同。然而，对象不同却不影响相同的评语——"望之如塑"。无独有偶的是，在吴长元《宸垣识略》卷七中，依然能够发现"如塑"说：

（天主堂）中供耶稣画像，绘画而若塑者，耳边隆起，俨然如生人。③

① 参见方豪：《中西交通史》（第五册），第二章"图画"，第三节"明清间国人对西画之赞赏与反感"。
② 〔清〕谈迁：《北游录》，中华书局，1960年，第45—46页。
③ 参见方豪：《中西交通史》（第五册），第二章"图画"，第三节"明清间国人对西画之赞赏与反感"。

吴长元在此将"望之如塑"变为"绘画而若塑者"。但本义并无二致。杨家麟《胜国文征》卷二为"天主堂",记录的不是宣武门内的天主堂耶稣画像,而是顺承门外天主堂中的圣像。然而,作者也同样用了"绘画而若塑者"的论说:(天主堂)"中供耶稣画像,绘画而若塑者,耳鼻隆甚,俨然如生人。左圣母堂。以供玛利亚,作少女状,抱一儿,耶稣也。"①不同于宣武门内天主堂和顺承门外天主堂的,是位于"阜城门内东隅"的"利玛窦旧居",也曾经为清人所记述,其中也涉及对圣像绘画的描述。汪启淑在《水曹清暇录》卷四中记录了他对西方圣像画的印象:"堂中佛像,用油所绘,远望如生,器皿颇光怪陆离。"②虽然"远望如生"在字面上,与前述画评略有变化,但实际所指与"俨然如生人""望之如塑"和"绘画而若塑者"等语,基本近于同义。

上述几段由圣像画而引发的明清之际本土人士的评说,显然是针对以明暗法为主的画法效果而言的。这些论说无疑都指出了一种视觉真实的写实效果,而这种效果是由人物肖像的明暗技法所引起的。这种"圣像画—明暗画法"结构关系,已经基本显现其意义所在:

> 西洋画用光学以显明暗之理,亦有所纪。……故西洋画及西洋画理盖俱自利氏而始露萌芽于中土也。③

① 参见方豪:《中西交通史》(第五册),第二章"图画",第三节"明清间国人对西画之赞赏与反感"。
② 〔清〕汪启淑:《水曹清暇录》卷四,一四一"天主堂本利玛窦旧居",杨辉君点校,北京古籍出版社,1998年。
③ 向达:《明清之际中国美术所受西洋之影响》,《东方杂志》1930年1月第27卷第1号。

显然，这是我们了解"圣像画—明暗画法"关系及其意义的重要之处。然而，从圣像画中发现明暗法，并不仅仅表明中国人对待西方绘画只限于技术上的取舍。显然，中国人感到"兴趣"的范围，除了来自明显的技术因素，还来自潜在的文化心理因素。

在此过程中，圣像中的"与生人不殊"的明暗法效果逐渐引得了本土人士的认同。自此，我们能够从中发现：中国人在这些圣像画中，真正发现了一种文明的兴趣——一种他们通过文化心理过滤后的视觉兴趣。他们在不同方式中接触到西方圣像画，没有构成一种基督教狂热的虔诚，却是转化为对"西洋之巧"技术文明的回应。而这一切的根源是中国"尚没有福音的土壤"，并没有如同佛教那样，实现中国化的结果。因此，对"西洋之巧"的回应，主要是通过明暗技法造成逼真效果得以沟通的。这里，他们既没有从教义精神去充分体验，也没有从画种材料上去理性把握，因此，他们发现了维系圣像中的另一类非宗教色彩的"光环"，那么，这一特别的"光环"是什么呢？那就是隐含其中的明暗画法。

"西洋画用光学以显明暗之理。"这是中国人在近代西画东渐过程中的第一种发现。而这种发现，虽源自利玛窦等传教士关于圣像画的宣传，却违背了利玛窦等传教士以圣像艺术传播教义的初衷，这也就给利玛窦等传教士出了一道难题：如何顺应中国人的这种注意力，去实施他们神圣的宗教传播策略。然而，中国的现实，能够给予他们的有限选择是：只有以中国的方式才能进入中国——泰西画法，在明末清初之际，由此开始了其在中国艰难而错综的交流历程。

二、利玛窦之谜

明末时期,利玛窦等传教士以其独特的"中国方式",开始了耶稣会士向中国的"远征",而绘画自然也是其中的"方式"之一。尽管绘画是他"非常喜爱"的艺术,但在他的"中国方式"中,绘画活动也许只是一种间接的"方式",所以留下诸多关于"画家利玛窦"的间接资料。

> 虔洁尊天主,精微别岁差,昭昭奇器数,元本浩无涯。①

这首诗为明代李日华所作,并且是李氏专门为利玛窦题诗相赠。李日华为人们描述的,是作为一个宗教家的利玛窦,和作为一个科学家的利玛窦。那么,是否有一个作为画家的利玛窦呢?对于西画在中国的画法传播和影响,利玛窦除了具有重要携带者和传播者的一面外,是否还有实践者的一面,这仿佛是一个谜。

事实上,"利玛窦是否擅长绘画,成了本世纪国内外学者争论的一个焦点"②。这说明,对于利玛窦的关注和研究,已经很难受到学科的限制,因为研究者面对的是一位博学之才,而他对于中西文化交流的深远影响,决非局限在晚明时期,可以说在整个明清之际都深刻地显示着他所体现的文化传播效应。围绕这个学术焦点,众多

① 关于李日华与利玛窦交往之事,可参见《明史·李日华传》、钱谦益《列朝诗集小传》丁集下、李日华《紫桃轩杂缀》。李日华此诗,转引自[日]平川祐弘:《利玛窦传》,刘岸伟、徐一平译,光明日报出版社,1999年,第301页。

② 莫小也:《利玛窦与基督教艺术的入华》,黄时鉴主编:《东西交流论谭》(第二集),上海文艺出版社,2001年,第17页。

学者在探讨其中的"印证之物"上做出了可贵的努力,因为其中的史料考证,自然是一件非常重要的学术工作。在此过程中,基本形成了肯定与否定两种类型的见解。持肯定态度者,如法国学者谢和耐认为:"利玛窦仅仅表现为一名哲学家和伦理学家尚不足,他的全舆图以及他讲授的数学和天文学知识至少也对他的名声起了同样大的作用。十七和十八世纪的入华耶稣会士们都奉他为楷模、舆地学家、天文学家、机械师、医师、画师和乐师。"① 日本学者大村西崖评价利玛窦:"万历十年,意大利传教士利玛窦来明,画亦优,能写耶稣圣母像。"② 中国学者郑午昌也曾经这样写到:"自意大利人利玛窦于明万历间东来传教,作圣母像,眉目衣纹,如明镜涵影,神态欲活。"③ 而持不同意见者,比如中国学者向达认为:"明季西洋画传入中国,为数甚夥,然教士而兼通绘事,以之传授者,尚未之闻。""唯历观诸书,未云利子能画,大村不知何据,今谨存疑。"④ 特别是关于《野墅平林》是否出自利玛窦手笔,争议尚存。⑤ 上述正反意见表明,在"印证之物"的考据层面上,"画家利玛窦"依然要

① [法]谢和耐:《中国和基督教》,上海古籍出版社,1991年,第30—31页。
② [日]大村西崖:《中国美术史》,商务印书馆,1918年,第196页。然向达在此引文注解中指出:"唯历观诸书,未云利子能画,大村不知何据,今谨存疑。"转引自向达:《明清之际中国美术所受西洋之影响》。
③ 郑昶:《中国画学全史》,中华书局,1919年,第448页。
④ 转引自向达:《明清之际中国美术所受西洋之影响》。
⑤ 如陈瑞林认为:"现藏中国辽宁省博物馆传为利玛窦所作的油画,似乎不大可能出自这位著名的早期来华传教士之手,更有可能是接受了西方美术影响的清代中国画师的作品。"参见陈瑞林:《16世纪至20世纪西方美术对于中国美术影响的历史回顾》,载[英]苏立文:《东西方美术的交流》,陈瑞林译,江苏美术出版社,1998年。

打上长久的问号。

然而，倘若暂时离开这种"问号"的阴影，重新调整角度，我们是否能够发现令我们陌生但又生动的利玛窦呢？

一个值得关注的视角，是利玛窦早年生活的文化背景和传统。利玛窦的出生地是意大利东部城市马切拉塔（Macerata）。在14世纪，那里就留下了诸多古典时期和文艺复兴时期的文化奇迹，筑起的城墙、精美的敞廊、豪华的宫殿和圣处女玛丽亚教堂存世其间，利玛窦受到艺术熏陶。当利玛窦年方16岁之时来到罗马，"从此，受米开朗琪罗启发、由建筑理论大师维尼奥莱设计建造的第一座耶稣会教堂，日耳曼公学圣阿波琳奈教堂内所绘的风格粗率的壁画中殉教的场面，始终萦绕在利玛窦的脑际。"①因此，就利玛窦故乡的人文环境而言，文艺复兴的文化氛围，无疑赋予了他多才多艺的素养。无论从文化环境，还是成长时间，利玛窦都与人文主义传统有着密切的联系。客观而言，利玛窦具有全面的艺术素养，这应是不争的事实。"利玛窦在这方面是达·芬奇的天才竞争对手，因为他也是多才多艺，具有同样多学科的天赋。"②"利氏是文艺复兴时期的传教士，为了布道，他们这些人学会了许多科学技艺，进入陌生的国度，借此联系官民，立下足根来宣传教义。同时文艺复兴带来科学文化革命，许多画家如达文

① ［意］利玛窦、［比］金尼阁：《利玛窦中国札记》，何高济、王遵仲、李申译，中华书局，1983年。
② ［意］伊拉里奥·菲奥雷：《画家利玛窦》，白凤阁、赵泮仲译，《世界美术》1990年第2期。

西、米开朗基罗、拉斐尔诸人，皆一专多能，既是科学家，又是画家，利氏也不例外。"①

另一个值得关注的视角，是利玛窦来华时期传教士的艺术活动和背景。利玛窦在华活动，正逢明末清初形成的耶稣会传教士东进中国的第一个高潮时期，来自欧洲各国的传教士多为才艺出众之士，其中也不乏擅长绘事者。但关于这一时期传教士从事美术的翔实史料并不多见。向达在《明清之际中国美术所受西洋之影响》一文中指出："明季西洋画传入中国，为数甚夥，然教士而兼通绘事，以之传授者，尚未之闻。"②但方豪在《中西交通史》（第五册）"图画"部分则指出，"明末清初，教会中人能绘事，可考得者"，方氏将游文辉、石宏基、倪雅谷、范礼安等列入此类"可考得者"。③利玛窦对中国画家的影响，如同他参与绘画活动一样，同样鲜见直接的史料佐证。据方豪《中国天主教史人物传》记载，在利玛窦身边曾经有数位善画的中国修士。比如游文辉、倪雅谷、徐必登、丘良禀、丘良厚、石宏基。其中游文辉作为"粗通绘事的教友"，曾经在

① 杨仁恺：《明代绘画艺术初探》，《中国美术全集》明代卷，锦绣出版事业股份有限公司，1994年。

② 向达：《明清之际中国美术所受西洋之影响》。早在利玛窦之前，曾有传教士兼擅绘事的记载。如秦长安《现存中国最早之西方油画》曾记："14世纪北京总主教约翰·孟德高维奴即兼擅绘画，其书简中亦记述为教授生徒《新旧约》之故，他曾将圣经故事绘成图像六幅。"秦长安文，发表于《美术史论》1985年第4期，据其注释，该史料来自亨利·玉尔：《古代中国闻见录》第三卷。

③ 方豪：《中西交通史》（第五册），第二章"图画"，第五节"西洋画流传之广与教内外之传习"，第34页。

1610年左右绘制《利玛窦》油画肖像①；而倪雅谷"艺术造诣相当高，学的是西画"，他于1606年受命赴澳门，为新建的三巴寺教堂作《升天图》；1607年，又至南昌初学院，期间绘制过中国式的彩色木刻"门神"等，同时他也被推测曾经创作过一幅木板油画《圣弥额尔大天神》。②作为中国本土画家最初从事油画实践的代表者，游、倪二氏受到后世有关研究者的关注。

由此我们关注到游文辉于1610年左右绘制的《利玛窦》油画肖像，这是目前我们所发现的由中国人绘制的最早的油画作品。游文辉，字含朴，1575年出生于澳门。1605年8月15日游文辉进入圣保禄修院，当时，他除了学习绘画外，还修读拉丁文。至1610年，他被派往北京协助处于垂危状态的利玛窦。期间游文辉为利玛窦绘制了一幅肖像油画。"这画所采用的明暗透视法则，是属于西洋画风格。""因利玛窦逝世于1610年5月11日，所以游氏油画肖像当绘于此日期之前。"这幅作品"现存罗马Residenza de Gesu之利玛窦遗像，即出自文辉之手，乃万历四十二年(1614年)金尼阁所带往"③。

① 参见陈继春：《澳门与西画东渐》，《岭南文史》1997年第1期（总第41期）。
② 参见方豪：《中国天主教史人物传》，中华书局，1988年。[法]伯希和：《利玛窦时代传入中国的欧洲绘画与版画》，李华川译，《中华读书报》2002年11月6日。
③ 参见莫小也：《利玛窦与基督教艺术的入华》，载黄时鉴主编：《东西交流论谭》（第二集），第19页注5。另，倪雅谷（一诚）作为西画家的史实，曾在《利玛窦全集》第二卷中有所记载：(倪一诚)"是一位画家，父亲是中国人，母亲是日本人，是在耶稣会修道院受的教育，但尚未入会。他的艺术造诣相当高，学的是西画。"1606年，利玛窦根据几位青年修士的表现，决定收倪雅谷等四人为初学生。参见《利玛窦全集》第二卷，第412—413页，光启出版社，1986年。另，倪雅谷相关的西画活动事例还有：1606年受命赴澳门，为新建的三巴寺教堂作《升天图》；1607年，又至南昌初学院，期间绘制过中国式的彩色木刻"门神"等。参见莫小也：《十七—十八世纪传教士与西画东渐》，中国美术学院出版社，2002年，第95页。

确实，利玛窦参与绘画活动及其对中国画家的影响，如同他早期在意大利是如何接受艺术熏陶的背景，目前尚未有明确记载。但是，利玛窦无疑具备了这种专业修养和影响力。在有关中国美术史和东西美术交流史上，他时常担当着文化交流先驱的角色，他最有影响的是携带包括圣像画在内的西方礼品进呈明神宗。而利玛窦本人参与绘画的记述甚少，直接的记载并不多见，但是相关的间接记载，还是能够有所发现的：

之一，利玛窦于1606年8月，在写给耶稣会总会长的信中说："我对于绘画艺术极为喜爱，不过我担忧，此事再加其他一切，都放在我肩上，会使我羁绊得无法脱身。"①

之二，法国学者裴化行《利玛窦评传》中提到，万历皇帝想知道欧洲君主的服饰、发式、宫殿是什么样子。后利玛窦将相关的画"呈送皇上，附以汉语简短说明；然后，鉴于画的尺寸太小，而中国人又不会画阴影，两位神父（指利玛窦和庞迪我）就花了两三天时间，奉旨帮助官方画师把它放大并着色"②。

之三，王庆余《利玛窦携物考》记："利玛窦入京后还献呈神宗耶稣像，图上人物的面貌、服饰描绘细腻。皇帝命宫廷画师仿制一幅。利玛窦等留在宫内三天，指导画师工作。"③

之四，利玛窦曾经在南昌与李日华有过密切的交往。李氏在《紫桃轩杂缀》中记："玛窦紫髯碧眼，面色如桃花。见人膜拜如

① 王庆余：《利玛窦携物考》。
② 参见［法］裴化行：《利玛窦评传》，第337页。
③ 王庆余：《利玛窦携物考》。

礼，人亦爱之，信其为善人也。余丁酉秋遇之豫章，与剧谈，出示国中异物，一玻璃画屏，一鹅卵沙漏。"①

之五，《利玛窦携物考》又记："利玛窦赴京途中，在临清与漕运总督刘东星结识。刘东星欲派画师临摹圣母像。利玛窦怕临摹不好，于是送他一幅复制品。此为南京教会的一个年轻人所绘制，他当在利氏指导下所作。"②

之六，《利玛窦全集》卷三记，在南昌，利玛窦换了儒者的衣服，从此有了更多的人来看望他。其中乐安王回访利氏时，不仅赠送高级绸缎等物，还带来一本访问录，上边描绘利氏的访问和接待礼节等，后来利玛窦撰写了一封回书，一一回答了亲王的问题，并在首页绘了西方圣人的画像。③

之七，"从现存南京博物院的彩色版《坤舆万国全图》中，我们可以看到各类描绘精致生物与船只。""该图是宫中太监依照利玛窦绘、李之藻刻本摹制的，其中所绘动物二十有余。"④

……

我们知道，利玛窦之所以能进入以往相关的美术史研究的视野，并不是由于上述这些"间接记载"，而是归于目前得到公认的

① 〔明〕李日华：《紫桃轩杂缀》卷一。文中所记"丁酉"为1597年。所记"玻璃画屏"为"经利玛窦装饰后的耶稣像"。
② 王庆余：《利玛窦携物考》。
③ 参见罗光泽编：《利玛窦全集》第三卷，第179、189页。
④ 参见莫小也：《利玛窦与基督教艺术的入华》，载黄时鉴主编：《东西交流论谭》（第二集），第19页。《坤舆万国全图》图版见《南京博物院》，台北大地地理出版公司，1996年，第19页。

两大"利玛窦史实"。这两大史实即为利玛窦在中国本土曾经参与的重要美术活动，一是进呈圣像，二是《程氏墨苑》所刊"宝像图"。前者将西方圣像油画献给中国皇帝，后者将西方铜版底稿赠送给中国艺人，因为这是明清之际西画东渐历史的两大事件，反映了利玛窦一是作为奠基者，在明末清初所起的中西交流的重要奠基作用；二是作为传播者，在中国绘画史上所担任的西方美术传播者的角色。至于传为利玛窦作品的《野墅平林》的真伪之辩，其实并不影响利玛窦在美术史中的地位。但是这是否意味着我们对于利玛窦的美术史价值，已经获得充分的把握？这值得我们思考。

倘若我们假定《野墅平林》个案能够成为继上述重要事件之后的第三个"利玛窦史实"，那么我们会从中获得怎样的体验呢？

> 意大利传教士利玛窦东来，带有西方文艺复兴时期的圣母像和耶稣之画，利氏本人还为《程氏墨苑》作画，不是油画而是以线描为主的插图形式。有人说利氏带来油画，本人不娴绘事，其实不然，他曾有文字叙述西画的技巧，并于晚年在北京绘京郊秋景画屏，重彩绢素，用中国工具和颜料，稍有别于西画构图以散点透视出之，只是描绘技法用阴阳面处理，画倒影……正是以中国画为主体的交融。①

这里所指的"京郊秋景画屏"，指的就是《野墅平林》，这是一幅明末山水屏风画。该作品"已经引起专家们的注意，使人

① ［意］伊拉里奥·菲奥雷：《画家利玛窦》。

耗费了不少笔墨",经专家验证推测为利玛窦所绘作品。其理由之一,是该作品"协调而饱满的'泼油'结块向人们证实,它的作者不是中国人"。另外,"从鉴赏家们的总的评论来看,它出自利玛窦之手是可信的,全世界从事利玛窦研究的专家们也都认为如此"。①

关于这幅四联屏风作品,有如此描述:

> 一屏画的是杂草丛生的湖边矗立着一棵大树,掩映着中景的树林和远景的建筑,它可能是达官贵人的楼阁。接着是小湖的风光,北京郊区这类池、塘、泊比比皆是,一座小桥在平滑如镜的湖面最狭窄处连接着小湖的两岸。三屏描绘同样的风光,在小湖北岸,远处隐约可见山峦叠嶂,好像是从颐和园后边看到的香山一样。最后画的是小湖的源头,近景是两株非常漂亮的大树,不是松树便是杉树,还有芦苇丛和中景的树林,闪闪发光的黄色树冠,那可能是黄栌。香山的山坡生长的正是这种秋天树叶变红的树,每到深秋,漫山红遍,如火如荼。②

然而,《野墅平林》作为一个富有实效的研究个案,其价值又超越了作者的归属问题。因为该作品被认为是"把西方绘画艺术同中国传统绘画艺术融为一体的第一幅艺术珍品"。有关评述如下:"这幅画本可以镶在一个大画框里,却采用中国裱画方法,是分四屏裱在画轴上的。它大概是用来装饰教堂祭坛的,也可能就是为北京大

①② [意]伊拉里奥·菲奥雷:《画家利玛窦》。

教堂而创作的。""这是幅画在绢素上的写实油画,以石绿、赭石色为主,浅蓝色的湖水有些模糊,同平静的环境融为一体;立体感和透视感极强。由于这幅画完成于 17 世纪初,这些特点在中国绘画史上显然是新鲜事物,树木、松针、阔叶、杂草、芦苇,千姿百态;中景的小桥和远景的房屋的几何构图基本上以欧洲的技法绘成的,更确切地说,是以意法学派的技法绘成的。"①该作品"重彩绢素,用中国工具和颜料,稍有别于西画构图以散点透视出之,只是描绘技法用阴阳面处理,画倒影,这种中西画法的交流,正是以中国画为主体的交融。与清康、乾时郎世宁诸人之作相比较,保留西画色彩的比重要轻微许多"②。

将利玛窦作为一位画家来研究,用意并不完全在于考证他具体参加过哪些绘画活动,也不在于非要弄清楚传说与他相关绘画作品的真伪问题。因为限于史料,这对所有这方面的研究者而言,都是一个难题。但是,我们可以从中发现,在利玛窦生活在中国的那个年代,出现了空前奇特的效果。这种效果,是两种历史悠久的绘画文明,在首次正面接触后却出现局部效应的耐人寻味的效果。从某种程度而言,这种效果,反映了在西画东渐过程中,在感性物质层次上所出现的画法参照现象。就此而言,利玛窦的美术史价值,正是"西洋画及西洋画理盖俱自利氏而始露萌芽于中土也"③。

① [意]伊拉里奥·菲奥雷:《画家利玛窦》。
② 杨仁恺:《明代绘画艺术初探》,载《中国美术全集》明代卷。
③ 向达:《明清之际西洋美术对中国之影响》。

事实上，画法参照的现象，已经在《野墅平林》的个案中有所显现，该作品的"描绘技法用阴阳面处理，画倒影"，构成中西画法之间的某些"交融"。虽然，其中主要包含着技术参照的因素，但这是发现和研究《野墅平林》的一个关键，表明以明暗法为中心的画法参照，在《野墅平林》的创作年代，是一个突出的文化特质。而且这一特质，又体现在利玛窦"曾有文字叙述西画的技巧"的事例之中。

倘若这些"文字"从某种程度上反映了利玛窦绘画观，那么，我们会对两段"画论"饶有兴味：

> 中国画但画阳不画阴，故看之人面躯正平，无凹凸相。吾国画兼阴与阳写之，故面有高下，而手臂皆轮圆耳。凡人之面正迎阳，则皆明而白；若侧立，则向明一边者白，其不向明一边者，眼耳鼻口凹处，皆有暗相。吾国之写像者解此法用之，故能使画像与生人亡异也。①

> 中国人非常喜好绘画，但技术不能与欧洲人相比。……他们这类技术不高明的原因，我想是因为与外国毫无接触，以供他们参考。若论中国人的才气与手指之灵巧，不会输给任何民族。……他们不会画油画，画的东西也没有明暗之别；他们的画都是平板的，毫不生动。②

显然，这些"画论"皆出自利玛窦。前者出自其口，由他者转

① 〔明〕顾起元：《客座赘语》卷六"利玛窦"条。
② 《利玛窦全集》第一卷，第18、65页。

录而成;后者出自其手,经本人书信而成。但其中能够得以贯通的中心话题,正是"阴阳"或"明暗"之法。这些言论,都是在通过中西绘画比较之后获得的。正是在对比的过程中,利玛窦阐明了西画"兼阴与阳写之"的原理,正在于"向明"则"白"、"不向明"则"暗"的光源,表明了西方肖像绘画"与生人亡异"的特征所在。这些论说,与明末清初中国人士的有关评说,都基本集中在人物"写像"的范畴。但是,利玛窦又在对比的过程中,将与西画明暗特征相反的特征,归于中国绘画的特性,从而得出中国画"画阳不画阴""没有明暗之别"之类的结论,无疑显示出这位饱学的"西儒"对于中国绘画传统的认识偏颇。然而,他却从更深的层面,意识到中国人所蕴藏的"才气"和"灵巧",这正是令他真正产生惊讶之处。

在关于"画家利玛窦"的间接资料中,一个焦点是利玛窦的绘画观。他也必须调整原有的"明暗"观念及其立场,而所谓《野墅平林》之说,正好是这种立场调整的印证。西方文化对于中国文化的适应性,这在贯以"以西顺中"为旨的利玛窦身上表现得非常明显。而这才是研究"作为画家的利玛窦"的真正意义。由此意义所致,我们发现这种利玛窦的"萌芽"效应,贯穿于明清之际。在清人笔记中,关于西洋画的评说,也时有"其画乃胜国利玛窦所遗"[①]

① 〔清〕张景运:《秋坪新语》。转引自方豪:《中西交通史》(下册,全二册),第四篇第九章"图画",第六节"郎世宁之中国画与乾嘉间之西画",岳麓书社,1987年,第918—919页。

之语的出现，可见利氏在西画东渐过程中的影响力及其在美术史中的价值。

然而，"利玛窦之谜"依然存在。因为"利玛窦之谜"涉及的不仅是"印证之物"的史料问题，更重要的是"西洋画及西洋画理""始露萌芽于中土"的文化问题，其生动地印证了跨越明清之际所出现的"画法参照"现象的特殊性所在——"利玛窦继来中国，而后中国之天主教始植其基，西洋学术因之传入；西洋美术之入中土，盖亦自利玛窦始也。"①然而，在利玛窦所处的西画东渐时期，是否还有其他"植基"者或"传入"者，即"明末清初"的"教会中人能绘事"者，同样也是解析"利玛窦之谜"的重要环节。抑或利玛窦之谜，超越了他个人所处的时空范围，而成为某种中西文化交流的文化象征。

三、泰西绘具别传法②

在明清之际，中国人原本对于西方绘画的材料是比较陌生的。他们关注的重点似乎是相关的画法问题。对于利玛窦在华时期的圣像艺术，他们较为多见的评述集中在明暗和透视的画法效果之上。比如顾起元《客座赘语》记："所画天主，乃一小儿；一妇人抱之，曰天母。画以铜板为幀，而涂五采于上，其貌如生。身与手臂，俨

① 向达：《明清之际西洋美术对中国之影响》。
② 参见《乾隆御诗三集》之《命金廷标抚李公麟五马图法画爱乌罕四骏》。

然隐起,幨上脸之凹凸处,正视与生人不殊。"①这段关于西画的经典评说,已经从侧面提到材料问题,但没有进一步的明确阐述。相比而言,明暗和透视的画法效果则更容易引起普遍的关注。从传统绘画的笔墨丹青、文房四宝,中国画家已经形成了对于材料工具、装潢形制诸方面系统理解。限于当时的物质条件和传统观念,在材料方面的文化交流及实践,其主要的体现,即是对中国传统绘画材料的熟悉和适应。

传为利玛窦之作的《野墅平林》,已经在一定程度上涉及这一问题。《野墅平林》是"画在绢素上的写实油画,以石绿、赭石色为主,浅蓝色的湖水有些模糊,同平静的环境融为一体;立体感和透视感极强。由于这幅画完成于17世纪初,这些特点在中国绘画史上显然是新鲜事物。树木、松针、阔叶、杂草、芦苇,千姿百态;中景的小桥和远景的房屋的几何构图基本上以欧洲的技法绘成的,更确切地说,是以意法学派的技法绘成的。协调而饱满的'泼油'结块向人们证实,它的作者不是中国人。"②"这幅画本可以镶在一个大画框里,却采用中国裱画方法,是分四屏裱在画轴上的,它大概是用来装饰教堂祭坛的,也可能就是为北京大教堂而创

① 〔明〕顾起元:《客座赘语》卷六"利玛窦"条。同时,利玛窦也曾经提到类似的情况:"中国画家对技法一无所知,没有透视,没有投影,也没有使用油画颜料。"这里,关于"没有透视,没有投影"的问题,已在上节予以阐述;而"没有使用油画颜料",则反映了当时西画东渐过程中的事实。利玛窦所语转引自〔英〕苏立文:《明清时期中国人对西方艺术的反应》,莫小也译,载黄时鉴主编:《东西交流论谭》,上海文艺出版社,1998年,第316页。

② 〔意〕伊拉里奥·菲奥雷:《画家利玛窦》。

作的。"①"关于这幅稀世之宝,还必须补充两点:首先是作画的颜料和材料的选择技巧,利玛窦在这方面也是达·芬奇的天才竞争对手,因为他也是多才多艺,具有同样多学科的天赋。必须指出,在17世纪的北京比在达·芬奇绘制壁画《最后的晚餐》的米兰大概难以找到适用的颜料和画布。总之,可以这样说,画家利玛窦不大善于调和颜料和使用可以找到的材料。"②在排除《野墅平林》有关作者的争议因素之外,有一个事实是明显的,那就是作品的材料媒介的特殊之处。倘若说"协调而饱满的'泼油'结块"的技法处理,体现了欧洲油画材料技术特征,那么"画在绢素上的写实油画"则意味着欧洲油画材料与中国传统绘画材料发生了尝试性的结合。这种结合是该画作者受制于中国绘画独特的"裱画"和"分四屏"的形制,还是由于客观的条件限制,无法找到和使用"可以找到的材料"。

然而,这种"尝试性结合"毕竟是十分难得的事情,因为在明末清初之际,类似《野墅平林》作品及其相关的史料,不失为珍贵的个案。又如被断为在"明代中叶"由"具有一定绘画素养之西洋人"所绘《木美人》,是以"西洋古典油画之独特技法","绘于两寸多厚旧门板上的西洋早期油画二美人立像"。其虽用西方油画的技法,但却为何用门板作为底材,较为合理的解释是"西洋传教士在闽南就地绘制于厚门板",并适应了"在闽南不少古式大厅堂建筑

①② [意]伊拉里奥·菲奥雷:《画家利玛窦》。

中尚普遍遗存"的"门屏之结构"。①如果《木美人》的作者身份及作画时间需要进一步考证的话,那么至少其在材料处理上,向人们提供了某些可资参考的依据。另外,与中国早期油画相关的若干"第一"的油画,则同样应该引起我们的注意。被定为"西方传教士绘于中国境内的第一张油画",即意大利传教士乔凡尼(Giovenni Niccolo, 1560—?)1583年在澳门绘制的油画《救世者》,作品存世情况下落不明。而被誉为"中国人最早的一幅存世油画",即乔凡尼的门生、利玛窦的助手、中国人游文辉在1610年前后所作的油画肖像《利玛窦》,因原作于1614年由金尼阁(Nicolas Trigault, 1577—1628)带至罗马(现存罗马Residenza de Gesu,即耶稣会总会档案馆),故目前通常情况下,多见其"印刷品"效果。②上述两作的材料使用特点以及相关史料,目前不得而知。尽管如此,《野墅平林》的事例,已经可以为我们了解当时的历史原型,提供窥其一斑的机会了。

事实上,在明清之际西画东渐初期,其文化交流的层面,基本停留在物质技术的初步阶段,尚未触及文化精神的深层阶段。而在此初期的"欧西绘画流入中土"的过程中,画法参照和材料引用是相辅相成的。因此,上述所举事例似乎在提醒我们,画法和材料是

① 参见秦长安:《现存中国最早之西方油画》。
② 参见陈继春:《澳门与西画东渐》。2002年9月7日,笔者曾经在意大利罗马,根据有关资料线索,计划专程访问Residenza de Gesu,但因为时间及手续等诸问题影响未遂。迄今,笔者尚未见到关于此作品原作的相关资料。国内的图像资料均为这幅"迄今可见的中国人画的最早油画"的印刷品。

无法割裂的互动关系。由于对特定材料的掌握，画法就逐渐发展为一系列相关的技法。如果当时在中国本土出现了现在极少能够看到的油画作品，那也大多仅限于西方人的手笔（当然也包括与他们有直接关系的少数中国学生），因为这里明显有着材料因素的作用。相比而言，在画法参照层面，由于不太受到外来绘画材料因素的影响，透视和明暗画法在中国本土的多种绘画形式（比如部分版画、壁画和文人水墨画）中，则出现规模较大。然而，即便是在这些画法参照方面，材料问题也已经不可避免地显现出来。透视画法和明暗画法虽然显现交流双方间接的、宽泛的影响效果，但彼此面对画法参照关系的处理和转换，在某种程度上已经涉及直接的、专业性较强的材料引用问题。

利玛窦时代过去之后，西方传教士中的艺术家们与中国文化的接触方式发生变化。随着明清之际的改朝换代，他们已经不是在"学术传教"的旗帜之下，在耶稣会的事业范围内进行文化交流，而是在"禁教"的氛围中，他们（有些是非传教士身份的画家）以某种"技艺之士"的身份介入朝廷的相关活动。作为供职画家，他们与中国文化的接触显得相对更为正面和直接。当西方画家进入清宫进行有关的奉旨创作时，他们便面临着一系列绘画材料的适应问题。

1711年（康熙四十九年），意大利画家马国贤（Matheo Ripa, 1682—1745）遵旨入宫担任供职画家。在他的同胞格拉蒂尼（Giovanni Gherardini, 1654—?）的"油画室"，马国贤发现了如下的情景：

作油画是用高丽纸，画师不习惯用一种颜色作底色，等颜色干后在上面画，而是用明矾把纸弄湿，待干了以后，在上面作画。有的画布大得像一张床单，并且如此坚韧，使用时我用尽力气也撕不开，不得不用剪刀去剪。由于我不习惯这种画布，我从来也没能按照自己的主观想象创造作品，只能进行一些平庸的复制工作。①

在清宫格调的作用和影响下，马国贤"就这样艰难地开始了将西洋画艺术与中国画艺术融合的过程"。所幸的是，"这种复制他不擅长的风景画的时间不长"，皇帝因马国贤懂得"一点光学和用硝镪水在铜版上雕刻的原理"，便命他"致力于版画"工作了。马氏所刻《避暑山庄三十六景》深受康熙帝的赞赏。中国传统版画墨色仅一次印刷，并没有深浅墨色二次印刷的方法，乾隆时期的姑苏版画有一半是墨色深浅二版再加手敷色的，其中有不少干脆就是墨色浓淡二版。这和西方的单色版画技术有关系。②

按照马国贤的记载，格拉蒂尼"是把油画艺术介绍到中国的第一人"。然而，在格拉蒂尼的"油画室"里，马氏却无法依凭他所熟悉的意大利油画传统，去发现和适应这里的油画"材料"。格拉蒂尼是一位应康熙皇帝之邀来华的"世俗画家"，关于他的油画创

① 万明：《意大利传教士马国贤与中西文化交流》，载黄时鉴主编：《东西交流论谭》（第二集），第51页。

② 法语称其技法为 gravure encamaieu（用单色表现明暗调子的版画）。其制作方法为：在第一版用线雕刻，然后将它正确地转印到第二版上去，第二版用清淡的油墨。参见 Heinrich Pumpel：《西洋木版画》，川合昭三译：《西洋木版画》。另参见莫小也：《乾隆年间姑苏版所见西画之影响》，载黄时鉴主编：《东西交流论谭》。

作，直接的记载甚少，而最有特点的间接记录是："他的七八个中国学生用油画颜料在高丽纸上画中国风景。"①这与马国贤所看到的是相吻合的。其中马国贤提到了两种当时所用的油画底材：作油画用的"高丽纸"和他所不习惯的"画布"。这种"画布"，很有可能是供画家们进行水彩或水墨绘制之用的"丝绸"；而特殊的纸本材料"高丽纸"颇具特色，并在以后的诸多相关"油画"记载中见到。"西洋画家用的是坚固的朝鲜纸，可能是康熙时代入华的切拉蒂尼（Gheradini）最初使用的。"②王致诚（Jean Denis Attiret，1702—1768）也同样遇到了类似的绘画材料问题，他"刚刚开始工作，乾隆皇帝便亲自驾临，并以一种很慈祥的神态询问他，其疾病是否已经彻底痊愈……数日之后，在皇帝令人从海淀带来某些朝鲜纸和颜料之后，王致诚便开始为皇帝画像"。这些"朝鲜纸""特别坚固，系将竹子粉碎、过滤和重新组合后而制成"。③这已经提供给我们一个讯息：在18世纪初，中国宫廷在其繁多的绘画活动中，出现了一种"就地取材"的"高丽纸本油画"。

所谓"就地取材"，并非完全受到地理和交通等客观因素的限制，而皇家审美趣味和习惯上的人为因素才是其取舍的关键。事实上，在对绘画材料的规定方面，康熙至乾隆时期都有特定的要求。

① 万明：《意大利传教士马国贤与中西文化交流》，载黄时鉴主编：《东西交流论谭》（第二集），第51页。

② ［日］小野忠重：《乾隆画院与铜版画》，莫小也译，载黄时鉴主编：《东西交流论谭》（第二集），第397页。

③ ［法］伯德莱：《清宫洋画家》，耿昇译，山东画报出版社，2001年，第61、232页。

继康熙时期马国贤、格拉蒂尼等欧洲画家的清廷活动之后,郎世宁(Giuseppe Castiglione, 1688—1766)等西方画家进入宫廷参与绘画活动。这时期,已经出现"异地取材"的记录,当时就曾经有过油画材料"油色和油料可能来自欧洲"的记载①。同时,该时期入宫的西方人,也曾经将"西洋油画颜料"作为贡品之一进呈皇帝。比如"乾隆二年(1737年)四月,沙如玉和戴进贤(Ignatius Koegier,德国人,1716年入华,1746年3月30日卒于北京)、徐懋德(Andreas Pereyra, 1716年入华,1743年12月2日卒于北京)、巴多明(Dominicus Parennin,法国人,1698年11月4日入华,1741年9月24日卒于北京)等人向乾隆帝进献西洋油画颜料,各得上用缎一匹,纱一匹"②。需要说明的是,此处"西洋油画颜料",根据《清档》乾隆二年五月二十一日的记载,为"西洋颜色12样,交郎世宁画油画时用"。③而这些"西洋颜色",如有关档案所记载:"西洋宝黄十二两、红色金土十二两五钱、黄色金土十一两、浅黄色金土七两、紫黄色金土十二两五钱、阴黄六十两、粉四十两、片子粉十六两、绿土三十两、二等绿土二十一两、紫粉九两五钱、二等紫粉十二两五钱……"④诸如此类的"西洋颜色"的命名,显然是本土人士赋予

① 参见杨伯达:《乾隆射箭油画挂屏述考》,载《清代院画》,紫禁城出版社,1993年,第245页。
② 鞠德源:《清代耶稣会士与西洋奇器》。
③ 杨伯达:《郎世宁在清内廷的创作活动及其艺术成就》,载《清代院画》,第144页。
④ 转引自聂崇正:《清代宫廷油画述略》,载《宫廷艺术的光辉——清代宫廷绘画论丛》,东大图书股份有限公司,1996年,第237页。

的，因而具有浓厚的本土化烙印，由此可见当时"油色和油料可能来自欧洲"，并以特定的"物品"出现于清宫的状况。

这些"西洋颜色"显然与当时欧洲颜料的情况及其历史背景有关。"颜料在欧洲，情况与中国或其他地区也大致相似，古代欧洲人最先选择的大都是比较现成或容易加工的天然矿物颜料，据考证古希腊和罗马在公元3世纪前，主要用石膏、炭黑天然泥土或再加煅烧而成的土黄、土红、褐色等几种颜料，传说到公元4世纪开始能炮制铅白，稍后会制铅丹和从碳酸铜矿中提取石绿，朱砂是到中世纪才普遍使用，8世纪开始能用烧碱提取植物颜料，大批化学合成颜料是近代才陆续出现，锌白到18世纪方被普遍推广，更加稳定和复盖力强的钛白，则是19世纪的发明。古代画家都亲手选择和加工颜料，故比今天画家熟悉颜料特性，很长一段时间中，研磨调制好的颜料要放在猪膀胱做的小袋中保存，使用时临时根据需要再补充添加剂。19世纪出现玻璃瓶装的工厂预制颜料。锡管颜料则是印象派时代的产品了。"①

相关的研究表明，关于郎世宁等新体绘画"凡此诸作，皆用绢地水彩画具作之，用中国之材料，行西洋之画法，可谓开从来画史所未有也。其颜料为西洋输入，抑中国所产，余于此未所确言，宜俟专家之研究以决之。""故宫博物院藏郎氏所用画瓶四五事，大小不等，悉为西洋式制作，其中所余颜料红蓝二色犹甚鲜美，以意推

① 潘世勋：《欧洲绘画技法源流》，《美术研究》1990年第2期。

之,必为郎氏随身带来;而内廷即有所备,自亦为中国上等品质,郎氏或兼而用之耶?""后来所绘,亦略如斯。时或杂以纸地。立轴、横卷、画册皆有之,而属油画者,今其遗品中,殆未之见。"①"郎氏去世后尚有西方色料留下,可知他作画时丰富的色彩运用,除了渗合国画用色法外,由于水彩明度和变化均较为丰富,因此在作画时不断使用。"②可见,郎世宁、王致诚等人作为专职宫廷画家,在清廷供职数十年的绘画工作,基本是围绕着皇帝的旨意进行的。这除了在画法方面与中国传统画法保持"折中主义"的方式之外,在技法材料的运用上,也在很大程度上受到皇帝趣味的左右。也就是说,他们在宫廷绘画中的交流和传播的重点,是画法适应和材料适应的兼顾并重。

在此,我们不妨回到这些西方画家在清宫中的特定情境,列举相关的事例,以说明他们在创作中对于多种材料的适应:

之一,郎世宁接触到了适合宫廷需要的多种材料,雍正时期,他"终日在宫廷画院工作",给人的印象是,在"瓷器上描绘装饰纹样,或从事水彩画和油画的制作"。③

之二,《清档》(乾隆四年二月十三日)又记:"传旨着郎世宁画

① [日]石田干之助:《郎世宁传考略》,贺昌群译,《国立北平图书馆馆刊》1933年第七卷第三四号。其中作者关于"而属油画者,今其(郎世宁)遗品中,殆未之见"说法,可能因受当时资料条件限制,未必切合事实。郎世宁遗存的油画作品,目前可知者,有《太师少师图》等。

② 沈以正:《郎世宁绘画之我见》,载《郎世宁之艺术》(宗教与艺术研讨会文集),台北幼狮文化事业公司,1991年,第68页。

③ [英]苏立文:《东西方美术的交流》,第68页。

大油画，由如意馆预备头号高丽纸和颜料。"①

之三，王致诚创作《乾隆射箭油画挂屏》，其屏风"骨架上裱多层浅黄色高丽纸，绘画者便直接在纸上作油画，不另敷画布"。"油色和颜料可能都来自欧洲，画在高丽纸糊成的底子上，表面比较平滑，不像欧洲画布那样有着或粗或细的布纹。油色较薄，可是油画笔触还是清晰可辨。"②

之四，"有时皇帝心血来潮强迫阿蒂雷（按即王致诚）进行练习，以不损坏皇帝的名誉，例如用颜料润饰和加工。皇帝还指出在所有技术方面的技巧，例如在丝绸上进行水墨画，在镜子上进行油画，或者用油画颜色进行肖像的绘制。这些在阿蒂雷1741年11月4日的一封信所证实。"③

之五，1743年王致诚在一封信中曾经说自己主要是在丝绸上画水彩，或是用油彩在玻璃上作画，很少采用欧洲的方式作画，除非是为"皇帝的兄弟们、他们的妻子和几位有血缘关系的皇子和公主"画像④。

如上所举的这些宫廷绘画活动，显然使他们基本放弃了以"欧洲方式"作画的可能。那么，他们又是如何从中糅合部分的"中国方式"，而产生的结果又是如何的呢？ 与马国贤、格拉蒂尼等康熙

① 杨伯达：《郎世宁在清内廷的创作活动及其艺术成就》，载《清代院画》，第145页。
② 杨伯达：《乾隆射箭油画挂屏述考》，同上书，第245页。
③ Michel Beurdeley：PEINTRES JÉSUITES EN CHINE AU XVIIIe SIèCLE, Paris：Anthèse，1997.
④ ［英］苏立文：《东西方美术的交流》，第68页。

时期入宫的画家相似，郎世宁和王致诚继续沿用以"高丽纸"为重点材料，而"不另敷画布"的纸本油画创作习惯和相应技法。其中有所发展的是，他们在运用中实施的技术要求更为具体，这说明他们对于中国传统绘画材料的适应难度更大。例如："油色和颜料"由异地取材为主，创作限制相对画布要小，表明油画颜色不是这种纸本油画在材料上进行变通的重点；另如："头号高丽纸"和"大油画"相匹配的尺寸规定，表明根据不同的绘画主题，与之相符的油画尺寸已经产生了一定的操作要求。又如：考虑到油画颜料及油色的厚重性能和参照程度，高丽纸以屏风作为"骨架"，并且进行"多层"装裱，体现对于这种特定纸本油画因地制宜的技术处理。再如：除了纸本油画的绘制之外，另有以玻璃（镜）为新的材料媒介创作的玻璃油画，其绘制工作已经基本纳入宫廷装饰的规范之中。

其中，最值得我们关注的是，这种时常见于记载的纸本油画，呈现了非常特殊的视觉效果："表面比较平滑，不像欧洲画布那样有着或粗或细的布纹"，这在一定程度上接近了在"丝绸上进行水墨画"和"在丝绸上画水彩"的感受。乾隆的趣味，自然不是以专业画种的规定作为依据，他对王致诚弃"油画"而转"水彩"的要求，无疑是从水彩和水墨在"意趣深长"的画趣上加以考虑和选择的。所以王氏油画"油色较薄"，正是出于这种特定的油画"水彩化"的限制，而他的油画中又依稀流露出"油画笔触还是清晰可辨"的迹象，表明王致诚在材料适应和折中过程中一定的艰难程度。

德尼(按即王致诚)画法虽精,奈皇上以中国时尚,惟好水画,德尼不能尽其所长。皇上谕工部曰:水画意趣深长,处处皆宜,德尼油画虽精,惜油画未惬朕意,若使学习水画,定能拔萃超群。即著学习其法。至于写真传影,则可用油画也,令知朕意。①

显然,乾隆对"水画"(按即水彩画)的推崇,并非完全取消了王致诚绘制油画的空间。但是即便是在"写真传影"之时可用油画绘制,其依然是基本以纸本为底材,如王致诚创作《乾隆射箭油画挂屏》,即是在"多层浅黄色高丽纸"上作"油画";另如"西洋人王致诚热河画来油画脸像十幅,着托高丽纸二层,周围俱镶锦边"等,即可作为重要的引证;同时其为符合"朕意",学习水(彩)画,舍弃其"所长",自然在作品中"油色较薄",侧面反映了某种"油画水彩化"的影响。

其实,油画水彩化的倾向,是因为水彩的水墨化因素的作用;而水彩的水墨化因素,从根本上分析,是缘自"中国时尚"的作用。正因如此,清宫西画材料运用中的水墨化因素,主要是指以郎世宁为代表的新体绘画所适用的主要媒介和载体。比如有专家指出:"当时所使用的技术当然是在绢本上所画的水墨画。画家们将为绢本上底色的任务交给了中国专家们,他们以一种胶矾混合液来为丝绸着色,所使用的颜色或为被粉碎的颜料,或为溶解在水中的染料,再从中掺入胶水,以使颜料能在绢本上很好地粘结。这种工作

① 〔清〕樊国栋:《燕京开教略》,北京救世堂光绪三十一年刊本,第74页。

方式极其精细。"①事实上,这种"工作方式"又涉及和影响其他西画材料的适用方式,并与乾隆所提出的"泰西绘具别传法"之说形成对应关系。所谓"泰西绘具",正是对西方绘画材料的一种别称,而"泰西绘具别传法",则典型地反映了皇家审美趣味在西画材料引用方面的核心思想,这也就是清宫纸本油画"就地取材"的关键所在。换言之,"泰西绘具别传法",正是清宫范围形成"材料引用"的西画东渐现象的重要概括。

正是出于"中国时尚",乾隆提出"泰西绘具别传法",这实际是清宫"新体绘画"进行"材料引用"的纲领和准则。以郎世宁和王致诚为代表的西方供职画家,相应在材料方面进行了一系列"别传法"的工作,大致分为两大方面:一是在中国画材料结构中,寻求适应的方式。为了适应中国的欣赏习惯和宫廷的需要,他们在大多数时间里放下油画笔,开始接触中国的纸、绢、笔、墨和砚,学习中国画的技巧而创作,综合了中西不同的观察方法和表现方法。二是在西画的材料结构中,寻求调整的途径。主要是在改变原有的西方传统的底材和调和剂等环节上,顺应帝皇的趣味和需要,以纸本作主要媒介以类于中国画的方式,笔触趋于平整以接近工笔装饰意味,油色偏于轻薄而近似于水彩效果,以符合水墨的欣赏习惯。

正是出于"中国时尚",乾隆提出"泰西绘具别传法",这同时体现了士大夫的正统思想的作用。因为真正左右"泰西绘具别传法"的依据及标准,是乾隆心目中视为至尊的"古格",这就是中国

① [法]伯德莱:《清宫洋画家》,第105页。

文人思想的崇高境界。因此，虽然乾隆在包含"泰西绘具别传法"之句的题跋中，对郎世宁褒奖不已，但是郎世宁从中的画法和材料方面的努力适应和引用，依然无法企及这种境界，所谓"似则以矣，逊古格"，表明郎世宁作品的定位，只能是处于逊于"古格"的境地。再如邹一桂《小山画谱》所评西洋画，"其所用颜色与笔，与中华绝异"。他的这段画论，虽然对西洋画的画法、材料作出"参用一二，亦具醒法"的重要评价，但中心立场还是"笔法全无"，而"笔法"的灵魂所在，即是张庚《国朝画征录》中所推崇的"古格雅赏"。

中国的"古格雅赏"与西方的"颜色与笔"，无形地成了中西艺术交流双方在思想观念方面存在的鸿沟，这其中体现出来的碰撞的艰难性质和程度，可能是郎世宁、王致诚等这批18世纪活动于中国宫廷的西方画家，难以真正感受和想见的。但是，倘若回到当时的历史情境，他们已经在众多的限制中，竭尽了自己最大的努力和才华。尽管他们不太可能真正接触和感应这种崇高的"古格"，而且作为神职人员，他们自有上帝般的精神感化，但是他们努力地在"泰西绘具别传法"的旨意下，进行一系列的材料引用的实践。这种实践，与他们利益真正相关的，是他们由此作为在中国"为神而服务"的一种生存策略；至于其中调和中西画法及材料的多种尝试，只是他们的一种生存方式。这种"方式"真正的效应和价值，似乎依然是一个无尽的话题。

2

民 间 路 线

一、江南画学之传法

倘若分析明清之际西方传教士在中国的活动轨迹，我们不难发现，其行迹所至，大多数是中国内陆的腹地，这里远离北方的京城，又相隔南方的口岸，是相对偏离我们关注明清时期的西画东渐的重要地区——宫廷和港埠范围以外的广阔空间。事实上，明末清初的中西美术交流很大程度上，是在相对于宫廷之外的"民间"①进行的。利玛窦等传教士除了从广州初登中国土地，进呈贡品北上京城之外，还到过中国内地的许多地方，其中特别是在南京一带有广泛交游，而明清之际这里也是文人荟萃之地。此如《万历野获编》卷三十记："今中土士人授其学者遍宇内，而金陵尤甚。"②

明清以来，江南地区商贾云集，物质丰足，交通四达，文人墨客因市移入，构成了人文与世俗相互交汇的独特社会景观。其中金

① 这里的"民间"是一种特指。长期以来，人们对于明清以来的西画东渐的注意，多集中于宫廷之内。而宫廷以外的西画东渐现象，由于相对分散或时起时落，研究者相对"忽视"。故本节所提"民间"，是在西画东渐的特定情境中，相对于宫廷范围而言的中国内陆地区，其中尤以江南地区为代表。

② 〔明〕沈德符：《万历野获编》，中华书局，1980年。

陵、姑苏等地出现文化交流的繁盛气息。例如扬州怡性堂"左靠山仿效西洋人制法，前设栏楯，构深屋，望之如数什百千层，一旋一折，目炫足惧，惟闻钟声，令人依声而转。盖室之中设自鸣钟，屋一折则钟一鸣，关捩与折相应。外画山河海屿，海洋道路；对面设影灯，用玻璃镜取屋内所画影。上开天窗盈尺，令天光云影相摩荡，兼以日月之光射之，晶耀绝伦"①。值得注意的是，尽管在江南民间，当时有诸多的传教士在此与中国人士有所交游，也有"仿效西洋人制法"的有关记载，这是西画东渐中值得关注的重要方面，就是所谓的"民间路线"，其影响的范围和程度之广时有反映，但依然存在着"西洋画风作品不可确指"的客观面貌。因此，以江南②为代表的民间地区，至今依然存在着有关近代西画东渐的历史之谜。

利玛窦到南京以来，上层即有曾鲸、焦秉贞等画家出现，民间也有不少作家，可知的有下列几人：一、莽鹄立：姓伊尔根，觉罗氏，字树本，号卓然。官至都统，曾会清圣祖容，其写真本西洋法，纯以渲染皴擦而成，康熙壬子生，乾隆丙辰卒。二、丁允恭：钱塘人，工写真，遵西洋烘染法。三、丁瑜：字怀瑾，允恭女，张鹏

① 〔清〕李斗：《扬州画舫录》卷十二，中华书局，1960年，第270页。
② 此处所指"江南"，沿用近代以来关于"江南"的约定俗成的概念（古代"江南"主要指长江中游以南的地区），即在地理位置方面，"江南"大致为镇江以东的江苏南部和浙江北部的地区。其由太湖平原、杭嘉湖地区和宁绍平原三部分组成。由于文化渊源、自然环境和经济活动等因素，该地区逐渐形成了独特的地域文明。参见周振鹤：《释江南》，《随无涯之旅》，生活·读书·新知三联书店，1996年，第324页。

年室,守其家学,工写人物,遵西洋法。俯仰转侧之致,极工。四、张鹏年:与妻丁瑜均善画。五、张恕:字近仁,工西洋画法,自近而远,由大而小,毫厘皆准。六、金玠:字介玉,诸暨人,莽弟子,工写真,能林木山石。七、曹重:初名尔垓,字十经,号南垓,自号千里生,娄县人。画花远视作凹凸状,近看都平,所谓张僧繇笔也。八、崔鏏:字象州,三韩人。工人物士女,学焦秉贞法。傅染净丽,风情婉约。上面这些人不在宫廷内,而在民间,尤以曹十经为有名。①

这些活动于江南民间的画家,是何以学得西洋画法的,除了部分师承的关系之外,尚无完整详实的史料依据,足以证实他们吸收西画画法的前因后果,只能说他们创作中的"西法"倾向,与"利玛窦到南京"这样一个传教士西画传播的文化背景有关。而他们作品中所谓西法的体现,大致包括两类:一是利用没骨、渲染和皴擦等传统绘画技法因素,体现写真描绘中"明暗法"效果,诸如"纯以渲染皴擦而成""遵西洋烘染法"等的画法处理;二是调整经营位置的空间关系,体现山水描绘中"透视法"的效果,诸如"俯仰转侧之致""自近而远""由大而小""毫厘皆准""远视作凹凸状"等的画法处理。

倘若以森严的宫墙作为一种划分的尺度,那么我们所重点关注的曾鲸和焦秉贞,则前者为在"民间"活动的画家,而后者则为在"上层"活动的画家。虽然他们之所以进入美术史研究的范

① 戎克:《万历、乾隆期间西方美术的输入》。

围，有一个很重要的原因，即他们的创作过程中具有"参用西法"的特色。而这种特色及其影响之所以得到广泛的传播，很大程度上依靠"民间"的途径得以实现。诚然，民间和宫廷西画活动之间的关系，并非是截然相隔的，恰恰相反，彼此却是存在着诸多耐人寻味的潜在关联。比如，焦秉贞的地位和名声，部分与其木刻版画《耕织图》的成功有关。其一方面是该作在宫廷贵族阶层得到的认可，"康熙帝敕命以殿版镂刻赐于群臣"；另一方面又由于《耕织图》多次再版，深入民间。因此，焦秉贞《耕织图》的影响，反映了宫廷和民间在艺术方面的某种关系。再如，雍、乾之际年希尧的《视学》的问世，显然是清宫画院范围之内中西画家交流的结果，但是其影响范围又超出了宫廷的界限，《视学》在民间仍然受到广泛的关注。"清宫廷画院中称为海西画法的中西折中作品也可能大量流入江南一带。甚至像年希尧关于透视学的理论著作《视学》多次再版，也会传入民间。"[1]因此，"宫墙"同样是透风的，有所区别的是，"宫墙"之内的"上层"，西画东渐的现象相对集中和明显；而"宫墙"之外的"民间"，西画东渐的现象相对分散和隐晦。

当我们调整西画在清宫"院内开花，院外无果"的观念，当我们将目光转向"宫墙"之外的"民间"时，是否能够察觉近代西画东渐的另一番景象呢？就在江南民间，我们列举若干相关的画法参

[1] 莫小也：《乾隆年间姑苏版所见西画之影响》，黄时鉴主编：《东西交流论谭》，第227页。

照现象：

之一，"江南画学之传法"现象。

与焦秉贞齐名的曾鲸（波臣），曾经"流寓金陵"。他的写真作品，是晚明中国人物画界的一种"奇观"。其画风影响所至，形成"波臣派"传承至清代画坛。"中土最先受西洋画影响，而采用西法者，厥为写真派。此派之开始者，为明末间莆田人曾鲸。"①"中国画家之学西画，或参用西画法者，初以写生为主。……波臣流寓金陵的时候，正是利玛窦东来的时候，他目睹到天主像、天主母像；所谓烘染数十层者，乃是参用西洋法。"②"波臣本来国画是有根底的，因居留南京，有机会参看天主教的西洋画；……波臣的画不是完全西洋，不过墨骨之外，加上多层的渲染。可说是折中的方法。这方法传授渐广，如谢彬、郭巩、沈韶、刘祥生、张琦、张远、沈纪、徐璋等，成为一派，渐渐的笔墨烘染的痕迹，浑化起来。这类作品，就是明末中国画界的特产。"③

这种代表性观点所指，是明末清初的西画东渐的一种焦点现象，即人物肖像画范畴。显然，在这种现象中，曾鲸及其传派是最突出的研究对象。姜绍书《无声诗史》记：

> 曾鲸字波臣，莆田人，流寓金陵。……写照如镜取影，妙得

① 潘天寿：《中国绘画史》附录"域外绘画流入中土考略"，上海人民美术出版社，1983年，第290页。

② 郑昶：《中国美术史》，载陈辅国主编：《诸家中国美术史著选汇》，吉林美术出版社，第1539页。

③ 李朴园主编：《中国现代艺术史》（"绘画"由梁得所撰），良友图书印刷公司，1936年，第19页。

神情。其傅色淹润,点睛生动。虽在楮素,盼睐嚬笑,咄咄逼真。每图一像,烘染数十层,必匠心而后止。其独步艺林,倾动遐迩,非偶然也。年八十三终。①

所谓"波臣派"画家,主要是指谢彬、郭巩、徐易、沈韶、刘祥生、张琦、张远、沈纪、徐璋等人,这一派在明清之际画坛颇具影响力。曾鲸及其波臣派"每图一像,烘染数十层",产生了人物肖像特殊的写真效果,引起后人的诸多评说,张庚《国朝画征录》将其写真艺术,概说为"曾波臣之学"和"江南画学之传法"。他写道:"写真有两派,一重墨骨,墨骨既成,然后傅彩,以取气色之老少,其精神早传于墨骨中也,此闽中曾波臣之学也。一略用淡墨勾出五官部位之大意,全用粉彩渲染,此江南画学之传法,而曾氏善也。"②

其实,"曾波臣之学"和"江南画学之传法"之间,有着难以阻隔的传承关系。可以看出,姜绍书的《无声诗史》对曾鲸及其传派,以"如镜取影"的中心评价,对其写真风格进行概括,此亦为张庚《国朝画征录》所指"江南画学之传法"的"粉彩渲染"的主要效果。同时,姜绍书在同著中又用"如明镜涵影"之语,形容他在南京所见利玛窦携来的"天主母像"。"如镜取影"和"明镜涵影",同出于姜绍书之笔,而其所形容的对象,都是由明暗法所导致的人物"逼真"的效果。其评说的情境是利玛窦将携来的圣像,

① 〔清〕姜绍书:《无声诗史》卷四。
② 〔清〕张庚:《国朝画征录》,画史丛书本。

在南京一带向中国人展示。"波臣又曾在南京活动,因而人们很容易猜测他可能和利玛窦有某种联系,但如对照他的作品(如作于1622年的《张卿子像》)来看,其画法却似乎更接近于张庚在《国朝画征录》里所说的'墨骨既成,然后傅彩',较多元人(如王绎《杨竹西小像》)传统,而西方写实法的影响并不明显。……另外,很值得注意的是现藏南京博物院的一批佚名明人写真,其中如《徐渭像》《李日华像》,似更接近于姜绍书所说:'傅色淹润……渲染数十层'的画法,或即张庚所说'略用淡墨勾出五官部位之大意,全用粉彩渲染'的所谓'江南画家之传法'而更具新意和接近西法。"①

因此,以"写真"为特色的"江南画学之传法"现象的出现,是"中土最先受西洋画影响,而采用西法者",还是另有其他多种原因导致其成为"中国画界的特产",后人诸多相关论说迄今无法明确定论。

之二,"布景缛密"现象。

明清以来,山水画的发展代表了文人画的一种主流现象。然而其中对于"西方冲击"是否存在某些"东方回应"的迹象,在近二十年来成为一个具有争议的论题。尤其是对曾经生活于南京一带,并主要从事山水画创作的画家,这里主要指如吴彬(约1568—1626,莆田人,流寓金陵)、樊圻(1616—?,南京人)、龚贤(1618—1689,昆山人,后定居南京)等。这些画家在南京一带活动的年代,正处在"金陵画派"的繁荣时期;而他们的作品之所以可

① 袁宝林:《比较美术教程》,高等教育出版社,1998年,第77—78页。

能被视为受西画影响,在有关的学者看来,主要是指他们的山水画在透视和光影处理等方面与西画有某些近似之处,论者称这些新的迹象可能是受到诸如存放在南京天主堂内的布朗(Braun)和霍根堡(Hogenberg)所著《世界城镇图集》这类雕版印刷品的影响之故。"那些看起来似乎受到西方影响的17世纪的中国山水画,并没有一幅是西方绘画的直接摹仿,只不过是写实性有所增强,描绘主题范围扩大。"①

事实上,由于没有"直接"的资料佐证,论述这一论题必须持以谨慎的态度,与之相关的问题尚有争议存在。尽管如此,这并不影响我们对其中创作现象的注意和分析。关于吴彬的绘画风格,姜绍书《无声诗史》曾经作过这样的描述:

> 布景缛密,傅彩炳丽,虽棘猴玉楮,不足喻其工也。
>
> 结构精微,细入丝发,若移造化风候,八节四时于楮素间,可谓极其能事矣。②

此处的评说,对吴氏作品的繁密构图进行了重点的强调。这种"布景缛密"的特点,可以用"层峦叠嶂,千峰万壑、冈岭逶迤、绵亘不绝"③的传统画评语言加以概括;也可以从"树木、水渚由近及远由大而小,观者能够感觉到画面的一种深度"④的西画画法意识去

① 参见〔英〕苏立文:《东西方美术的交流》,第60—61页。
② 〔清〕姜绍书:《无声诗史》卷四。
③ 参见《中国美术全集·绘画编8·明代绘画(下)》,上海人民美术出版社,1992年,"图版说明"第26页。
④ 莫小也:《明末清初江南地区画家对西方艺术的反应》,载《文化杂志》(中文版)2000年春季第40、41期。

加以联系。同样，龚贤的有关画论，如"画石块上白下黑，白者阳也，黑者阴也"，"画屋要设以身处其地，令人见之皆可入也。……树石安置尚宜妥帖，况屋子乎！"①可以与其著名的"积墨法"所致的"黑龚"风格相对应；也可以理解为"表现了具有深度的连绵峰峦与山脊、闪耀着银光的溪流、纵横交错的云层与瀑布、似无人迹但又村落点点的人间真景"。②

这两种解释之间，显然存在着从资料运用到观念阐述的差异。其中最大的争议所在，即是如果真是在这些山水艺术中存在"写实"的因素。那么其是否体现了"17世纪卷轴中出现西方写实主义确实是西方绘画的影响"③。从另一个角度而言，如果"清代初期，来自西方写真画风的影响仅限于南京的一批称为'金陵八家'的画家当中"，那么，我们又如何剖析"一般说来文人画家对此并不注意"的思想倾向④。显然，这些争议涉及不同的美术史观，而其中的焦点对象之一，就是明末清初曾经生活于南京一带，并主要从事山水画创作的画家。

因此，"布景缛密"现象，作为当时金陵地区山水画家创作风格取向的一种代表，如果与西洋绘画影响之间存在着某种"感应"的

① 龚贤：《龚安节先生画诀》，引自《美术丛书》第一册，江苏古籍出版社，1986年，第10—13页。
② 莫小也：《明末清初江南地区画家对西方艺术的反应》。
③ 参见 Michael Sullivan: The Chinese Response to Western Art. Art International 24, nos.3—4(Noverber—December 1980), pp.8—31.
④ 参见［英］苏立文：《东西方美术的交流》，第60—61页。

话，其客观表现效果，也只能说是尚处在一个微妙的程度。明清以来受西方绘画画法影响较为明显的是人物画和肖像画，相对而言，作为风景画的山水画所受影响要弱一些。其中主要的一个原因，是山水画是文人画的主体，而人物画多与职业画家的业务范围相联系，在文人画中所占比例不大，这就决定了文人画家对于西法的基本态度和倾向。

之三，"不取形似，不落窠臼"现象。

与清"四王"齐名的吴历（字渔山），号墨井道人，本常熟人，寓居于上海三十余年。康熙年间入天主教，于1688年任司铎之职，其生事史书多有记载。如道光《常昭合志》记，吴历"晚年浮游经数万里，归而隐于上海，或往来嘉定"。同治《上海县志》亦记，吴历"屡游数万里，归于海上"。《嘉定志》另记，吴历"弃家浮海至西洋，后归寓城东十余年"。叶廷琯《鸥陂渔话》又记："道人入彼教久，尝再至欧罗巴，故晚年作画，好用西法。"[①]1675年吴历曾有代表作《湖天春色图》，采用平远法构图，近、中、远三处柳树安排成十分适当的纵深层次，由迂回小径的引深和几座远山的处理，隐约构成透视的写真意识，可见其"作画每用西洋法，云气绵渺凌

① 上述所说"西洋""欧罗巴"，实指吴历晚年曾在澳门居住数月，吴氏生平未赴欧洲。另外，有关其重要的记载，可见吴历的墓碑碑文。根据《瀛壖琐纪》所记，该碑文为徐渭仁在大南门外天主坛荒草上发现。碑文记述道："公讳圣名西满，常熟县人。康熙二十一年（1682年）入耶稣会，二十七年（1688年）证铎德，行教上海。疾卒圣玛第亚瞻礼日。寿八十有七。康熙戊戌（1718年）夏季，同会修士孟由义立碑。"

虚,迥异平时"①。素来的相关评说表明,由于长期和西方教士接触,吴历见过不少西洋绘画作品,在若干作品的墨彩渲染和烟云烘托等方面,吴氏比较注意隐约的明暗和黑白对比,不失为清代画家中兼取中、西画法之长的一代大家。关于吴氏的这种"定论",影响至吴氏逝世的百年之后,此如陈独秀《美术革命》所评:"王派画不但远不及宋元,并赶不上同时的吴墨井(吴是天主教徒,他画的布景写物,颇受了洋画的影响)。"胡怀琛在《上海学艺概要》写道:"吴墨井的画在中国的画界里很有名,但以前人多不注意他的画法是把西洋画法融化在中国画里而创造出一种新的画。这件事在现在说起来,很有可以研究的价值。"②

"吴历现象"构成中国近代美术史研究的一种独特的文化视角,即西画东渐于中国,为何在正统文化环境中面临传播阻碍的同时,产生了画法参照过程中曲折而复杂的思想意识。吴历曾在一则《墨井志跋》中说:

> 我之画不取形似,不落窠臼,谓之神逸,彼全以阴阳向背形

① 迄今人们在讨论吴历艺术与西洋画法的关系时,多以《湖天春色图》为重要例证。关于该作品的背景情况,其中题跋可资参考。"'忆初萍迹滞娄东,倾盖相看比海同,正是蚕眠花未老,醉听莺燕语春风。''归来三径独高眠,病渴新泉手自煎,蘩菊未开霜未傲,多君先寄卖壶钱。'博函有道先生,侨居隐于娄水,予久怀相访而未遂,丙辰春从游远西鲁先生,得登君子之堂,诗酒累景,盖比海风,致不甚遐矣,旦起冒雨而归,今不觉中元之后三日也,而先生殷勤念我,惠寄香茗酒钱于山中,予漫赋七言二绝,并图赵大年湖天春色以志谢,墨井道人吴历。"

② 胡怀琛:《西洋画、西洋音乐及西洋戏剧的输入》,《上海学艺概要》(二),《上海市通志馆期刊》。

似窠臼上用工夫。即款识,我之题上,彼之识下,用笔亦不相同,往往如是,未能殚述。①

吴氏以自己创作体验,从一个侧面反映出他对西洋画形式的心态,虽然其中隐于褒贬之词,但多少证实了他在涉猎西洋文明之中,建立起相应交流的初步参照,以此得出如是一些思考。因此,吴历的山水画创作中所谓"不取形似,不落窠臼"现象,再次反映了"一般说来文人画家对此并不注意"的思想倾向。此如有关学者所言:"渔山作画,特主意趣,不重形似。又从现存渔山诸画观之,不见所谓云气绵渺凌虚者,唯湖天春色一帧远近大小,似存西法,树石描绘与郎世宁诸作微近;然其他诸帧,一仍旧贯。则所谓晚年作画,好用西法者,毋亦耳食之辞耳。"②"如吴渔山诸人作画,仍喜参西法然皆成分甚少,仅存其意耳。此为中国画受西洋画影响之一斑。"③我们透过他文人画的笔墨样式,可以发现其中的空间意识和用笔观念,依然归于"神逸"的传统审美标准,而和西洋绘画中的画法理解产生了某种矛盾心理。

之四,"仿泰西洋笔法"现象。

明末至清乾隆年间,苏州桃花坞盛产以年画为主的版画类印刷品。"旺盛之时,桃花坞年产年画数万张,远销山东、安徽、江苏、

① 〔清〕吴历:《墨井志跋》,昭代丛书本。
② 向达:《明清之际中国美术所受西洋之影响》。
③ 山隐:《世界交通后东西画派互相之影响》,《美术生活》1934年4月创刊号。

浙江数省,甚至还出口日本与东南亚。"①这批版画作品史称"姑苏版画"。戎克《万历、乾隆期间西方美术的输入》向我们展示了当年姑苏版画的某些景象:

> 万历版画之兴盛是市民的文化需要增长的结果。和插图相适应的是年画的发展。苏州是纺织中心,版画与年画也最盛,杨柳青为运河上的大镇,就成了北方年画的中心。杨柳青的年画从明末一直发展到现在。苏州明代也有年画印行。两地西洋画风作品不可确指,但是雍正九年(1731)的苏州"阊门图"不但有明确记年。而且相当成熟。从黑田源次的"支那古版画图录"中看,比这更不成熟的如美女图一定是在康熙之际所作。西洋剧院图是仿刻意大利版画的。其中很多年画,如西厢图、岁朝图,都写着仿太西笔法字样。不只是仿效,而且能用以描写中国故事与风物了,可以想见决不是一朝一夕的成绩。②

所谓"仿太西笔法",为当时有些姑苏版画的民间画家在自己的作品上所刻的题跋。类似的"字样",有《全本西厢记图》中刻有"仿泰西笔意";《山塘普济桥中秋夜月图》中刻有"仿泰西笔法"等。事实上,这些作品的出现,表明了作者对于西画具有某种主动接受的意象,"有相当一部分乾隆年间的姑苏版,即使未在画面上题

① 莫小也:《乾隆年间姑苏版所见西画之影响》,黄时鉴主编:《东西交流论谭》,第215页。关于出现"仿泰西笔意""仿泰西笔法"之类题跋的原因,作者认为:"'泰西'即明末清初中国人对欧洲的泛称。如果画家与画商不是为了招揽生意,那么即是为了主动表明自己受到西洋影响的事实。"

② 戎克:《万历、乾隆期间西方美术的输入》。

'仿泰西'之辞,却在实际上不同程度地受到了西方绘画技巧的影响"①,这与前述文人画家关于西画的隐晦心理和漠视态度相差甚远。

显然,这里所指的"笔意"和"笔法",是针对西画画法而言的。在苏州木版年画中较早集中地体现出对西洋画法的兴趣。而画法的兴趣所致,形成了在明暗法和透视法方面的多种吸收痕迹。在明暗法的表现方面,其在房屋、桥梁等建筑物的造型上大都进行光源及其投影的处理,在人物造型上则侧重在服饰褶皱方面的明暗效果处理,体现了类似于"夕阳日影倒射"②的表现效果;而在透视法方面,这些姑苏版画的作者,又在画面中设定不同的固定视点,相应运用焦点透视原理,将参差复杂的建筑群,安排得层次丰富、结构有序,又显现了类似于"俯仰转侧之势极工"③的不凡技艺。

姑苏版画中体现的"西洋透视画法""明暗投影"和"铜版画细腻效果"等迹象,正是这些民间画家"仿泰西笔意"和"仿泰西笔法"的结果。而这种结果的显现和他们的表白一样,显现了他们对于西画画法有所选择的参照和吸收。"中国人在复制西方油画作品中,已将一些复杂的要素去掉,但在衣襞处理上仍然留着浓重的阴影,而在姑苏版中,他们通常先刻一次主要衣纹,再以密集

① 袁宝林:《潜变中的中国绘画——关于明清之际西画传入对中国画坛的影响》,见袁宝林:《比较美术教程》,高等教育出版社,1998年,第201页。

② 〔清〕唐岱:《绘事发微》,引自《美术丛书》第一册,江苏古籍出版社,1986年,第260页。

③ 〔清〕张庚:《国朝画征续录》,转引自《画史丛书》第三册,上海人民美术出版社,1963年,第117页。

的排线将它们形成丰富的块面。"①虽然这些作品曾经被视为"坊间俚俗之作",但却奇迹般地"创造了中国民间吸收西洋画法的成功典例"。

明清江南,近代西画东渐的神秘之地。上述四种现象从不同的侧面展现了其复杂而丰富的画法参照历程。尽管这里曾经出现"利玛窦及其他传教士在江南地区广泛地展示西方绘画作品,才使中国人对科学的透视知识与阴影技法开始有所了解"②,但是至今依然无法回避"西洋画风作品不可确指"的历史疑问。

不过,这种疑问并未妨碍我们对于近代西画东渐探讨的进展。我们能够从中获得某种启示的是,江南之地的西画之风,仅仅是西画东渐"民间路线"的一种代表。③在那个时代,其他如广东新会"木美人"木版油画、"广钟""苏钟"内装饰油画、岱庙《泰山神启跸回銮图》壁画等的陆续发现和研究,都在不同程度地证明:明清之际中国民间的西洋绘画影响和传播,具有多样的参照方式和表现形式;同时这也证明了"民间路线"的西画传播不是孤立的现象,它与宫廷文化有着耐人寻味的联系。为此,我们可以以此为据,反思明清时期西画技法的传播及其影响,是否只在宫墙内"开花",

① 莫小也:《乾隆年间姑苏版所见西画之影响》,黄时鉴主编:《东西交流论谭》,第223页。
② 参见[法]裴化行:《利玛窦评传》。
③ 其他民间地区的西画传播情况,如田毅鹏:《西洋画入传中国始末》记:"在民间,西洋画也有所传布,《红楼梦》第41回刘姥姥所见怡红院门首,即挂有大幅西洋女僮图。在江西景德镇也出现了绘有西欧风格的希腊神话故事画的乾隆粉彩双口瓶。"田毅鹏:《西洋画入传中国始末》,《中外文化交流》1993年第6期。

而没有在民间"结果"?

二、写真之流

"洋画最初来到中国的时候,的确是一种使人惊异的事情。其最大的一点,不消说便是写实。"① 而这种写实的最明显和集中的体现,是在人物写真之中。"写真画方面,尤为风靡一时。写真画创自明代曾鲸,画法类似西画,制作甚精。且授徒甚众,流传极广。至清初莽鹄立、丁允泰及其女丁瑜辈出,宗其作风。但多纯用西法,不过仍用中国画之工具而已。"② 因此,明清之际曾经"风靡一时"的"写真画"③,无疑构成了近代西画东渐的一种特

① 尼特:《谈谈洋画的鉴赏》,《艺术旬刊》1932年11月第1卷第7期。此处所谓"洋画最初来到中国的时候",应指明末清初时期,其标志是利玛窦等西方传教士携带西画来华活动。
② 山隐:《世界交通后东西画派互相之影响》。
③ 依照传统画论表述习惯,肖像被称为"写真"。在清代画坛,除了曾鲸一派以外,又有郎世宁、焦秉贞、冷枚、莽鹄立等多派写真风格。据有关文献记载,"清代肖像画著名的有:余颖、沈纪沈松年父子、周果、蔡升、刘祥开、谢彬、孟永光、徐璋、禹之鼎、张涟、蒋骥、沈宗骞、丁皋、尤诏、丁枢、丁维一、卞祖随、方百里、王国材、王汶、王禧、王赤霞、王恭仲、丘岩、王承宠、王瑞芝王玉芝父子、王溥、田崧、朱洵、任世礼、任龄、朱减、濮璜、杜梦兰、何泓、鲍嘉、戴梓、沈行、沈锦、李良佐、李万山、李立志、李承熊、毕激、周道周天祚父子、周道选、周蓼、周洪山、段镜江、卞久、王简、晏宾、晏云恒、蒋涂冬、祝筠、祝新、倪伯益、徐廷让、徐新、徐璜、徐继辉、徐宝香、蔡琴、李岸、郑兰、陈维邦、蒋我占、刘九德、夏果、章谷章采父子、郭巩、陈祐、陈尧英、陈士英、过懋、陆灿、吴宾、张豫宜、游士风、舒时桢、舒固聊、黄楷、万岚、赵印、刘德润、卫遽、钱礼斋、钱艮、薛昆、郭士云、戴苍戴倩梓父子、谭周士、顾铭、顾尊焘、周笠等等。"参见吴雨窗:《中国肖像画》,《美术》1957年7月号。

殊现象。

明末清初的西画东渐的这种焦点现象，首先体现在中国人对于舶来写真艺术的"惊异"。在明清之际，这种写真的"惊异"，主要是与传教士所携圣像画相关的。所谓"与生人不殊"是对这种写真效果的中心概括。其中缘由，在于圣像画与明暗画法之间，形成了内在的结构呼应关系。那么，这种以写真为主体的圣像画，是以怎样的一种画法效果与中国人交流的，其留存在当时中国人的思想中的是什么印象，而中国人又是如何具体回应的呢？

姜绍书《无声诗史》是记载利玛窦传播西画活动的重要文献之一。关于利玛窦所携圣像画，姜绍书写道："利玛窦携来西域天主像，乃女人抱一婴儿，眉目衣纹，如明镜涵影，踽踽欲动。其端严娟秀，中国画工，无由措手。"姜绍书"明镜涵影"的说法，其实是由西画中的明暗画法使然，以至于产生"踽踽欲动"的逼真效果。就在姜绍书的同一本著作中，他又在评论晚明中国画家曾鲸时，用了近似的措辞——"如镜取影"。他这样写道："曾鲸字波臣，莆田人，流寓金陵……写照如镜取影，妙得神情。"①

波臣派画家以墨骨写真、烘染傅彩等手法而"独步艺林"。虽然没有明确的佐证，表明他们的创作与西画传播的关系，但在姜绍书的印象中，其与圣像艺术的写真效果是相合的，因为"如镜取影"的画面效果，同样也是得力于明暗画法，只是在波臣派画家的作品中，表现得更为间接和隐秘一些。因而在用词语表达时，也选

① 姜绍书：《无声诗史》卷四。

用了相近的修辞表达手段。

明末刘侗、于奕正《帝京景物略》卷四,就曾经记载了悬挂在北京宣武门内天主堂中的耶稣画像:"望之如塑,貌三十许人。左手把浑天图,右叉指,若方论说状,指所说者。须眉,竖者如怒,扬者如喜;耳隆其轮,鼻隆其准,目容如瞩,口容有声。中国画缋事所不及。"①刘侗、于奕正面对圣像画中的人物形象,得出了"望之如塑"的印象。"塑"字的运用,使得平面的画像幻化出立体的空间感,点明了通过明暗画法所产生的逼真的视觉效果。由《帝京景物略》影响所及,"康熙时,有署名花村看行侍者撰谈往,收入说铃后集,其西洋来宾条录景物略而稍改其词。'三十许'作'三十余','把浑天图'改'执浑天仪';耳鼻等句亦更简洁,曰:'耳隆轮,鼻隆准,目若瞩,口若声。'末曰:'右圣母堂,貌若少女,手一儿,耶稣也。'则为景物略所无。"②

事实上,明清之际类似于《帝京景物略》"如塑"之类的评价,在不少的著述中得以发现。清初著名布衣学者谈迁,于顺治十一年(1654)拜访汤若望。其将会谈过程及耳闻目见,以及多次前往教堂的经历,记于《北游录》中。在该书中谈迁曾经数次提及对西画、西书和西洋仪器的印象:"供耶苏画像,望之如塑,右像圣母,母治少,手一儿,耶苏也。登其楼,简平仪、候钟、远镜、天琴之属……其书叠架,萤纸精莹,劈鹅翎注墨横书,自左而右,汉人

①② 参见方豪:《中西交通史》(第五册),第二章"图画",第三节"明清间国人对西画之赞赏与反感"。

不能辨。""其国作书,自左而右,衡视之……所画天主像,用粗布,远睇之,目光如注,近之则未之奇也。汤架上书颇富,医方器具之法皆备……他制颇多,不具述。"①显然,《北游录》的作者谈迁,看到并描述的,并非是与《帝京景物略》作者刘侗、于奕正所见相同。然而,对象的不同却并未影响相同的评语——"望之如塑"。无独有偶的是,在吴长元《宸垣识略》卷七中,"如塑"说依然能够被发现:"天主堂中供耶稣画像,绘画而若塑者:耳边隆起,俨然如生人。"②吴长元在此将"望之如塑"变为"绘画而若塑者",但本义并无二致。杨家麟《胜国文征》卷二为"天主堂",记录的不是宣武门内的天主堂耶稣画像,而是顺承门外天主堂中的圣像。然而,作者也同样用了"绘画而若塑者"的论说:"中供耶稣画像,绘画而若塑者,耳鼻隆甚,俨然如生人。左圣母堂,以供玛利亚,作少女状,抱一儿,耶稣也。"③

不同于宣武门内天主堂和顺承门外天主堂的是,位于"阜城门内东隅"的"利玛窦旧居",也曾经为清人所记述,其中也涉及对圣像绘画的描述。汪启淑在《水曹清暇录》卷四中,记录了他对西方圣像画的印象:"堂中佛像,用油所绘,远望如生,器皿颇光怪陆离。"④虽然"远望如生"在字面上,与前述画评略有变化,但实际所指与"俨然如生人""望之如塑"和"绘画而若塑者"等语,基本

① 〔清〕谈迁:《北游录》,第45—46页。
②③ 参见方豪:《中西交通史》(第五册),第二章"图画",第三节"明清间国人对西画之赞赏与反感"。
④ 〔清〕汪启淑:《水曹清暇录》卷四,一四一"天主堂本利玛窦旧居"。

近于同义。"类此之称述,至道光间黄均宰作金壶浪墨卷七,仍可见其痕迹,其文曰:'中供耶稣画像,耳鼻隆起,俨然如生。……右为圣母堂,象作圣母抱儿状。'"①

上述几段由圣像画而引发明清之际本土人士的评说,显然是针对以明暗法为主的画法效果。事实上,本土人士在民间类似相关的"逼真"写实效果的评说,还涉及其他一些非宗教内容的作品。此如王临亨《粤剑编》卷三《志外夷》所记:"澳中夷人……有自然乐、自然漏。……其他传神及画花木鸟兽,无不逼真,塑像与生人无异。"②

因此,明清之际在本土出现的这些相关论说,无疑都指出了一种视觉真实的写实效果,而这种效果是由人物肖像的明暗技法所引起的。这种"圣像画—明暗画法"结构关系,已经基本显现其意义所在:"于西洋画用光学以显明暗之理,亦有所纪。……故西洋画及西洋画理盖俱自利氏而始露萌芽于中土也。"③

在明末清初的西画东渐过程中出现的"写真"焦点现象,除了反映在中国人对于舶来写真艺术的"惊异"之外,同时体现在中国人对于传统写真艺术的再度实践,而这种实践,既来自西画传播的参照,又得力于传统文化中写真传神技艺的传承。

"自汉以降,生人写像之风已起",从有关文献记载看,写真之流始于秦汉,兴于魏晋,变于明清,表明我国写真艺术素有悠久的

① ② 参见方豪:《中西交通史》(第五册),第二章"图画",第三节"明清间国人对西画之赞赏与反感"。

③ 向达:《明清之际中国美术所受西洋之影响》。

传统。此如清人金农所言:

> 古来写真,大晋则有顾恺之为裴楷图貌,南齐谢赫为濮肃传神,唐王维为孟浩然画像于刺史亭,宋之望写张九龄真,朱抱一写张果先生真,李放写香山居士真,宋林少蕴画希夷先生华山道中像,李士云画半山老人骑驴像,何充写东坡居士真,张大同写山谷老人摩围阁小影,皆是传写家绝艺也。①

元代以后,随着文人画的崛起,写真艺术转向民间,与传统人物画有所分流。相比山水、花鸟画的主流趋势而言,写真之流的传神技艺被视为"俗物"。但是在明清之际,传神写像艺术在民间却获得了新的独特发展空间,尤其在江南一带,其顺应了商业社会的发展,出现了诸多写真名家,留下了不少著述、画诀和底样(粉本)。诸如元王绎《写像秘诀》、明翁昂《传真秘要》、清蒋骥《传神秘要》、丁皋《传神心领》、沈宗骞《芥舟学画编》等,皆为写真技法的珍贵经验总结。比如蒋骥《传神秘要》记:"传神最大者令彼隔几而坐,可远三四尺许,若小照,可远五六尺许,愈小愈宜远,画部位或可近,画眼珠必宜远……若令人端坐后欲求其神,已是画工俗笔。"②丁皋《传神心领》又记:"写真一事,须知意在笔先,气在笔后,分阴阳定虚实,经营惨淡,成见在胸,而后下笔,谓之意在笔先。立浑元一圈,然后分上下以定两仪,按五行而奠五岳,设施既定,浩乎沛然,充实辉光,轩昂纸上,谓之气

① 见〔清〕金农:《自画像》题跋,该作品作于乾隆二十四年。
② 〔清〕蒋骥:《传神秘要》,转引自《美术丛书》,第1073页。

在笔后。此固写真之大较矣,然其为意为气,皆发于心,领于目,应于手。"①我们发现,这些关于"写真"的著述和画诀,都在不同程度上涉及"远近"和"阴阳"的重要环节。而这些环节,构成了中西绘画在西画东渐过程中彼此画法参照的重要内容。因此,在本土写真传统的传承之外,写真艺术同样与外来艺术的传播及影响密切相关。

传统的中国绘画表现两度的平面空间,立体的三度空间的表现手法对中国绘画来说总是外来的,所谓明暗法和凹凸法的绘画早在一千多年以前就随着佛教艺术的传入而在中国一些地区流行,但总是被看作是外来的技法,只适合于表现外来题材,因而随着佛教势力的衰退而归于消失。到此时(明清之际)欧洲绘画的远近透视和明暗阴影表现方法再一次引起人们的关注。②

在初唐时,曾有叫尉迟乙僧的一画家,但他却是隋代有名的西域人尉迟跋质之子。故对尉迟跋质则呼为大尉迟,对尉迟乙僧则呼为小尉迟。其遗品虽然无存,但据说他会"凹凸花",与中国的画法大异,由此点说来,想必他的画是用了阴影法的。③

① 〔清〕丁皋:《传神心领》。另,丁氏所著《传神心领》示意图,经《芥子园画传》四集编印,得以保存。丁氏写真之法,可以其存世作品《桐华庵主三十六岁小像》作为参考。参见王伯敏:《中国绘画史》,上海人民美术出版社,1982年,第634页。
② 〔英〕苏立文:《东西方美术的交流》,第55页。
③ 〔日〕关卫:《西方美术东渐史》,第142—143页。

中国古画中确有不少印度及"西域"画法成分,可见中西文化交流。除佛画及"凹凸花"外,尚有其他证据,如顾恺之"云台山图"的画法,阎立本有"销银作月色布地"(见米芾《画史》)的画法,荆浩《画说》中有"烘天青,泼地绿"的话,徐熙、黄筌的画或"天水通色",或"天水分色",都与后世的中国画不同。①

写真之流所发生的根本性进展,应在明末清初之际。写真本是传统绘画语言和形式的一部分,而在明清之际的民间所集中出现的"写真"现象,其独特之处在于,这种"写真"现象不是因为西方绘画的引入,受其影响才得以产生;而是由于与西方绘画的交流,获得了独特的参照,借此又一次重新发现自身的这种"写真"传统。特别是在中国民间,生命力又一次被唤醒和激发。由于明清文人画"写意"传统逐渐成为主流,"写真"传统落为民间非主流所沿用,在这样的情境之下,写真之流,便以民间文化的形象,开始与西方写实绘画进行了多方面的接触和交流。这种接触和交流,主要集中在非宗教的传播的范围。"西洋宗教画传入中国后,虽不数年即有毅然华化者,但非宗教之图案写真,则多用西洋立体写影之法,或参合中西,别树一帜。"②

与此相应的是中国绘画的写真传统,其在演变过程中如何吸收西法成为新的传统?

这是一个历来备受关注和争议的美术史现象。《扬州画舫录》曾

① 童书业:《唐宋绘画谈丛》,中国古典艺术出版社,1958年,第8页。
② 方豪:《中西交通史》(下册,全二册),第四篇第九章"图画",第五节"西洋画流传之广与教内外之传习",第915页。

经提供了与这方面内容相关的重要线索，比如：张恕"工泰西画法，自近而远，由大及小，毫厘皆准法则；虽泰西人无能出其右"①。丁皋"精于是技。撰《传真心领》两卷，分三停五部。先从匡廓画起，以为肖与否，皆系于是。次及阴阳虚实之法，次及天庭两颧，目光海口，鼻准眉耳，各有定法。部位定，次及染法，次及上血色法。终之以提神。又申言旁侧俯仰之理，及耋法朽，皆备焉"②。……在当时一系列民间写真艺术与西画发生"无法确指"的关系中，人们难免要将"泰西画法"与"阴阳虚实之法""染法""上血色法"等写真传法，以诸多相关的文化交流的零星记载为基础，推断出其中文化情境联系的某种可能性。虽然目前仍然没有确凿和明显的证据，能够消除其中引起争议的成分，然而，其中存在的一个事实，却是有目共睹的。此即是导致本土写真之流的风格演变的两种关键画法，"墨骨"和"渲染"。

这两种画法在张庚《国朝画征录》中得到总结。张氏写道：

> 写真有两派，一重墨骨，墨骨既成，然后傅彩，以取气色之老少，其精神早传于墨骨中也，此闽中曾波臣之学也。一略用淡墨勾出五官部位之大意，全用粉彩渲染，此江南画学之传法，而曾氏善也。③

所谓"墨骨"和"渲染"两派，也正是曾鲸所创"写真派"的

①② 〔清〕李斗：《扬州画舫录》卷二，中华书局，1960年。
③ 〔清〕张庚：《国朝画征录》，画史丛书本。

核心特点。"中土最先受西洋画影响，而采用西法者，厥为写真派。此派之开始者，为明末间莆田人曾鲸。"①这种"写真"所产生的画面效果，如《乌青文献》中记："曾鲸，字波臣，闽人来寓居乌镇竹素园，善丹青写照，妙入化工，道子、虎头无多让焉。里中属写者众，今皆宝之，以为名画，不徒因先像珍奉之也。"②

后有学者将清代写真画家分为三派：一为"纯用古法之白描派"；二为"兼用描写渲染之曾鲸派"；三为"纯用渲染皴擦之西法派"。③其中第一和第三两派，各为中西绘画的不同传统体系，独曾鲸"写真派"的特征，以其特有的"兼用描写渲染"之法，而与另外两派相互比照又相互交融，形成中西绘画传统画法的"兼用"现象。其之所以构成这两者兼有的特征，是因为至今依然存在"西洋画风作品不可确指"的历史疑问，而其艺术本体自然是属于中国传统绘画语言模式的。

事实上，即便是依用"墨骨"和"渲染"两法的写真绘画，其同样存在着画法运用的多种侧重点。个案之一是徽州民间肖像画。"明代晚期徽州肖像画受到曾鲸'墨骨法'的影响，以墨为主，描绘面部结构起伏，明暗凹凸。用淡墨渲染数十层，敷色清淡，富于立体感和质感，从而提高了写实能力，把肖像画提高到一个新的水平。徽州民间画工善于吸收外来技法，交流地方传统，取得了好的

① 潘天寿：《中国绘画史》附录"域外绘画流入中土考略"，第290页。
② 〔清〕张园真纂修：《乌青文献》卷五。转引自莫小也：《十七—十八世纪传教士与西画东渐》，第141页。
③ 俞剑华：《中国绘画史》（下册），商务印书馆，1954年，第212—213页。

效果和新的发展。直到清代早期,徽州民间仍深受曾鲸画风的影响。……乾隆年间徽州肖像画在各种技巧方面有了新探索。描绘面部主要用线条勾勒,淡墨渲染。面部明暗凹凸是依靠'色'渲染出来,用色线复勾五官,使墨与色浑然一体,不显笔痕。……这一时期肖像画的特点是墨与色并重,立体感较强,色彩明丽,形象准确,性格鲜明,代表了徽州肖像画的独特风格与最高成就。"①个案之二是收藏于国内博物馆(如南京博物院)及国外博物馆(如美国堪萨斯城纳尔逊博物馆)的明清时期的"肖像册"。其中"有比较传统的……在淡墨勾勒轮廓、略加晕染基础上,着重以色渲染凹凸结构,整幅色调明净柔和,可称为以色为本;有的承袭'墨骨法'……在多次水墨皴擦渲染后再罩上一层色彩,强调明暗,重结构之骨,可称以墨为本;有的则以素描为功底,将水墨和色彩融为一体,按块面画出结构,并适当表现因光线所造成的明暗转折,以增强形象的立体感……这种较现代的画法,可称为以面为本"。②

这种"以色为本""以墨为本"和"以面为本"的写真特色,是无法与中国写真艺术的传统源流相隔断的,只是以新的适应方式和表达方式,在近代西画东渐的过程中,形成了其传统延续的另一面。北宋以来的写真传统演变至明清时期,其写实画风已经不为文人画主流所取,渐渐处于"支流"的境地,转入非主流的潜流,仅

① 石谷风:《徽州容像艺术》"序",安徽美术出版社,2001年。
② 单国强:《访美观摩中国肖像画随感》,《紫禁城》1990年第6期。

仅在社会下层的民间绘画中尚有留存，为民间画家所使用。立于本土传统文化的主体立场，将外来艺术及其画法，当作情调有趣地来看，还是当作艺术品认真地来看？这在官方和民间不同的文化环境，产生了观念的分野。尽管如此，上述写真的惊异和写真的实践，构成了一条"写真之流"。所谓"参合中西，别树一帜"，为我们呈现了"画法参照"模式的某种迹象，其虽然没有在传统绘画的主流领域获得充分的展现，但却在近代西画东渐的过程中产生了特别的回响。

三、线法之风

出现于清代皇城的西方传教士画家，他们的绘画活动除了在宫廷范围之内，还有一部分出现于京城中的教堂。而他们的作品给予中国人的印象，已不仅是明暗法，而且还有透视法。因此，与宫廷中"通景油画"①相关的，是传教士画家依照类似的西画画法所做的教堂壁画。乾隆年间，"都中天主堂有四：一曰西堂，久毁于火；其在蚕池口者曰北堂，在东堂子胡同者曰东堂；在宣武门内东城根者

① "通景油画"多见于《清档》。比如《清档》（乾隆元年六月二十九日）记："传旨着郎世宁画重华宫通景油画三张，七月二十五日交讫。"另如《清档》（乾隆二年六月二十四日）记："郎世宁奉命到畅春园皇太后常居坐落处画通景油画二张，八月初七贴讫。"再如《各作成做活计清档》（中国第一历史档案馆收藏）记："养心殿西暖阁仙楼北楼梯上北墙画通景油画，西边楼下穿堂北间门里隔具画通景油画，西明间窗旁画通景油画，再东边楼下明间南边东墙亦画通景油画。"通景油画多以透视法为主的"线法画"为特色。郎世宁所作"通景油画"与"壁画"，都采用了以焦点透视（线法画）为主的西画画法。

曰南堂"。位于北京"宣武门内东城根"的天主教教堂"南堂",郎世宁在此作"线法画二张,张于厅事东西两壁,高大一如其壁"。论者由此总结道:

> 线法古无之,而其精乃如此,惜古人未之见也,特记之。①

这是清代姚元之见到郎世宁的"线法画"所做的笔记片断。所谓"线法画"(或称"线法"),即是西洋画中焦点透视画。"'线法'之词是从画稿中各种景物对象引向焦点的密集的细线而引申命名,以取代'视学'之词。"② "线法"之说初起于清廷,内廷将焦点透视称为"线法",而将焦点透视画称为"线法画"。"线法画"多记载于清内务府"各作成做活计清档"。如:"瀛台宝日楼着郎世宁着照眉月轩西洋式壁子隔断线法画一样画。""延春阁西门殿宝座两边,此门内两墙,着王幼学画线法画二张。""养心殿内南墙线法画一份,着艾启蒙等改正线法,另用白绢画一份。""秀清村顺山殿北间西墙,着如意馆画通景线法画一幅。"③在清代宫廷绘画发展过程中,由于郎世宁等西方画家的努力,这种画法得以推广,并成为

① 〔清〕姚元之:《竹叶亭杂记》。转引自方豪:《中西交通史》(下册,全二册),第四篇第九章"图画",第六节"郎世宁之中国画与乾嘉间之西洋",第918页。
② 杨伯达:《郎世宁在清内廷的创作活动及其艺术成就》,载《清代院画》,第169页。
③ "线法画"可以视为西洋画中的焦点透视画的一种别称。其一般采用焦点透视法,多用于绘制建筑物外景、室内陈设。此法运用时,画中平行线条都将按照一定的走向和规律消失在画面上或画面以外的某一点(即透视学上所说的"灭点")。为了使焦点透视准确无误,需要在画面上画出线条或用线拉出线条来。由于这一特点,故称其为"线法画"。参见聂崇正:《"线法画"小考》,《故宫博物院院刊》1982年第3期。

清宫绘画中的一种新画科。

这种新颖的画法，曾经被年希尧概括为"定点引线之法"。他在《视学》一书中写道："迨后获与泰西郎学士（按即郎世宁）数相晤对，即能以西法作中土绘事。始以定点引线之法贻余，能尽物类之变态；一得定位，则蝉联而生，虽毫忽分秒，不能互置。然后物之尖斜平直，规圆矩方，行笔不离乎纸，而其四周全体，一若空悬中央，面面可见。"①这种画法，在当时中国人的眼里，无疑成为西洋画的一种引人入胜的特征。清初王士祯《池北偶谈》卷二十六"西洋画"，就此画面特征记述道："画楼台宫室，张图壁上，从十步外视之，重门洞开，层级可数，潭潭如王宫第宅，迫视之，但纵横数十百画，如棋局而已。"②邹一桂所著《小山画谱》关于"西洋画"的描述，也与"线法画"的特征相关，他亦写道："西洋人善勾股法，故其绘画于阴阳远近，不差锱黍。……布影由阔而狭，以三角量之。画宫室屋于墙壁，令人几欲走进。"③可见，在王士祯和邹一桂的各自关于"西洋画"的解说中，以不同的描述语言，提到了一个共同的"线法画"画法。王士祯所谓"重门洞开，层级可数"，邹一桂所谓"布影由阔而狭，以三角量之"，都是对这一新颖画法的中心概括。

清初西方传教士所引入的透视法，已在南怀仁、格拉蒂尼和马

① 年希尧所著《视学》，初版书名题作《视学精蕴》，于雍正七年（1729）问世，后于雍正十三年（1735）改题《视学》再版。
② 〔清〕王士祯：《池北偶谈》（全二册）卷二十六"谈异七"，靳斯仁点校，中华书局，1982年。
③ 〔清〕邹一桂：《小山画谱》，道光二十九年刻本。

国贤等人的宫廷活动中有所反映。而更为引人注目的是，在郎世宁于清廷院画的活动及其影响中，透视法获得了进一步的发展和推广。郎世宁所作南堂"线法画"，曾经在姚元之《竹叶亭杂记》中得到了充分的展现，获得了"线法古无之，而其精乃如此，惜古人未之见也"的高度评价。姚氏对于郎世宁所作的"线法画"，进行了如是生动的描述：

> 立西壁下，闭一目以许觑东壁，则曲房洞敞，珠帘尽卷，南窗半启，日光在地，牙签玉轴，森然满架。有多宝阁焉，古玩纷陈，陆离高下。北偏设高几，几上有瓶，插孔雀羽于中，灿然羽扇，日光所及，扇影瓶影几影，不爽毫发。壁上所张字幅篆联，一一陈列。穿房而东，有大院落，北首长廊连续，列柱如排，石砌一律光润。又东则隐然有屋焉，屏门犹未启也。低首视曲房外，二犬方戏于地矣。再立东壁下以觑西壁，又见外堂三间，堂之南窗，斜日掩映，三鼎列置三几，金色迷离。堂柱上悬大镜三；其堂北墙，树以槅扇，东西两案，案铺红锦，一置自鸣钟，一置仪器；案之间设两椅，柱上有灯盘子，银烛矗其上，仰视承尘，雕木作花，中凸如蕊，下垂若倒置状。俯视其地，光明如镜，方砖一一可数；砖之中路，白色一条，似瓷以白石者。由堂而内，寝室两重，门户帘栊，窅然深静；室内几案，遥而望之，饬如也，可以入矣，即之，则油然壁也。①

① 〔清〕姚元之：《竹叶亭杂记》。转引自方豪：《中西交通史》（下册，全二册），第四篇第九章"图画"，第六节"郎世宁之中国画与乾嘉间之西画"，第918—919页。

据记载,乾隆二十二年,郎世宁"为南堂作壁画四,一曰君士坦丁大帝凯旋图,二曰大帝赖十字架得胜,存南北二壁。东西二壁则为第三第四图。"关于南堂的壁画的记述,除了姚元之《竹叶亭杂记》外,还曾经出现诸多有关笔记记载,比如清赵慎畛《榆巢杂识》记:"千态万状,奕奕如生。"清徐昆《遁斋偶笔》记:"神态俱活,皆有肉翅能飞。"以及清张景运《秋坪新语》记:"云其画乃胜国时利玛窦所遗,其彩色以油合成,精于阴阳向背之分,故远视如真境也。"①

线法画虽然是清宫绘画中的一种新画科,但得到了广泛的传播。在清宫内,丁观鹏、张维邦、戴正、王幼学及柏阿唐出身的徒弟,都曾经先后向郎世宁学习线法画;同时这新画法又跨越了宫墙,传播到了民间。

> 郎世宁传播的线法不仅在清内廷被继承沿用,而且在民间绘画上也被加以应用,如山东泰山脚下岱庙主体建筑天贶殿内的《泰山神启跸回銮图》巨幅壁画,画面上的建筑即用线法构图,使其具有深远的视觉效果。②

这种"线法之风",同样成为我们关注民间西画东渐现象的一个重要部分,其中岱庙大殿壁画的《泰山神启跸回銮图》即是一个重要事例。根据利玛窦所撰《中国札记》的记载,他曾经两次写到

① 转引自方豪:《中西交通史》(下册,全二册),第四篇第九章"图画",第六节"郎世宁之中国画与乾嘉间之西画",第918页。
② 杨伯达:《十八世纪中西文化交流对清代美术的影响》,《故宫博物院院刊》1998年第4期(总第82期)。

过泰安人、时任兵刑两部尚书萧大亨,在他在中国的岁月里,他与萧大亨多次会晤。"此后利氏教团一直与萧府保持着密切的关系,在其影响下,萧氏族人中有多人受洗入教。"岱庙大殿壁画作者刘志学,为泰安民间画工,其亦为萧氏家族成员。据颜谢村《刘氏谱》记:"刘志学,善丹青,泰邑峻极殿壁画,即其所绘。"①

刘志学为"萧大亨夫人刘氏曾侄孙。其尝有机会于萧府获睹利玛窦传来之西洋宗教画,故于绘制壁画时,间采西画技法。此画至今犹存,可视为萧利交游的一点遗响。"

据有关专家考证,岱庙壁画创作于清康熙初年。康熙十七年重修岱庙碑记:"大殿内墙、两廊内墙俱□画工画像。""岱庙大殿壁画的《泰山神启跸回銮图》的绘制,便明显地受到西洋画法的影响。壁画下部主题人物与宫殿、桥梁,均系采用中国传统画法,而顶部山石、林木、建筑等,则显现用西洋画近大远小的焦点透视。"②显然,这里的建筑以及景物的处理带有了"线法画"的手段和方法,形成了与中国传统壁画风格有所不同的构图面貌。"(岱庙壁画)构图上已吸收许多明清之际传来的西洋透视画法,山水树石皆为清初流行的画法,有的树木还表现了一些明暗关系,不少房屋都属清式建筑(有点西洋景味道)。"③

①② 有关引文和资料,见周郢:《泰山与中外文化交流》,"泰西篇(一):利玛窦、萧大亨、岱庙壁画"部分。引文中"俱□画工画像",可能为碑文字迹现存的实际情况所录。有关这方面的背景资料,另可参见周郢:《明代名臣萧大亨》,中国文联出版社,1999年。

③ 见潘絜兹给周郢的信。转引自周郢:《泰山与中外文化交流》,"泰西篇(一):利玛窦、萧大亨、岱庙壁画"部分。

其实，在中国民间壁画中发现西洋绘画画法的影响，岱庙壁画并不是孤例。在这方面，山西省太原晋祠壁画，河南省嵩山少林寺壁画，都为我们提供了有关"画法参照"的某种痕迹。而这画法中不同程度地显现出某种透视意识和线法效果。

在山西省太原的晋祠，在其中的"佛堂的墙壁上"，被发现有"西洋式的粗糙绘画"。这些壁画的"中央配置着佛像，左右各有两个壁画。令人注意的壁画就在左侧。其中部有河流，向着河的上游方向，河流变细，最后消失在微微右倾的山间，它不仅有纵深的效果，也起着消失点的作用。对于河面，利用波淡法来表现其平稳的流动。在河面上，有像放上去似的、与画面不相称的一叶小舟。在舟上有马和手执缰绳的武士。船夫在船尾摇橹。在两岸有用西洋画式的表现方法所画的建筑。在右岸前面画有一个骑着马的武士。不管是骑马武士还是小舟，可能是表现了某一个故事的一个场面，但与画面不相称，似乎是浮在空中。背景的景物完全是西洋式的表现。与此相反，小舟和骑马武士都强烈地用线描加以表现，使人想起可能是由于借用了版画的插图的图样。"[1]引人注目的是，"用西洋画式的表现方法所画的建筑"体现了其空间透视的画面效果，并同样显现"线法画"的某些特点。

与民间所现的近代西画东渐诸多隐秘现象一样，线法画如何由清廷传至民间，并在民间绘画活动中"被加以应用"，同样呈现"西

[1] ［日］河野实：《关于民间接受西洋绘画的问题》，选自《中国洋风画展》图录，日本町田市立国际版画美术馆，1995年。

洋画风作品不可确指"的历史谜案。令人惊奇的是,"在清朝后期,在远离北京、南京和苏州等繁华城市的太原,也有对西洋绘画感兴趣的人。这表明,在清朝后期,在中国幅员辽阔的土地上,在各阶层中,很早就普及了西洋绘画。而且一直发展到在河南省登州县嵩山少林寺所能看到的采用了一点透视法构图的壁画。"①"从构图方法和各个图样的表现来看,少林寺壁画大概是清代或清代初期的作品。在画的中央前后有舞台,前面的舞台较大,后面的舞台较小,大小两个舞台描绘得相重叠。在前面的舞台前大大地、两侧小小地画有少林寺摹法的各种组合。两侧的回廊向着中央的消失点,对于回廊中的人物,也以向着消失点渐渐变小的方式描绘。在构图上完全采用了一点透视法。"②

事实上,在清代民间,寺庙壁画之外的诸多非宗教范围的场所,也曾经出现了多处"线法画"的透视表现。这种画法充分地运用于类似于"宫室""楼阁"题材绘画的绘制之中,在民间得到广泛的传播和影响。

> 清初流传民间之西洋画,亦有不属于宗教范围内者,如:魏叔子集(魏禧)答曾君曰:"王生来,承赐泰西宫室图,益奇妙,禧悬于庭中,日视之,常若欲入而居者。"有一文曰:"甲寅嘉平,伯兄出示泰西画,叹其神奇,甚欲得之。既读此记,则如见其平墀琪墙,高堂层阶,复室周轩曲卷,可入而居也。见其人马起立,人可呼而马可骑也。予抄置几案,则不复欲得此画矣。至于墙之

①② [日]河野实:《关于民间接受西洋绘画的问题》。

阴阳，除之明光，外达墙而内烛牖，尤古人所谓难状之景。吾意画者私心自喜，当谓天下无复有能竭其目力以及此者。况能以文字情状之乎？惜夫不令泰西人见也。予性好宫室园亭之乐，而贫无由得，每欲使画工写仿古人名第宅，或直写吾意所欲作，故于此画最为流连。然中国人自古无是，此以知泰西测量之学为不可及。伯子又述客言：'泰西人作宫殿图，千门万户，不可毕数，观者如身望见阿房建章中。'"①

对于这些"泰西画"的出现，人们的视野已经不再停留在"宗教范围"，而是涉及广阔的民间范围。其中，通过"线法画"造成的"千门万户，不可毕数"的效果，唤起中国人"益奇妙""叹其神奇"和"最为流连"等世俗趣味。而就在这"性好宫室园亭之乐"的玩味之中，当时的中国人已经通过他们特有的接受和评判方式，逐渐享用"线法"所带来的知识和乐趣。

显然，随着历史的变迁，这种世俗的乐趣连同其所对应的"宫室""楼阁"，早已埋入深深的历史尘埃之中。西画东渐活动在当时中国广阔的民间，并不比宫廷中的类似活动那般集中，并且始终笼罩着"西洋画风作品不可确指"的迷雾，然而，这些"幸存"的作品，却又一次唤起我们的希望。以"线法画"为线索，人们可以注意到一个饶有兴味的迹象：上述这些壁画大都在透视方法的表现和处理上，显现出某些相似的画法特征。这不能不引起我们的深入思考。

① 方豪：《中西交通史》（第五册），第二章"图画"，第五节"西洋画流传之广与教内外之传习"。

这类"线法"现象，虽然出现在中国内地不同地区，而且表现程度和性质各有区别，但是仍然具有一些可以研究的共性特质：比如其作者多为民间画家，这些画家都曾经在民间以不同的机会和方式接触西洋绘画；这些壁画的创作时间，基本在17世纪至18世纪，并且与传教士所携圣像画、版画插图传播等早期西画东渐活动及其方式有关；对于西画画法进行某些参照和吸收的重点，在于背景景物及建筑物方面的透视处理上；这些壁画出现于江南中心以外，相对于版画的绘制地区，其出现范围更具有边远和冷僻的特点，因此其成因则更具有历史的隐秘性。诸如此类的"线法"现象，将引导着我们注意的视线，再次投向近代西画东渐过程中鲜为人知的"民间路线"。

3

海派重光

一、外海派

近代中国美术的演变，留下了诸多重要的史实。其中一个值得关注的现象，是明清以来的江南中心格局，逐渐汇聚于新兴而起的国际商业都会上海。表面上这是一种文化历史的空间位移，而在深层意义上看，这意味着中国传统绘画在文化格局上发生重大转型。其实，人的移动就是文化的移动。上海在中国近代美术的发展演变中，以上海为中心的前所未有的移民社会及其文化环境，形成一种重要标志。而这种移民社会既来自中国内陆，又来自西方各国，其所呈现的巨大的人口异质性，在近代中国新兴的工商城市文化环境中，必然形成各种异质文化的汇聚和融合，形成近代传统绘画转型与西画东渐之间的独特关系。

按1852年（咸丰二年）蒋宝龄《墨林今话》所记载，乾隆至道光年间的江南画家1 286人，而其中上海本地画家仅为十余人，包括徐渭仁、张熊、王礼、吴熙载、瞿应绍等。随着新的文化情境的形成，江南画家的身份发生了变化，成为了上海的移民画家或客居画家，这使得传统意义上的上海画家内涵发生改观，其界限也开始模糊起来。自明中期伊始，中国传统美术已经逐渐呈现转型的征兆，

以世俗化、商业化和多元化为中心特质,显现出特有的文化情境。可以说,无论从哪种角度去关注和研究"海派",都离不开这样的文化情境。

关于上海研究的历史,几乎与这一地区、这座城市同龄。"上海为华亭所分,闽、广、辽、沈之货,鳞萃羽集,远及西洋,暹罗之舟,岁亦间至。地大物博,号称烦剧。诚江海之通津,东南之都会也。"①关于上海的见闻和评说,最为集中的,要以清康熙年间海禁废除后的海上贸易和鸦片战争后的正式开埠通商为焦点,反映了上海从一个三等县城突变为远东第一大都市的奇观。同样,在这些文字中间,也有诸多文献记录了这样一个重要的文化时代和美术现象,即近代上海地区画家"阵容"的明显扩大。我们通过文献,能够发现其中有诸如"畸人墨客""以砚田为生者""有诗、书、画一长者"等说法,并没有所谓直接的"海派"之说。虽然如此,但其却具有一个共同的迹象,即所提及的书画家皆为"海上墨林"者。(关于"海上墨林",杨逸在《海上墨林·自记》中记:"海上墨林者,志上海之书画家也。""海上书画名流所知者大略具在。")而杨逸在《海上墨林》专记由宋至清上海地区的画家七百四十余人,其中近代画家达四百五十余人,占有较大的比例。如果将蒋宝龄《墨林今话》中的十余人,与杨逸《海上墨林》中的四百五十余人相比,可见近代上海地区画家"阵

① 见〔清〕王大同等修:《嘉庆上海县志》,清嘉庆十九年(1814)刻本。

容"的明显扩大。①

然而，倘若将1899年张祖翼所提"海派"，视为"海派"之说的始作俑者，那么，我们则会发现："海派"最初的提出，则不无烙印着正统派的立场而持有某些贬义。张祖翼曾云："江南自海上互市以来，有所谓海派者，皆恶劣不可目。"②民国时期方若《海上画语》记："汪益寿者，萧山人，画摹同里任渭长兄弟，以霸气而杂市气，别成怪家。……汪学任画，如此学法，唯恐任画之不成'海派'乎！犹今学吴昌硕者，学其形不能学其神。黄钟未必毁弃，瓦釜竟自雷鸣，'海派'于是乎又成。"可见，最初"海派"所及对象，并非意指众多海上名家，而专指格调低俗的末流者。民国初期

① 有关文献如：一、1876年（光绪二年）葛元煦《沪游杂记》记："上海为商贾之区，畸人墨客往往萃集于此。书画家来游求教者每苦户限欲折，不得不收润笔。其最著者，书家如吴鞠潭（淦）、汤埙伯（经常），画家如张子祥（熊）、胡公寿（远）、任伯年（颐）、杨伯润（璐）、朱梦庐（偁）诸君。润笔皆有仿帖，以视雍、乾时之津门、袁浦、建业、维扬，局面虽微有不同，风气所趋，莫能相挽，要不失风雅本色云。"二、1883年（光绪九年）黄协埙《淞南梦影录》记："各省书画家以技鸣沪上者不下百余人。其尤著者，书家如沈共之之小篆，徐袖海之汉隶，吴鞠潭、金吉石之小楷，汤埙伯、苏稼秋、卫铸生之行押书。画家如胡公寿、杨南湖之山水，张子祥、韦子均之花鸟，李仙根之传神。"三、1908年（光绪三十四年）张鸣珂《寒松阁谈艺琐录》记："自海禁一开，贸易之盛，无过于上海一隅，而以砚田为生者，亦皆于而来，侨居卖画。公寿、伯年最为杰出，其次画人物则湖州钱吉生慧安及舒萍桥浩，画花卉则上元邓铁仙启昌、扬州倪墨耕宝田及宋石年，皆名重一时，流传最久。"四、1919年杨逸《海上墨林》记："昔乾隆时，沧州李味庄观察廷敬备兵海上，提倡风雅，有诗、书、画一长者，无不延纳平远山房，坛坫之盛海内所推。道光己亥，虞山蒋霞竹隐君宝龄来沪消暑，集诸名士于小蓬莱，宾客列座，操翰吴虚日，此殆为书画之嚆矢。"

② 此语出自张祖翼（1949—1917）跋吴观岱之作。张氏在此所语"海派"者，并非泛指上海地区的所有画家，而是专指海派末流的某家画风。

京剧界出现"海派"与"京派"之说,①使得趋时求新、雅俗共赏的都市文化气息,与"海派"发生了特有的联系。而本世纪20至30年代文学界的"海派""京派"之争,②对于各自长短优劣都予以深入剖析,特别是从地域文化类型和资源方面,"海派"得以从条件、属性、涵义和特质等方面获得应有的正名。

这样,"海派"的原义,从其意指清末民初流寓于上海,兼具同乡关系的画家群体组合,发生了历史的沿革。从滥觞流布到约定俗成,从画界沿用至文化界,又从文化界回归至绘画领域,虽然这一过程远非简单的线性演变,而且仍然为社会习俗所比附,但是,就绘画领域而言,"海派"称谓基本确立,并沿用至今。具体说来,即以国画名家为中心,围绕传统文人画趋时务新的革新之风,相应产生了约定俗成的思维定势。沿革至今,成为身居海上开放之地,力改前时国画靡弱之气的写照。在"海派"的内涵和外延不断演变过程中,人们又从中再度阐释,不断赋予其新的文化定位。鉴于上海独特的社会环境风尚和文化历史渊源,"海派"之义,从文人画笔墨形式本体,引申和扩展为一种宽容而开放的文化精神象征。

① 民国初期,北京的皮簧戏流传上海,受上海地方风格影响有所改进和变化,北京部分京剧艺人对此讥称为"海派皮簧",又称为"海派"或"外江派"。而上海同行也将北京皮簧回敬地称为"京调皮簧",又称为"京派"。

② 20世纪30年代,上海文坛兴起现代派小说创作群,成员主要有施蛰存、戴望舒、刘呐鸥、穆时英、杜衡、叶灵凤等,被评为"海派"文学。"海派"文学顺应都市气息,体现先锋性的文学思潮,被正统的"京派"作家贬称为"商业化才子"。"海派"作家也对此予以论争。

从"海派"之义的演变,到前、后海派的划分,人们自然依照某种约定俗成的内涵标准,关注那些海上名家的阵容,但由于对画家群体组合的不同划归,历来说法又出现存异不一的结果。但基本上得以趋于共识的,是围绕近代上海繁盛纷呈的国画流派现象,提出"前海派"和"后海派"之说。如单国强《试析"海派"含义》记:

> 一般均认同:形成期以"三熊"(张熊、朱熊、任熊)为主;兴盛前期有任薰、任颐、王礼、朱偁、胡远、胡锡珪、高邕、赵之谦、虚谷等名家;兴盛后期则包括吴昌硕、沙馥、蒲华、顾沄、钱慧安、程璋、吴庆云、倪田、吴谷祥、陆恢、俞原、俞明、吴宗泰等人……①

这里,所谓兴盛前、后期的划分,基本已经指出了"前海派"和"后海派"的相应画家范围。同时,通过前后海派的划分,海派画家的精英面貌基本上已经呈现出来,其中大多成为中国近代美术史中常见人物,他们的名字与海派传统划上了习惯性的等号。

人们不难发现其中留下了诸多重要的学术经验。比如,我们可以从中进一步察觉,历来"海派"研究大致有两大类视角。第一类视角,其关注的是:广义的文化风气和社会时尚,着重于近代市民文化的滥觞。第二个视角,其关注的是:狭义的画派群体和艺术传统,着重于传统绘画的转型。两种视角对应着近代上海的两个中心:近代中国开放的商业中心之一和传统的文化中心之一。面对西

① 单国强:《试析"海派"含义》,《故宫博物院院刊》1998年第2期(总第80期)。

学东渐的近代中国文化情境,海派文化又是如何对应的,也当是非常重要的研究视角。但历来的研究,大都以"趋时务新""兼容并蓄""雅俗共赏"之类的评说,侧面予以概说,正面的涉及本体构建的专题性研究尚显不足。或者说,第一种视角趋于多义性,其较为集中于社会学的分析,使"海派"成为近代城市文化时尚的比喻;第二种视角则趋于专一性,较为集中于艺术本体的分析,使"海派"成为近代传统绘画史的术语。而这类努力,无疑强化了对于"海派"内涵的发掘。因此,无论是"海派"的广、狭之义,还是"海派"的前、后之别,大多都在"内海派"的范畴里进行文化和学术的探究。这就是说,在以往"海派"的研究者,多将海派集中于传统绘画纵向发展和演变的历时性范畴,即"内海派"范畴,所谓前、后海派是其关注的重心。

但海派文化所处的文化交流环境是多元复合的,所谓"兼容并蓄"是对这样的文化融合所作的典型概括。其中包含着旧学与新学、精英与大众、本土与西洋、高雅与世俗,等等,这需要我们调整观念和思路,不仅仅立于传统继承与发展的时间推移的线性框架,而同时应该基于文化交流和融合的空间传播的立体框架,进而形成研究海派的新视角,即通过海派所处的近代西学东渐的文化情境,着力研究和分析:一、传统绘画延续与西画东渐;二、新生视觉文化播散与西画东渐等相关问题。在此基础上,我们可以对"外海派"作出基本定义:在近代西学东渐的文化情境下,海派作为新兴的城市市民文化的典型形态,在其与传统文化继承发展的古今文化融合的同时,发生着更为多样而隐秘的中西文化融合。其中,相

对于以传统文化继承发展的古今文化融合为主的"内海派"(即前海派和后海派)而言,中西文化融合部分往往为以往海派研究者所忽略,我们可称之为"外海派"。通过"外海派"的视角,我们会发现在相关外来文化对于中国美术本体建构的影响方面,存在着需要进一步深入研究和思考的空间。

传统绘画的转型,意味着这种视觉文化形态已经被逐渐注入了得以推进和沿革的变革因素。就前海派和后海派而言,其变革因素以古今文化延续为主调;而就内海派和外海派而言,其变革因素以中西文化交流为主调。在内海派和外海派的比较及其相互关系中,提出"外海派"命题的价值所在,并以此赋予研究"海派"者一些新的补充和参考。在进行这样的学术工作前,我们有必要将内、外海派的关系结构作一说明。试以表1说明之:

表1 内、外海派的关系结构说明

命 名	范 围	文化特质	论述重点	所涉及画家	前期研究背景	与本文课题研究关系
内海派	延续型传统绘画	以古今融合为主调	传统绘画转型与其他问题	相关的前、后海派画家	前期相关美术史研究直接涉及范围	非本课题研究重点
内、外海派复合	延续型传统绘画	以古今融合与中西融合相结合	传统绘画转型与西画东渐	相关的前、后海派画家	前期相关美术史研究间接涉及范围	本课题研究重点
外海派	新生型视觉文化	以中西融合为主调	新生视觉文化播散与西画东渐	与海派氛围相关画家	前期相关美术史研究较少涉及范围	本课题研究重点

由表1可见：一、以"内海派"和"外海派"的划分和梳理，作为一种论述结构方式，在"传统绘画转型"和"西画东渐"为主的文化情境中，深入分析海派生成和发展的缘由和迹象，以期对海派文化和艺术现象重新进行问题切入和相关研究。二、"内海派"和"外海派"之间，并非截然有别。相反，彼此是相互复合和参照的。而这种复合和参照的关系，正表明传统绘画转型和西画东渐之间，存在着需要认真而深入探求的空白。

传统绘画转型，可以说在明中叶吴门画派时期即已出现征兆，比如文人画家环境从隐逸趋向都市、艺术过程中的商业化和市场化倾向、笔墨语言从意境向格调的转化等，诸如此类现象，都是由中国传统文化自身所引发的变革因素。至海派时期，这种转型迹象日趋明显。因此，海派可以说是传统绘画转型的一种质变。近代西画东渐，可以说在明万历时期即已达到一个高峰，随着历史和文化的演进，又在清康乾时代和晚清同治时期，分别形成各自的文化高峰。相应地在画法参照、材料引用和样式移植的三大模式中，产生独特的文化效应。到海派时期，这种东渐迹象同样日趋明显。鸦片战争以后，中国社会的半封建、半殖民地的特殊格局，使得上海成为中国近代历史的一处缩影和样板。而这座城市，极具奇迹般地构成了传统绘画和西画东渐两个文化大本营的交汇。在这种情势之下，"海派"就无疑形成了错综复杂、多元杂处的文化面貌。

因此，西方绘画的引入，并非是仅仅作为一种冲击之于回应、先进之于落后、活跃之于停滞的"文化激素"，引发中国传统绘画

的转型；也不是说中国传统绘画的转型与西画东渐无关。而是出于自身传统绘画变革需要，在"传统绘画转型"和"西画东渐"两种特定文化情境复合之中，本土绘画与西方绘画在画法、材料和样式方面，出现诸多交流的可能。而"海派"正是这样一种生动的文化样板。

因此，从古今延续的角度而言，内海派作为传统绘画转型的代表现象，直接地体现为：海派其实是在文人绘画和民间绘画之间，进行同一文化体系内部的"合流"。也就是说，其调整了文人画传统中笔墨形式自律延续的关系，又弥合了民间传统中的曲折隐现的写真之法。其将文人之"雅"与民间之"俗"等量齐观，将其同处一体。这样，"内海派"为"外海派"提供了形成的可能。从中西交流的角度而言，外海派作为西画东渐的代表现象，间接地体现为：海派其实是在传统绘画和异域绘画之间，进行不同文化体系外部的"对话"。也就是说，其突现了远近法与透视法、阴阳法与明暗法、装饰性与色彩学之间的可译与不可译的矛盾和可能。其将世俗观赏之"写实"语言与形式格调之"抽象"语言，同样等量齐观，将其同处一体。这样，"外海派"为"内海派"提供了参照的依据。

基于海派绘画的世俗化、商业化和多元化的特点，我们可以将其作为中国传统绘画转型的突出事例，进行系统而深入的研究。其实，这种转型已经远远超出我们以往所习见的传统绘画范围，因为世俗化、商业化和多元化，不仅仅出现于传统绘画的范围之中，相反其却如纽带，联结着传统绘画现象和舶来或新生的绘画现象。正

是由此出发，我们一方面将海派尝试性进行内、外之分，以完整地认识海派与传统绘画转型、西画东渐之间的内在关系；另一方面重新梳理和廓清在近代文化情境之中传统绘画的特定内涵及意义，从而进一步思考外来文化对于中国美术本体建构的影响问题。这正是我们今天研究"外海派"的价值所在。

传统绘画转型与西画东渐的关系，总体而言，是两种视觉文化在交流中所产生的"持久的对话"。这种对话，我们可以从两条线索去加以思考。一是传统文献中时常记载的中国画家"参用西法"的相关内容，比如曾鲸、莽鹄立、焦秉贞、吴历等创作与西法的关系[1]；二是海外学者富有探索性的"西方冲击、东方回应"的理论假说，比如吴彬、张宏、龚贤等画家在山水画中所体现的西画影响。[2]尽管目前尚未见到直接的史料，提供关于这种"对话"十分可信的佐证，故而形成众说不一的探讨局面。从美术史研究的角度而言，与海派

[1] 中国画家在中国画技创作中运用西法由来已久。这可上推明末莆田人曾鲸（字波臣），张庚《国朝画征录》记，其"能写照传神，独步艺林，便因采用西法透视，重墨骨而后傅彩，加晕染，成为江南画派的写实手法"。后有纯以西法写真的长芦监院莽鹄立（字卓然），《画征续录》记，"其法本于西洋，不先墨骨，纯以渲染皴擦而成。神情酷肖，见者无不指曰是所识某也"。清康熙、乾隆间又有济宁人焦秉贞首开精工人物的画风。张庚《国朝画征录》记，"其位置之自远而近，由大及小，不爽毫毛，盖西洋法也"。自焦秉贞后，清廷画院中史传又有冷枚、唐岱、陈枚、罗福旻、门应兆等，均以参用西洋画法而著称。与清"四王"齐名的吴历（字渔山），其生事多有记载。道光《常昭合志》云："晚年浮游经数万里，归而隐于上海，或往来嘉定。"同治《上海县志》云："展游数万里，归于海上。"《嘉定志》云："弃家浮海至西洋，后归寓城东十余年。"叶廷琯《鸥陂渔话》云："道人入彼教久，尝再至欧罗巴，故晚年作画，好用西法。"

[2] 参见美国学者高居翰《气势撼人——十七世纪中国绘画中的自然与风格》、英国学者苏立文《东西方美术的交流》等相关论述。

相关的近代画家,相对于前辈画家来说,出现了一些中西绘画交流的例证,但依然是星星点点,客观上为西画东渐研究所回避。相关画家的直接史料极少,这虽然是我们遇到的传统"难题",但依旧是非常引人注目的学术视角。

传统绘画的转型,并不取决于被动地受到西方绘画的冲击和引入的影响,西方绘画输入近代中国,并非是决定性的"文化激素",而是相辅相成的"融合因素"。换言之,传统绘画的转型是"里应外合"的结果。所谓"里应外合",就是世俗化、商业化、多元化的特征和倾向,使得西画东渐在海派的文化环境中,形成了多种文化融合的契机和可能性。应该说,对于同样西画东渐的史实,却有关注角度和立足点之异。就此意义而言,西方影响中国和中国试验欧洲,这是研究近代西画东渐问题的两个方面,综合思考这两方面,是我们分析和研究"外来文化对于中国美术本体建构的影响"的学术价值取向。

随着传统绘画逐渐呈现转型的迹象,其世俗化、商业化和多元化的特质,日益与古代传统绘画中的相关特质形成区别,而逐渐汇入近代城市市民文化的格局之中,这一切自然与近代西学东渐的文化情境有关。清嘉庆道光年间,"西洋绘画渐次移入,给上海画坛带来一股新风"[1],所谓这股"新风",影响到一批在上海谋生的职业画家。西洋画作为一种形式因素融入其商业需要之中,这从诸多的

[1] 引自唐振常主编:《上海史》,上海人民出版社,1989年,第105页。

仕女画和人物肖像画的题材创作可见一斑。而诸如平远山房、小蓬莱、海上题襟馆、金石书画社、海上书画会、豫园书画会、米宛山房书画会、上海书画研究会等国画类的画会，虽然其尚未出现较为统一的西洋绘画借鉴因素，但已出现画家个体间接、浅显的不自觉吸收，比如平远山房中"风雅主盟，坛坫极盛，琦甫弱冠，受知最深"，改琦所作仕女画像，"笔墨秀雅"，"刻画细腻，并对近代中国的西画也有一定影响"。小蓬莱中"流寓上海"的肖像画家费丹旭，所作《红楼梦人物图册》为近代人物插图的代表之作。米宛山房书画会会长程瑶笙，工花卉、翎毛、草虫、走兽，兼专山水人物，参用西画明暗与透视画法。

被誉为"熔中西土洋一炉"的海派，如"三任"、虚谷、蒲华、吴昌硕等画家，他们"所形成的那股所谓'海派'势力，正是由于受到外来绘画影响的缘故，据说任伯年曾在上海土山湾教会办的西画馆学画。他们中不少人勇于创新，敢于把西方输入的艺术表现方法吸收进自己的画法之中，使他们的画成为'雅俗共赏'的作品"。①可以说，海上画坛这种"雅俗共赏"的画风，与西画东渐存在着一定的联系。在"雅俗共赏"的概说之中，包含着许多微妙的融合因素。倘若具体剖析，可以空间经营的透视意识、物象局部的明暗处理、设色方法的形式意味诸角度深入研究。为此，试以下表说明：

① 引自朱伯雄、陈瑞林编著：《中国西画五十年（1898—1949）》，人民美术出版社，1989年。

表2 外海派相关语言本体形态内涵说明

空间经营的透视意识	任伯年的人物花鸟,把"散点透视"用于整体,而在局部上遵循西画焦点透视的法则。做到"古不乖时,今不同弊"。①
	吴石仙山水画吸收西法。如《山水图》《秋山夕照图》,善于把米家山水与西方风景的光影明暗与空间透视结合起来。
物象局部的明暗处理	程瑶笙工花卉、翎毛、草虫、走兽,兼专山水人物,"参用西画明暗与透视画法"。
	任伯年曾经在土山湾画馆学艺,与画馆主任刘德斋有所交流。任伯年不仅"每当外出,必备一手折,见有可取之景物,即以铅笔勾录",且"曾用'三B'铅笔学过素描","画过裸体模特儿的写生"。②
	"任伯年亦善写照,用没骨法分点面目,远视之奕奕如生。惟自秘其技,非知己者不轻易挥毫。尝见其图龙湫旧隐小像,淡墨淋漓,丰采毕露,虽仅有半面缘者,一见即能辨认。"③
设色方法的形式意味	在任伯年的作品中,鲜丽又富于对比意味的补色融入了水彩画般丰富和谐的色调中。法国画家达仰对任伯年绘画赞誉道:"多么活泼的天机,在这些鲜明的水彩画里,多么微妙的和谐。"④
	任伯年继张熊之后,继续使用西洋红作花卉,进一步影响到吴昌硕的牡丹。
	吴昌硕喜用重色的风格。"姹紫嫣红佐临池,惭愧人称老画师。""富贵原从涂抹出,旁观莫笑费胭脂。"⑤

上述的事例,基本上反映了海派中的传统画家参用西法的一些创作事实。如果以"雅俗共赏"加以概说,首先暗示出某种心态。从文人画的笔墨意境的思想和立场而言,吸收部分外来绘画画法因

① 薛永年:《扬州八怪与海派的绘画艺术》,《中国美术五千年》第1卷,人民美术出版社、上海人民美术出版社、文物出版社、中国建筑工业出版社、上海书画出版社,1991年,第564—565页。

②④ 沈之瑜:《关于任伯年的新史料》,《文汇报》1961年9月7日。

③⑤ 〔清〕黄式权:《淞南梦影录》,郑祖安标点,上海古籍出版社,1989年。

素，虽无"画品"和"笔法"可言，但自有"亦具醒法"[①]的妙处，相对于曾鲸和邹一桂所处的年代，海派画家已经更多地具有兼容并蓄的开放态度，但在对待传统绘画和外来绘画的关系方面，仍有体、用关系的思想余脉影响。在明清以来传统文人画商品化倾向的流传之下，所谓雅俗关系，成为体、用关系的另一种侧面的体现。换言之，在海派盛行的时代，"雅俗共赏"的心态，已经为中西绘画的局部而间接的融合，客观上实现了彼此"对话"的语境。而"雅"的审美范畴自然在于文人画的传统，"俗"的审美范畴则相对较为多样，传统中时为士大夫所漠视的"奇技淫巧"的西法，与同受冷遇的民间传统中的"写真"之流和"装饰"之流，发生了隐秘的汇合，进入到海派中"俗"的审美领域。

这里，画法参照在新的文化情境中，获得了一系列新的交流结果，并且在兼容并蓄的思想观念中以其独特而创新的样式面貌出现。上述"空间经营的透视意识"和"物象局部的明暗处理"，可视为这种文化交流的体现。

从语言本体形态而言，以明暗法和透视法为中心画法参照，最典型的是体现在人物肖像画之中。但其中时常出现一种矛盾，就是人物面部的墨彩兼施、没骨渲染，与人物衣饰的明快用笔、简洁勾线，形成了并不统一的形式处理方法。前者主要和西法相关，后者主要和传统写真技法相关。从任熊的肖像作品联系来看，"就风格来说，面容的写实画法是受了西洋画的影响，但就整体来说，他是直

① 〔清〕邹一桂：《小山画谱》。

接吸收了日本江户时期接受西洋画启示的写实画,尤其那转折强烈的直纹衣褶更具日本风味"①。需要指出的是,任熊作品的这种"矛盾性",同样体现在任伯年及其他海派画家的人物画作品中。这种矛盾性,曾经被时人以"写肉写衣用笔各异"加以总结。清末郑绩在《画学简明》中曾经写道:

> 毋写肉写衣用笔各异。写一人分用两笔,则一幅挟杂两法矣。鉴赏家弗录。

> 而逸笔所谓半工半意者,始末同执一笔,但取法在工意之间,由胸中腕中浑法而成,非写一半用细笔一半用大笔云。②

"写肉与写衣"之异,其实就是描绘容貌特征与表现衣纹结构的矛盾。前者已有曾波臣的传统,也有西画的输入,在海派中最有力的引证即是任伯年与土山湾画馆及刘德斋的交往,并有素描写生的经历。后者亦有陈老莲的遗法,或有浮世绘版画的"反哺",在海派中任氏画家的肖像线条处理,也给后人留下了类似的感性印象。问题的关键在于,这是一个"鉴赏家弗录"的鲜见问题。但是,这种矛盾性的视觉感受,仅仅停留于"雅俗共赏"的概说,是有待深思和探讨的。因为这种矛盾同时还寓示着一种新的语言关系,即类似于"半工半意"的形式风格,是值得深入探究的。从形式语言的角度而言,这种流俗的"半工半意"的形式风格,是值得

① 高木森:《中国绘画思想史》,东大图书公司,1992年,第385页。
② 〔清〕郑绩:《画学简明》,中国书店,1984年。

深入探究的。从形式语言的角度而言，这种流俗的"半工半意"，正是平面化的风格趋向的流露，在传统笔墨形式的自律发展过程中，这种风格表现，无疑提升了笔墨的格调意境，不失为一种积极的语言探索。

同样的语言探索，来自于设色方法的形式意味。设色方法的演变，在中国绘画传统中已有丰富的论说。①在海派时代，最值得关注的是"西洋红"颜料的运用。这在张熊、任伯年、吴昌硕诸家的花卉题材作品中，得到明显的反映。潘天寿《回忆吴昌硕先生》曾记：

> 西洋画的颜色，原自海运开通后来中国的。吾国在任伯年以前，未曾有人用它来画国画，用西洋红画国画可说开始自昌硕先生。因为西洋红的红色，深红而能古厚，可以补足胭脂淡薄的缺点。再则深红古厚的西洋红色彩，可以配合先生古厚朴茂的绘画风格，因此极喜欢它。②

我们发现，吴昌硕作品中的"重色"风格与其"金石"风格是相得益彰的。所谓"富贵原从涂抹出，旁观莫笑费胭脂"，并非仅仅

① 关于中国画颜色演变的研究，可参见：1. 于非闇：《中国画颜色的研究》，朝花美术出版社，1955年；2. 王树村编著：《中国民间画诀》，上海人民美术出版社，1982年；3. 蒋玄佁：《中国绘画材料史》，上海书画出版社，1986年。

② 潘天寿：《回忆吴昌硕先生》。原文写于1957年1月。现转引自《吴昌硕作品集》（绘画），上海人民美术出版社，1991年。另，关于"西洋红"颜料，印光任、张汝霖《澳门记略》记："有洋红，有洋青。洋红特贵，白银一金易一两（四两为一金），色殊鲜丽可久，岁以供内库。"于非闇《中国颜色的研究》记："西洋红是旧德国货，它是'大德颜料公司'和'倍利堪厂'的制成品，前者是粉末，后者是块状的，块状的中国叫它'洋红砖'。我们只知道它是动物质的沉淀色料。"

囿于"姹紫嫣红"的装饰趣味,同样也丰富了传统绘画笔墨的格调境界,产生了某种平面风格的抽象意味。

在传统绘画形态中,西画东渐显现的交流结果,基本表现为画法参照和材料引用,体现出其间接性。(至于较为直接的融合现象,如样式移植,则在新生的视觉文化形态范围中体现得更为明显。)因此,需要指出的是,传统绘画自律性显现,依然是意境向格调的转变,而其中西画东渐的作用基本上是局部性的。这在海派绘画历史的演变中,同样呈现这样的特质。

这些文化交流的进行,都在"雅俗共赏"的气氛中获得了合理的表征。可以说,中西画法参照和材料引用,既是自身审美变化的反映,也是适应商业需要的举措。而所谓"雅俗共赏",体现了海派画家已经具有了"古不乖时,今不同弊"的开放思想。从某种程度而言,如上创作现象的出现,反映了平面造型语言(以水墨画为代表)与纵深造型语言(以油画为代表),在传统而来的"持久的对话"中,出现了新的交流迹象。使得矛盾对立的绘画语系发生着契合,这取决于海派之风中非排他性的文化宽容态势,和近代商埠繁荣之下的人文心理相适应。在"雅俗共赏"的标尺下,渐而调整了原有封闭的审美心态。因而,这种"中西相融"的画坛现象,导致对于海上绘画文化的重新界定,修正以往限于画种范围的认知。这也是对西画东渐现象研究的一种启示和发现。

在历来的美术史及相关的文化研究中,"海派"非流派,渐已达成共识。虽然各家结语有别,但基本可以归纳为:"海派"是一批具有共同文化情境的艺术家的指代,一种兼容并蓄的艺术趣味和开放

求新精神的概括，一种近代市民文化时尚的隐喻。这就从多方面启示着人们，我们仅从传统绘画的画种或流派范围去认识海派绘画，是有欠完整的。那么，在传统绘画主体领域以外，我们能够进一步发现什么呢？

"简略考察近代上海画坛的兴起和发展历程，可以看出，海上绘画不是单纯在传统基础上的延续、发展和变革，它是中西文化撞击和影响下的产物。上海画家也不是以某名家为首领、师资传授、风格相近的画家群体，而是师承各别、画法迥异的一批画家。因此，从传统含义的'流派'角度看，它并未形成一个派别，然而，它在同一时代背景、地域氛围、文化因缘孕育下生成，也形成了鲜明的共性。"①这种共性，就是在西学东渐的近代文化情境中，所形成的近代城市的商业文化和移民文化特质。作为上海文化特质在世俗化、商业化和多元化的氛围中获得了新的历史表现，并把我们的注意力引向"外海派"的范围。这启示我们在构建传统艺术延续的纵向坐标的同时，还应该构建起一种中西文化对话的横向坐标，以完整地通过中国近现代中西融合的前沿区域的"外海派"现象，进行相关外来文化对中国美术本体建构影响的思考。

二、新兴视觉样式兴起

作为中国美术近代化的两种重要标志，世俗化和商业化突出地

① 单国强：《试析"海派"含义》。

反映在近代市民文化之中。写实样式随着视觉传媒的扩大，进一步参照到社会阶层的方方面面。其中，中国人的视觉文化生活，已经突破了传统格局，"看"的方式被赋予了新的世俗和商业内涵，西洋绘画，无疑与摄影、望远镜、电影、西洋镜、照相布景以及舞台布景之类的新颖的视觉形式发生联系，共同构成了趋时务新的时尚内容。

相比西方绘画东渐而言，摄影术在19世纪下半叶，才以新兴的外来视觉文化形式开始其历史的起步，但却在客观上有力地推动了近代西画东渐的发展，并拓展了西画在近代市民文化中的传播面。这里最重要的纽带，是蕴含其中的照相写真术。[①]正因如此，出现了其中人员互动、形式比较等相关事例，丰富了我们关注中国近代油画的研究视野。

从科技发展的角度言，摄影是光学技术发展的产物。但光学技术成果却与绘画有着深厚的历史渊源。欧洲文艺复兴时期，欧洲画家已经使用透镜暗箱。虽然这只作为一种绘画的辅助工具，但透镜暗箱在绘画中的运用，已经表明光学应用技术的进步。在中国的明末清初，绘画透镜暗箱已经流行。如《虞初新志》中提到康熙年间的黄履庄，善于制作"奇器"，包括"临画镜""缩容镜"等光学器具。这类器具在《西泠闺咏》中又称为"千里镜"，作者陈文述这样写道：

千里镜于方匣布镜器，就日中照之，能摄数里之外之景，平

[①] 研究近代中国西画与摄影的历史关系，以及摄影的引进推动了西画在近代中国的传播等课题，皆是一系列富有价值但多为研究者所忽略的课题，迄今尚未出现相关专题的系统研究。

列其上,历历如画。①

摄影术问世前,我国已广泛应用绘画暗箱和各种光学器具。1846年郑复光《镜镜詅痴》曾经对这类器具描述道:"有山水园亭,欲取其景于尺幅纸上做图,置匣暗处,以凸镜对之,则景自凸入平镜内,上透通光平镜而出蒙纸。能收山水园亭,宛然纸上而分寸无失。"当然,这种光学技术的运用,并没有产生现代意义上对于绘画和摄影的界定,相反,从"栩栩如生"的写真角度,两者所形成的形象逼真性,使得当时国人对绘画和摄影的理解近似模糊。有关史料表明,摄影传入中国后一段时间,国人仍借用"画小照"②来称呼摄影。当时给活着的人画像叫"小照",画死去的人叫"影像"。后来两词合并为"照像"。这样,在当时的清人有关笔记中,就曾经出现了关于摄影的"绘画"式评说:

> 日影像以镜向日,绘照成像,毋庸笔描,历久不变。……绘照日影像,以赠各官。③

> 往栖云馆,观画影。见桂、花二星使之像皆在焉。画师罗元佑,粤人,曾为前任道台吴健彰司会计。今从西人得受西法画,影价不甚昂,而眉目清晰,无不酷肖,胜于法人李阁朗多矣。④

① 转引自胡志川、马运增主编:《中国摄影史(1840—1937)》,中国摄影出版社,1987年,第8页。
② 〔清〕周寿昌:《思益堂日记》卷九《广东杂述·画小照法》。周氏的这段记载,据有关专家认为,是目前在中国本土能看到的最早的关于摄影的记载。
③ 罗森:《日本日记》,见《早期日本游记五种》,湖南人民出版社,1983年。
④ 〔清〕王韬:《蘅华馆日记》(稿本),引自《清代日记汇抄》,上海人民出版社,1982年。

通过绘画经验理解摄影，其中有一个重要的可以比较的因素，就是所谓"酷肖"之说。有如明清以来中国人在"奇器之巧"方面所产生的"把镜方知匠意深，微投即显见千金"的见解，摄影同样引起了本土人士类似的评说。1846年，湖南进士周寿昌游历广州，撰有《广东杂述》，其中写道：

> 奇器多而最奇者有二，一为画小照法：坐人平台上，面东置一镜，术人自日光中取影，和药少许涂四周，用镜嵌之，不会泄气，有顷，须眉衣服毕现，神情酷肖，善画者不如。镜不破，影可长留也。取影必辰巳时，必天晴有日。①

从"历历如画"到"绘照日影像"，近代中国人将绘画作为理解和接近摄影的一种重要的方式。其中表明，摄影的初始传播，之所以离不开"画""绘"之释，是因为在他们的审美经验中，依然是围绕着传统以来传真写影的"逼真"性而产生影响力，所谓"眉目清晰，无不酷肖"和"须眉衣服毕现，神情酷肖"，即为最具典型的词语。但是，与以往"逼真"感受的侧重点有所不同的是，明末清初传教士所携带圣像画引起的"逼真"的惊异，主要是由明暗法和透视法而得之；而晚清由摄影术所引起的"逼真"的感受，则依赖于"镜中取影"的奇器之巧而得之。故此角度相比绘画和摄影而言，得出"善画者不如"的结论，此如1876年（光绪二年）李默庵所作《申江杂咏》中《照相楼》所云："显微摄影唤真真，较胜丹青妙入神。"②

① 转引自胡志川、马运增主编：《中国摄影史（1840—1937）》，第16—17页。
② 转引自上海摄影家协会、上海大学文学院编：《上海摄影史》，上海人民美术出版社，1992年，第6页。

由于在视觉样式上的相似性,"摄影"和"丹青"彼此产生并呈现了一系列独特的形式联系和比较意识。这种比较的结果,无形中又构成了一种商机,顺应了商业社会的市场需求。最初,在社会各阶层看来,摄影比起绘画来,不仅价钱便宜,方法快捷,而且形象更逼真。后来至19世纪60年代,统治阶层逐渐改变视摄影为"奇技淫巧"的态度,认为摄影优于绘画。"图写典景","现时无名手,而泰西摄影法实胜于画"。①与这种思想接受方式相对应的,是活动于晚清城市的商业画家群体与摄影师群体的互动关系。各地有不少职业画师,开设"影像铺"。在中国最早开业的照相馆中,不少摄影师就是由画师转业的。例如,"在上海从事外销画业务有多少粤籍画家没有准确的资料,但有一位名为周金(Chow Kwa)的画家"的情况引人注目。"周金的画室大概仅有三位画家,以水彩画、微型画为主要业务,后期可能亦有照相。"②再如,"周森峰、张老秋、谢芬三君……咸丰年间(1851—1861年)旅居香港,三人合伴营油画业,店名宜昌。因摄影与绘画有关系,慕之,合资延操兵地一西人专授其术,时干片未出世,所授皆湿片法。学成各集资二百元,改营摄影业。经营数载,大有起色,截算各盈九千余元,乃分途谋进取"③。

"周金"和"周森峰、张老秋、谢芬"等一些鲜为人知的画家,

① 小横香室主人编:《清朝野史大观》卷二《前清宫词百首》,上海书店,1981年(根据中华书局1936年版复印)。
② 梁光泽:《油画风景的开拓者》,《艺术家》2000年第8期。
③ 邓肇初:《广东摄影界的开山祖》,《摄影杂志》1922年6月。

基本都经历了由画师向照相摄影"转业"的历程。随着鸦片战争以后，上海成为对外通商新起的中心，这种职业风气从南粤之地转移至浦江之畔。此可以对照葛元煦《沪游杂记》中"油画"部分，其中关于"粤人效西洋画法"的描述，从一个侧面表明，这种包含着传统写真意识的新兴视觉样式，已经逐渐融入了趋时务新的近代市民文化生活之中。而出现于19世纪80年代的画报插图，也时以这种新起的照相术作为上海胜景的描绘对象，①并以《奇形毕露》《波臣留影》和《我见我怪》等雅俗共赏的习惯加以命题，形成了独特的图像佐证。

倘若以葛元煦于1876年出版的《沪游杂记》所记"油画"，与《申报》1873年"苏三兴"号照相馆所刊"照相"广告进行类比，我们可以发现两者之间新的"关系"。葛氏曾记："以五彩油画山水人物或半截小影。面长六、七寸，神采俨然，且可经久……"②而"苏三兴"号则记："照相。启者，本号照相系西人传授，其法精工，且于用料，加金水银水等贵物，勿惜工本，盖欲图久远，故着色鲜艳，日后亦不退色……"③前后两者，并非以画面逼真为突出重点，而却皆不约而同地强调"经久""久远"的材料制造性能，这使

① 在早期摄影技术和设备上，中国早期摄影师先后运用过银版法、卡罗法、安布罗法、锡版法和湿版法等多种方法，并多使用大型镜箱。这在1884年的《申江名胜图说》、1884《点石斋画报》第1期的《奇形毕露》、1887年《点石斋画报》136号的《波臣留影》中，可以看到具体的形象佐证。这表明绘画记录着中国早期影史的历程。

② 〔清〕葛元煦：《沪游杂记》卷二"油画"，郑祖安标点，上海古籍出版社，1989年。

③ 转引自上海摄影家协会、上海大学文学院编：《上海摄影史》，第5—6页。

得"五彩油画"和"着色鲜艳"的摄影,在新颖的视觉感受和效果中,注入了科学的实用价值。这表明,在近代新兴的市民文化需求过程中,绘画和摄影的传播效应是相得益彰的。

随着摄影艺术的传播,西画与摄影之间的关系愈加密切。比如,以绘画代替照片放大业务,是其中一项内容。光绪二年,上海尧记"恒兴"照相馆在《申报》刊登广告,因为当时放大技术不普及,所以这家照相馆除拍摄照片外,还兼营西洋法绘画人物肖像业务,根据小幅照片绘成大幅画像。这种画像法因为有照片作依据,不同于中国旧有的画法,所以依然能够收到照片的效果。① 又如,以纪实照片作为底稿,丰富了绘画者的构图意识和图版经验,尤其是石印技术在近代中国出版业的盛行,改变了图版的视觉效果。"当时,一些石印刊物,如《点石斋画报》也采用纪实照片作底稿,参照照片绘图落石刊印。"② 在1880年年间,曾经刊引了相同构图的上海外滩的两幅画面,一为摄影照片,二为石印版画。③ 再如,当时摄影者多以绘画作为摄影构图法则的参照。中国早期的摄影家在利用外来的摄影工具时,完全是按照传统美术法则进行构图。其中风光摄影采用了风景画的构图原则,而戏剧摄影则又借鉴了肖像画构图要素。这表明,作为移植于本土的新兴视觉文化,绘画与摄影的相互联系,丰富了近代中国人关于"逼真"

① 见《恒兴尧记告白》,《申报》光绪二年九月十一日第1384号。
② 胡志川、马运增主编:《中国摄影史(1840—1937)》,第55页。
③ 参见李超:《上海油画史》第一章"油画东渐溯源"中的有关配图,上海人民美术出版社,1995年,第35页。

的视觉经验，同时又突破了"波臣留影"式的画法感受层面，而进一步深入到格致物理的科学精神层面。此如王韬于同治初年所撰《瀛壖杂志》中所记："西人照相之法，盖即光学之一端，而亦参以化学……精于术者，不独眉目清晰，即纤悉之处，无不毕现，更能仿照书画，字迹逼真，宛成缩本。近时能于玻璃移于纸上，印千百幅悉从此取给，新法又能以玻璃作印板，用墨搨出，无殊印书，其便捷之法，殆无以复加。"①

在趋时务新的时潮中，"影戏"作为另一种新型视觉文化，同样引起世人的关注。其中同样体现出近代中国人对"镜"画和"影"术的另一种独特的理解。清代学者顾禄（铁卿）曾著《桐桥倚棹录》，记载了当时流传于民间"灯影之戏"的状况。其中写道："其法皆传自欧逻巴诸国，今虎丘人皆能为之。灯影之戏，则用高方纸木匣，背后有门。腹贮油灯，燃炷七八茎，其火焰适对正面之孔。其孔与匣突出寸许，作六角式，须用摄光镜重叠为之，乃通灵耳。……中嵌玻璃，反绘戏文……将影摄入粉壁。匣愈远则光愈大。惟室中尽灭灯光，其影始得分明也。"②葛元煦《沪游杂记》"外国影戏"记："西人影戏，台前张白布大幔一，以水湿之。中藏灯匣，匣面置洋画，更番叠换，光射布上，则山水、树木、楼阁、人物、鸟兽、虫鱼，光怪陆离诸状毕现。其最动目者为洋房被火，帆船遇风。被火者初则星星，继而大炽，终至燎原，错落离奇，不可思议。遇风者

① 转引自上海摄影家协会、上海大学文学院编：《上海摄影史》，第2页。
② 〔清〕顾禄：《桐桥倚棹录》卷十一"影戏洋画"，上海古籍出版社，1980年，第156页。

但觉飓飓撼地,波涛掀天,浪涌船颠,骇人心目。他如泰西各国争战事及诸名胜,均有图画,恍疑身历其境,颇有可观。"①

这里,"西人影戏"和"洋画"产生富有兴味的联系。一方面,洋画作为影戏中"颇有可观"的组成部分,同时影戏内容包含"山水、树木、楼阁、人物、鸟兽、虫鱼"等画面,具有"光怪陆离诸状毕现"的绘画效果。由此,联系当时关于西洋"电光影戏"的描绘,"观者如蚁聚。俄,群灯熄,白布间映车马人物,变动如生,极奇。能作水腾烟起,使人忘其为幻影"②,可知"洋画,亦用纸木匣,尖头平底,中安升箩,底洋法界画宫殿故事画张,上置四方高盖,内以摆锡镜,倒悬匣顶,外开圆孔,蒙以显微镜,一目窥之,能化小为大,障浅为深。馀如万花筒、六角西洋镜、天目镜,皆其遗法。"③

由于摄影行业的新起,西画的表现空间也随之获得拓展的可能,其中最值得深入研究的方面应为照相馆布景。中国照相馆出现初期,作品深受中国传统写真的影响,多使用淡雅素洁的背景,道具至多"一花一几",显示出民族风格的气派。以后,舶来品不断涌入国内市场,照相馆布景也发生变化,出现中西合璧的特色。如"洋式桌椅皮榻,大镜油画四壁生辉"④。又如古装戏照也配上西洋楼阁。说明照相馆以富丽堂皇的道具巧用心计,以招徕生意。这里

① 〔清〕葛元煦:《沪游杂记》卷二"外国影戏",第135页。
② 〔清〕孙宝瑄:《望山庐日记》上。孙宝瑄《望山庐日记》(稿本)现存十三册,上海博物馆藏,起光绪十九年(1893年),止光绪三十四年(1908年)。转引自上海人民出版社编《清代日记汇编》(上海史资料丛刊),上海人民出版社,1982年,第102页。
③ 〔清〕顾禄:《桐桥倚棹录》卷十一"影戏洋画",第156页。
④ 《繁华小记》,《顺天时报》宣统元年八月十五日第2283期。

的"大镜油画"和"西洋楼阁",基本反映了近代早期的中国各类照相馆布景讲究"中西合璧的特色",既在背景局部点缀西洋风格样式(如花卉、静物、风景、骑士和美女等)油画,同时又在背景整体绘制具有明暗光影和空间透视的景物。比如吴友如所绘《我见我怜》中的照相馆场景:两位身着典型中式服饰的中年妇女,"左首一位坐着,衣着雍容华贵,画中站着一位,衣着质朴大方。两位妇女中间隔着一只西洋式圆桌,桌上放着一盆花卉,背后画着西洋建筑的屏风"①。

由此可见,照相布景(包括舞台布景)是反映晚清西画面貌的一个独特的视角。孙宝瑄《忘山庐日记》曾记:"是夕与少山,至十六铺观新舞台演剧。台屋构造,步武欧西。……惟布缀景物,时有变化,悦人心目。"②清末上海华美药房有"不少西洋的布景画。为照相所用"③。1904年张聿光在上海华美药房任职时,"开始创作适合中国国情的布景,取代了进口布景"④。1908年张聿光又转至南市九亩地上海"新舞台"⑤从事舞台布景的绘制工作。所绘布景备受观众

① 上海摄影家协会、上海大学文学院编:《上海摄影史》,第7页。
② 〔清〕孙宝瑄:《望山庐日记》上。
③ 阿英:《中国画报发展之经过》,《美术家》1989年4月第67期。
④ 见张修平、张贞修:《张聿光传》,收入《上海市文史研究馆馆员传列》,上海文史研究馆,1993年。
⑤ 《上海艺术史图志》记:"新舞台"为"戏剧演出场所。1908年10月,京剧改良运动蓬勃兴起之际,京剧演员潘月樵、夏月润、夏月珊与开明绅商姚伯欣、沈缦云等联合在上海十六铺创建新舞台"。其为"中国第一座采用布景和镜框式舞台的新型剧场。首任前台经理姚伯欣,后台经理夏月珊。该台陆续推出新戏《宦海潮》《新茶花》《潘烈士投海》《黑籍冤魂》《黑奴吁天录》等从不同角度抨击社会时弊、宣传民主革命思想。新舞台的建立是建立京剧改良运动的标志"。上海艺术研究所编:《上海艺术史图志》,上海文化出版社,1999年,第16页。

欢迎。1909年开始从事报刊插图工作。1912年参与"上海图画美术院"的创立工作。后离开学校，又回到新舞台继续其布景绘画工作。张聿光前后在新舞台担任布景主任历时二十年，"新舞台由夏月珊、夏月润、潘月樵等人创办，除演传统京剧外，又创演连本现代京剧，开始聘日本画师画布景，所画布景并不符合我国情况，看上去总不够真实。他曾看到圆明园路上的兰心戏院演出莎士比亚戏剧，其舞台布景非常精美，十分吸引观众。他决定为新舞台设计布景，应用透视与色调原理绘画，结果既逼真又优美，使观众得到美的享受，受到称赞，从此他一直投身布景绘制，直到新舞台业务结束。新舞台演的连本现代京剧，也是创新格，不但有新的剧目，又有新的表演方式，它有说又有唱，通俗易懂，起了推广京剧的作用，如'明末遗恨''徽钦二帝''阎瑞生'等剧十分卖座，而布景的改革更增强了对观众的吸引力，大受人们欢迎"①。

可以说，与照相写真术密切相关的新兴视觉样式，就是照相布景以及舞台布景。可以说，在清末民初，"背景画法"是学堂图画教育之外十分重要的西画现象。周湘曾经在《舞台背景画法》中写道：

 欧美背景画有两种制法，其张于舞台之后者名帷幕式背景；其列于舞台之前者曰屏风式背景。屏风式背景大小不一，或制为栏干、桥亭、短墙、喷水塔，俱先制木架，后施丹碧。其帷幕式背景俱巨幅大帧，以望之深远为妙，或画崇山峻岭，或写沧海波

① 见张修平、张贞修：《张聿光传》。

涛,或为蜿蜒道路,或为阛阓市街,其画,以单色浅色为最妙,盖用单色鲜色,不但颜色幽雅,且与剧中袍笏亦不相混也。①

描绘背景以"水画"和"油画"为两种主要方式。在此,周氏将这两种方式进行了对照。"无论水画、油画均须刷胶,其胶以中国牛皮胶为最良,每幅需胶一二斤,每斤约银四角盛于锅加水熬之,乘热刷一二次,勿太厚,太厚则硬而易裂。""描写背景画所用之颜料,水画甚廉,油画较水画约贵四五倍。""若写油画,其色昔以德国者为佳,今惟英美诸国产……其所需以白色为最,若欲融解,莫良于胡桐子油,或明油。用明油则干甚速,落笔须一气呵成,不善画者不能用也。"虽然此处所谓的"油画",属于布景绘制中特定需要的油漆颜料之类相关的材料和画法,与传统意义上的"油画"相比,在内涵上尚存在着一定的距离,但是,作者却在画理方面,对背景画作了与"图画"意义相同的概述:

> 描写帷幕式背景,第一,要有魄力。魄力者,胆力也,故无论画何物,均须气魄伟大,不拘束支离,使景物琐碎,而定自然之趣。其对于画光、画影、画远近,俱要清楚显明,若画山林、树木,须合透视之理,密接于台面,其远景尤宜浅淡虚,杳杳冥冥,望之有一目千里之概。②

上述的多种新兴的视觉样式,即与西画逼真的画法材料有关,也与光学、化学等科学技术相关,由此产生所谓"镜中取影"的

① 周湘:《舞台背景画法》(续),《美育》1920年第2期,中华美育会。
② 周湘:《舞台背景画法》(续)。

"幻影"之观。这些"幻影"样式与西画样式是相辅相成的。这种彼此影响的核心作用正在于强化了西画的样式因素,无论是构图方法,还是风格语言,都使得传统写真观念与西方写实传统产生了更为隐秘而微妙的契合,其展示的方式,并不是少数人所持有的技法和材料,而成为多数人所接近的样式和时尚。其展示的空间,不只是在艺术家的雅集场所内,而更多地出现在市民的世俗氛围中。

总之,从明末清初的"明镜涵影"之说,到晚清的"镜中取影"之说,表明了中国人对于舶来的西方视觉文化在认知上有了一个质的飞跃。前者是在感性的技术方法上,对"影"加以局部地利用;后者则是在理性的科学规律中,对"影"加以完整地移植。因此,由"镜中取影"所产生的"幻影"之观,构成了近代中国人新的视觉文化生活。新的世俗和商业的都市文化气息,已经逐渐使这种视觉文化生活,突破了原有传统格局,西洋绘画,无疑与摄影、望远镜、电影、西洋镜、照相布景以及舞台布景之类,融入"看"的方式,共同构成了趋时务新的时尚内容。

三、洋画纷纭笔墨拟

> 世间只说佛来西,何物烟云障眼低?毕竟人情皆厌故,又从纸上判华夷。①

① 转引自〔清〕顾禄:《桐桥倚棹录》,第157页。

这是晚清学者顾禄《桐桥倚棹录》中所记的"洋画"诗。由此我们可以发现,晚清中国学界对西洋的认识注入更为复杂丰富的内涵,对于多种舶来品冠以某某"洋"货之谓,并且产生了"西洋"和"东洋"之说,运用于政治、经济、文化、商业和风俗的各个方面。这并非仅仅是打开门户后的地理发现的概念,更主要的是伴随着洋务思想的兴起而形成的文化比较概念,其背后蕴藏着的是民族意识反省自强的精神波动。其中,"洋画"之说逐渐以较大的比例,出现在晚清以来的出版物及其相关评说之中。当"国画"和"洋画"的词语,在近代中国画坛出现之时,实际已经表明中国绘画的内涵突破了传统的格局,而这种观念相对应的是,中国传统绘画的"重镇"和西画东渐"中心",奇迹般地共存于晚清上海之地。画家队伍发生转化和派生,绘画的运作机制发生变化,在传统绘画以外,出现了多种新生的视觉文化形态和现象,而"洋画"之谓,即是其中较为通行的概括之一。

"到清末民初,上海已同时成为传统与近代风格绘画的中心。这一时期,传统绘画已显示出退居'国画'地位的趋向,尽管仍保持着很高的荣誉,但逐渐失去以往一统整个中国画派的传统地位。过去被视为离经叛道的'海上画派',自身也出现了新的变化,在画坛中的形象明显日见改观。"[①]所谓"近代风格绘画",其从某种角度提示了一种时常被遗忘和忽略的绘画现象。因为从来还没有专门

① 朱英:《商业革命中的文化变迁——近代上海商人与"海派"文化》,华中理工大学出版社,1996年,第59页。

的术语对这种现象加以概说和论证。我们知道它处于传统绘画和外来绘画之间的"中间地带",也知道它在海派文化中所担当的"角色",但由于观察的角度和立足点的影响,其始终没有以清晰的文化形象,展示在海派相关的论说之中。如果说世俗化、商业化和多元化,作为海派社会重要的文化特质,给传统绘画带来延续的途径,那么同时也为这种"近代风格绘画"提供了新生的土壤。在这"延续"和"新生"的背后,我们能够感受到一种历史的力量,来自古今、中西之间交流的力量,力量所致,有方向性的纵向推进,有共振性的横向会通。在这种情境下,我们不能把所谓"趋时务新",仅仅局限在某种绘画画种技巧的变革,而应该归于视觉文化的时尚。就此意义言,所谓"近代风格绘画"的含义应与"新生形态视觉文化"相近。

按照约定俗成的思路,所谓"新生型视觉文化"属于商业文化领域,与传统主流绘画价值取向相隔阂。其基本包括:时事新闻画、画报插图、照相布景画、月份牌广告画等。在此,"新生形态视觉文化"并不是以精英化的艺术体裁形式,集中地出现于社会精神生活之中,而是以大众化的文化行为时尚,分散地参照于社会的物质生活之中。而且,在人员结构、审美趣味等方面,延续型传统绘画和新生型视觉文化两者之间存在着"趋时务新"的联系。因此,"新生型视觉文化"的内涵和价值,需要得到深入的分析和研究。

首先,传统文化进入西学东渐的文化情境中,逐渐形成了新的

发展趋向,其包含了精英文化和大众文化两种层次的突现。而这种突现,其实就是对于西学东渐文化情境的自发性质的回应。"步入近代特别是甲午战争之后,中国文化发展出现了两个新的高潮":第一股潮流是西方文化的大量传播,我们称之为异体文化的移入;第二股潮流是通俗文化的兴旺发达,我们称之为底层文化的崛起,相应出现了"一种新格调的社会精英文化层"和"日益繁荣的大众文化层"。①但是,这两种"文化层"并不是截然相分,而是共存相合的。"新生形态视觉文化"就体现了这两种文化层的需要。随着晚清以来西学知识的涌入和传播媒介的增扩,精英文化需要开拓新的接受渠道,大众文化也需要增加新的消费市场,这种知识性和趣味性,在"新生形态视觉文化"中获得了汇合的可能。开启民智和娱乐民生,便构成了这种视觉文化的使命。画报插图为其中之例。1884年吴友如主持《点石斋画报》,其意图是"揆诸古者采风问俗之典",并"辟新奇,广闻见,流布四方者也","选择新闻中可喜可惊之事,绘制成图,并附事略"。②

其次,文化的传播和交流,依据语言文化符号和非语言符号两大形式得以进行。上海是近代西学东渐进入中国的主要门户之一。其中关于西学的语言文化符号包括西学书籍的编译、西学出版物的发行、新式学堂的开办、图书馆的兴起、外来语的采用,等等,这

① 乐正:《近代上海人社会心态(1860—1910)》,上海人民出版社,1991年,第132—133页。
② 转引自朱伯雄、陈瑞林编著:《中国西画五十年(1898—1949)》,第11—12页。

在上海这样一个移民社会表现得十分明显。但是相比之下,近代上海所体现的跨文化传播和交流,更为广泛的是依靠非语言文化符号得以实现的。因为这种传播和交流,不限于社会精英文化层,而是面向大众文化层。其包括文化观念、行为方式、娱乐生活的方方面面,构成了趋时务实的生活时尚,西方文化以多种感受方式迎合了这种生活时尚的滋长。举例如下:之一,关于西洋歌剧,"西人观者拍手顿足、互相笑乐","欲广见闻者,亦须一观,幸勿以语言不通竟裹足不前也"①。之二,关于音乐会,"或一男一女独唱,或男女十余人互唱,丝竹杂阵,不一其式,观者皆闻之忘倦"②。之三,关于西洋电光影戏,"夜,诣味莼园览电光影戏,观者如蚁聚。俄,群灯熄,白布间映车马人物,变动如生,极奇。能作水腾烟起,使人忘其为幻影"③。之四,关于西洋乐器,"西乐,无笙箫笛板,和曲率用风琴。风琴之制,方长如柜形,中置簧叶,蹴以足鸣鸣有声,其工尺与中土迥别。……琴乎琴乎,其亦如成连海上,能移我情乎?""琴式如小木匣,纵二尺许,横稍杀,启其钥,初时朔声喤喤,大似撞钟伐鼓,既而幽细动人,切切可听,恍如月下邻箫,忽春雷百面,金石渊渊,差疑李三郎羯鼓催花,顷刻间群芳齐吐。"④之五,关于新潮服饰,"衣衫镶滚久相沿,今日通行外国边,夏日空心花样巧,冰绡笼住颈围圆"。"裙腰不必两分开,假如分匀排亦

① 见《申报》1876年2月24日。
② 见《申报》1877年3月5日。
③ 〔清〕孙宝瑄:《望山庐日记》上。
④ 〔清〕黄式权:《淞南梦影录》。

怪,既学西洋层锦簇,如何下幅紧围来。"①

因此,所谓"新生形态视觉文化"是一种市民文化土壤中孕育而生的绘画共同体。在本土文化与西方文化融合、精英文化与大众文化互渗的过程中,其制作者与观赏者,都逐渐形成一系列视知觉样式。这是市民文化时尚影响之下的必然反映。这些样式在"趋时务新"的约定俗成社会心态下,将生活时尚化,又将时尚生活化。而其中留存下来的图像,基本构成舶来样式、新学样式和时尚样式,成为"海上旧梦"的形象代言。试以表3说明之:

表3

舶来样式	由于上海开埠通商,清末"外国商人曾随商品输入一些画片、布牌子、香烟牌子等等,画的是各国美女、骑士的战争、动植物及图案"②。
	"上海还有洋商带来的以布作质料,上印西方风物的油画,这种油画近似写实画派,有《航海归来》《农女牧羊》等。"③
	伊文思洋行有图书三千多种,经销印刷精美的西洋画片,并经营美术用品。其中出售的印刷画片,有取材于新旧约全书的各种宗教书籍,如《受胎告知》《耶稣诞生》《三王来朝》《耶稣受洗》《耶稣布道》《耶稣受难》《最后审判》等,也有达·芬奇、拉斐尔等文艺复兴大师的名作,以及如《拿破仑加冕》《蓬巴杜夫人》《纺织女》《希阿岛屠杀》等西洋著名的风俗、历史、肖像画名作,还有一些观赏性的静物花卉、风景和人体等作品。
	1876年上山湾美术工场印书间印刷出版宗教印刷品。
	在晚清上海的许多杂志,如《东方杂志》《月月小说》《小说时报》经常刊有胶印的西洋油画和雕塑作品。
	清末上海华美药房有"不少西洋的布景画,为照相所用"④。
	1904年张聿光在上海华美药房任职时,"开始创作适合中国国情的布景,取代了进口布景"⑤。

① 见朱谦甫:《海上光复竹枝词》,第23—32页,《沪江商业市景词》第二卷。转引自乐正:《近代上海人社会心态(1860—1910)》,第115—116页。
②③④ 阿英:《中国画报发展之经过》,《美术家》1989年4月第67期。
⑤ 见张修平、张贞修:《张聿光传》。

续表

新学样式	1874年《小孩月报》连载山英居士西画技法理论著作《论画浅说》，其以浅近的白话文体，系统地介绍透视学、色彩学、构图法，以及素描、写生等西方绘画技法。
	1907年土山湾美术工场印书间《绘事浅说》《铅笔习画贴》。
	1902年文明书局印发学堂蒙学课本。其中有丁宝书编写的《新习画帖》五种、《铅笔画贴》四种、《高小铅笔画贴》三种等。
	1906年商务印书馆出版《初等、高等铅笔画贴》；另出版徐咏清编绘的《中学用铅笔画贴》八册。
	1909年商务印书馆招收"技术生"，进行正式的洋画训练；教材采用日本美术学校编印的《洋画讲义录》。
时尚样式	1884年《点石斋画报》创刊，吴友如主持编绘四千多幅时事新闻图画，采用西画透视与构图方法，并以手绘石印形式印刷出版。
	1876年（光绪二年），上海尧记"恒兴"照相馆在《申报》刊登广告，因为当时放大技术不普及，所以这家照相馆除拍摄照片外，还兼营西洋法绘画人物肖像业务，根据小幅照片绘成大幅画像。①
	"西人影戏，台前张白布大幔一，以水湿之。中藏灯匣，匣面置洋画，更番叠换，光射布上，则山水、树木、楼阁、人物、鸟兽、虫鱼，光怪陆离诸状毕现。""他如泰西各国争战事及诸名胜，均有图画，恍疑身历其境，颇有可观。"②
	1913年上海国学书室出版的《新式百美图》（沈伯尘作）。
	1916年上海国学书室出版的《上海时装百美图咏》（丁悚作）。
	月份牌绘画是"一种用炭笔铅笔涂擦、然后用水彩润色的彩印图画，多随商品赠送，负有宣传商品的使命，因上面印有日月节气而得名"。1925年，上海的彩印业极为兴盛，不少厂商直接与"月份牌"画家保持密切的联系。到这时"月份牌"绘画已经基本摆脱了传统国画的影响，而采用西画的擦笔设色。此时，"月份牌"绘画发展成为独立的形式。③

① 见《恒兴尧记告白》，《申报》1876年（光绪二年）9月11日。

② 〔清〕葛元煦：《沪游杂记》卷二"外国影戏"，第35页。

③ 转引朱伯雄、陈瑞林编著：《中国西画五十年（1898—1949）》，第15—16页。迄今，月份牌绘画形式制作过程基本环节，已不见单传"秘方"，而鲜为人知。现今有关的研究发现其过程如下：一、将像片用放大尺或划分方格来描出对象的轮廓，用笔蘸炭精粉皴擦；二、擦出人物的头脸与衣褶，由浅入深，后擦花木建筑、远山近水，注意明暗变化，远近层次，终现完整立体感；三、用水彩颜料上色，由浅入深，根据所擦底色，以明阳暗程度层层赋染，画到以色彩遮完炭粉底色为止；四、制成石印或胶版，付机印刷。

上述几种样式的出现,有的不是以独立视觉形式出现,如时事新闻画、画报插图等,有的则以比较独立的视觉形式出现,如照相布景画、月份牌广告画等,构成了特定视觉文化的图像。虽然这些图像导源于近代上海工商业的兴盛,但随着市场的开拓、印刷技术的进步以及文化媒介的增扩,不仅流布本地的各个社会阶层,而且扩散至内地和东南亚地区。其传播面之广,影响力之深,是当时其他文化形式所不能替代的。这些视觉文化的制作者,早年都受到传统绘画的影响,后为适应商业社会的需要,转向新的视觉文化的实践。他们的经历,本身就联系着"内海派"与"外海派"之间的关系。在西画东渐的文化环境中,他们敏锐地吸收着来自多种渠道的西画技法、材料和语言的因素,在中西绘画融合方面留下了诸多有益的经验。

　　写真意识的强化,是这种新生的视觉文化所共同信守的审美经验。面对大众的文化需求和消费,写真传神是得以沟通和传播的法宝。在此,传统写真术和西画素描、明暗造型,汇合而造就出这些画家独特的画面形式。在1916年上海国学书室出版的《上海时装百美图咏》中,曾有一幅题为《自家写影》白描插图作品,图中一入时女子在自己寓所,站在画架前,手持油画笔和调色板,正面对画架上的作品凝神构思,画架上放着一幅主人自己绘制的全身画像,画室中布置着一些半身肖像及其他作品。在该图的题跋中,画家丁悚这样写道:"自家写影最传神,小立亭亭识愈真,若与檀奴比风度,半身终不及全身。"从中我们可以看出,"写影""传神""识愈

真"是典型的经验概括。而这种"栩栩如生"的视觉经验,构成了大众文化得以普及的最亲近的因素。当时的文化消费者,面对多样而新奇的视觉形式,大多以浅显的话语加以理解,而且多围绕绘画的写真加以比附。①晚清社会视觉文化中的"写真"意识,既有西学传播中"经世致用"实学思想的折射,又有西画输入中透视、明暗诸法的参照,更有传统民间写真趣味的流布,而这一切,在此新生型视觉文化中获得了充分的展现。

在写真意识衍化和深入的同时,新型的风格样式,从构图置景到形式语言,也获得了多方位的移植。由于这种新生的视觉文化的兴盛,早期舶来的西方骑士、外国美女等形象,逐渐被本土的"新式美女图"样式所取代,围绕这一样式,呈现出"华洋杂处"的环境氛围。其中人物已不再穿宽领大袖、百褶马面裙,而代之以半袖紧身短衫,下穿花裤或系长裙,或着入时旗袍;人物也不再梳盘花大头,满插珠花,而是多剪短长发,后扎一髻,或不剪短,留一长辫,或扎双辫分作两边,或烫成别致卷发。室内陈设已不是一桌两椅,中挂立轴画格式;而常为圆桌上铺台布,边置雕花洋椅,四围窗帘绣花,壁悬西画,布置入时。从早期月份牌绘画的代表之作《沪景开彩图》,到以后画报插图《申江胜景图》中画家所选用的都市形象,已经逐渐采用焦点透视的构图方法,道旁树木"两旁所植,葱郁成林,询堪入画"②,西式洋楼和沪上民居共同组成统一而

① 比如人们将电影称为"活画戏""西洋景",把摄影称为"画小照""画影"。
② 〔清〕葛元煦:《沪游杂记》卷一"道旁树木"。

流行的格式。月份牌绘画集中地体现了这种新型的风格样式。其中的西画倾向,缘于造型处理中存有明暗、阴阳之法的写真处理,而同时其制作过程,又融入现代文明影响下的机械化的印刷环节,并成为其必不可少的过程之一。这种"海上旧梦"式的中国都市趣味造型,又有别于舶来的西画样式而呈新生态的形式特征。同时,"月份牌"现象,独特地反映了西画东渐在租界文化的出版技术影响刺激下而"杂交"相生的商业文化产品,因而其终究不能以独幅原件作为其艺术展示,而是以有限批量的印刷品,参与商业流通,成为广告展示。这说明了上海近代印刷技术的发展,对于月份牌这一中西画法糅合杂交的文化形式作用显著,其中的人工化和机械化的结合,正是西画写真技术与中国传统年画处理、舶来商业图式和民间习俗历书样式兼容并蓄的结果。因此,对于这种新生型视觉文化最生动的描绘,莫过于1872年5月29日《申报》所刊登的竹枝词:

洋画纷纭笔墨拟,玻璃小镜启晴窗,爱看裸逐知何事,为说波斯大体双。①

这的确是一个"洋画纷纭"的年代。由于世俗时尚、商业机制和视觉传媒使然,市场、出版和广告,构成了近代世俗文化的流行格局。这里虽然存在着良莠混杂的复杂现象,特别是上述时事新闻画、画报插图、照相布景画和月份牌广告画等,在融合过程中难免趣味和技巧上的媚俗和肤浅的弊端。但是,这种近代世俗文化的流行格局,在主体上却推进了近代中国美术向新的方向进展,并构成

① 见《申报》1872年5月29日。

近代西画东渐过程中不容忽视的"暗流"。其中,尤其是出版业的兴盛,使得西画的知识传播获得了前所未有的渠道和空间。

在这种西画传播的现象中,最值得关注的是上述"第一股潮流"(异体文化的传播和移植)和"第二股潮流"(通俗文化的兴旺和崛起),因此,所谓"洋画时尚"正是处于"一种新格调的社会精英文化层"和"日益繁荣的大众文化层"的交汇之中。

就"第一股潮流"而言,我们可以发现:1875年4月在上海创刊的《小孩月报》长篇连载了署名"山英居士"所著的《论画浅说》。1890年《格致汇编》所刊《西画初学》①等可资引证。其中《西画初学》"乃英国浅巴司启蒙丛书之一种",其"原序"如是写道:

> 是书之作意欲初学易明,故用最简便之说,指证画山水等之理法,所设条论,讲明各事之形势,并画工所赖之理法,烛幽发隐泄其底蕴,又欲显明画工与摹工之别。而静观万象,能分辨多事;而绘其形,虽为常远所不留心者,久之自能图其体式,而不必靠他人之画稿。凡画物形皆靠通视之法(省曰视法),故视法为画工内不可少之一事,宜急论明,方能入手演画。如于画工各法,内论及之,则易混淆不醒眉目,故此书首卷专论视法,便于学者检阅玩索。本书内所有各图之画,皆木板所雕,初学者难以铅笔临摹,且尺寸过小,仿易糊混其意,不过,指出画中之体势结构,欲摹画成稿,可从名家画谱检而临之。凡习各学,必由浅近

① 《格致汇编》于1876年在上海发行,由傅兰雅主编,格致书室发售。主要介绍自然科学知识,为通俗科学刊物。初为月刊,后改为季刊,于1892年停刊。

发端,是书特习画之入门也,细解详究,足为启蒙之用。按画学一艺,大为趣事,可益智开心,祛俗变雅,能留意万物有趣之事,添人之畅乐,能体会他人之画图,指其妙处而与画者同乐,必过来人方知此中旨趣。吾撰是书,深有望于世之学者。①

显见,西画在此以西学的面貌特征,形成一种专门技术,具有格致启蒙的新学色彩。这与民国初期在图画教育中出现的《图画教授法》《新画法》(《绘画独习书》)又形成西画移植的联系,出现"为社会所特别欢迎,刊未及半,读者求增篇幅,贾人怂恿成帙"②的社会效应。

就"第二股潮流"而言,我们可以发现:"洋画各式"的广告在晚清已经刊登于《申报》等报刊之中。"启者于初五日即礼拜五十点半钟,在隆茂栈内拍卖把得酒二十七桶,洋画各式,银器墙纸五箱,一应杂货,倘欲买,请至该处面定可也(代利行启)。"③"本店今有大镜数面,西画数十幅,其价格便宜,倘欲买者,请到中和洋行对面便是(乾生洋货行启)。"④

这些"洋画"的原形及其内容,目前我们已经难以确知,但从

① 《西画初学》在《格致汇编》第四册(1890年秋季)中,分四次连载,傅兰雅辑。其目录为:"首论""卷一 论视法""卷二 论临画(铅笔临画所需物料、烘染光暗、花草画法、树木画法、各叶画法、分远近法)""卷三 论看物绘画""卷四 记布置方向""卷五 论光暗总理""卷六 论渲染各色"。
② 参见陈树人:《新画法》,《真相画报》1912—1913年第1—10期;陈树人:《图画教授法》,《真相画报》1913年3月第17期。
③ 1873年曾有上海隆茂栈和乾生洋货行进行西画出售和拍卖,并在《申报》连日刊登广告。见《申报》1873年1月6日。
④ 1873年1月7日至1月19日,《申报》连日刊登此广告。

葛元煦的《沪游杂记》卷二"油画"中,人们却可以从一个侧面了解其所具有的若干情况。葛元煦将反映"洋画"现象的"油画"作了一种简要精辟的概述:

粤人效西洋画法,以五彩油画山水人物或半截小影。而长六、七寸,神采俨然,且可经久,惜少书卷气耳。①

在此,虽然论者有感于素有外销画的传统的粤人所作洋画,但已经从学理上侧面指出"山水人物或半截小影"的油画样式,"长六、七寸"和"且可经久"的技术指标,以及"神采俨然""惜少书卷气耳"的传统文人思想,并又一次证明了这种"五彩油画"所依附的商业社会环境和生存土壤。由此可见,从"洋画各式"到"五彩油画",是与通俗文化的崛起密切相关的。这种新生的文化已经将西画的内涵和外延发生变格,重新组合,并衍化为近代中国商业美术中的一种独特品种。

我们发现,葛元煦在沪上游历中发现"油画"现象,出现于19世纪70年代,而正在这一时期,"上海人自学油画的事例,至少在(19世纪)70年代便已经有了"②。因此,在"洋画纷纭笔墨拟"的近代世俗文化的流行格局中,我们可以发现油画作为近代西画东渐样式移植的典型现象,同样构成了"一种新格调的社会精英文化层"和"日益繁荣的大众文化层"的交汇。而这种交汇又构成了新生视觉文化的一种共同体。从"自家写影最传神""洋画纷纭笔墨

① 〔清〕葛元煦:《沪游杂记》卷二"油画"。
② 乐正:《近代上海人社会心态(1860—1910)》,第215页。

拟"和"观万象""绘其形""图其体式",我们能够感受到上述两股"潮流"的汇合,并能够逐渐梳理出晚清洋画时尚中,西洋绘画在近代都市中的潜在演变脉络。

可以说,新生态的画报插图和月份牌广告画,又正是这种"共同体"文化土壤中渐次出现的花果。其中西融合的画法,又转而影响已经舶来于沪上的画种,包括水彩、油画和石印版画等。画法交融的背后,发生着更为繁杂而鲜见的商业文化内容。如果说繁盛的市场是新生型视觉文化的温床,那么新起的石印技术,则是其中的催化剂,成为画报插图和月份牌广告画物质技术的前提和保证。洋画通过大众传媒的广为流通,在中国本土实现了空前的变格。"洋画纷纭笔墨拟",由此成为其新生型视觉文化的现象写照,对之渐趋深入的研究,无疑将引起人们对再度审视和考察中国近代美术史的重视。

4

土山湾记

一、新圣像

在明清以来的西画东渐过程中,传教士无疑扮演着十分重要的传播者的角色,但是他们的历史却留下不少疑惑之处。"传教士艺术家们献身于中国事业达二百年之久,究竟取得了什么业绩?现在该是我们提出这一问题的时候了。拿他们17世纪在人们心目中唤起的那种强烈的兴趣,与他们实际取得的微不足道的成果相比较,不由得使我们大为惊讶,尽管他们在18世纪只是为帝王作画,但一定会有很多文人、大臣看到他们的作品,可是几乎无人觉得值得一提。西方艺术的影响,如果说没有全部消失,也不过像几粒沙子那样掉入下层专职画家和工匠画家的手里,一直留存到今天。"[①]在明清之际的传教士美术末章,出现了这种历史之惑,是值得深思的。通过土山湾孤儿院美术工场的活动线索,进行有关晚清传教士美术的历史补遗,可证明其在近代西画东渐过程中应有的地位和价值。

倘若回顾相关的历史,我们发现,从17世纪至19世纪(包括20

① [英]苏立文:《东西方艺术的汇合》,朱伯雄译,《美术译丛》1982年第3期。

世纪初期），在这明清时期漫长的三百多年历史中，先后出现了三次与传教士相关的西画东渐的重点现象。第一次是明末万历年间，第二次是清中期乾隆年间，第三次是在晚清同治年间。如果说前两次是在罗马耶稣会派遣传教士东来的背景下，传教士由西画传播变为在朝廷供职，那么第三次则是在鸦片战争的背景下，传教士由禁教所迫转为大规模"卷土重来"，进行师徒形式的西学传授。创立于同治三年的上海徐家汇土山湾画馆，即是其中重要的事例。如果说，第一次是以意大利传教士利玛窦、罗明坚为代表，第二次是以意大利传教士郎世宁、法国传教士王致诚为代表，那么第三次的代表人物，则由西方传教士和中国修士共同担当。西班牙传教士范廷佐、意大利传教士马义谷、中国修士陆伯都、刘德斋，以及法国传教士范世熙等，这些原本陌生的名字，重新获得历史的尊重，进入了近代西画东渐的文化视野。

虽然，在第一次"传教士时期"，也有类似的西画传授记录。比如意大利传教士乔凡尼在澳门曾经开设过"画坊"。"为了传播宗教，澳门教会在南湾嘉思栏修道院设立刺绣厂和画坊，专门生产教徒穿的衣袍和教堂用的宗教书籍，这里的产品是供应整个远东用的，可见规模之大。画坊里教授油画技巧，当时称之为'泰西画法'，摹绘的虽然都是圣像和宗教故事的画，那是中国最早培养油画人才的一所学校。画坊中除西洋教士外，更多的是中国教徒和日本教徒当画工。"① 而在第二次"传教士时期"，郎世宁也曾经有过

① 李瑞祥：《澳门——中国油画的发祥地》，《文化杂志》（中文版）1996年第29期。

在清宫教授中国学生油画的记载。"经郎世宁培养出来的中国学生计有：斑达里沙、八十、孙威凤、王玠、永泰、葛曙、汤振基、戴恒、戴正、张为邦、丁观鹏、王幼学、王儒学、戴越、沈源、林朝楷等十余人。"①"在油画方面，传教士画家培养了一批中国宫廷画家，使之掌握油画技法，并与其结合创作。还传授焦点透视的科学方法，培养出了一批专门用焦点透视作画的画家。这种采用焦点透视的绘画，在清廷和造办处内称为'线画法'，成为清画院的一门新画科，多用于建筑和室内装饰等。"②但是，相比土山湾画馆而言，上述两个时期的传教士传授活动，无论在规模范围、形制规格和沿革时间方面，都不及晚清的土山湾画馆。"虽然，据可靠的文字记载，至迟在唐代初期，西洋画已经被欧洲基督教传教士带入中国，而在清代宫廷中的欧洲画家如郎世宁等，也曾向少数中国画家介绍过西洋画法；但是，如土山湾画馆正式教授中国孤儿西洋画和雕塑，并培养出人数众多的人才，可谓在中国历史上前所未有。"③无疑，作为前所未有的规模化的西画传授机构，土山湾画馆具有了重要的美术史地位。

关于土山湾的记载，大约主要见诸如下这些史籍：

土山湾者，浚肇家浜之时，堆泥成阜，积在湾处，因此得名。

① 参见王镛主编：《中外美术交流史》，湖南教育出版社，1998年，第183页。
② 刘汝醴：《视学——我国最早的透视学著作》，《南艺学报》1979年第1期。
③ 万青力：《并非衰落的百年——十九世纪中国绘画史》，第三章"十九世纪中期"之"中国西洋画之摇篮"部分，《雄狮美术》1994年第2期。

前清同治三年(1864),削为平地,土山故地,不复可寻矣。①

距沪郊徐家汇不远之处,曰土山湾,其地与徐家汇同为天主之势力范围。②

土山湾位于徐家汇之南端,地势积土成丘,其东南更因蒲肇河一水之曲,缘有土山湾之称。③

"1847年以后,徐家汇是在中国耶稣会总部所在地,在这里还有其他一些教会机构,比如天文台、藏书楼、圣母院、教堂、大小修院以及徐汇公学。土山湾位于徐家汇南端,占地大约八十亩,一条河从它的东南两面流过,许多年前当疏理河道时,淤泥积在湾处,而成了土山湾。孤儿院的大门正对着河,河上有一慈云桥把孤儿院与对岸连接起来。孤儿院北面是大修院和主教公署,西面则是大片农田。"④

1864年7月,土山湾孤儿院开始建屋,同年11月建成第一排房屋,孤儿院正式迁入。1867年4月,又建成第二排房屋和一座小型教堂。这时,土山湾孤儿院工艺工场(又称土山湾孤儿院美术工场)包括缝纫、制鞋、木工、金属制品、绘画、雕塑、印刷等工场才开始全面授徒。土山湾孤儿院美术工场由两部分所组成,一部分是

① 《徐汇记略》,上海土山湾印书馆,1914年。
② 徐蔚南:《中国美术工艺》,中华书局,1940年,第161页。
③ 《上海徐家汇土山湾孤儿院》,上海土山湾印书馆,1943年。
④ 张弘星:《中国最早的西洋美术摇篮——上海土山湾孤儿院的艺术事业》,《东南文化》1991年第5期。

徐家汇圣依纳爵堂的工作室，包括绘画、雕塑两个工场；另一部分是蔡家湾孤儿院工艺工场，包括缝纫、木工、木版印刷等工场。当时孤儿人数已达342人。这些孤儿入院时大多六七岁，当地人称之为"土山湾堂团"，孤儿到十三岁时开始学艺，进入下属"土山湾美术工场"（或称"土山湾美术工艺所"）。"育婴堂所收异教之孩童，幼者为六、七岁，大者亦不过九、十岁，初授以四年之教育，如国文、习字、算术、天主教义等科，平均至十三岁，始就各童之天资性质，而授以某种工艺，至十九岁而卒业。"①"当时孤儿们学习的主要手艺有木工、制鞋、成衣、雕刻、镀金、绘画，以及农田耕作；此外，还有刻写印刷用的汉字、木版。"②

关于土山湾孤儿院美术工场的创立背景，有关的记载如下：

土山湾有一育婴堂，为天主教所设，其创始尚在前清道光二十九年（一八四九年）。初堂在沪南，继而迁至距徐家汇约十余里之蔡家湾。太平天国时，战氛四起，堂事中止，所留孩童亦星散，直至同治三年（一八六四年）始再迁至土山湾而定居焉，迄今已七十有五年矣。此育婴堂实即一美术之工场也。……堂中工场，有印刷、装订、绘图、照相、冶铁、细金、木工、木雕、泥塑、玻璃

① 徐蔚南：《中国美术工艺》，第161—162页。关于学徒的情况，该著记载："育婴堂所收异教之孩童，幼者为六、七岁，大者亦不过九、十岁，初授以四年之教育，如国文、习字、算术、天主教义等科，平均至十三岁，始就各童之天资性质，而授以某种工艺，至十九岁而卒业，仍留堂居住，至结婚而始离去。然堂设有工房，以供结婚后之工友寄居，所取租值则较一般为廉。因设备之周密，加以宗教信仰之关系，工友中颇多工作至老而亦不远去也。"

② ［法］史式徽：《江南传教史》第二卷，天主教上海教区史料译写组译，上海译文出版社，1983年，第294页。

制作等。……绘画师约有四十人，所绘者均为圣洁之宗教画，或于纸，或于布，或于石，或于玻璃，无不精美。……育婴堂中全部人员约共六百五十人。各种工艺，悉由修士所指导，如绘画指导者，则诚为可贵之艺术家，并非仅为技术人员也。堂中人手虽不众多，而出品种类则颇繁夥，且制作又精美如此，实不能不令人为之倾倒。①

土山湾画馆，其实是土山湾孤儿院美术工场下属"绘画"部门的一种习称。②所谓"土山湾亦有可画之所"，即是指这个"绘画"部门。③该部门在土山湾孤儿院美术工场的创建之初，就已经初见

① 徐蔚南：《中国美术工艺》，第163—168页。
② "土山湾画馆"之称谓收入《上海文化源流辞典》。见《上海文化源流辞典》，上海社会科学院出版社，1992年，第18页。关于"土山湾画馆"一称，该辞典释为："中国最早的西洋美术传习场所。1852年（一说1862年）创立于上海，为徐家汇天主堂的附设机构之一。该画馆创立的目的是培养宗教宣传的绘画和雕塑人才，但实际上为中国培养了第一批西洋美术人才。学员的来源主要是土山湾孤儿院（亦为徐家汇天主堂附设机构）内具有美术天赋的学童。同时对外招收学员。后来成为著名画家的徐咏青、周湘、张聿光、丁悚等，均在那里学习过。担任教师者都是擅长美术的法国教士，教学方法采取工徒制，传授擦笔画、钢笔画、水彩画、油画、雕塑等技法，课堂作业大多用范本临摹。1907年该画馆出版有《绘事浅说》《铅笔习画帖》等书籍为教材，亦向社会公开发行。"需要修正的是：一、在20世纪10年代以后，画馆的教学工作主要由法国教士负责。而在此之前，自1852年至1864年，土山湾画馆的雏形由西班牙传教士范廷佐、意大利传教士马义谷奠基；1864年至1869年由范、马二氏的学生、中国修士陆伯都主持画馆事务；自1869年至20世纪初期，画馆则由范、马二氏的另一位学生、中国修士刘德斋主持工作。二、1907年问世的《绘事浅说》《铅笔习画帖》等书籍，由上海土山湾印书馆出版发行。
③ 关于该"绘画部"，其内容为："分素描、水彩画、油画等专业。作品主要供应全国各地之教区。另外也承接非宗教性任务。自本世纪初开始又开辟—彩绘玻璃制造部门，专供教堂及其他机构使用。"见张弘星：《中国最早的西洋美术摇篮——上海土山湾孤儿院的艺术事业》。

规模了。"关于绘画工场和木雕间的创始,主要功绩得归功于郎怀仁主教,是他从欧洲新来的辅理修士中发现了一位艺术家。此人即是范廷佐,他在郎主教的赞助下,开始创作圣堂中的雕像和祭台,后来于1852年又创办了一个美术学校,校址在神父住院内。1856年他逝世于董家渡大堂,接替者是他的一个学生,陆伯都修士。陆修士很善管理。虽然从1864年美术学校并入土山湾孤儿院,但是校址仍在徐家汇住院,即在住院大楼的会客厅之隔壁。这个时期起,美术学校开始变成了艺术工场。1870年,陆修士和他的学生刘必振一起把工场迁进土山湾。"①"人们特别注意到雕刻、镀金、油漆、绘画工场。这工场是由范廷佐的两位得意门生,陆伯都和刘必振两位辅理修士从徐家汇搬到土山湾的。他俩把自己的技术精心地传授给孤儿们,培养了一批优秀的人才。这所工场后来大大地发展了。"②

　　由此看来,范廷佐创办的这个"美术学校",可作为土山湾画馆的"雏形"。"因此,它才是近代第一所美术学校。"范廷佐(Joannes Ferrer, 1817—1856),字尽臣,西班牙人,擅长雕塑,包括立雕、浮雕作品。"范修士在徐家汇大堂广场的西南角上有一间工作室,在此他传授技艺,同时自己也进行艺术创作。……在学校里,廷佐教素描和雕塑课程,另一位神父 Nicolas Massa(1815—1876),中文名字叫马义谷,字仲甫,教授油画,因而我们也可以把

① 张弘星:《中国最早的西洋美术摇篮——上海土山湾孤儿院的艺术事业》。
② [法]史式徽:《江南传教史》第二卷,第294页。

马神父看作这所学校的创办者之一。"①从1857年开始,在范廷佐去世之后,马义谷成为徐家汇雕塑、绘画工作室的主持人。在土山湾画馆成立之时,范廷佐和马义谷虽然都已经先后故世,但是他们无疑为此事业起到了奠基者的重要作用。

鸦片战争后,上海地区的传教活动"卷土重来"。法国耶稣会派遣传教士来沪。布教区域主要在浦东、浦南、崇明、松江和青浦等地,当时尚未有教堂之类的正规传教场所。为便于交流,教会设置"堂口"的基层体制,而其宗教活动场所则被称为"小堂"。对于这种"小堂"的描述,1845年的有关记载写道:"每一个堂口都有一个公所,公所就是有小堂的专为集合教友的一座屋子。小堂不是别的,只是一间厅堂。厅堂的深处有一座祭台……祭台上一般装有一架十字苦像,一帧耶稣或圣母的圣像……在祭台两旁的小几桌上,悬挂着两幅画得并不高明的天神像:一幅是护守天神引导着一个中国小孩,一幅是总领天神弥额尔战败幽王魔鬼的像。"②这一记述,可以视为目前能见到的较早的在上海的有关圣像绘画的文字记载,同时也可以和1847年范廷佐初到江南教区,发现"圣堂里的雕像极为幼稚、粗糙"相联系,并与他的参与"加工"后"圣像与以前大不一样"形成对照。

有关的历史记载表明,土山湾画馆的绘画作品,主体上是一种宗教产品。其主要是供应宗教事业的发展需求的。在土山湾画

① 张弘星:《中国最早的西洋美术摇篮——上海土山湾孤儿院的艺术事业》。

② 见在沪传教士竺良仁(Indovicus Tattin)写于1845年9月15日的信。转引自[法]史式徽:《江南传教史》第一卷,第126—127页。

馆创办前的19世纪60年代前期,"随着各地天主堂的建立,圣像需要数量日益增多,工作室复制圣像作品供不应求"。在其成立后的19世纪60年代后期之后,"绝大部分艺术家仍然主要制作油画和水彩画,因此绘画工场的制品远远不能满足各教区的需要"。仅就江南教区中心的上海而言,当时该地区的天主教活动频繁,相应所设立的天主教堂众多。美术工场相应制作教堂急需宗教用品,比如祭台、圣像画、雕刻、神父弥撒用的"圣爵"和"圣盘"等。虽然教会旨在为宗教宣传服务,但客观上促成了土山湾美术工场能够集中而系统地传授西洋美术和工艺技术,培养专门人才。这个工场后来"人才济济",各天主堂"都有他们的作品"。①"中国教友喜爱的圣像绝大部分都由这所工场绘制印刷;还有圣堂里用的装饰和用具,在辽阔无边的中华帝国各地无数教堂里,几乎都能看到。"②

由土山湾印书馆发行印刷的有关出版物,将土山湾画馆称为"图画馆"。比如1933年出版的《徐汇记略》,就曾经对该"图画馆"进行如是的概括:

① 当时上海地区设立的教堂,计有:徐家汇天主堂(旧建,1851年3月23日奠基,本年7月间竣工;新建徐家汇天主堂于1910年10月22日落成,设租界时有"法国天主堂"之称);董家渡天主堂(又称"圣沙勿略天主堂",1853年3月20日落成,在徐家汇新天主堂未建之前,为上海最大的天主堂);老天主堂(1860年竣工);松江邱家湾天主堂(1874年4月9日竣工);虹口天主堂(又称"救世耶稣至圣三心堂",1876年6月1日竣工);洋泾浜天主堂(又称"圣若瑟堂",1877年竣工);川沙张家楼天主堂(1893年竣工);浦东唐墓桥天主堂(1898年1月2日竣工);南桥天主堂(竣工年代不详);崇明大公所天主堂(1844年竣工)等。

② [法]史式徽:《江南传教史》第二卷,第294页。

 图画馆分水彩铅笔油画等,其所绘花草人物,摹真写影等件,前经南洋劝业会颁奖牌奖凭,十九件之多。近日新添彩绘玻璃,将人物鸟兽彩画于玻璃上,后置炉中煨炙,彩色深入玻璃内,永久不退,中国彩绘玻璃,此为第一出品处。①

1943年出版的《上海徐家汇土山湾孤儿院》,同样对该"图画馆"有所描述,其措辞用语与《徐汇记略》中的相关文字相近:

 图画馆。分水彩,铅笔,油画等。其出品曾获南洋劝业会历次褒奖。又制造彩绘玻璃,供给各教堂及建筑界之应用,为中国彩绘玻璃之第一出品处。②

 这些记载出现于20世纪30至40年代,在一定程度上体现了当时社会需求的发展和变化。换言之,这些文字突出了土山湾画馆事业的新趋势,即除了宗教领域以外,还在与商业社会的联系中,产生了很大的社会影响。

 因此,就土山湾画馆所绘制的作品而言,大致分为主体性的宗教作品和非主体性的商业作品,随着其事业的发展,这两大类作品都前后不同程度地体现了其专业特色,为其带来了较大的知名度。"图画间在孤儿院开办时已初具雏型,最初是画圣像,以后分铅笔画、水彩画、油画等部门。尤其西洋画为当时国内之奇货,间也销售海外,得到'南洋劝业会'颁给的奖牌、奖状共十九件之多。有一些临摹欧洲名画的作品,售价昂贵,往往三四尺见方的一幅要售

① 《徐汇记略》。
② 《上海徐家汇土山湾孤儿院》。

七八担米钱。"①而此事业发展的基础，正是"铅笔画、水彩画、油画等部门"的西画传习。

因此，从素描到油画的传习，构成土山湾画馆"新圣像"的一个重要因素。这种传习的传统，贯穿于土山湾画馆的创立前后。早在1851年，范廷佐在徐家汇的工作室（"美术学校"）开始向学徒授艺，其中绘画部分则主要由马义谷负责教学。"当时除从欧洲带入的少量绘画用品外，颜色及画布涂底材料都要在当地自制，所以学徒要从研磨调制颜色学起。""学徒们则通过临摹复制圣像的过程，从马义谷学习油画技术。"这种西画的传习，构成了土山湾画馆最明显的专业特色，不断引起以后美术界人士的关注。比如：

> 上海徐家汇土山湾教会内，亦有若干人练习油画，且自制油画颜料。唯所画，皆为宗教性质的题材，指导者为法国教士，学习者则为中土信徒。②

> 上海西洋画输入的机会较多，在徐家汇有一所天主教所立的学校，内设图画一科，专授西洋画法，不过所有作品，均带有极浓厚的宗教气氛。③

① 沈毓元：《土山湾与孤儿院》，载汤伟康、朱大路、杜黎：《上海轶事》，上海文化出版社，1987年，第201页。

② 潘天寿：《中国绘画史》附录"域外绘画流入中土考"，1926年由商务印书馆初版。1934年商务印书馆组编"大学丛书"，将《中国绘画史》列入再版。1983年12月上海人民美术出版社重版。

③ 梁锡鸿：《中国的洋画运动》，广州《大光报》1948年6月26日。

上海西洋画美术教育，最早是徐家汇土山湾天主堂所办的图画馆。该馆创立于清同治年间，教授科目分水彩、铅笔、擦笔、木炭、油画等，以临摹写影、人物、花鸟居多，主要都是以有关天主教的宗教画为题材，用以传播教义。①

诸如此类的记载，反映了近代西画东渐中的一种史无前例的传播形式：美术教育。通过这种初期的美术教育，明清以来持续长达约三百年的圣像艺术，以其一定规模的传习授徒教育形式，获得了新的展示空间，而在这新的空间里，中国的学徒们系统地掌握了西画造型能力，由于他们的实践，西方圣像艺术，从以前舶来的印刷品变成了自制的原作，遥远天堂的"圣像"在他们的手中"复活"了。

由于近代印刷业的兴起，土山湾孤儿院美术工场中印刷事业得到了长足发展。其中的印书馆拥有石印、铅印、木版印、铜版印和五彩印等多项技术，曾经创下印刷品出口总数达53万种的空前纪录。其中图像类印刷品也十分丰富，分为"图像书、插图和单幅图像"等项，而这些图像类印刷品的图稿绘制，同样也与土山湾画馆的业务密切相关。这就为圣像艺术的传播，提供了一个数量空前的媒介和渠道。

因此，多种印刷品形式的圣像艺术，构成土山湾画馆"新圣像"的另一个重要因素。1926年由土山湾印书馆出版的《道原精

① 丁悚：《上海早期的西洋画美术教育》，上海文史馆、上海人民政府参事室文史资料工作委员会编：《上海地方史资料》（五），上海社会科学院出版社，1986年，第208页。

萃》,"是土山湾生产的最大型的一种图像书"。其卷首有法国传教士方殿华(Louis Gaillard, 1850—1900)所作《像记》的序文,记曰:

> 明神宗万历二十年,耶稣会司铎拿笪利,始聘精画二人,绘耶稣事迹,计一百三十六章,参列圣经,公诸西海。事为教皇格肋孟所知,立降诏书,殊为嘉奖。崇祯八年,艾司铎儒略,传教中邦,撰主像经解,仿拿君原本,画五十六像,为时人所推许,无何,不胫而走,架上已空,阅如千岁。艾君撰天主降生言行纪略,付梓福州,流传甚广,无如世代迁移,枣梨散毁。自今求之,旧籍寥寥矣。咸丰三年,法司铎某,仿拿君稿,绘像百三十枚,镌于钢,缀图说,惟撰以法文,而神于华人也鲜。去年江南主教倪大司牧辑道原精萃一书,嘱修士刘必振,率慈母堂小生画像三百章,列于是书。其间百十一章,仿法司铎原著,余皆博采名家,描写成幅,既竣,雇手民镌于木,夫手民亦慈母堂培植成技者也,予自去年以来,承委督绘像等艺,恐阅是书者,不知是像之由来,爰志此于卷首云。①

从该序文可见,在土山湾1926年版《道原精萃》之前,该书已有"明神宗万历二十年""崇祯八年"和"咸丰三年"的三种版本问世。同时,其有"绘耶稣事迹,计一百三十六章""仿拿君原本,画

① 转引自张弘星:《中国最早的西洋美术摇篮——上海土山湾孤儿院的艺术事业》。引文中"拿笪利"即 Belgium Girolamo Nadal。其书名为:Adnotationes et Meditationes in Evangelia quae in Sacrosancto Missae Sacrificio toto anno Ieguntur(1595)。另,目前有学者将其书名引为《出像经解》;也有学者以为应为《主像经解》,而非《出像经解》,原因是"出"为"主"之误。

五十六像"和"仿拿君稿,绘像百三十枚"的图稿绘制情况记载。土山湾版的《道原精萃》,则由"修士刘必振,率慈母堂小生画像三百章","博采名家,描写成幅",而"刘必振"和"慈母堂小生",皆为"慈母堂培植成技者"。

"博采名家"和"培植成技",在一定程度上体现了土山湾画馆圣像绘制的特征。这类特征在其他的"印刷图像"中同样得到反映。方殿华从1886年开始"负责印刷图像的生产"。另一位法国传教士范世熙(Adlphus Vasseur, 1828—1902)是"绘画工场中制作印刷品画稿的先驱"。"他的画主要用来作为印刷图像的画稿",其作品如《末日审判图》《天堂图》《炼狱图》《地狱图》等,吸收了中国绘画线条造型的某种技法,他"也许是土山湾第一位运用中国技法表现基督教主题的艺术家"。在1876年出版的相关图册中,有学者发现《圣教圣像全图》《救世主实行全图》《救世主预像全图》《要理六端全图》《玫瑰经十五端》和《十二宗徒实行圣像》六种图册。这六种图册"可以对其作品略知一二"。①

上述的"新圣像",构成了某种圣像艺术中国化的效应。由于历史上土山湾画馆所诞生的这些"新圣像",目前大都下落难明,因此,在资料条件困难的情况下,尽可能地对其进行若干的研究,本身就意味着对这段被"忽略"历史的填补。而这种填补,也是对上述传教士的历史疑惑所进行的一种新的历史注解。

① 参见张弘星:《中国最早的西洋美术摇篮——上海土山湾孤儿院的艺术事业》。参考资料有《经书总目》(上海土山湾印书馆,1876年)等。

至此,倘若重新展开近代西画东渐的历史画卷,我们可以找到更多的传教士画家的身影。按照美术史家的某种概括,这些在中国"为神而服务"的艺术家们,他们"17世纪在人们心目中唤起那种强烈的兴趣";"18世纪只是为帝王作画";那么,在19世纪出现的土山湾画馆现象,证实了他们的历史获得了新的延续。土山湾画馆现象,作为明清之际西画东渐中传教士文化的余脉,客观上为中国近代美术以及西画东渐的历史,提供了一处可资深入研究的重要对象。其价值和意义,正如徐悲鸿所概括:"中国西洋画之摇篮。"①

二、马义谷和刘德斋

"中土自道光二十二年鸦片战争后,致成五口通商。……西洋耶稣天主诸教士,亦以通商故,重来中土,布教于中土内地。《天主像》及雕版图像等之欧西绘画,亦随西教士重来中土。"②鸦片战争以后,西画东渐的文化情境发生了很大的改变。这时期来华的传教士艺术家们,他们面对的文化境遇,已经不同于利玛窦时代,西画在当时已经失去了那种"明末清初新来时之骇异",因为国人"已属惯见";也不同于郎世宁时代,因为"中西折中之新派,终不为中土人士所欣赏"。③按照土山湾画馆的实践事例,他们将西画传播的

① 徐悲鸿:《中国新艺术运动的回顾与前瞻》,《时事新报》1943年3月15日。
②③ 潘天寿:《中国绘画史》附录"域外绘画流入中土考略"。

重点，放在了较为完整的西画传习方面，圣像艺术中贯穿了其画法和材料等多种技术因素，而"新圣像"的产生，并不是局部的画法参照和材料引用所得，而是由西画传习所带来的一种样式移植结果。

一般而言，人们关注土山湾画馆的历史变迁，多注意范廷佐、马义谷时期（1852—1856）、陆伯都时期（1856—1880）和刘德斋时期（1880—1912），其历史跨度基本属于晚清的历史阶段。如果我们将马义谷和刘德斋，作为土山湾绘画艺术前后发展的两个重点代表，并以此出发，对土山湾画馆将近半个世纪的绘画工作，进行一种认真的连贯和对比，那么我们会发现，其演变的重点，不在引起的"明末清初新来时之骇异"的画法参照层次，也不在"不为中土人士所欣赏"的材料引用层次，而在于"耶稣事迹"和"花草人物"为典型的样式传承。

土山湾画馆初建前后的样式，是具有纯粹西方色彩的圣像艺术。在范廷佐和马义谷的工作室里，就能够发现这种"西方样式"。范廷佐（Joannes Ferrer），字尽臣，西班牙人。他的父亲是一位著名的雕塑家。出于子承父业的考虑，他将范廷佐送往罗马深造。但范廷佐在学艺之余，却热衷于天主教活动，后进入耶稣会拿波里修道院作修士。几年以后，在他的反复请求之下，1847年他踏上了驶向东方的航程，被耶稣会派往中国传教。由于他的艺术才华不久被郎怀仁神父发现，来华同年，范廷佐受中心会院委派，主持董家渡天主堂的设计工作。"范廷佐来华后，立即投入教堂的建设，他除建筑设计外，还亲手绘制、雕塑圣像，指导木工制作祭台等宗教用

品。……范廷佐擅长雕塑，包括立雕、浮雕作品。从有限的文字记载来看，他的绘画作品较雕塑要少。"①1851年，范廷佐在徐家汇主持圣依纳爵堂的设计施工之际，又在教堂院内开设工作室，不久他又把工作室扩展，兼作工艺学校或艺术课堂，传授素描、雕塑以及绘画（包括版画）的技术，"范修士建议在徐家汇创办一所绘画和雕塑宗教用品的工艺学校，可以供应教堂装饰品，而且对教友家庭和对教外人士都能起很好的宣传作用。郎院长非常赞成这一建议。于是工艺学校于1852年正式开课"②。大概有三至五位中国学徒，成为他的学生兼助手。当然，其中除了陆伯都外，其他学生的姓名已经难以稽考。

范廷佐在徐家汇的工作室里，为当时的天主教堂制作了不少雕塑作品，并在实际制作中训练他的学生。范廷佐所制作的这些作品，目前能够见到相关记载的有《基督殓葬》（董家渡大堂中正祭台下方浮雕）、《罗马赛马场》（圆雕，曾经收藏于土山湾工艺院陈列室）等。这些作品基本体现了西方古典主义风格的样式特征，这从人们对于《罗马赛马场》这尊圆雕栩栩如生般的叹服，可以得到一些有效的引证。由于范廷佐这种特殊教育方法，可能这些作品在实际制作中都使他的学生获得了训练。

如果在早期的工作室里，范廷佐"绘画作品较雕塑要少"，那么马义谷则以擅长绘画而见长。"范廷佐在工作室主要教素描和圆

① 万青力：《并非衰落的百年——十九世纪中国绘画史》第三章"十九世纪中期"之"中国西洋画之摇篮"部分。

② ［法］史式徽：《江南传教史》第一卷，第222页。

雕，而油画则是由另一位意大利传教士负责教授。"①这位意大利传教士即是马义谷。马义谷（Nicolas Massa，1815—1876），字仲甫，意大利拿波里人。是一位很少被提到的意大利传教士画家。但实际上"他是油画在上海的最早传播者"。目前，有关马义谷的研究资料甚少，其相对集中而重要的相关文字如下：

 马义谷是意大利拿波里人，1846年到上海，比范廷佐早一年。马义谷初在横塘修道院教拉丁文。次年范廷佐主持设计董家渡天主堂时，请求马义谷帮忙绘制圣像，两人有可能早在意大利拿波里时已经相识。1851年范廷佐在徐家汇的工作室开始收徒授艺，请马义谷负责教油画。当时除从欧洲带入的少量绘画用品外，颜色及画布涂底材料都要在当地自制，所以学徒要从研磨调制颜色学起。随着各地天主堂的建立，圣像需要数量日益增多，工作室复制圣像作品供不应求。学徒们则通过临摹复制圣像的过程，从马义谷学习油画技术。

 从1857年开始，在范廷佐去世之后，马义谷成为徐家汇雕塑、绘画工作室的主持人。②

 马义谷"所教过的学生"有名字记录的有：陆伯都、刘德斋和王安德。陆伯都是在1852年，由郎怀仁神父从张家楼修道院中挑选而进入范廷佐的工作室的。当时他是一位年仅16岁的中国修士。"陆修士是个油画家。土山湾的油画现已不复再见，修士的画也不例

 ①② 万青力：《并非衰落的百年——十九世纪中国绘画史》，第三章"十九世纪中期"之"中国西洋画之摇篮"部分。

外。但从某些书中,尚可寻到几个画题。它们是《圣依纳爵像》《圣弥额尔像》等。"①"王安德也是一位出类拔萃的画家。我们对此人所知甚微,甚至不知道他的俗名。不过从他的教名来看他肯定是一位中国画家。他的字叫静斋。"②在马义谷的学生中,生平史料相对较为详实的要推刘德斋。

刘德斋(1843—1912),俗名刘必振,号竹梧书屋侍者,苏州市常熟县(今常熟市)古里村人。刘德斋来沪及其西画学习背景,特别是他何时进入徐家汇绘画、雕塑工作室学习,没有确切记载。可以参考的背景说明,一说为:"当是在1856年范廷佐去世之后,他的老师是陆伯都和马义谷。……1867年随陆伯都转入土山湾孤儿院后,绘制过大量的圣像和圣经插图。"③而另一说则为:"据考刘必振离开常熟到上海的时间当是在咸丰十年(1860),那年他17岁,1862年入耶稣会初学院,从晁德莅神父学习。晁公意大利人,西文名Angelo Zottoli(1826—1902),中文敬庄。晁神父是徐汇公学和初学院的校长。刘必振同时从陆伯都学习艺术。"④自1869年起,由于陆伯都长期患病,刘德斋开始主持绘画和雕塑工场的日常事务,并成为绘画部(土山湾画馆)主任助理。

19世纪70年代至80年代,是刘德斋创作圣像画的一个重要时期。在刘氏二十五岁时,他曾经为佘山教堂绘制了一大幅油画

①②④ 张弘星:《中国最早的西洋美术摇篮——上海土山湾孤儿院的艺术事业》。

③ 万青力:《并非衰落的百年——十九世纪中国绘画史》,第三章"十九世纪中期"之"中国西洋画之摇篮"部分。

《进教之佑圣母像》。此画模仿法国巴黎"胜利之圣母像"而作。这时期,他还为董家渡教堂"画了许多油画",比如《护守天神像》《依纳爵像》《亚纳像》和《德肋撒像》等。这些作品多为"仿制品"①。这些"仿制品"既可以与马义谷油画教学的内容相联系,又可以与以后的土山湾画馆场所环境中的宗教绘画成品样稿相关联,显然,这些"仿制品"体现了"耶稣事迹"样式移植的一种传承关系,而这种传承关系是在西方模式中体现其价值所在的。这种价值,可以表现为西画传习的早期过程中应有的模仿起步。

然而,刘德斋的另一类"半创作性质"的油画作品,却给我们展示了"耶稣事迹"样式移植的另一种传承关系。而这种传承形式的与众不同之处,是在西方画的相关模式中注入了浓重的中国画色彩。刘德斋的《中华圣母子像》就是一幅"半创作性质"的代表性油画作品,这是一幅具有十分特殊意义的"圣母子"题材作品。

我们知道,所谓"圣母子"题材,在近代西画东渐的历程中,无疑是"已属惯见"绘画内容。清姜绍书《无声诗史》就曾经记:"利玛窦携来西域天主像,乃女人抱一婴儿。"②明末"程大约(君房)墨苑中收有西洋宗教画四幅,并附罗马字注音,明代西洋教士携来之西洋美术品,现存者当以此为最古矣"。这四幅"西洋宗教画"中

① 张弘星:《中国最早的西洋美术摇篮——上海土山湾孤儿院的艺术事业》。
② 〔清〕姜绍书:《无声诗史》。

的第四幅即为"圣母抱圣婴耶稣之像"。①"宣统三年(一九一一)芝加哥裴尔特(Field)人类学博物院主任洛弗尔(Dr. Berthold Laufer)在西安发现圣母抱耶稣像一帧,圣母似西方妇女,耶稣则俨然中国儿童也。"该作被认为可能是临摹"罗马圣母大殿卜吉士小堂现存圣像"之作。②顺治十一年(1654)清初学者谈迁所著《北游录》,曾经记录了著者对"圣母子"题材作品的印象:"供耶稣画像,望之如塑,右像圣母,母冶少,手一儿,耶稣也。"③

这些"圣母子"题材的作品在中国的出现,引起了历来中国人士的关注。该类"耶稣事迹"题材,主要是使相关论者的注意力,集中在"与生人不殊"或"望之如塑"等西画明暗法方面,而相应带来的变化,是这类画法的"改作"实践。但是其样式却基本没有发生改变。而晚清"耶稣事迹"的"改作",其重点却放在了样式移植的方面。而这种移植分为两大类。一类是模仿性的传习,上述"耶稣事迹"的"仿制品"即为代表性作品;另一类则是变体性传习,刘德斋的《中华圣母像》正是属于后者。

关于这幅《中华圣母子像》作品,有关的描述为:

> 它是模仿北京某一大堂中祭坛画而作的。但是把外国圣母

① 向达:《明清之际中国美术所受西洋之影响》。
② 方豪:《中西交通史》(下册),第九章"图画",第一节"利玛窦传入之西画及墨苑之翻刻",第907页。关于该圣母子像,作者写道:"画署名唐寅作,当系伪托。顾其画与罗马圣母大殿卜吉士小堂现存圣像极似。考教宗庇护第五世,曾以此像之仿作五帧赠方济各玻尔日亚(Fr. de Borgia),玻为利玛窦同时人,且同会修道,或曾转赠利氏一二帧,则西安圣母像之由该像临摹而来,似颇可信。"
③ 〔清〕谈迁:《北游录》,第46页。

圣子改成了中国人。我们现在不知道此画藏于何地。但是……可以找到这幅画的照片印刷图像。在画面里圣母端坐于中国式椅子上，耶稣立在她的左腿上，有趣的是画中两人都身着清人服装。此画是在中国中华圣母像的代表作品。①

在刘德斋的这幅作品中，"圣母端坐于中国式椅子上"，"画中两人都身着清人服装"等记录，都是"耶稣事迹"变体性传习的表现结果，其中创造了"中华圣母"新的样式价值。这种价值，在与以前相类的圣像作品的比较中得以产生，并且体现其样式移植的一种倾向。

刘德斋《中华圣母子像》原作下落不明，目前我们只能在难得的印刷品中，依稀地发现刘德斋的油画艺术。②该作品以色彩平涂的造型手法为主，突出线的造型语言，整体画面呈现平面化的装饰倾向。所谓此画作为"中国中华圣母像"的代表作品，集中代表了样式移植的价值所在。

同时，与刘氏的色彩平涂风格相应的是他的"线描"风格。他的《训道图》中的线描造型，与"当时中国传统绘画中的线条相比，显然它属于此传统，然而画面上还是透露出一种全新的绘画经验"③。而刘德斋的"全新的绘画经验"有其特定的历史情境，其

①③　张弘星：《中国最早的西洋美术摇篮——上海土山湾孤儿院的艺术事业》。

②　与刘德斋的油画作品《中华圣母子像》加以对照和印证的印刷品，目前能够发现的有三处：一是笔者自藏的20世纪初法国版《中华圣母子像》明信片（作者自藏）；二是上海图书馆收藏的民国初期土山湾画室的历史照片；三是徐蔚南《中国美术工艺》中第七十四图"华服圣母圣子浮雕"。这三件印刷品，都以不同的侧面反映刘德斋《中华圣母子像》的画面。

中关于刘德斋和任伯年的交往,值得认真关注。这也是近代海派绘画研究,乃至中国近代绘画史研究中的一个重要个案。"任伯年平日注重写生,细心观察生活,深切地掌握了自然形象,所以不论花鸟人物有时信笔写来也颇为熟练传神。他有一个朋友叫刘德斋,是当时上海天主教会在徐家汇土山湾所办图画馆的主任。两人往来很密。刘的西洋画素描基础很厚,对任伯年的写生素养有一定的影响,任每当外出,必备一手折,见有可取之景物,即以铅笔钩录,这种铅笔速写的方法、习惯,与刘的交往不无关系。"①在刘、任二氏往来的过程中,最值得关注的焦点,是他们彼此的相互影响:刘以素描影响任;任则以白描影响刘。而刘德斋的这种白描风格,在土山湾出版的有关宗教书籍插图中得到反映。比如光绪十三年(1887)土山湾慈母堂出版的《道原精萃》一书(分七部,每部都附有若干插图,计300幅),其中刘氏所作插图,因以其独特的白描造型,形成了圣像艺术的全新"创作性质"的画面效果。

导致刘德斋这种画风改变的原因,是对中国人的接受方式的考虑。正如主持此书编纂的江南主教郎怀仁在序文中写道:"犹恐人未易领会,属刘修士必振(德斋)绘画列入篇中。"②亦如以后方殿华在《像记》中写道:"去年江南主教倪大司牧辑道原精萃一书,嘱修士刘必振,率慈母堂小生画像三百章,列于是书。其间百十一章,仿

① 沈之瑜:《关于任伯年的新史料》,《文汇报》1961年9月7日。
② 万青力:《并非衰落的百年——十九世纪中国绘画史》,第三章"十九世纪中期"之"中国西洋画之摇篮"部分。

法司铎原著，余皆博采名家，描写成幅，既竣，雇手民镌于木，夫手民亦慈母堂培植成技者也。"①因此，刘德斋所代表的这种圣像艺术中国化的样式和造型的改变，反映了土山湾画馆在19世纪末期的一种文化选择。这种选择即以"博采名家，描写成幅"为中心特色，进行多种样式移植的艺术工作。

这种"博采名家，描写成幅"的特色，同样也体现在20世纪初期出现的"花草人物"的样式传承和发展过程中。"有一帧徐光启与利玛窦谈道的巨幅油画，用西洋油画的彩色结合中国工笔画的笔法和格调制成，闻名于国际美术界，被视为稀世珍品。"该作品曾经置于"徐家汇天主堂住院内"，"悬挂在底层休息室内，占了整块墙面，画上人物和真人一般大小，栩栩如生"。②该图的基本构图是前景的徐光启与利玛窦的全身立像"合影"，背景则为教会场所的空间格局，背景中间是一幅关于圣母子的宗教画。画中两位人物姿态及造型，分别与关于其各自独立成像的传统图像，有着一定的对应关系。

值得关注的是，在上述样式移植的现象中，画法"改作"已经不是融合的重点，其明暗和透视的画法体现，已经不再是进行中国画痕迹明显的处理，甚至在人物投影和空间景深方面，保留着西画固有的处理方法；而且在材料方面，也是依据西画的油画、水彩等传统格式，纳入西画传习的教育和传播轨道之中，因而也同样

① 张弘星：《中国最早的西洋美术摇篮——上海土山湾孤儿院的艺术事业》。
② 参见沈毓元：《土山湾与孤儿院》。

淡化了中国式材料引用的特色。因为画法参照和材料引用，作为局部和微妙的融合过程，已经不是其西画传习的重点对象。那么，土山湾画馆出品的作品如何又能够屡次得奖，售价昂贵，从中反映出本土人士又一次对西画的"骇异"，且"为中土人士所欣赏"，这其中的奥妙，正是得力于"耶稣事迹"和"花草人物"之类样式移植新的尝试之举。

土山湾画馆是19世纪后期至20世纪初期，在华传教士艺术家活动的一个生动缩影。从马义谷到刘德斋，我们可以寻找土山湾画馆的油画实践和发展的一条重要脉络。从某种意义而言，马义谷和刘德斋，构成了土山湾画馆西画传习历程中两个重点"代表"。在这师徒关系的两位艺术家之间，我们能够发现一种宗教情结，但是却能感受到不同民族文化背景和文化意识的作用。正是这种作用，才能够潜移默化地产生清末西画东渐某种微妙的变化。这种变化的真正意义，正是由土山湾画馆所显现的清末民初西洋画"流入中土"的新迹象和新特征。

三、沉没的摇篮

从近代西画东渐演变的意义而言，土山湾画馆现象，不仅表明近代中国本土的传教士文化以及西画传播，在晚清社会有了不同于以往的发展；同时也反映了中国本土开埠城市所出现的"洋画"事业，形成了多元和丰富的格局。20世纪上半叶，土山湾画馆的事业有了新的发展和延续，同时也引起了美术界人士的关注。1936年，

潘天寿在《域外绘画流入中土考略》中记："上海徐家汇土山湾教会内，亦有若干人练习油画，且自制油画颜料。唯所画，皆为宗教性质的题材，指导者为法国教士，学习者则为中土信徒。"①1948年，梁锡鸿在《中国的洋画运动》中亦记："上海西洋画输入的机会较多，在徐家汇有一所天主教所立的学校，内设图画一科，专授西洋画法，不过所有作品，均带有极浓厚的宗教气氛。"②丁悚在《上海早期的西洋画美术教育》中又记："上海西洋画美术教育，最早是徐家汇土山湾天主堂所办的图画馆。该馆创立于清同治年间，教授科目分水彩、铅笔、擦笔、木炭、油画等，以临摹写影、人物、花鸟居多，主要都是以有关天主教的宗教画为题材，用以传播教义。"③

在诸多关于土山湾画馆的论说中，徐悲鸿的评价则更多受到后人的引用，其中一个重要的原因，是徐氏对土山湾画馆提出了一个关于"中国西洋画之摇篮"的重要评语。1942年，徐悲鸿在《中国新艺术运动的回顾与前瞻》一文中这样写道：

> 天主教入中国，上海徐家汇亦其根据地之一，中西文化之沟通，该处曾有极珍贵之贡献。土山湾亦有可画之所，盖中国西洋画之摇篮也。其中陶冶出之人物：如周湘，乃在中国最早设立美术学校之人；张聿光、徐咏青诸先生俱有名于社会。④

① 潘天寿：《中国绘画史》附录"域外绘画流入中土考略"。
② 梁锡鸿：《中国的洋画运动》。
③ 丁悚：《上海早期的西洋画美术教育》，第208页。
④ 徐悲鸿：《中国新艺术运动的回顾与前瞻》。

土山湾画馆作为"中国西洋画之摇篮"之说，出处正在于此。而"周湘、张聿光、徐咏青"等，为土山湾画馆"陶冶出之人物"的代表。他们"有名于社会"，由此产生土山湾画馆的西画效应。

周湘在中国近代美术史研究中，渐已确立自己应有的地位和作用。他在晚清美术界之所以成为一个重要"人物"，无疑在其所进行的中国现代美术教育的早期尝试和实践。正如其《自题六十岁小传》所记："庚戌辛亥之间，沪上新学大兴，予以在西欧所得西洋画法设专门学校十余载。"①实际上，周湘所谓"专门学校"，是继土山湾画馆西画传习之后，中国近代又一次早期美术教育的尝试。根据有关专家的研究和整理，这类"专门学校"大致有四种类别：

之一，"上海油画院"。1910年初夏，周湘"首先在上海法新租界南阳桥（亦可说褚家桥）以西茄勒路（今吉安路）顺元里弄口，挂出上海油画院的牌子"②。"当时因西画新奇，易于招致有志从事于西洋艺术的学生，所以他就用油画院的名，设立了这个学院。"③同年8月25日，该院刊登第一则招生广告，称9月1日开学，因生源不足，报名者甚少，未能如期开学。后于同年9月7日、8日，再次刊登广告："本院专授各种新法图画，半年毕业，纳费24元，现定于9月8日开课，已报名诸君及有画学者，请来学。"④"这届学生，实为预科，无须入学考试，开学后，仅授以简易入门各种画法，即教

① 转引自朱伯雄、陈瑞林编著：《中国西画五十年（1898—1949）》，第35页。
② 王震：《要真正认识周湘》，《美术观察》2000年第11期。
③ 丁悚：《上海早期的西洋画美术教育》，第208页。
④ 《时报》1910年9月7日。

授绘制毛笔画、铅笔画、水彩画、油画等新法。尽管这期学生仍是启蒙性质的，这却是中国人自己创办专科油画教育的开端。"①1910年12月，周湘撰《上海油画院章程》记：该院"专授新法图画，并研究关于图画必须之学识技能，以养成专门人才，使将来从事教育、工艺均得良好之效果为宗旨"。"本院于辛亥上学期，始添设本科一班，俾曾毕业于本院预科者，及有志图画专门学者，均得求其深造。"②

之二，"图画速成科"。1910年7月2日，周氏在该院首创"图画速成科"，其招生广告为："本院乘暑假余暇，特设图画速成科，授以各种最新西法绘像术，凡来学者，无论有无程度，均使学成而去，六月初一日（7月7日）开课，七月二十日（8月24日）给凭，欲阅详细章程，向法租界南阳桥西首上海画院取阅可也。"③

之三，"中西图画函授学堂"。1910年8月5日，他又在该院处创办"中西图画函授学堂"。其招生广告写道："本学堂为便利学者起见，聘请专家以通讯教授法，教授中西图画，俾学者足不出户，而习成专门之学，程度不限，男女均可报名，学费极省。"④关于该校的函授内容，据杨清磐记："有周湘署名水彩风景函授稿数帧，旁附敷色、作法说明甚详，当时视为奇迹，遂时向沈友借临，附呈周先生批改。"⑤

① 王震：《要真正认识周湘》。
② 周湘：《上海油画院章程》，《民立报》1910年12月28日。
③ 《申报》1910年7月2日。
④ 《申报》1910年8月5日。
⑤ 杨清磐：《周湘山水画谱第三册》（画山法跋），上海卿云出版社，1946年。

之四,"背景画传习所"。1911年7月19日,刊登该所第一则广告:"本所专授法国新式剧场背景画法,及活动布景构造法,凡年力强壮,略解绘画者,均可来学,现定六月二十四日(7月19日)开学,三个月毕业。"(地址在上海褚家桥宝安里第二弄堂口。)①关于周湘"背景画传习所"办学的史料,陈抱一曾经回忆道:"一九一一年的夏天,周湘开办了一次三个月为期的'布景画传习所',那个地方是在法租界八仙桥南首,一所傍街的二层楼房子,当时我也进过他那里学习……由此机缘,才知道周氏所做的与所教的是什么种类的洋画。那一次入学者大约有二十余人。当时周氏的教法,目的也在于结构布景画的形式;但看他的水彩画,似乎仍不外呈中国画方式所导来的那种趣味。那时我也并不感到周氏的洋画法与教授法能引起我的兴趣和热情;因为我对于洋画之初步研习,已从较早的年期开始,并且也极想寻出一条更有效的新途径的了。"②

上述四种"专门学校",作为中国近代美术教育的早期机构,经过后人多方面的整理和研究,逐渐显现其原有的历史轮廓。尽管其中若干史料尚存在着进一步考实的必要,但周湘作为早期美术教育的先行者,其地位和影响自然确立无疑。其创办的"专门学校"与中国近现代美术史上的一些重要人物,发生着不可忽视的联系。1910年,周湘"首创中西图画函授学堂和布景传习所于上海旧八区褚家桥,凡聪俊而有志于中西画学者,咸乐于进该校。开学仪式上

① 《时报》1911年7月2日。文中所提"宝安里"后改为锦玉里。原址今已不存。

② 陈抱一:《洋画运动过程略记》,《上海艺术月刊》1942年4月第6期。

社会名流康有为、梁启超、吴稚晖等皆出席祝贺。……学校除主课绘画外，兼授书法、雕刻、木刻、油画、炭墨等课程，教学法亦颇新颖。时王师子、杨清磐、丁慕琴、张眉孙等均为其最早的学生，乌始光、丁悚、刘海粟、陈抱一、张秉光、汪亚尘、丁健行等皆布景画传习所学生。再后又在董家渡天主堂右侧创办上海油画院"①。

土山湾所"陶冶出之人物"，限于有关资料的局限，目前仍然处于继续发现和研究之中。其中，除了周湘及其早期美术教育实践证实了土山湾画馆的"摇篮"效应外，其他土山湾画馆"培养出来的一批研究西洋绘画的人才后来又组织了'加西法画室'，他们教授西洋美术理论和技法。这些人中推广西画最力者有著名画家徐咏清、周湘、张聿光、丁悚"等人②。"加西法画室"作为流入社会的民间画工组织，其中主要人员为土山湾画馆出身。他们一方面运用学得的西画技艺依附于商业，进行水彩画、布景画及广告画等绘制活动；另一方面也兼职从事早期的西画教育。徐咏清、张聿光即是其中代表人物。

徐咏清早年在土山湾画馆学艺，师从刘德斋，后任职于商务印书馆美术部，当时许多书籍、刊物的封面和插图，都出自徐氏之手，其作品多涉及风景、人物、肖像等方面，尤以月份牌年画、钢笔画著称。后随着石印画报的广泛发行，其西画技巧又得到充分发

① 姚旭参、周叶振：《中国美术教育的先驱——周湘》，《嘉定文史研究》第八辑，第68—69页。

② 朱伯雄、陈瑞林编著：《中国西画五十年（1898—1949）》，第30页。关于"加西法画室"，目前尚无更为直接和具体的史料记载，需进一步查考。

挥。徐咏清的作品"笔趣颇清丽,作为那个时期的洋画作风,颇足以引起人们的新趣味"①。1942 年,陈抱一曾经撰写《洋画运动过程记略》回忆徐咏清,他写道:"徐咏清氏,也是当时著名的洋画倾向作家之一。……徐氏是徐家汇土山湾美术工艺所(天主教会附设的学艺机关)出身的(传闻徐氏曾从刘修士习画。刘修士初为中国画家,后始研习西画法者,当时已经年约六十光景云)。"②后于 1962 年,张充仁也曾经写道:"徐咏清早年在土山湾教会里学艺,尽量从十九世纪末外国最好的画家的成就中汲取营养,又常和任伯年、吴昌硕等交往,对中国画体会得深,对外国水彩理解得透,加上对中外理论的钻研,不怪在水彩画上有很高的艺术水平。"③

张聿光的土山湾画馆习画背景,除了徐悲鸿《中国新艺术运动的回顾与前瞻》一文有所提及之外,目前尚未发现新的引证资料。但是,张氏无疑也是一位以其独特的洋画实践而"有名于社会"的重要画家。张聿光 1904 年在上海华美药房画照相布景,当时他"看到不少西洋的布景画,为照相所用。他开创适合中国国情的布景,取代了进口布景"④。翌年张聿光转往宁波益智堂任国画教师。大约在 1907 年返回上海,在中国青年会堂任图画教师。1908 年在南市九亩地上海新舞台任舞台布景绘画师。1909 年开始从事报刊插图工作。1912 年参与"上海图画美术院"的创立工作。后离开学校,又回到新舞台继续其布景绘画工作。张聿光在新舞台担任布景主任历

① ② 陈抱一:《洋画运动过程略记》,《上海艺术月刊》1942 年 4 月第 6 期。
③ 张充仁:《谈水彩画——京沪两地画家座谈会报导》,《美术》1962 年第 5 期。
④ 张修平、张贞修:《张聿光传》。

时二十年,"新舞台由夏月珊、夏月润、潘月樵等人创办,除演传统京剧外,又创演连本现代京剧,开始聘日本画师画布景,所画布景并不符合我国情况,看上去总不够真实。他曾看到圆明园路上的兰心戏院演出莎士比亚戏剧,其舞台布景非常精美,十分吸引观众。他决心为新舞台设计布景,应用透视与色调原理绘画,结果既逼真又优美,使观众得到美的享受,受到称赞,从此他一直投身布景绘制,直到新舞台业务结束。新舞台演的连本现代京剧,也是创新格,不但有新的剧目,又有新的表演方式,它有说又有唱,通俗易懂,起了推广京剧的作用,如'明末遗恨''徽钦二帝''阎瑞生'等剧十分卖座,而布景的改革更增强了对观众的吸引力,大受人们欢迎"①。

土山湾画馆"陶冶出之人物",之所以在此列举周湘、张聿光、徐咏清等画家,是因为他们的早期美术教育和商业美术活动,都与洋画运动的初始有着密切的关联。另外,丁悚、杭穉英、张充仁等中国现代美术史上的重要人物,都曾经在土山湾美术工场学艺,虽然他们在其间学艺的部门不尽相同,但其西画启蒙和训练,都与土山湾画馆的影响有关。这无疑再次显现出土山湾画馆作为"西洋画之摇篮"的历史作用。

在大批所谓"土山湾堂囝"中,其实不乏土山湾画馆"陶冶出之人物"。只是关于他们的资料,我们现在所知甚少,这些"育婴堂所收异教之孩童,幼者为六、七岁,大者亦不过九、十岁,初授以四年

① 张修平、张贞修:《张聿光传》。

之教育,如国文、习字、算术、天主教义等科,平均至十三岁,始就各童之天资性质,而授以某种工艺,至十九岁而卒业"①。在土山湾画馆半个多世纪的历程中,有多少"卒业"的学子,流入社会,他们以后的命运任何,我们不得而知。在1940年出版的《上海土山湾孤儿工艺院同学录》②中,曾经将"图画间"(peinture)的"孤儿学徒"(orphelins-apprentis)以表1的形式,作过如下的记录:

表1

Tsang Ping-zie	张炳泉	若瑟	16	苏州	Peinture	2-2-38
Wang Faong-pao	王芳保	安德肋	16	江阴	Peinture	2-2-38
Wang Kien-long	王金龙	多默	14	浦东	Peinture	18-9-39
Wang zie-ken	王全根	若瑟	15	无锡	Peinture	8-9-38
Zen Zai-pao	陈才宝	若瑟	16	青阳	Peinture	2-2-38

除了这张表格所提供的信息之外,目前再也没有这五位孤儿学徒进一步详细的资料说明他们的情况了。也许,在土山湾美术工场,每年都有这样的孤儿学徒进进出出,很少有人知道他们的下落。从籍贯上看,他们都来自江南地区,进入孤儿院的背景不详;从年龄来看,他们都是14至16岁的学徒,已经到了学业期满的年龄;从年份上看,他们大约是在1938至1939年毕业,即将踏上社会,除了一部分可能留在本院外,大多数都将告别土山湾,凭着他

① 徐蔚南:《中国美术工艺》,第161—162页。
② 《上海土山湾孤儿工艺院同学录》,1940年10月(出版者不详)。目前能够查找的土山湾孤儿工艺院的原始资料甚少,该出版物为其中之一,且为教会范围活动的宣传品。同时,该出版物从一个侧面反映了土山湾孤儿工艺院在其发展演变后期阶段的一些情况和面貌。

们在土山湾美术工场学得的手艺,走向华洋杂居、趋时务新的近代商业社会,留给后人诸多历史的空白和疑惑。

随着历史的推移,土山湾画馆连同土山湾之名字一样,曾经渐渐地消失在人们的记忆里,沉没在历史的尘埃中,"以上海而论,有一美术工艺之工场焉,而国人竟茫然无所知,岂不甚怪"①。"在中国美术史学界,对上海土山湾画馆的研究,却仍然是一个空白。已出版的涉及晚清绘画史的著作中,尚未见有对土山湾画馆的记述。少数近年出版的有关西洋画在近代中国发展的著述中,一般都提及广东沿海地区外销画和土山湾画馆,反映了学者们开始注意这些以前被忽略了的历史。"②"也许有些学者知道土山湾的孤儿工艺院,但没有人把它认作是此一研究的珍贵对象。"③

然而,土山湾画馆作为"中国西洋画之摇篮",是不应该消失和沉没的。作为近代西画东渐的一个重要现象,土山湾画馆构成了继北方清宫油画、南方外销油画之后的又一处西画东渐重要的样板和典型。而更为重要的是,土山湾所产生的"摇篮"效应,直接影响着20世纪初洋画运动的发端和推进。这种影响的关键之处,正在于土山湾画馆作为中国近代美术教育的早期探索实践,其西画传习的经验和模式,成为中国现代美术早期实践不可或缺的组成部分。

① 徐蔚南:《中国美术工艺》,第161—162页。
② 转引自万青力:《并非衰落的百年——十九世纪中国绘画史》,第三章"十九世纪中期"之"中国西洋画之摇篮"部分。
③ 张弘星:《中国最早的西洋美术摇篮——上海土山湾孤儿院的艺术事业》。

5

卢湾之弧

一、陈澄波上海时期艺术遗产

在中国近现代美术史上,特别是20世纪20至30年代,有诸多美术名家皆有上海生活的历史,他们的"上海时期"里都有难以忘却的上海记忆。他们在这座重要的艺术中心都市,留下了或多或少的历史之物和艺术之物,共同构成了独特的上海时期艺术遗产。在以往的相关专业调查中,结果都被转化并呈现为碎片式的印象。时隔80年,这些重要的上海时期艺术遗产是否依然存在?其保存是否依然完好?或是零散地存在何处?这些疑问,在台湾藏陈澄波上海时期艺术遗产调查中,得到了某种来自学术本位和文化战略方面的释疑和解读。①

在前期相关的陈澄波研究和展览之中,他在上海时期(1928—1933)的艺术活动,作为他"画家生涯历程最大的转折点"②,显示其主要的研究价值。通过前期如"行过江南"等专题的研究和展

① 2013年9月28日至10月2日,笔者应台湾陈澄波艺术基金会邀请,赴台湾对于陈澄波相关艺术资源进行考察。
② 文贞姬:《陈澄波与1930年代的现代主义:上海时期(1928—1933)为主》,《阿里山之春——陈澄波与台湾美术史研究新论》,台湾创价学会,2013年,第75页。

览活动①，已经逐渐清楚地显示，陈澄波在上海时期的艺术活动的意义，不仅局限于个人范围，而是扩展为中国近现代美术的上海记忆和缩影。伴随历史记忆的钩沉，勾勒这样的路线，无疑需要相关历史之物和艺术之物的复合。来自海峡彼岸台湾所藏陈澄波上海时期艺术遗产，提醒着我们这些重要的艺术遗产依然存在，而且通过两岸相关艺术资源的复合，会达成一个前所未有的文化合作的新空间。

在由陈澄波家属提供的相关文献中，我们发现了陈澄波在1932年至1933年期间，在上海进行的艺术活动的重要轨迹。1932年6月25日，汪亚尘给陈澄波的信，写道："澄波兄：顷接来书知已到台湾，途中无留难，安然到达为慰。尊夫人病体究竟能医治否，既入医院必能调治，希望早日复原。校中正在为艺术奋斗，各同事均热心，暑假准办补习班，七月十八日开课。洋画除吴恒勤外，又聘陈抱一担任，九月间正式开学。兄如有事，不妨缓日来沪，能早到亦所盼望。校中展览会十一日起连开五日，情形甚佳。诸希勿念。谨祈近好！亚尘，六月二十五日。"②在陈澄波的速写册中，曾经留下了

① 参见《行过江南——陈澄波艺术探索历程》，2012年2月18日至5月13日，台北市立美术馆。

② 参见由陈澄波艺术基金会提供的汪亚尘给陈澄波的信。汪亚尘在信封上题写："台湾嘉义西门外739 陈义盛米商转交 陈澄波殿"。关于这封信的写作年代应该为1932年，原因如下：1. 1932.7.11 [5]《申报》上载有新华艺专成绩展的广告，此展览日期为1932.7.11—17。另《汪亚尘荣君立年谱长编》第167页载：7月11日，新华艺术专科学校成绩展览会在本校举行。至7月17日结束。汪亚尘信中所言"校中展览会十一日起连开五日，情形甚佳"，日期相符。2. 上述文献同样载：7月中旬，在汪先生主持下新华艺专于暑假开办研究班，分国画、西画、艺术教育三组。又与汪亚尘给陈澄波信中所言"暑假准办补习班，七月十八日开课"内容与日期相符。3. 上述文献第173页载：10月5日，汪先生、荣女士的作品在上海世界学院（转下页）

他于1933年5月25日在上海外滩、外白渡桥的写生速写作品，以及于1933年5月27日在上海杨树浦地区写生速写的作品。①

从陈氏速写的时间判断，陈澄波离开上海的时间，应该是在1933年5月下旬至6月下旬之间——这是陈澄波最后一次离开上海，正式结束了他上海时期的生活。期间他和家属已经陆续将陈氏在上海的艺术遗产带到了台湾。

这些台湾藏陈澄波上海时期艺术遗产，经过其家族及社会多方面的保护和推广，目前被列在：1.油画；2.炭笔素描、水彩、胶彩、水墨、书法；3.淡彩速写；4.单张素描；5.素描本；6.个人史料Ⅰ：证书与手稿；7.个人史料Ⅱ：书信、记事剪贴、友人书画、相片；8.收藏Ⅰ：美术明信片；9.收藏Ⅱ：图像剪贴与藏书；10.相关研究与史料等十大系列之中，成为总计为2964点数的艺术遗产中的重要部分。②在陈澄波最后离开上海的80年后的今天，基本呈现了其

（接上页）参加"新华艺专教授作品展览会"。至10月10日闭幕。出品者另有：杨秀涛、吴恒勤、周碧初、陈抱一、孙世灏、朱应鹏、陈澄波、徐郎西、钱瘦铁、潘天寿、徐悲鸿、诸闻韵、张聿光、黄宾虹、张大千、顾坤伯、张鼎生、熊庚昌等，另有后送出品者：齐白石、经亨颐、江小鹣、郎鲁逊、滑田友等。由此可以推断：第一，此时陈澄波仍为新华艺专的教授；第二，关于陈抱一新任新华艺专教授一事，则可以与1931年的新华艺专档案对照，其时西画教授有：吴恒勤（系主任）、汪亚尘（西画实习课）。其间并没有出现陈抱一的名字。由以可得知1932年，陈抱一加入新华艺专，与汪亚尘信中所提'陈抱一新加入新华艺专'一事相符。综上原因，可以推断此信应写于1932年，而并非1933年。相关工作曾得到上海大学美术学院秦瑞丽博士的协力帮助，特此致谢。

① 参见由陈澄波艺术基金会提供的陈澄波素描本SB13中的相关作品，具体编号为SB13-036、SB13-037、SB13-038、SB13-039。

② 《中研院台史所档案馆特藏档案全宗：陈澄波画作及文书》，"中研院"台湾史研究所档案馆编，2013年10月1日。

历史原貌的人文品格，体现了其艺术资源的再生价值。

那么，陈澄波的"上海时期"呈现出怎样的艺术遗产？

(一) 资源之惑——著录与存世的对比问题

1929年4月，由国民政府教育部主办的第一届全国美术展览会，决定选址上海举行。"决定将教育部发起之美术展览会改在上海举行。地点问题经详细讨论，以新普育堂为最适宜。"该次美展筹备工作充分，规模宏大。展览共分七个部分。第一部分为书画，展品1 231件；第二部分为金石，展品75件；第三部分为西画，展品354件；第四部分为雕塑，展品57件；第五部分为建筑（图稿和模型），展品34件；第六部分为工艺美术，展品288件；第七部分为美术摄影，展品227件。此外另有参考品部，展出日本等国外籍美术家的作品80件。正如当时徐志摩所评，"第一次的全国美术展览会，在不止一宗的困难情形下，竟然安然的正式开幕，不能不说是一件可喜的事。公开展览美术作品在中国内是到近年才时行，此次美展的性质与规模更是前次所未有的。不仅书画、雕刻以及工艺美术都有，不仅本国美术家，侨民中的美术家也一例出品；不仅当代美术，古代的以及国外的作品也一并陈列以供参考，所以在规模方面是创举"①。4月10日，国民政府教育部在上海举办"全国第一届美术展览"。展览会总务常务委员有徐悲鸿、王一亭、李毅士、林风眠、刘海粟、江小鹣、徐志摩。展览组织还出版了由徐志摩、陈小蝶、杨清磐等人编辑的《美展汇刊》。徐志摩在《美展弁言》里充满

① 徐志摩：《美展弁言》，《美展》1929年4月第1期。

自信地将美展的意义,放在了艺术对人生的影响和对现实的反映之上——"我们留心看着吧,从一时代的文艺创作得来的消息是不能错误的。"①

陈澄波参加第一届全国美术展览会,是他上海时期早期的重要艺术活动记录。并且他作为入选此次展览的台湾籍画家,以及具有日本帝展入选背景的画家,引起了美术界的关注。在台湾所藏相关遗产中,与此历史事件最为对应的是5份相关艺术遗产:1.陈澄波油画作品《清流》;2.陈澄波油画作品《绸坊之午后》;3.陈澄波在上海时期的历史照片,其背景为作品《清流》;4.《中华民国教育部美术展览会日本出品画册》,1929年;5.第一届全国美术展览会出品的明信片。

这5份陈氏全国美展遗产具有价值之处,在于引导我们全面审视相关的艺术资源的格局。陈澄波在1929年4月教育部全国美术展览会的信息,在1929年5月13日的台湾媒体中出现。

> 嘉义陈澄波君自上海来信,云再半个月后,思赴苏州及北京一行。民国国立展国画似受洋画压迫……此中惟金石部及工艺品,独放异彩。虽或属数千年前文明遗物,而宝之者,则等于凤毛麟趾,乃欣国粹之保存,足资此后文艺复兴提倡。②

此处"国立展"即"教育部主办第一届全国美术展览会"。但是

① 徐志摩:《美展弁言》。
② 见《台湾日日新报》,1929年5月13日第4版"无腔笛"。另有陈澄波参加西湖博览会的记录。如:"嘉义洋画家陈澄波氏,自上海来信,言自六月六日起,至十月九日之间,有西湖博览会开催。已以湖上晴光,及外滩公园、中国妇女裸体、杭州通江桥四点出点。"见《汉文台湾日日新报夕刊》,1929年6月13日第4版"人事栏"。

陈澄波参展内容在此并没有具体提及。相比而言，迄今所见，对于陈澄波作品入选第一届全国美术展览会的最为完整文献记录，是1929年4月发行的《教育部全国美术展览会出品目录》①。根据此文献记录，陈澄波有三幅油画作品入选第一届全国美术展览会西画部分展览。相关内容为：

编号"二一九"，《清流》，陈澄波

编号"二二〇"，《绸坊之午后》，陈澄波（标价：二五〇）

编号"二二三"，《早春》，陈澄波（标价：八〇〇）②

这份《目录》为目前研究和查证第一届全国美术展览会所有作品信息的唯一重要文献，其依照艺术门类、作品编号、作品名称、艺术家姓名和部分作品标价，进行文字编排，并无任何图像著录。关于这三幅参展作品的图片著录，可参见：1.《中西画集》，中国文艺出版社1929年11月出版，其中刊有陈澄波《风景》（即《清流》）③；2.《艺苑绘画研究所概况》，艺苑绘画研究所1929年发行，编号"七"，陈澄波作品《西湖》（即《清流》）④；3.《美展特刊》（今部），正艺社1929年11月发行，刊陈澄波《绸坊之午后》⑤；4.《早春》，日本美术院第十回美术展览会明信片，1929年发行。目前，这四份文献为大陆和台湾方面分散收藏，成为《清

① 《教育部全国美术展览会出品目录》为主办方配合展览而发行。该目录无版权页，因展览会举办时间为1929年4月，由此推断其发行时间为1929年4月。
② 《教育部全国美术展览会出品目录》，第42页。
③ 《中西画集》，中国文艺出版社，1929年。
④ 《艺苑绘画研究所概况》，艺苑绘画研究所，1929年。
⑤ 《美展特刊》（今部），正艺社，1929年。

流》《绸坊之午后》和《早春》的重要文献著录。而在这三幅参展作品中,唯有作品《早春》原作迄今下落未明。

与这些作品图像直接对应的是,全国美术展览会编辑组1929年5月4日发行的《美展汇刊》第九期。其中刊登张泽厚《美展之绘画概评》。①该文选评了16位全国美展西画部分的参展画家。分别是:(一)潘玉良;(二)周玲荪;(三)唐蕴玉;(四)陆一绿;(五)丁衍庸;(六)王远勃;(七)陶元庆;(八)王济远;(九)张聿光;(十)何之峰;(十一)李朴园;(十二)林风眠;(十三)刘海粟;(十四)张弦;(十五)陈澄波;(十六)蒋兆和。其中关于陈澄波的相关评论为:

> 陈澄波君底技巧,看来是用了刻苦的工夫的。而他注意笔的关系,就失掉了他所表现的集力点。如《早春》因笔触倾在豪毅,几乎把早春完全弄成残秋去了。原来笔触与所表现的物质,是有很重要的关系。在春天家外树叶,或草,我们用精确的眼力去观察,它总是有轻柔的媚娇的。然而《早春》与《绸坊之午后》,都是颇难得的构图和题材。②

在《美展汇刊》的后续期刊《美周》,同样可以发现关于陈澄波的评论。在1929年9月21日出版的《美周》第十一期(艺展专号)上,倪贻德发表《艺展弁言》记:

> 还有一位梵谷诃的崇拜者陈澄波氏,他的名恐怕还不为一般国人所熟知,然而他的作风确有他个人的特异处,在平板庸俗

① 《美展汇刊》1929年5月4日第9期,全国美术展览会编辑组。
② 张泽厚:《美展之绘画概评》,《美展汇刊》1929年5月4日第9期,全国美术展览会编辑组。

的近日国内的画坛上,是一位值得注目的人物。①

这次展览是艺苑绘画研究所展览会,被称为"全国美展闭幕以后,艺术界好像告一个段落"的展览。在此期《美周》(艺展专号)中,编辑者并没有刊登陈澄波入选第一届全国美术展览会的油画作品,而是选用并发表陈澄波另外两幅参加"艺展"的油画作品:《普济寺》《风雨白浪》。同时刊登陈澄波简历和介绍:

<blockquote>陈澄波,福建漳州人,日本东京美术学校毕业,帝展出品本乡区展特赏,现任新华艺术大学教授,性诚挚,作风强健,色彩热烈,后期印象派大家谷诃之崇拜者。②</blockquote>

可以说,发生于1929年4月的第一届全国美术展览会,是陈澄波进入上海画坛的首例重大艺术活动事件。在台湾所藏的1929年版的《中华民国教育部美术展览会日本出品画册》,以及第一届全国美术展览会出品的明信片,这些文献并没有陈澄波的作品发表。但可以作为陈澄波当年参加这一美术重大活动时的文献加以佐证。

20世纪百年之中的战乱和动荡,使得近现代美术文献受到重创。所以现在我们的资源文献库建设,是在残存的基础上,求得最多的复合。美术资源,基本元素是相关的艺术之物与历史之物。美术资源的概念很广,对于艺术作品而言,其没有完成之前的手稿、素描稿等都是美术资源的范畴。另外,作品发表后,会有一些媒体

① 倪贻德:《艺展弁言》,《美周》1929年9月21日第11期(艺展专号)。
② 《美周》1929年9月21日第11期(艺展专号)。

的报道,这也是我们所关注的。除了美术作品本身外,还包括印刷品、非印刷类的手札、书信、录音影像资料,甚至口述历史,等等,这些都是记忆复合的一部分。这其中又分为"历史之物"和"艺术之物"两部分。

可以说,第一届全国美术展览会高度汇集了相关的历史之物和艺术之物。因此,所谓艺术之物与历史之物的复合,才能完整构成都市美术资源的文化概念。在视觉艺术领域,显现得尤为突出。其中艺术之物,包括作品终极形式和作品阶段形式;历史之物,包括不可移动实物(如故居、重要历史事件发生地等)和可移动实物遗迹文献(如印刷型文献与非印刷型文献、影像等)。因此,美术资源作为艺术之"物"与历史之"物"的复合,首先建立在具有重要历史记忆载体的相关美术馆和博物馆。台湾所藏民国时期西洋画的相关艺术之物和历史之物,无疑是对于中国近现代美术资源调查和研究的重要补白。

(二) 卢湾之弧——可移动和不可移动的情境对位

目前,来自台湾收藏的陈氏上海时期的文献,最为集中的是与其两个主要活动机构有关。即艺苑绘画研究所和上海新华艺术专科学校。前者位于西门林荫路,后者位于打浦桥南塊。沿着当年法租界的南部边界,之间形成了形似弧线的走向。而这位于上海原卢湾地区的地图印记,恰恰是上海成为中国近代美术中心的主干线。

维系这样的主干线形成的文化地带,出现了诸多美术创作、美术教育、美术社团、美术展览、美术市场、美术传播的历史遗迹。在今天,这些不可移动的历史之物,与现存的可移动的相关艺术遗

产，发生着神奇的情景对应和历史对位。台湾收藏的陈氏上海时期的相关文献，正是为这样的研究方式呈现了有效而经典的范式。

位于上海西门地区的艺苑绘画研究所，是"卢湾之弧"文化带中首先值得重点关注的文化机构。"艺苑绘画研究所"是中国近现代美术史中出现于上海的重要西画团体。1928年，上海的一批西画家王济远、江小鹣、朱屺瞻、李秋君等人，力图组织一个非盈利性的绘画学术机构，取名"艺苑"。艺苑位于西门林荫路，为江小鹣、王济远两位画家将其合作画室提供为该所的活动场所①。

> 五楼五底还带厢房，所以很宽大，楼上南面二间便是济远的画室，北面是小鹣的造铜像小模型的工场兼画室，二处布置都十分精美，壁上悬不少洋画，有的是他们二位佳作，有的是东、西洋名家的作品，令人目迷五色。②

经过集资、申请立案、聘管理人员、装修画室、添置设备，于1928年10月10日，"艺苑绘画研究所"正式成立。1929年10月《时代画报》载文《艺苑小史暨第一届美术展览会记》，对该所的专业情况作了较为详尽的介绍，"鉴于外洋归国者及学校毕业无高深之研究机关，故以诚挚研究艺术之态度……设立绘画研究所。以备爱好艺术者之公共研究。……其宗旨以增进艺术旨趣，提高研究精神，发扬固有文化，培养专门人才为本。不染何种机关之色彩，亦无独霸艺坛欲望，以艺术为生命……一切均取公开

① 艺苑原址为西门林荫路（旧门牌19号，新门牌126号），现为西藏南路（方斜路至陆家浜路）地段。
② 梅生：《艺苑之晨》，《上海画报》1928年8月27日。

态度"。"科目先设西洋画,分油画、水彩画、素描三科。人数以三十人为限。一、研究员十五人,容纳一般画家自由创作。二、研究生十五人,对于绘画有深切嗜好者,共同习作。"①在"艺苑"成立之后,先后又有金启静、唐蕴玉等画家加入,从欧洲归国返沪的潘玉良不久也加盟"艺苑",成为重要的中坚骨干。醇厚的学术空气与和睦的自由探讨,使"艺苑"在上海西画界产生了良好的声誉和影响。

台湾藏张大千、张善孖、俞剑华和杨清磬合作作品,为艺苑活动期间所作。此作品为1929年夏,张大千、张善孖、俞剑华和杨清磬四人合作绘一幅花果水墨,由王济远题字,送给陈澄波留作纪念。②该作品款识如下:

一、己巳小暑,大千、剑华将东渡,艺苑同人设宴为之饯别,即席乘酒兴发为豪墨,合作多帧,皆隽逸有深趣。特以此幅赠澄波兄志纪念　济远题。钤印:大木王济远(朱文)。

二、大千著菡萏。钤印:张季(白文)、阿爰(朱文)。

三、善孖写藕。印鉴:张善孖。

四、清磬画西瓜。

五、剑华採菱。③

艺苑的活动历史中,曾经出现"合作多帧"的记录,目前所整

① 《艺苑小史暨第一届美术展览会记》,"艺苑展览"专栏,《时代画报》1929年10月20日第1期,中国美术刊行社。

② 2013年9月30日下午,在陈立栢先生、肖琼瑞教授、赖香伶教授等友人陪同下,笔者专程考察高雄正修科技大学相关修复部门。期间该部门展示此幅由张大千、张善孖、俞剑华、杨清磬和王济远合作作品原作。

③ 该款识内容,由朱大成先生协助完成。此处"己巳"即指1929年。

理的陈澄波生前所藏有三帧"艺苑绘画研究所现代名家展"作品明信片，即为生动证明。其为：一、《桐荫》，陈小蝶作；二、《合作》，大千、颐渊、子丞、聿光、午昌、孟容、善孖、师子笔；三、《合作》，介堪、笙伯、善孖、曼青、辛壶、师子笔。这些文献内容再次还原了相关"合作多帧"的历史史实。①

在艺苑绘画研究所的同人中，陈澄波与王济远的交往程度最甚。1928年11月，三位上海画家王济远、潘玉良、金启静等人奉教育部指派到日本考察工艺美术，当时是由陈澄波陪同。目前由陈澄波艺术基金会提供的在台湾的相关收藏信息为：

一、王济远书赠陈澄波。王济远题："闲居自无容，况复暑如焚，百折赴溪水，数峰当户云，幽寻穷鹿径，静钓杂鸥群，旧爱南华语，今方践所闻。"款识：澄波兄正，济远书放翁句。印鉴：济远（朱文）。②

二、《王济远欧游作品展览会集》（第一辑）（第二辑），文华美术图书印刷公司1931年9月25日印行。王济远在两辑扉页，分别题写："澄波同志惠存，济远。"

三、王济远赠陈澄波贺年片（卢浮宫藏品），王济远题写"恭祝澄波同志新年进步，济远客巴里"。

四、《济远水彩画集》，天马出版部1926年出版。

① "艺苑绘画研究所现代名家展"相关文献，由陈澄波艺术基金会提供。
② 2013年9月30日下午，在陈立栢先生、肖琼瑞教授、赖香伶教授等友人陪同下，笔者专程考察高雄正修科技大学相关修复部门。期间该部门展示此幅王济远书法作品原作。

五、《第三回王济远个人绘画展览会出品图目》(1928年10月10至10月19日)，上海西门林荫路艺苑1928年出版。

六、《王济远画展》图录，1933年发行。①

同时，陈澄波与艺苑绘画研究所的其他艺术家，如江小鹣、潘玉良、朱屺瞻、张辰伯等交游，台湾地区同样也有相关文献的收藏记录。如：

一、潘玉良于1936年元旦寄陈澄波贺年片，正面印潘玉良自画像一幅，反面由潘玉良题写："万国开画展，此帧在雪黎，澳南春正好，聊以祝新禧。赞化、玉良同贺"；

二、《朱屺瞻画集》第一集，1930年出版，集名由蔡元培题。此为朱屺瞻赠书。封面左侧由朱屺瞻题字："澄波先生　教正　朱屺瞻谨启"；

三、江小鹣题赠陈澄波作品《花卉》，水彩画，1930年（庚午）；江小鹣题款："庚午小集乐天画室涂赠　澄波兄聊以纪念。小鹣。"印鉴：小鹣（朱文）；

四、张辰伯题赠陈澄波作品《山水》，彩墨，年代不详。张辰伯题款："澄波先生正，辰伯敬赠"。②

① 陈澄波与王济远的交游文献，为嘉义市立博物馆收藏。2013年10月1日，在陈立栢先生、肖琼瑞教授、赖香伶教授等友人陪同下，笔者专程考察"中央研究院"台湾史研究所。期间该部门展示在其数位典藏系统修复课题中的相关文献原件。

② 陈澄波与潘玉良、朱屺瞻的交游文献，为嘉义市立博物馆收藏。2013年10月1日，在陈立栢先生、肖琼瑞教授、赖香伶教授等友人陪同下，笔者专程考察"中央研究院"台湾史研究所。期间该部门展示在其数位典藏系统修复课题中的相关文献原件。相关款识内容，由朱大成先生协助完成。

陈澄波通过艺苑活动，与江小鹣、潘玉良、朱屺瞻、张辰伯等艺术家交游，始于1929年起的相关展览活动。1929年7月6日至9日，陈澄波参与艺苑绘画研究所在上海宁波同乡会举行的"现代名家书画展览会"。相关画家交游背景得以参照如下：

> 值此梅雨连绵中。吾人于烦闷之境界，得睹艺苑绘画研究所举行之现代名家书画展览会于西藏路宁波同乡会，不觉心身为之一快。先记其捐助作品诸家。分二部（一）书画部。有王师子、王陶民、王一亭、王济远、方介堪、江小鹣、朱屺瞻、李祖韩、李秋君、狄楚青、沈子丞、吴杏芬、何香凝、胡适之、马孟容、马公愚、俞剑华、陈树人、陈小蝶、黄任之、黄宾虹、商笙伯、许醉侯、张善孖、张大千、张聿光、张守彝、张小楼、经亨颐、叶恭绰、刘海粟、潘天授、诸闻韵、楼辛壶、郑午昌、郑曼青、谢公展、谢玉岑等。（二）西画部。有丁悚、王远勃、王济远、江小鹣、朱屺瞻、汪亚尘、李超士、李毅士、宋志钦、邱代明、倪贻德、马施德、唐蕴玉、张弦、张辰伯、张光宇、陈澄波、杨清磬、潘玉良、薛珍等。荟萃中西名家作品于一堂，蔚为大观。①

关于陈澄波参加的艺苑方面的展览会，陈澄波艺术基金会提供的相关文献，最为集中的是《艺苑》第二辑，美术展览会专号，上海文华美术图书公司印行，1931年出版。②由此文献可见，1931年4月，陈澄波油画《人体》参展艺苑第二回展览会。同时，相关文献

① 《艺苑名家书画展记》，《申报》1929年7月9日。
② 可参考《艺苑》第二辑，美术展览会专号，上海文华美术图书公司印行，1931年。刊有陈澄波《人体》和陈澄波简历。

中另有此次展览宣传单左页记:"敬启者四月二日迄四月六日止举行第二届美术展览会于亚尔培路明复图书馆谨请惠教"(右页为陈澄波人体写生素描,时间不详)。①

事实上,上海文华美术图书公司于1929年9月20日出版的《艺苑》第一辑,是关于艺苑第一届展览会的专号,同样也有陈澄波的参展记录。②在该辑中,有写真版22,刊印陈澄波油画《前寺》;有写真版23,刊印陈澄波油画《自画像》。表明在1929年9月举行的艺苑第一届展览会中,陈澄波至少有两幅作品《前寺》《自画像》入选参展。③

大陆方面的文献补充,使得陈氏在艺苑的展览活动完整,由此可以联系陈澄波于1929年5月至7月在艺苑绘画研究所的教学和创作过程中,所留存的相关人体写生铅笔素描作品。目前考察记录为:一、陈澄波在艺苑的人体写生作品(速写),1929年5月13日;二、陈澄波在艺苑的人体写生作品(速写),1929年6月27日;三、陈澄波在艺苑的人体写生作品(速写),1929年7月13日。④这样使得陈澄波在1929年至1930年艺苑时期的作品,呈现较为完整的面目。

位于上海打浦桥南堍的上海新华艺术专科学校,是"卢湾之弧"文化带中另一处值得重点关注的文化机构。创立于1926年冬季

① 此文献由陈澄波艺术基金会提供。
② 《艺苑》1929年9月20日第一辑,美术展览会专号,上海文华美术图书公司印行。
③ 目前陈澄波作品《前寺》和《自画像》均被保存。《前寺》又名《普济寺》。
④ 参见由陈澄波艺术基金会提供的陈澄波素描本PD15和PD21中的相关作品,具体编号为PD15-8、PD21-2、PD21-7。

的上海新华艺术专科学校（原名新华艺术大学），成为继上海美专之后另一所有影响力的学校。其主要成员为上海美专分离出来的一部分师生，因学潮纠葛而另组创设。初有俞寄凡主持，寻址于金神父路（今瑞金二路）南口，设立国画、西画、音乐、工艺（后改称为劳作）四个系，并加上应有的理论课。1927年因校舍不敷，迁移至斜徐路打浦桥南块，确立新的学校规模。"19年（1930年）同仁为谋学校发展起见，拟广集同志力扩充。适值汪亚尘先生由欧洲归国，举行旅欧作品展览会于沪市，同仁与亚尘先生本为旧日同事，俱以提倡艺术教育为己责者，因此与这商量再三，共为新华效力。"①新华艺专西画系曾汇集了上海西画界的重要骨干，先后聘任了张聿光、汪亚尘、陈抱一、吴恒勤、周碧初和钱鼎等多位画家任教。至抗战前，经新华同仁的精心筹划，耐守奉公，学校事业日益发展，校园齐整，设备完善，"栽植花木，蓄养鸟兽，使学生得以实地写生"②，并陈列诸多画家珍贵的原作和图书资料。

目前，台湾所藏相关文献，提供了陈澄波任职于上海新华艺专的史实。如1929年9月12日《汉文台湾日日新报夕刊》报道："嘉义画家陈澄波氏。久客中华。兹受上海新华艺术大学之聘。入该校为洋画教授。"③另有《新华艺术专科学校同学录》，为1929年自印本。在《新华艺术专科学校同学录》中的"教职员姓名录"部分，依照"姓

①② 潘伯英：《本校简史》，《教育部立案新华艺术专科学校第二十三、二十四届毕业纪念刊》，1939年2月。

③ 《汉文台湾日日新报夕刊》，第4版，"人事"，1929年9月12日。其对应的史实为：1929年8月，陈澄波与汪荻浪一起获聘为上海新华艺大西洋画教授。

名""籍贯"和"通讯处"的格式，印有陈澄波相关的内容为："陈澄波（姓名）、福建龙溪（籍贯）、上海西门林荫路艺苑（通讯处）"①。

再如1930年10月的新华艺术专科学校聘书，由俞寄凡签署，具体为：

兹敦聘

先生担任本校西洋画教授，每周授课二十一小时，每月奉薪一百元正。

专此　谨上

陈澄波先生台鉴。

新华艺术专科学校校长俞寄凡　十九年十月一日

本约有效期限自十九年十月一日至二十年一月三十一日②

可以认定，这是陈澄波接受的新华艺专继1929年之后的第二份任职聘书。这里的相关信息表明，陈澄波在1929年至1931年期间，同时担任艺苑绘画研究所、新华艺术专科学校以及昌明艺术专科学校的教职，并且将其在上海的寓所安置在新华艺专附近。③

1930年8月，陈澄波接家人到上海同住。"最近，为家人完成一

① 《新华艺术专科学校同学录》为自印本，未印有发行时间。但按照其中毕业生"四届"之说，对应新华艺术专科学校创办时间，基本可以确定此《新华艺术专科学校同学录》为1929年发行。该文献为嘉义市立博物馆收藏。

② 此聘书文献由陈澄波艺术基金会提供。

③ 2013年9月29日上午，笔者在陈立栢先生陪同下，自台北至嘉义专程拜访陈重光先生。相关内容为当时采访记录所得。陈重光先生向笔者回忆：当时他们在上海的住家离学校（新华艺专）不远，在巷子里面。陈澄波去学校和回家步行即可。因此，陈澄波的上海寓所，应位于新华艺术专科学校附近，即打浦桥南堍附近，从现在的上海地理位置而言，应该在打浦路、徐家汇路附近。

张五十号的画。跟以往唯美的画风完全不同，而带有较深沉的内涵。去年将家人带来这里。白天在学校，晚上当家教（在自己家里），变得很分身乏术。没有时间研读法语。"①目前台湾方面提供文献信息，基本围绕这一寓所信息展开。如：一、1931年陈澄波与家人在上海合影。右起为长女陈紫薇、妻子张捷、次女陈碧女、长子陈重光与堂弟陈耀棋；二、陈澄波作品《我的家庭》（油画），1931年。三、约1930至1932年陈澄波摄于上海寓所前；四、约1930至1932年陈澄波抱狗摄于上海寓所前。②

在台湾所藏陈氏教学文献中，《新华艺术专科学校同学录》和《上海新华艺术大学第五届毕业同学纪念册》是两份重要而珍贵的新华艺术专科学校校史文献。③《新华艺术专科学校同学录》，"教职员姓名录"部分，依照"姓名""籍贯"和"通讯处"的格式，印有陈澄波相关的内容为：陈澄波（姓名）、福建龙溪（籍贯）、上海西门林荫路艺苑（通讯处）。"教职员姓名录"另有张聿光、俞剑华、诸闻韵等介绍。《上海新华艺术大学第五届毕业同学纪念册》载"十七年十一月十日上海新华艺术大学写生团全体摄影"，团体中有潘天寿、陈澄波等教授留影。

① 《东京美术学校校友会月报》1931年3月第29卷第8号，第18—19页。转引自［日］吉田千鹤子《陈澄波与东京美术学校的教育》，石垣美幸译，《档案显像、新视界——陈澄波文物资料特展暨学术论坛论文集》，嘉义市政府文化局2011年12月7日发行，第24页。

② 此类文献由陈澄波艺术基金会提供。

③ 《上海新华艺术大学第五届毕业同学纪念册》，1928年发行。《新华艺术专科学校同学录》为自印本，约1929年发行。《新华艺术专科学校同学录》和《上海新华艺术大学第五届毕业同学纪念册》为嘉义市立博物馆收藏。

显然，在新华艺专的教学活动中，陈澄波与张聿光、俞剑华、诸闻韵、潘天寿诸友形成独特的交游关系。目前陈澄波艺术基金会藏张聿光作品《烛台与猫》、俞剑华作品《水阁清淡》、诸闻韵作品《紫藤》、潘天寿作品《凝寒》，即是生动的证明。在台湾所藏《昌明艺术专科学校章程》（年代不详）中刊载"职员一览表""教授一览表"内有陈澄波简历，其同事中另有吴东迈、诸闻韵、王启之、商笙伯、吕选青、吴仲熊、薛飞白、冯君木、诸贞壮、任堇叔、潘天寿、汪荻浪、宋寿昌、姜丹书、陶晶、仲子通、何明齐、王贤等诸家介绍。因此，陈澄波交游之作，除了新华艺专方面张聿光、俞剑华、诸闻韵、潘天寿等作品收藏以外，还有昌明艺专方面的，如王贤作品《花果》等遗存。相关读识如下：

一、张聿光《烛台与猫》

款识：山阴聿光

印鉴：张聿光印（白文） 南轩后人（白文）

二、潘天寿《凝寒》

年代：1924年

款识：凝寒 甲子端节三门湾阿寿

印鉴：潘天寿印（白文） 天寿二十后所作（白文）

三、俞建华《水阁清谈》

款识：水阁清谈 己巳冬日 俞剑华写

印鉴：俞氏剑华

四、诸闻韵《紫藤》

创作年代：1933年

款识:澄波先生有道正之 二十二年仲春□□天日山□诸闻韵写于沪上

钤印:闻韵之印(白文)

五、诸闻韵《梅花》

处境冷静雅 素心人知之 澄波先生教我 二十二年春日 诸闻韵写

钤印:闻韵之印

六、诸闻韵《墨荷图》

款识:澄波先生大雅教正 二十二年春仲成此 诸闻韵

印鉴:汶隐长乐(白文) 闻韵之印(朱文)

七、王贤《花果》

款识:深院春无限 香风吹绿漪 玉妃清梦醒 花雨落胭脂 癸酉春仲与雪村、芝阁同至王恒豫酒楼归寓作此 个簃王贤。

印鉴:王贤私印(白文) 滞邻(朱文)

八、王贤《西瓜》

款识:一片冷裁潭底月 刘湾斜卷陇头云 澄波先生法家正之 个簃王贤客沪上

印鉴:王贤私印(白文)[1]

除了以上名家以外,另有名家汪亚尘、俞寄凡等与陈氏多有交

[1] 相关款识内容,由朱大成先生协助完成。

游。只是在台湾相关收藏，并无汪、俞二氏作品留存记录，却有名家墨迹手札遗存。前者为汪亚尘于1932年6月25日给陈澄波的信函；后者为俞寄凡于1930年10月1日给陈澄波签署的新华艺专科学校聘书①。

此外，与1929年艺苑绘画研究所的教学和创作相应的文献，还有陈澄波于同年在新华艺专的相关人体写生铅笔素描作品。该作品的右下方，由陈澄波落款：1929.12.17，在新华艺大。②同时，陈澄波艺术基金会提供的陈澄波在新华艺专时期的历史照片，如：一、新华艺术专科学校福建同学会合影，1930年2月1日。其中有陈澄波、俞寄凡等。二、陈澄波先生谢恩会，1932年8月14日。三、约1933年上海新华艺专师生在苏州寒山寺前写生，中为教授陈澄波。王晓厂摄。③其进一步佐证了陈澄波于1929至1932年期间，在上海新华艺术专科学校教学和创作的相关事迹。

与之对应的是，在此历史期间上海《申报》方面关于新华艺专的多方面报道。如1931年3月，陈澄波参展上海新华艺专"新华画展"于新世界饭店礼堂。"上海打浦桥新华艺专，昨日借新世界饭店礼堂举行绘画展览会，计有国画一百余件、洋画六七十件。……陈澄波、张辰伯之画像，神趣盎然，皆为洋画界之名手。展览二日，

① 1932年6月25日汪亚尘给陈澄波信函，此文献为陈澄波基金会提供。汪亚尘信札为释文摘抄。相关工作曾得到上海档案馆邢建榕研究员帮助，特此致谢。

② 参见由陈澄波艺术基金会提供的陈澄波素描本PD21中的相关作品，具体编号为PD21-5。

③ 2013年10月1日，笔者专程考察"中央研究院"台湾史研究所。期间该部门展示在其数位典藏系统修复课题中的相关历史照片原件。

观者达二、三千人之谱。"①

现在，倘若我们围绕着陈澄波上海时期的活动轨迹，可以梳理出其相关的艺术空间路线：1.艺苑（西门林荫路 126 号）—2.新华艺术专科学校（斜徐路打浦桥南块）—3.昌明艺术专科学校（黄陂南路、太仓路）—4.陈澄波上海寓所（新华艺术专科学校附近）（打浦桥地区）—5.第一届全国美术展览会（新普育堂）—6.艺苑美术展览会（明复图书馆）—7.现代名家书画展览会（宁波同乡会）—8.新华艺术专科学校展览会（新世界饭店礼堂）—9.决澜社第一次展览会（中华学艺社）。这些空间地点，正是在所谓卢湾之弧的文化带上。②在如是的租界文化格局中，上海的西画运动也同时具备了发展便利的条件和土壤，相关机构列表 1 如下：

表1　卢湾文化地带相关美术机构清册

序号	名　称	地　址	所属（或所临）租界	创设时间
1	上海美术专门学校	西门方斜路白云观	法	1914 年
2	东方画会	西门宁康里	法	1915 年
3	天马会	西门方斜路源寿里	法	1919 年
4	私立上海艺术大学	西门黄家阙路	法	1920 年
5	晨光美术会	西门方浜路崇庆里	法	1921 年
6	上海美专西洋画科	杜神父路永锡堂	法	1923 年

①《新华画展消息》，《申报》1931 年 3 月 9 日第 12 版。
② 关于陈澄波参与决澜社活动的记录，主要为 1931 年 9 月 23 日，陈澄波与倪贻德、庞薰琹、周多、曾志良参加在上海梅园酒家召开的"决澜社"第一次会务会议。参见庞薰琹：《决澜社小史》，《艺术旬刊》1932 年 10 月第 1 卷第 5 期，第 9 页。

续表

序号	名称	地址	所属（或所临）租界	创设时间
7	东方艺术研究会	蒲柏路重庆南路	法	1924年
8	立达学园美术科	西门黄家阙路	法	1925年
9	新华艺术专科学校	金神父路南口、打浦桥	法	1926年
10	艺苑绘画研究所	西门林荫路	法	1928年
11	昌明艺术专科学校	贝勒路、望志路	法	1930年
12	中华学艺社	爱麦虞限路、金神父路	法	1930年

从上述西画类学校、社团的创办和兴起，不难发现特定的文化时空背景之下的影响。如果进一步将上述学校和社团与当时上海地图版图加以复合对照，我们又可以进而发现史家所称的租界的"缝隙效应"，由此可见一斑。这样的集中区域出现，与所谓华洋两界以及中国地方政府、公共租界和法租界三方的格局有关。地理分布的格局，同时体现着上海作为中国近现代美术中心的精英化、国际化、商业化的文化作用和影响。

因此，所谓"卢湾之弧"的文化带，连接老城厢地区和法租界，形成了上海美术中心由晚晴时代的城厢豫园，向法租界中区和南区西移的轨迹，出现了相关美术教育、美术创作、美术传播、美术展览和艺术市场的重要区域，而台湾藏陈澄波上海时期艺术文献，正好对应于这样的"卢湾之弧"，彼此发生着可移动和不可移动之间的情境对位。

（三）上海之眼——城市视觉文献中影像与架上语言的双向拓展

陈澄波在上海时期，不仅创作了大量上海周边江南地区的优秀

风景作品，同时也创作了诸多以上海城市风景为题材的作品，主要分为两大类型。其一是有些风景内容，体现了上海地标性的建筑风貌，如外滩的建筑景观、黄浦江流域的吴淞码头、杨树浦等地区；其二是有些风景作品，反映了画家寓居上海时期特定的生活印象，如陈澄波主要工作和生活的西门地区和卢湾地区，以及抗战时期的商务印书馆等深受战火之灾的闸北地区。

就城市地标景观而言，无疑是以外滩作为上海历史发展变迁的标志性风景。陈澄波曾经创作了油画《上海码头》，同时还在1933年5月25日，创作了《码头——外滩风景》《和平神——外滩风景》的速写和《外白渡桥》的速写作品。在外滩流域系列以外，陈澄波还关注到上海城市中的另一条重要河流——苏州河的景观，沿着苏州河在上海城市的内河流向，陈澄波在20世纪30年代初期，先后创作了油画《苏州运河》《运河》《上海路桥》《上海造船厂》《上海码头》《河岸》等作品。赋予了其多方面、多角度的风景艺术的呈现，体现了"'写实基础'已融会了印象主义革命的因素在内"[①]的中国留日画家创作的一种核心特征。

倘若我们围绕着陈澄波上海时期的生活轨迹，西门林荫路的艺苑，斜徐路打浦桥南堍的新华艺术专科学校，黄陂南路、太仓路附近的昌明艺术专科学校，以及打浦桥地区的陈澄波上海寓所等，这些相关活动空间地点，主要集中在原卢湾地区的文化地带上，同时

① 关良自述，陆关发整理：《关良回忆录》，上海书画出版社，1984年，第10—11页。

在此文化地带上，还有部分公共空间的城市风景，也显现了陈澄波生前在上海的相关生活印记。陈澄波油画《法国公园》《上海雪景》《上海郊外》《上海风车》等，就是这方面生动的代表。

在陈澄波的上海经历之中，"一·二八"事变后的战后景象，也成为其笔下独特的城市风景内容。闸北由此成为焦点对象。当时，居留于上海的许多画家如王济远、方君璧、朱屺瞻、庞薰琹等满怀爱国激情，纷纷前往闸北战火之地，以画笔描绘眼前发生的国难景象。陈澄波也在其列，其先后创作了油画《商务印书馆正面》《商务印书馆侧面》《战后（1）》《战后（2）》等作品。相关上海战迹系列的表现，成为其上海时期生活的独特视觉记忆。

目前，就关于上海城市历史的视觉文献而言，摄影成为重要的文献体现形式。其中地标性景观，如外滩、苏州河等，以及卢湾地区、闸北地区等，也多以历史摄影作品，承载其历史记忆的功能。然而，近百年以来，除了摄影、电影等影像记录以外，还有架上艺术形式的记录方式，比如油画、水彩、版画、素描、速写等，同样描绘和表现了上海城市历史演变的诸多细节和信息，并且与影像文献互补，形成了独特的视觉艺术文献内容。

从《近代上海繁华录》中所用历史图像资料来分析，在"海上贸易"部分，除了清嘉庆年间所绘沪城八景之一的"凤楼远眺"以及表现早期外滩海关景象的"江海北关"石印版画作品等，其余大部分来自历史照片中的相关图像，两者比例大致为 3∶1 000。[①]从《追

[①] 唐振常主编：《近代上海繁华录》，商务印书馆国际有限公司，1993年。

忆——近代上海图史》中所用历史图像资料来分析，除了其中"点石斋""申报馆"的内容通过石印插图形式体现以外，其余大部分来自历史照片中的相关图像，两者比例大致为2∶1 000。[①]由此显现城市视觉文献运用中架上语言形态的稀缺性。

事实上，在20世纪前期，有诸多画家主要以西画的表现语言描绘上海，如王济远、方君璧、朱屺瞻、庞薰琹、颜文樑、倪贻德、唐蕴玉、关紫兰、梁锡鸿等。他们集中于20世纪30至40年代，主要运用油画、水彩等西洋画的表现形式，对于上海地标性景观、自传性场景等赋予了写实与表现化的生动创造。这些作品虽然其中一部分已经散佚，一部分尚存世，但是其皆有明确的出版和发表记录，有的也有相关的展览著录说明。不过，相关的定位收藏和专题展览并没有出现。

在20世纪前期，相关艺术家的西画作品，与上海城市风景题材发生着密切的关系。根据相关的文献记载，陈澄波与其他艺术家的相关作品列表2如下：

表2　20世纪前期上海风景作品（西画）说明

	陈澄波作品	其他艺术家作品
地标性景观	《上海码头》《苏州运河》《苏州河边》《吴淞码头1》《吴淞码头2》，1932年6月5日 《外白渡桥》，1933年5月25日 《杨树浦》，1933年5月27日 《外滩1》《外滩2》，1933年5月25日	王济远《春申江畔》《春江晚渡》、倪贻德《黄浦新秋》《南京路》、颜文樑《黄浦江》、陆志庠《黄浦江风景线》

[①] 上海市档案馆编，史梅定主编：《追忆——近代上海图史》，上海古籍出版社，1996年。

续表

	陈澄波作品	其他艺术家作品
自传性场景	《法国公园》《商务印书馆正面》《商务印书馆侧面》《战后(1)》《战后(2)》	刘海粟《龙华远眺》、庞薰琹《蒲园》、郑宗谦《立达》
表现性情境	《运河》《上海路桥》《上海雪景》《上海造船厂》《河岸》《上海郊外》《上海风车》《上海码头(渡口)》	王济远《申江夕照》、关紫兰《上海风景》、庞薰琹《屋景》《上海里弄屋顶》、张充仁《上海街景》、方雪鸪《上海之晨》、潘思同《上海之桥》、梁锡鸿《法租界街景》《花屋》、唐蕴玉《上海雪景》、庞薰琹《如此上海》《人生之哑谜》、许幸之《失业者》、方雪鸪《期待》。

上述"地标性景观""自传性场景"和"表现性情景"概括了艺术家在各自的上海时期对于上海城市的观察和描绘的内容，其共同构成了"上海之眼"——上海城市的视觉符号，并由此注入了独特的人文情怀。上海"景观""场景"和"情境"在架上绘画的形式中，通过色彩与图形审美化的合成和创造，其视觉空间呈现了我们对于城市记忆在影像以外的视觉语言的丰富性和多样性。

由此，需要我们认真地思考城市记忆的完整性，这需要有完整的视觉文献的数据库建设加以支撑。在城市记忆的空间载体，如相关博物馆、图书馆、美术馆、规划馆以及大学博物馆机构等平台的规划和建设过程中，完善相关协同合作机制，在影像形式与架上形式方面，实现对于城市视觉文献的双向拓展。

(四) 数位之策——艺术遗产与公共文化资源的再生转化

对于中国近现代美术资源调查和研究的重要学术背景在于，在近现代历史过程中，城市空间实现了文化艺术精英化、商业化和国际化的艺术历史演变和转型，构成了其中艺术之"物"与历史之"物"的积淀。两者的复合，形成了城市艺术资源的基本内涵。这是所有世界名城面临的重大的文化问题。都市艺术资源包含艺术之物与历史之物。艺术之物，艺术作品中的作品终极形式和作品阶段形式；历史之物，包括不可移动实物遗迹（故居、重要历史事件发生地等）和可移动实物（印刷型文献与非印刷型文献、影像等），这种复合，在视觉艺术领域，其重要性显现得尤为突出。因此，相关文献数字化工作，突破了学术本位局限，需要积极应对国家需求和顶层设计建设，协同创新，展开机制设计和制度建设。使得相关美术资源研究，成为一种智库保护平台，以进一步建立一种文化再生机制。

目前，陈澄波的艺术遗产已经陆续列入台湾相关机构的"数位典藏"工作规划之中，通过"全宗编排与元数据"进行相关数位资料库建置。具体为"为展现陈澄波艺术创作与生命历程，依档案来源原则及参考全集分卷标准，先画作再文书，共有10大系列。再依各层次，逐层分别著录画作与文书之件名、年代等相关资讯"[①]。其中所谓"10大系列"具体为：1.油画；2.炭笔素描、

[①] 相关内容参照《中研院台史所档案馆特藏档案全宗：陈澄波画作及文书》，"中研院"台湾史研究所档案馆编，2013年。

水彩、胶彩、水墨、书法；3.淡彩速写；4.单张素描；5.素描本；6.个人史料Ⅰ：证书与手稿；7.个人史料Ⅱ：书信、记事剪贴、友人书画、相片；8.收藏Ⅰ：美术明信片；9.收藏Ⅱ：图像剪贴与藏书；10.相关研究与史料。①并根据这些内容，确立"陈澄波画作与文书全宗概要"②。

表3 陈澄波画作与文书全宗概要内容

油画	约190件	
炭笔素描、水彩、胶彩、水墨、书法	约215件	后设资料著录已完成。全集卷二已于2013年8月出版
淡彩速写	407件	后设资料著录已完成。全集卷三已于2012年出版
单张素描	约802幅	修复中，尚未扫描
素描本	38本(1 350幅)	全集卷五出版中
总　　计		1 652件(2 964幅)

在上述表5的所谓"10大系列"中，大致形成了诸多重要的文献集群的版块。诸如：5份美展文献、9份陈氏简历、7份作品著录、35帧历史照片、12幅铅笔速写(有明确上海内容落款)、12幅交游作品、16份交游文献、32幅上海时期油画等。其中值得研究的是交游文献的发现，文献填补了大陆方面近现代美术作品和文献收藏方面的空缺。集中出现于上海卢湾地区的重要美术活动，在这些文献中得到了重要的历史记载。如《济远水彩画集》，天马出版部

①② 相关内容参照《中研院台史所档案馆特藏档案全宗：陈澄波画作及文书》。

1926年出版;《天马会第八届美术展览会出品目录》,1927年11月出版;《第三回王济远个人绘画展览会出品图目》,上海西门林荫路艺苑1928年出版;《朱屺瞻画集》第一集,1930年出版;《王济远画展》图录,1933年;《国立艺术院艺术运动社第一届展览会特刊》,上海法租界1929年5月出版;《昌明艺术专科学校章程》,年代不详;《西湖一八艺社展览会特刊》,1930年出版;《新华艺术专科学校同学录》,年代不详;《上海新华艺术大学第五届毕业同学纪念册》,年代不详。

上述文献并不是都与陈澄波的艺术直接有关,但是却间接地反映了陈氏当年交游的印记所在。而更为珍贵的是,这些文献被陈澄波从上海带走以后,历经了80多年的风雨沧桑,而文献的同版早已散佚不存,无形中突现了陈氏在台湾所藏的上海时期的文献,具有重要的"孤本"的价值和意义。

陈澄波本人并无参加天马会活动的史实,但在其上海时期的文献收藏中,有一本重要的关于天马会的文献。此即《天马会第八届美术展览会出品目录》,1927年11月出版。1929年陈澄波初到上海,正值天马会活动结束的第二年,相关的社团人员如王济远、汪亚尘、江小鹣、杨清磐、张辰伯等,与陈氏保持着密切的交往,同时部分天马会成员与陈澄波在艺苑、新华艺专等机构继续活动和交流。因此,此文献的流传与当时陈澄波与天马会成员交游有着重要的历史渊源。时过境迁,在当年天马会成员的相关研究文献记录中,诸多珍贵文献已不幸散佚,也并无此文献的发现,却在陈澄波的艺术遗产中,别开生面地以"孤本"

形态出现于世。

 天马会在上海的活动时期为1919年至1928年之间，其展览活动历经九届，有所谓"其制盖仿法之沙龙，日之帝展"之说。① 是20世纪20年代中国现代美术实践的一个主要缩影。② 目前关于天马会研究的文献资料，主要来自：一、《艺术》周刊，第十三期，1923年8月4日。其中发表有刘海粟《天马会究竟是什么？》、汪亚尘《天马会六届画展的感想》、王济远《天马会筹办六届画展的经过》等文章；二、《申报》1919年至1928年期间相关报道。③ 然而，与九届展览会直接相关的画册、图录和介绍的文献资料，却是极为稀见。在自20世纪80年代至21世纪初的大陆相关研究记录，以及在大陆相关机构的文献收藏记录中，均无此类文献出现。因此，《天马会第八届美术展览会出品目录》的文献出现，填补了大陆方面近现代美术史研究的相关空白。

 在陈澄波所藏的上海时期相关画集中，有一些为画友相赠而得。其中《朱屺瞻画集》第一集，1930年出版。此集因为朱屺瞻

① 刘海粟：《天马会究竟是什么？》，《艺术》周刊1923年8月4日第13期。刘海粟述说"天马会"的宗旨：1.发挥人类之特性，涵养人类之美感；2.随着时代的进化研究艺术；3.拿美的态度创作艺术，开展艺术之社会，实现美的人生；4.反对传统的艺术、模仿的艺术；5.反对以友谊的态度来玩赏艺术。

② "天马会"是1919年由汪亚尘、刘雅农等人发起的第一个新兴美术团体组织。在画家刘雅农于1980年写的《上海美专忆旧》中，详细记述了天马会的原始创始人，分别是：丁慕琴、江小鹣、汪亚尘、陈晓江、杨清磬、张辰伯和刘雅农等。以后刘海粟、王济远等名家加入，影响也逐渐扩大。

③ 参见朱伯雄、陈瑞林编著：《中国西画五十年（1898—1949）》，第209—121页。

赠陈澄波纪念之书，尤显得弥足珍贵难得。该画集封面题字："澄波先生　教正　朱屺瞻谨启"。《朱屺瞻画集》第一集为朱屺瞻于20世纪前期的唯一一本个人作品集，内收录朱屺瞻于1928年至1930年期间创作的西画作品8幅，国画作品6幅。其中2幅兼为"教育部第一届全国美术展览会出品"和"浙江省西湖博览会出品"；2幅为"教育部第一届全国美术展览会出品"；1幅为"浙江省西湖博览会出品"；2幅为"艺苑第一回美术展览会出品"；另有7幅无展览出品记录。①此集出版之时，正值朱氏创作盛期，亦与陈澄波在上海活动处于同时，在艺苑、新华艺专为主的艺术机构交往中，朱、陈二氏更多地被画界和社会以西画家的身份共同受到关注。

然而，自20世纪后期以来，我们可能忘却了朱屺瞻曾经是一个西画家，更多关注的是其后期国画艺术的光芒，汪亚尘、王济远、张充仁、江小鹣等名家，都不同程度地面临着在中国近现代美术史上的"身份掩蔽"的问题。这就聚焦到一个问号上面，在今天我们为什么看不见诸多名家的早期油画。所谓中国现代美术史中的"身份掩蔽现象"，即指其中有些名家发生了历史身份的缺失。由于历史上种种资源散佚之故，后人的相关研究往往以画家后期的身份掩蔽了前期的身份，并且发生了某种历史的误读。这种现象在朱屺瞻等名家身上显现得尤为明显。客观原因是由于多次战火和动荡导致大量作品遗失。而其中本质原因，是我们没有相关文化追忆，

① 《朱屺瞻画集》第一集，大东书局，1930年。

没有在中国现代美术资源研究基础上，将其进行艺术之物和历史之物的复合。目前，上海朱屺瞻艺术馆已经对于朱氏艺术进行了较为完整的梳理和研究，但限于其早期作品及文献的缺失，相关资源的复合工作依然在进行之中。朱氏个案表明其早期油画的艺术之物几近于"零存世"状态。由于在传统美术延续创新和西方美术引进创造的中国近代美术两大主线之中，前者具有收藏传统，而后者则无所谓体系可言，因此相关藏品不足导致了艺术资源认识长期的空白。由此可见《朱屺瞻画集》的"孤本"重现，对于大陆艺术名家、艺术机构的学术建设，起到了很好的学术参照作用。

因此，陈澄波相关艺术遗产的数位典藏计划，已经突破了传统的美术学研究的学术层面，深入和拓展至跨学科的文化工程的战略层面。表明美术资源的课题深入，显现为美术遗产通过"库"形态的保护和"馆"形态的再生的持续性规划。启示我们，美术资源研究，旨在建立一种智库保护平台；是建立一种文化再生机制。具体而言，一是数据库形态，检测复合率——指文化遗产如何通过收藏、修复展览加以记忆复合，通过数据库建设、数位典藏建设，对相关文化遗产加以有效保护；二是馆藏形态，检测转化率——指文化遗产如何通过历史建筑、艺术博物馆、高等院校的定位收藏和常设展览，建立分级享用机制，转化为公共文化艺术资源。

现在，我们倘若对应于陈澄波的上海时期，可以基本明确其中核心的艺术遗产记录：5份美展文献、9份陈氏简历、7份作品著

录、35 帧历史照片、12 幅铅笔速写（有明确上海内容落款）、12 幅交游作品、16 份交游文献、32 幅上海时期油画等，这些是陈澄波从上海带走的艺术遗产的重要部分，这些被长期遮蔽的历史之物和艺术之物，构成了中国近现代美术资源中我们所"看不见"的部分。而恰恰是这部分资源与大陆相关资源，形成了独特而珍贵的互补关系。因此，对于台湾所藏陈澄波上海时期艺术遗产的研究，其问题所指正是中国近现代美术资源的两岸复合。我们需要以文化战略的意识加以复合，才能真正对应我们依然"看不见"的中国近现代美术；同时我们也需要建立协同合作的机制加以再生，才能将这些艺术遗产转化为真正的、有效的公共文化资源。

二、陈澄波相关近代美术文献新解

近年来两岸学者关于陈澄波的研究，引发了对于近现代美术资源两岸复合的关注。由于陈澄波与诸多近现代美术名家一样，相关"上海时期"的美术文献，进一步形成关于美术资源保护和再生的思考。

（一）《中西画集》

1929 年在上海举办的第一届全国美术展览会，是中国近现代美术历史中的重要事件之一，同时也为相关美术资源的保护和再生，提供了重要文化参照。从美术展览、教育、出版等方面而言，皆为其中主要的文献聚合和积存板块。尤其是"破天荒"的第一届全国性美术展览会，更是考量中国近现代美术资源研究的

一个有效视角。引人注目的是，陈澄波上海时期艺术遗产与此发生了重要的联系，而这样的联系直到今天，才基本呈现其完整面目。

现在我们将台湾部分和大陆部分，两岸各自收藏的第一届全国美术展览会相关文献加以合成，可以发现一个前所未有的文献资源库的格局渐趋完整。其数据来源主要为：

一、大陆部分

1. 艺术作品：王悦之《燕子双飞图》，1929年（展览编号45）。

2. 艺术文献：《教育部全国美术展览会出品目录》，1929年4月发行。《中西画集》，中国文艺出版社1929年11月出版。《美展汇刊》，全国美术展览会编辑组1929年5月4日发行。《妇女杂志》第十五卷第七号（教育部全国美术展览会特辑号），妇女杂志社1929年7月发行。《美展特刊》（今部），正艺社1929年发行。

二、台湾部分

1. 艺术作品：陈澄波《清流》，1929年（展览编号219）。陈澄波《绸坊之午后》，1929年（展览编号220）。

2. 艺术文献：陈澄波在上海时期的历史照片（背景为作品《清流》）。《中华民国教育部美术展览会日本出品画册》，1929年。第一届全国美术展览会出品的明信片，1929年发行。《早春》，日本美术院第十回美术展览会明信片，1929年发行。

有关的历史文献，为后人研究此次美术展览会的相关重要数据信息。

在展览期间（1929年4月10日至5月7日）刊行的《美展汇刊》

中,除了张泽厚《美展之绘画概评》对于陈澄波的相关评论外,陈澄波的参展作品并没有发表。在第一届全国美术展览会的系列文献中,第一次出现相关作品著录的,是中国文艺出版社1929年11月出版的《中西画集》。根据中国文艺社《中西画集》所载,此次美展中的油画作品计14幅。具体为:

薛珍《春风吹到江南岸》

陈澄波《风景》

唐蕴玉《苏州之街》

朱屺瞻《盆花》

张弦《人体》

王济远《傍水人家日影斜》

杨清磐《晨雾》

王济远《东京公园》

李毅士《长恨歌画意》二幅

汪亚尘《晴春》

张辰伯《炎夏》

汪亚尘《花果》

王济远《裸女》

其中,陈澄波作品《风景》就是《清流》。这是在1929年第一届全国美术展览会的系列文献中首次关于《清流》的著录,此也正是《教育部全国美术展览会出品目录》中编号"二一九"的陈澄波作品《清流》。

在《教育部全国美术展览会出品目录》第 37 页至 46 页，所刊编号"一"至"三五四"，参展的 354 件西画作品，为第一届全国美术展览会西画部分的全部参展作品。这些作品信息，在 1929 年 7 月由妇女杂志社发行的《妇女杂志》第十五卷第七号（教育部全国美术展览会特辑号）中，转换成相关的风格分类的信息。其中颂尧的文章《西洋画派系统与美展西画评述》，将参展的 354 件作品，进行包括写实主义、式样主义、浪漫画派、印象派、后期印象派、未来派的风格分类的评论。①

《美展汇刊》发表此次美展中的油画作品计 50 幅（不包括参考品部的外籍美术家作品）②，妇女杂志社 1929 年 7 月发行的《妇女杂志》第十五卷第七号（教育部全国美术展览会特辑号），发表此次美展中的油画作品计 11 幅③。最后第一届全国美术展览会出品的明信片，发表此次美展中的油画作品计 13 幅④。相关分析如表 4 所示：

① 颂尧：《西洋画派系统与美展西画评述》，《妇女杂志》（The Ladies' Journal）1929 年 7 月第 15 卷第 7 号，教育部全国美术展览会特辑号，妇女杂志社发行。
② 《美展汇刊》主要刊印：冯钢百《肖像》、李毅士《艺术与科学》、刘海粟《早春》、王远勃《坐舞》、王济远《花影》《都门瑞雪》、林风眠《贡献》、蔡威廉《自画像》、丁衍庸《读书女子》、朱屺瞻《春寒》、许敦谷《肖像》、陈宏《欧妇》、倪贻德《裸体》、张弦《裸妇》、汪亚尘《静物》、唐一禾《岳庙》、邱代明《寂寞》、陈晓江《阿香车》、唐蕴玉《静物》等，计 50 幅。
③ 《妇女杂志》主要刊印：潘玉良《顾影》、杨清磬《晨雾》、陈晓江《阿香车》、李毅士《长恨歌画意》三幅、蔡威廉《肖像》、梁天真《郊原》、唐蕴玉《静物》、潘玉良《灯下卧男》、蔡威廉《自己写照》，计 11 幅。
④ 第一届全国美术展览会出品的明信片，大东书局，1929 年。

表 4　第一届全国美术展览会西画作品相关数据统计

原始出品数	文献著录数	文献著录数（以陈澄波和王悦之为例）	现在存世数（以陈澄波和王悦之为例）
354（完全统计）	85（不完全统计）	7（完全统计）	5（不完全统计）
主要依据： 1.《美展汇刊》，全国美术展览会编辑组 1929 年 5 月 4 日发行	主要依据： 1.《美展汇刊》，全国美术展览会编辑组 1929 年 5 月 4 日发行 2.《中西画集》，中国文艺出版社 1929 年 11 月出版 3.《妇女杂志》第十五卷第七号（教育部全国美术展览会特辑号），妇女杂志社 1929 年 7 月发行 4. 第一届全国美术展览会出品的明信片 5.《教育部全国美术展览会出品目录》，第 42 页，1929 年 4 月发行	主要依据： 1.《美展汇刊》，全国美术展览会编辑组 1929 年 5 月 4 日发行 2.《中西画集》，中国文艺出版社 1929 年 11 月出版 3.《妇女杂志》第十五卷第七号（教育部全国美术展览会特辑号），妇女杂志社 1929 年 7 月发行 4.《教育部全国美术展览会出品目录》，第 42 页，1929 年 4 月发行	主要依据： 1. 陈澄波《清流》，1929 年，财团法人陈澄波文化基金会收藏 2. 陈澄波《绸坊之午后》，1929 年，台北市立美术馆收藏 3. 王悦之《燕子双飞图》，1929 年，中国美术馆收藏 4. 王悦之《愿》（后改名《七夕图》），中国美术馆收藏 5. 王悦之《灌溉情苗》（改名《灌溉情苗图》），中国美术馆收藏

参加 1929 年第一届全国美术展览会的油画作品，尚有多少现存于世？目前我们依然处于不完全统计阶段。现在以陈澄波和王悦之为例，我们通过对比，已经形成了一个量化的概念：5 幅。即：

1. 陈澄波《清流》，1929 年（展览编号 219）。

2. 陈澄波《绸坊之午后》，1929 年（展览编号 220）。

3. 王悦之《愿》（后改名《七夕图》）（展览编号 43）。

4. 王悦之《燕子双飞图》,1929年(展览编号45)。

5. 王悦之《灌溉情苗》(改名《灌溉情苗图》)(展览编号46)。

在讨论陈澄波和王悦之这两位与两岸文化情境相关的画家之后,我们基本了解相关著录数与存世数的比例为7∶5。那么在其之外的相关的对比度问题方面,这可能是空白点。也就是说,当时入选的西画作品354幅,在此之后的历史时期均无系统的收藏记录,导致相关资源库的残缺性和碎片化状态,这反映了中国近现代美术资源现状面临的困惑。

这就是第一届全国美术展览会所蕴藏的美术资源数据信息。

由此显现梳理近现代美术资源的重要性,首先面临的记忆复合问题,其落地的事项就是文献库建设。陈澄波上海时期艺术遗产,提示着围绕第一全国美术展览会中两岸的相关资源的复合,成为相关文献库建设中的重要架构。

(二)《美展特刊》

自2012年至2013年,两岸学者对于陈澄波在第一届全国美术展览会方面的文献调查已经取得诸多新的发现,并且共同合作进行了诸多富有成效的研究。2014年8月,相关方面又进一步获得新的突破。主要表现在对于《美展特刊》的重要发现和解读。

《美展特刊》分"古部"和"今部"两大册出版,出版时间为1929年11月,发行者为正艺社。寄售者为大东书局、群益书局、有正书局。① 其与《教育部全国美术展览会出品目录》《美展汇刊》

① 《美展特刊》(今部),相关作品均以黑白制版。

《妇女杂志》第十五卷第七号（教育部全国美术展览会特辑号），为1929年4月、5月、7月、11月相继出版的重要相关文献，形成了关于第一届全国美术展览会相关1929年版本的文献集群和研究高峰。

在"今部"之中有"教育部全国美术展览会特刊全部目录"，开首有蔡元培作"序一"，蒋梦麟作"序二"。其中蔡元培在"序一"中写道：

 当开会之初，印有美展三日刊，发表各种说明及批评之文，而陈列品之较为特别者，亦择要摄印焉。会毕乃汇编补正之，厘为今古两册以为兹会之纪念品。十年、二十年以后，我国美术进步，所发表者自必视此为精备，而筚路蓝缕谈何容易，后之人必以此册为中国美术史上有价值之材料无疑也。①

《美展特刊》"今部"专列"书画""西画""外国作品""建筑""工艺美术""摄影"六部分。其中"书画"部分选录193幅作品；"西画"部分选录46幅作品；"外国作品"部分选录6幅作品；"建筑"部分选录10幅作品；"工艺美术"部分选录12幅作品；"摄影"部分选录27幅作品。共计267幅收录《美展特刊》"今部"之中。在"西画"部分选录46幅作品，具体为：

① 蔡元培此文，写于1929年10月15日，载《美展特刊》（今部）。

表 5 《美展特刊》"今部"册西画作品相关数据统计

《美展特刊》"今部"册	印刷排列顺序	作者及作品	印刷排列顺序	作者及作品
"西画"46 幅作品	1	刘海粟《早春》	24	王远勃《坐舞》
	2	司徒奇《人像》	25	魏弱男《人体》
	3	李毅士《艺术》	26	郑云龠《雪景》
	4	唐蕴玉《虎邱(丘)》	27	朱屺瞻《春》
	5	江小鹣《小像》	28	李朴园《肖像》
	6	汪亚尘《风景》	29	陈獍隐《成熟》
	7	王济远《雪景》	30	马振麟《细雨》
	8	潘玉良《人体》	31	马振鹏《蛇山》
	9	吴人文《凫庄》	32	陈 宏《红菊》
	10	孙昌煌《西湖》	33	董桐芳《故宫》
	11	张 弦《裸女》	34	陈 湘《古木》
	12	郑宗谦《立达》	35	林承良《菲岛》
	13	蔡威廉《肖像》	36	陈尔强《倒影》
	14	林风眠《贡献》	37	吴成钧《马路》
	15	王月芝《灌溉》	38	吴大羽《画像》
	16	陈澄波《染坊》	39	司徒槐《殿》
	17	丁衍庸《读书》	40	何三峰《雀室》
	18	李世澄《床上》	41	张辰伯《雪姿》
	19	王克权《风景》	42	冯钢伯《画像》
	20	凌永铭《凝视》	43	唐一禾《塔》
	21	褚昌言《瀑布》	44	薛 珍《瓶花》
	22	邱代明《少女》	45	孙世灏《肖像》
	23	朱炳光《肖像》	46	杨秀涛《巴黎》

在今部册之中,需要注意的是,同册中前部"目录"中的部分作者及作品名称,与后部"图录"中的部分作者及作品名称,前后有所不一。具体为:

表6 《美展特刊》"今部"册"目录"与"图录"中部分作者及作品名称对照

"目录"部分的作者及作品名称	"图录"部分的作者及作品名称
司徒奇《人像》	司徒奇《艺人之妻》
李毅士《艺术》	李毅士《科学与艺术》
江小鹣《小像》	江小鹣《霞孙小像》
汪亚尘《风景》	汪亚尘《茅家埠》
孙昌煌《西湖》	孙昌煌《西湖之秋》
吴人文《凫庄》	吴人文《凫庄柳影》
王月芝《灌溉》	王月芝《灌溉情苗》
陈澄波《染坊》	陈澄波《绸坊之午后》
丁衍庸《读书》	丁衍庸《读书之女》
褚昌言《瀑布》	褚昌言《庐山瀑布》
马振鹏《蛇山》	马振鹏《蛇山朝曦》
马振麟《细雨》	马振麟《复成烟雨》
林承良《菲岛》	林承良《菲岛村居》
董桐芳《故宫》	董桐芳《故宫骤雨》
司徒槐《殿》	司徒槐《祈天殿》
吴成钧《马路》	吴成钧《沉寂的马路》
何三峰《雀室》	何三峰《画室中》
唐一禾《塔》	唐一禾《保叔(淑)塔》
杨秀涛《巴黎》	杨秀涛《巴黎植物园》

这里，第16序号的陈澄波《染坊》，即为陈澄波《绸坊之午后》。①在《教育部全国美术展览会出品目录》中，为编号"二二

① 根据约定俗成的理解，《绸坊之午后》大致创作于20世纪20年代后期，以江南苏州水乡为素材原型。但是其具体创作时间，以及描绘地点的确认，有待于今后进一步研究和考证。

〇"《绸坊之午后》。因此,《美展特刊》"今部"册与《教育部全国美术展览会出品目录》,两者在陈澄波相关作品著录方面,得到了文献信息的彼此印证和吻合。

在围绕着编号"二一九"《清流》、编号"二二〇"《绸坊之午后》、编号"二二三"《早春》——这三幅陈澄波参加第一届全国美术展览会的作品分析中,唯有《绸坊之午后》在此前没有得到任何文献著录的印证。换言之,《美展特刊》"今部"册,迄今成为我们研究陈澄波《绸坊之午后》的唯一重要文献著录。而此文献迄今为止,尚未在所有相关的陈澄波系列展览活动中,以文献实物形态展现。

《美展特刊》"今部"的学术发现和突破,再次证明 85 年前所谓"此册为中国美术史上有价值之材料无疑也"的预言。其学术价值不仅是对于陈澄波个体而言,更是显现中国 20 世纪第一代艺术先辈"筚路蓝缕"的历史作用。

可以说,第一届全国美术展览会高度汇集了相关的历史之物和艺术之物。因此,《美展特刊》分"古部"和"今部"两大册,在蔡元培对其赋予"后之人必以此册为中国美术史上有价值之材料无疑"的评价背后,其实聚集着诸多相关艺术之物与历史之物的复合,构成了中国近现代美术资源的文化概念。

(三)《美周》

1929 年出版的《美周》期刊,被认为是《美展汇刊》的后续期刊《美周》。因为其主办人员和编辑人员基本与《美展汇刊》相同,前后于 1929 年 4 月创刊和 1929 年 7 月创刊。以往相关的美术史研

究，对于这套期刊的关注度不够。在1995年出版的《上海油画史》和2007年出版的《中国现代油画史》中，曾经引用倪贻德《艺展弁言》一文。其中写道："最近我国的艺术界……无形中有所谓欧洲派和日本派的对峙。"①此语正是发表于1929年9月21日出版的《美周》第十一期（艺展专号）。

其实，在《美周》第十一期（艺展专号）上，依然存在着其他诸多文献的信息，需要我们重新解读。正是在倪贻德《艺展弁言》的评论中，我们可以发现关于陈澄波的评论。

这次所谓"艺展"，即开幕于1929年9月的艺苑绘画研究所展览会，被称为"全国美展闭幕以后，艺术界好像告一个段落"的展览。在此期《美周》（艺展专号）中，编辑者并没有刊登陈澄波入选第一届全国美术展览会的油画作品，而是选用并发表陈澄波另外两幅参加"艺展"的油画作品：《普济寺》《风雨白浪》。同时刊登陈澄波简历和介绍。

关于陈澄波参加的艺苑方面的展览会，陈澄波文化基金会提供的相关文献，最为集中的是《艺苑》第二辑（美术展览会专号），上海文华美术图书公司印行，1931年出版。②由此文献可见，1931年4月，陈澄波油画《人体》参展艺苑第二回展览会。同时，相关文献中另有此次展览宣传单左页记："敬启者四月二日迄四月六日止举行

① 倪贻德：《艺展弁言》。
② 《艺苑》第二辑，美术展览会专号，上海文华美术图书公司印行，1931年。其中刊有陈澄波《人体》和陈澄波简历。

第二届美术展览会于亚尔培路明复图书馆谨请惠教"（右页为陈澄波人体写生素描，时间不详）。①

因此，1929年9月21日出版的《美周》第十一期（艺展专号），与1929年9月20日出版的《艺苑》第一辑，形成了所谓"姐妹版"的文献对应格局。

事实上，上海文华美术图书公司于1929年9月20日出版的《艺苑》第一辑，是关于艺苑第一届展览会的专号，同样也有陈澄波的参展记录。②在该辑中，有写真版22，刊印陈澄波油画《前寺》；有写真版23，刊印陈澄波油画《自画像》。表明在1929年9月举行的艺苑第一届展览会中，陈澄波至少有两幅作品《前寺》《自画像》入选参展。③

如前所述，陈澄波于1929年9月参加的艺苑绘画研究所展览会，被称为"全国美展闭幕以后，艺术界好像告一个段落"的展览。此期《美周》（艺展专号）选用并发表陈澄波另外两幅参加"艺展"的油画作品：《普济寺》《风雨白浪》。事实上，《前寺》与《普济寺》实为同一幅作品。那么，另一幅《风雨白浪》则是相关文献著录的孤例，且迄今尚未有原作加以对应和比照。

同期发表的艺苑展览相关作品有：

① 此文献由财团法人陈澄波文化基金会提供。
② 《艺苑》第一辑。
③ 目前陈澄波作品《前寺》和《自画像》均被保存。《前寺》又名《普济寺》。

表7 《美周》第十一期(艺展专号)发表作品统计

作者(按照发表自然顺序排列)	作品(按照发表自然顺序排列)
潘玉良	《裸女》
倪贻德	《横卧裸女》
王远勃	《西妇》
陈澄波	《普济寺》
杨清磐	《根本》
汪荻浪	《花》
王道源	《宇都子像》
方 能	《速写》
潘玉良	《潮音》
王济远	《菴内》
陈树人	《春光》
朱屺瞻	《夹竹桃》
李秋君	《山水》(国画)
陈澄波	《风雨白浪》
倪贻德	《潘女士像》
唐蕴玉	《玫瑰》
王济远	《画室中》
杨清磐	《秋雨》
江小鹣	《习作》(雕塑)
李祖韩	《大华秀色》(国画)
陈小蝶	《山水》(国画)
朱屺瞻	《普陀菴》
潘玉良	《休息》

围绕着1929年9月艺苑第一届展览会的举行，《艺苑》第一辑关于艺苑第一届展览会的专号，与《美周》第十一期(艺展专号)形

成了一种艺术评论的主体态势。与此相呼应的，是1929年出版的《紫罗兰》第4卷第10期，其中刊登陈澄波《普陀前寺》、唐蕴玉《玫瑰花》，与《美周》第十一期发表的陈澄波《普济寺》、唐蕴玉《玫瑰》相符。《紫罗兰》第4卷第10期发表的陈澄波《普陀前寺》是新近发现的陈澄波作品文献信息。

这里，我们可以基本获悉此次展览会的艺术家情况，形成了一个在艺苑绘画研究所基础上的，与陈澄波相关的艺术交游范围的进一步确认。在20世纪20年代后期至30年代，上海地区的西画家素有外出旅行写生的传统，地点以苏杭地区为多，其中也包括浙江普陀山地区。陈澄波生前收藏的《上海新华艺术大学第五届毕业同学纪念册》（1928年发行）中，即有"新华艺大旅行普陀山写生摄影"的记录。

倪贻德曾经撰写《写在卷首》，发表在《艺苑》第一辑；而倪氏另文《艺展弁言》，发表在《美周》第十一期（艺展专号）。倪氏两文其实为同一篇文章，相隔一天两次发表。其中以同样的文字评价：

"陈澄波，福建漳州人，日本东京美术学校毕业，帝展出品本乡区展特赏，现任新华艺术大学教授，性诚挚，作风强健，色彩热烈，后期印象派大家谷诃之崇拜者。"① 而且注明了新华艺术大学教授的职务身份，表明在1929年期间，陈澄波在艺苑与新华艺大活动的同步性。

陈澄波作品《风雨白浪》与潘玉良的《潮音》之间，形成一种

① 《美周》1929年9月21日第11期（艺展专号）。

图像的联系,就是以海景为取材对象,基本可以确认为普陀山地区的风景内容。潘玉良在20世纪30年代前期,曾经有过包括普陀山在内的外出写生历史记录。在1936年6月2日至6月8日,在上海中华学艺社举办的"潘玉良个展"之中,展出其近期游南京、北平、青岛、华山、普陀、黄山等地名胜所作油画、粉画和人体速写二百幅。①但是陈、潘二氏相关的风景作品,是否与艺苑或者新华艺大时期的旅行写生活动有关,有待今后进一步研究和考证。另外一幅陈澄波于艺苑时期的重要油画作品《戴面具的人体》,与潘玉良的相关作品,在对象造型、姿态、服饰、背景等方面,形成了历史情境的一致,此同样值得今后进一步研究和考证。

(四)《上海新华艺术大学第五届毕业同学纪念册》

位于上海打浦桥南堍的上海新华艺术专科学校,是"卢湾之弧"文化带中另一处值得重点关注的文化机构。

事实上,陈澄波上海时期的大部分历史照片,都是取自于新华艺术专科学校的活动内容。除了由王晓厂拍摄的约1933年上海新华艺专师生在苏州寒山寺前写生照片以外,另有:

一、1928年11月10日,"新华艺大旅行普陀山写生摄影",《上海新华艺术大学第五届毕业同学纪念册》,1928年发行;②

二、1930年2月1日,新华艺术专科学校福建同学会摄影,其中有陈澄波、俞寄凡等;

① 见《申报》1936年6月2日。
② 《上海新华艺术大学第五届毕业同学纪念册》,1928年。现为嘉义市立博物馆收藏。

三、1932年8月14日陈澄波先生谢恩会；

四、陈澄波与同学合影之一，时间不详；

五、陈澄波与同学合影之二，时间不详；

六、约1930至1932年陈澄波摄于上海寓所前；

七、约1930至1932年陈澄波抱狗摄于上海寓所前。①

第一至五号照片，这些非印刷文献呈现了一种新的以图证史的途径。借助于相关毕业纪念册、同学录等文献内的图片内容，以新华艺术专科学校校内的建筑场景和特定结构为情景对应的焦点，我们能够发现几幅陈澄波与同学合影照片，是取景于新华艺术专科学校校内。第六至七号照片，基本确认在新华艺术专科学校相关的打浦桥南塊地区。

(五)《昌明艺术专科学校章程》

在财团法人陈澄波文化基金会提供的相关文献《昌明艺术专科学校章程》中，该文献封面中印有"昌明艺术专科学校章程"为王震(一亭)手书，其题款为"庚午孟春吴兴王震题"。由此可以推断此册发行年代为1930年。在此册之中，出现"职员一览表""教授一览表"两类，均印有陈澄波姓名和职务。②

在"职员一览表"中，陈澄波为"艺术教育系西画主任"。以此与相关其他重要职员比较：

① 2013年10月1日，笔者专程考察中央研究院台湾史研究所。期间该部门展示在其数位典藏系统修复课题中的相关历史照片原件。

② 《昌明艺术专科学校章程》，上海昌明艺术专科学校，1930年。此册封面印有校址：法租界贝勒路望志路近口。此文献由财团法人陈澄波文化基金会提供。

表8　昌明艺术专科学校职员一览表部分

姓名	陈澄波	潘天寿	汪荻浪
字			日章
职务	艺术教育系西画主任	艺术教育系国画主任	西画系主任
履历	日本东京美术学校毕业，曾任新华艺大教授。	曾任上海美专、新华艺大教授，现任国立艺术院教授。	巴黎美术学校毕业，曾任新华艺大西画系主任。

在昌明艺专的西画教育方面，无疑显示了陈澄波和汪荻浪作为其中教育骨干的作用，并且显示出留法和留日艺术家的融合并存。在昌明艺专的艺术教育系方面，陈澄波和潘天寿同样显示了其中国画与西画教学并存的格局。陈、潘二氏的交游，已有潘天寿《凝寒》之作加以明证。这说明在上海新华艺术专科学校、上海昌明艺术专科学校、艺苑绘画研究所等机构之间，存在着多位教授"多重兼职"的相关现象，而这一艺术现象与"卢湾之弧"文化带存在密切的关联。

这种"多重兼职"的身份，不仅仅限于陈澄波与汪荻浪二氏，诸如张聿光、俞剑华、诸闻韵、潘天寿等名家均在其列。"值得注意的是，该校自教务长以下主管与师资，几乎都在临近他校有专任教职，尤其以新华艺专和上海美专占大多数，甚至新华艺专的俞寄凡校长也在该校担任美学和美术史课程，在昌明艺专里面，也似乎是专任教职。显见该校行政体制方面较欠严谨。基于如是之故，我们才能理解陈澄波在上海时期能同时兼任不同两校主任之特殊情形。"[①]

[①] 黄冬富：《陈澄波画风中的华夏美学意识——上海任教时期的发展契机》，《陈澄波文物资料特展暨学术论坛论文集》，嘉义市文化局，2011年，第41页。

《昌明艺术专科学校章程》中，另有"教授一览表"，其中列相关教授 26 人，分为"国画导师""书法兼国画鉴别教授""国画兼画论教授""国画兼篆刻教授""国画兼国画史教授""国画兼诗词教授""国画教授""金石学兼题跋教授""国画论兼题跋教授""国学导师""国画设色讲师""国画教授""西画教授""乐学兼音乐常识、音乐史教授""声乐教授""器乐、声乐教授""工艺理论兼西画理论教授""西画理论兼图案理论教授""工艺实习兼用器画教授"。其中，陈澄波为"西画教授"。以此与相关其他三位"西画教授"比较，情况如下：

表 9　昌明艺术专科学校教授一览表部分

姓名	汪荻浪	陈澄波	方　能	卢维治
字	日章			
职务	西画教授	西画教授	西画教授	西画教授
履历	见职员表	见职员表		曾任浙江大学工学院教授，现任中华艺大教授。

以上两表中，均有汪荻浪出现。其中，方能、卢维治二家，不为美术史研究所关注，相关内容有待今后已经被研究和考证。相比而言，汪荻浪属于在陈澄波相关任教活动范围中的一位重要历史人物。汪荻浪留学时期与陈澄波相近。其 1926 年赴法国留学，入巴黎高等美术学院学习，师从画家安尔耐司罗抗学习油画。1929 年回国。汪荻浪在上海活动时间也与陈澄波相近，期间其受聘担任上海新华艺术专科学校西画系主任，并兼任上海昌明艺术专科学校西画系主任。1930 年起在上海参加"苔蒙画会"和"决澜社"等艺术团

体的活动。

汪荻浪曾经在《美周》第十一期（艺展专号）上发表文章《回国后》。其中写道："这次艺苑诸先辈发起展览会，鄙人极为赞同，即出在欧洲期间所作数幅，先供献于国人，将来赖诸先辈同志。群策群力，共谋新中国的新艺术之振兴。并希国人有以助力。"①在此"群策群力"的先辈同志范围之中，为"各作家自动加入临时并不召集，且留法留日诸同志之归者甚众"。自然，作为"巴黎美术学校毕业"的汪荻浪，与"日本东京美术学校毕业"的陈澄波，成为"多重兼职"的留学艺术家的中坚力量。

目前，关于昌明艺术专科学校的历史文献甚少。目前，除了上海昌明艺术专科学校1930年发行《昌明艺术专科学校章程》以外，另有昌明艺术专科学校1931年6月出版的《昌明艺术专科学校古画参考品选印本》（附录学生习作），②成为我们研究上海昌明艺术专科学校艺术教育史的重要稀见文献。

昌明艺术专科学校的研究补白，使得位于卢湾之弧文化带的美术教育，连同上海美术专学校、新华艺术专科学校，在张聿光、俞剑华、诸闻韵、潘天寿、陈澄波等名家的活动交游记录中，形成了更丰富的文化记忆。

① 汪荻浪：《回国后》，《美周》1929年9月21日第11期（艺展专号）。
② 《昌明艺术专科学校古画参考品选印本》（附录学生习作），昌明艺术专科学校1931年6月，私人收藏。

决澜策源

一、决澜社研究

在20世纪30年代之前,中国油画界中的现代主义风格的绘画倾向,主要是以林风眠为代表的杭州国立艺术院和艺术运动社为标志的,而在上海画坛仅仅属于一股支流。尽管如此,已经引起美术圈内人士的注意。陈抱一曾撰文回忆,认为后期印象派那种发挥"表现精神"的精神,早已在1918年或1921年前后,为我们这些研究者所认识,也许有过这种影响,而促进了1920年以后的一个发展阶段。30年代伊始,上海画坛形成了现代主义思潮的集中兴起。这样,在欧洲后印象主义、野兽派、立体派等现代绘画潮流的兴起之后,时隔十余年在中国本土已发生其效应的东方展示。

随着20世纪30年代的临近,上海的油画倾向于西方现代艺术的画风较为明显。为此,抗战时期曾有署名张洁的作者写了一篇《检讨上海画坛》的文章,记述道:

> 北伐以后,上海画坛上的风格,似乎又转入到后期印象主义的一条路上去了。这虽然在前一时期刘海粟的代表作《北平前门》上依稀可以辨别出来,然而在这时刻,陈抱一、丁衍庸、关良等作品,会得变为多量的主观表现化,这未始不是受着这些影响

的缘故。……这一时期的上海画坛,又表现了显著的改进。就是野兽群的叫喊,立体派的变形,达达者的神秘,超现实的憧憬,这一些二十世纪巴黎画坛的热闹情况,在这号称东方巴黎的上海再次出现,我们可以举出的代表作家,是决澜社的庞薰琹、倪贻德与已故的张弦诸人,在这一运动中间,是有着相当功绩的。①

自"一·二八"事变以后,上海画坛一度出现了一段沉寂的时期,直到 1932 年 10 月决澜社第一届画展出现,这种沉寂才被打破。决澜社的主要成员庞薰琹、倪贻德、张弦、丘堤、阳太阳、杨秋人、周多、段平右、刘狮、周真太等人,成为画坛现代主义画风积极参与、倡导和实践者的代表,面对风云极盛的巴黎画坛,他们呼喊"二十世纪的中国艺坛,也应当现出一种新兴的气象"。

在 20 世纪 20 至 30 年代的中国美术界出现一股日渐强大的现代艺术潮流,其以上海为策源地,进而全面冲击着中国的画坛。而这种现代艺术的画风倾向,是以决澜社和中华独立美术协会为明显代表的。在一度"沉寂的时期",它的出现"犹如新花怒放似地微微显露了一点艳色来","显示了较清新现代绘画的气息"。②

决澜社成立画会的设想,最初是庞薰琹和傅雷、张弦商议的。而决澜社的成员,多来自另外两个画会:"苔蒙画会"和"摩社"。1930 年 10 月,庞薰琹接受汪日章(汪荻浪)的邀请,在上海成立"苔

① 转引自李超:《上海油画史》,第 69 页。
② 陈抱一:《洋画运动过程记略》(续),《上海艺术月刊》1942 年第 6 期。

蒙画会"，这个画会的中心人物是周汰（周真太），前后加入该画会的还有屠乙、胡佐卿、周多、段平右、梁白波等二十余人。由于他们在画展的前言中表现出了激进的左翼思想，为当局所不容，于1931年1月被查封。该画会的成员后来多半加入了决澜社。1932年倪贻德任上海美专西画教授的同时，主编一份以"摩社"名义出版的《艺术旬刊》。摩社是由于编辑刊物的动机而组织起来的，他们的事业发展计划除了编辑《艺术旬刊》之外，还包括美术展览会、公开演讲、建立研究所等。摩社成员包括：刘海粟、王济远、张弦、王远勃、关良、刘狮、傅雷、李宝泉、黄莹、倪贻德、吴弗之、张辰伯、周多、段平右、张若谷、潘玉良、周瘦鹃、庞薰琹等，他们中的一部分人也成为决澜社的成员。①

决澜社酝酿和创办的过程，基本上是在位于当时上海法租界的麦赛尔蒂罗路90号二楼的"薰琹画室"展开的。在上海摩社于1932年10月出版的《艺术旬刊》第一卷第五期内，庞薰琹发表了《决澜社小史》，提到了1932年4月举行的决澜社第三次筹备会议，在"麦赛尔蒂罗路90号"举行；而在本年12月出版的《艺术旬刊》第一卷第十二期内，曾经刊登了关于"薰琹画室附设绘画研究所广告"，在这则"征求研究员"的广告中，清楚地标明了"薰琹画室"的地址——"麦赛尔蒂罗路90号二楼"。

① "摩社"是以上海美专为中心的一个艺术团体，也是产生《艺术旬刊》的编辑出版机构。"摩社"是法文 Muse 的音译，通常译为"缪斯"，是希腊神话中文艺之神。"摩社"的原本辞源，含有"幽思"之意。该社名除了取西文意义之外，还按中文解释，寓有"观摩"的意思。摩社确立的宗旨是"发扬固有文化，表现时代精神"。参见张若谷《摩社考》，《艺术旬刊》1932年9月1日第1卷第1期，上海摩社。

麦赛尔蒂罗路 90 号二楼，这就是决澜社的发祥地，是一个中国现代美术的历史纪念地。晚年的庞薰琹对于他在上海的第一个住所兼画室记忆犹新。他曾经回忆道："1931 年底，我和王济远商定，租下吕班路和麦赛尔蒂罗路 90 号转角处的二楼作为画室，招收学生。"①"就在战火中，我和倪贻德等人商量了组织画会的事。4 月，在麦赛尔蒂罗路 90 号商量这个工作，由倪贻德执笔写了《决澜社宣言》，发表在《艺术旬刊》第一卷第五期上。"②"麦赛尔蒂罗路 90 号，楼下原先开了一家咖啡馆，自称'文艺沙龙'，可是由于顾客稀少，不久就关门大吉。我却是从那里知道二楼房间空着。王济远和我把它合租下来开辟一个画室，开始称济远薰琹画室，王济远退出后改称薰琹画室，但也只有一年多的历史。"③

就在这"只有一年多的历史"中，决澜社逐渐孕育成形，显山露水。关于决澜社的成因经过，庞薰琹的《决澜社小史》可作为重要的原始文献史料。

> 薰琹自××画会会员星散后，蛰居沪上年余，观夫今日中国艺术界精神之颓废，与中国文化之日趋堕落，辄深自痛心；但自知识浅力薄，倾一己之力，不足以稍挽颓风，乃思集合数同志，互相讨究，一力求自我之进步，二集数人之力或能有所贡献于世人，此组织决澜社之原由也。

① 庞薰琹：《就是这样走过来的》，生活·读书·新知三联书店，2005 年，第 129—130 页。
② 同上书，第 130 页。
③ 同上书，第 135 页。

20年夏倪贻德君自武昌来沪,余与倪君谈及组织画会事,倪君告我渠亦蓄此意,乃草就简章,并从事征集会员焉。

是年9月23日举行初次会议于梅园酒楼,到陈澄波君周多君曾志良君倪贻德君与余五人,议决定名为决澜社;并议决于民国21年1月1日在沪举行画展;卒东北事起,各人心绪纷乱与经济拮据,未能实现一切计划。然会员渐见增加,本年1月6日举行第二次会务会议,出席者有梁白波女士段平右君陈澄波君杨秋人君曾志良君周糜君邓云梯君周多君王济远君倪贻德君与余共十二人,议决事项为:一修改简章。二关于第一次展览会事,决于4月中举行。三选举理事,庞薰琹王济远倪贻德三人当选,1月28日日军侵沪,4月中举行画展之议案又成为泡影。4月举行第三次会议于麦赛而蒂罗路九十号,议决将展览会之日期延至10月中。此为决澜社成立之小史。①

自1932年开始,"决澜社"的名称,逐渐在《艺术旬刊》《时代画报》《美术生活》《申报》等报刊上出现,这个"新兴艺术团体"开始逐渐酝酿并显露其现代艺术探索的形象。伴随着这个艺术社团的名称的诞生,有如其英文译名为"Storm & Stress Society"②或"Torrents Society"③一般,这批"负了新兴艺术使命"的艺术家即将在中国画坛上掀起一股"狂飙"。

① 《艺术旬刊》1932年10月第1卷第5期。
② 《时代画报》1933年11月1日第5卷第1期,上海时代图书公司。
③ 《美术生活》(The Arts and Life)1935年12月1日第21期,上海三一印刷公司。

1932年10月10日，决澜社假中华学艺社举行第一届画展，①中华学艺社自20世纪30年代以来，成为重要的美术展览和交流场所。关于中华学艺社作为决澜社展览场所，其相关的背景和缘由大致为，一是"有熟人介绍"，二是"租金便宜"，三是有美术界人士在中华学艺社宿舍居住，四是中华学艺社所在位置，处于法租界的南部，与东面的上海美术专科学校、新华艺术专科学校等机构距离不远，比较方便。当决澜社初次亮相之时，"上海美术界几乎全拥来参观画展"。"名家刘海粟刚走，徐悲鸿大师就来了。当徐悲鸿几次由南京到上海或由上海出国时，都赶来看决澜社的画展。在看到庞薰琹的画后，和庞还交换过意见作过深谈。"②

　　"决澜社"第一届画展展出社员和社外画家的作品，共50余件。目前具有作品文献著录的有：庞薰琹《裸体》《风景》《一阕悲曲》《藤椅》《肖像》《如此巴黎》《慰》《咖啡店》、王济远《裸体》、

① 关于决澜社第一届和第四届展览会的展览地点，有的称"中华学艺社大厦"，有的称"中华学艺社礼堂"，有的称"中华学艺社一楼"，基本判断为同一场所。另外，1932年9月，决澜社的主要创办者庞薰琹的个人画展在上海法租界爱麦虞限路的中华学艺社举办。庞薰琹曾经回忆："个人绘画作品展览势在必行。决定9月15日至25日举行画展，地点选在爱麦虞限路的中华学艺社的礼堂。中华学艺社有宿舍，可以长期租住，当时倪贻德，后来傅雷都曾在那里居住。爱麦虞限路在霞飞路南面，也是一条东西向的横路，平时很少人到那里去。中华学艺社的礼堂光线不好，举行绘画展览会，不是很合适。但是由于有熟人介绍，租金便宜。我参加展览的作品，一部分是从法国带回来的，一部分是回国以后画的，包括油画、水彩、钢笔画、白描、速写等等。作风各种各样，有写实的，有变形的，有装饰性的。在当时来说，个人举行一个绘画作品展览，人们觉得很新鲜。还印有一本展览作品目录，有图片，目录中中文与外文，外文翻译出之于黄宝熙的主张……展览期间我本人很少在场，一切由曹铭熙招待。"（庞薰琹：《就是这样走过来的》，第132—133页。）

② 参见袁韵宜：《庞薰琹》，北京工艺美术出版社，1995年，第81页。

倪贻德《肖像》、阳太阳《二裸女》、杨秋人《避风堂》、周多《持花之女》、张弦《静物》等。开幕当天他们在中华学艺社门前的集体留影，成为了后人经常刊用和缅怀的历史画面。①

1932年10月10日开展当日，《申报》报道：

> （此次展览作品）质量之精，为国内艺坛所创见，有倾向于新古典者，有受野兽群之影响者，有表现东方情调者，有憧憬于超现实的精神者。②

隔日，1932年10月11日《申报》继续报道：

> 新兴艺术团体决澜社的一次画展，已于昨日在本埠金神父路爱麦虞限路中华学艺社开幕，会场展出作品量虽然不多，惟精妙绝伦，充满新鲜空气，为国内艺坛所仅见，观众踊跃。
>
> ……由该会全体会员出席招待，并于下午四时请本埠文艺界新闻界举行茶会。同时，对外发表宣言。③

这里的"宣言"，就是后世人们所熟悉的著名的《决澜社宣言》。这个宣言是由倪贻德执笔的，而在当天下午宣布的《决澜社宣言》，无疑成为决澜社第一次展览会开幕仪式中最为引人注目的内容之一。决澜社社员们，通过文艺界和新闻界的朋友们，向社会发出了他们内心的呐喊，他们以激昂的语气宣布：

> 环绕我们的空气太沉寂了，平凡与庸俗包围了我们的四周，

① 目前有倪贻德家属和梁锡鸿家属提供给笔者两幅相同的决澜社成员于第一次展览会开幕期间的合影。其中倪贻德家属保存完好，梁锡鸿家属保存者上有梁锡鸿的题字。
② 《申报》1932年10月10日。
③ 《申报》1932年10月11日。

无数低能者的蠢动,无数浅薄者的叫嚣。

我们往古创造的天才到哪里去了?我们往古光荣的历史到哪里去了?我们现代整个的艺术界只是衰颓和病弱。

我们再不能安于这样妥协的环境中。

我们再不能任其奄奄一息以待毙。

让我们起来吧!用了狂飙一般的激情,铁一般的理智,来创造我们色、线、形交错的世界吧!

我们承认绘画决不是自然的模仿,也不是死板的形骸的反复,我们要用全生命来赤裸裸地表现我们泼辣的精神。

我们以为绘画决不是宗教的奴隶,也不是文学的说明,我们要自由地、综合地构成纯造型的世界。

我们厌恶一切旧的形式,旧的色彩,厌恶一切平凡的低级的技巧。我们要用新的技法来表现新时代的精神。

二十世纪以来,欧洲的艺坛突现新兴的气象:野兽群的叫喊、立体派的变形、Dadaism 的猛烈、超现实主义的憧憬……

二十世纪的中国艺坛,也应当现出一种新兴的气象了。

让我们起来吧!用了狂飙一般的激情,铁一般的理智,来创造我们色、线、形交错的世界吧![1]

显见,"色、线、形交错的世界",是决澜社中心的主旨追

[1] 《决澜社宣言》,发表于《艺术旬刊》第1卷第5期。关于《决澜社宣言》的写作背景,庞薰琹曾经回忆:"倪贻德所写的这篇宣言,当时只传阅了一下,没有讨论。我当时基本上同意,并且同意发表,但是我总觉得有些话没有说出来。什么话没有说出来,当时的我也说不清楚,中国绘画的发展前途对当时的我来说,几乎是迷迷糊糊的。"庞薰琹:《就是这样走过来的》,第132页。

求,由于传统文化的惰性和社会时局的动荡,使得他们史无前例地提出"构成纯造型的世界"的口号,确实需要极大的胆识和勇气,他们的出现,具有了浓厚的文化批判和审视的角色特质。虽然在这诗化般的慷慨陈词之间,不乏过激和偏执的印迹,但确是近现代中国画坛的第一次对绘画本体的触及,进而扩展了洋画运动的文化效应,而这种艺术的努力,无疑又需要矫枉而过正的过程才能实现。

作为当时西画发展中心的上海,业已表明其风格历程,已将历时的西方绘画发展,匆匆地共时陈列和预演。出于上海独特的文化环境,则更为敏感于世界绘画最新走向,即于近代以来以后期印象主义和表现主义为中心的现代绘画潮流。"决澜社诸作家是接近巴黎画坛的风气的,研究着各种风格,提炼了各国名家的真髓,而赋以自己的乡土性,发挥着各自的才能。"[①]因而,被誉为中国有史以来的第一个油画群体的决澜社,以其宗旨和实践的纯粹性,预示着其将作为现代绘画在中国的最重要的历史象征。

关于决澜社的首次活动意义,在当时的活动成员看来,大多是富于振兴画坛的浓厚使命感的,但他们的表达方式却呈现出独特的个性化色彩。庞薰琹曾经这样写道:

> 决澜社的第一次画展举办过了,宣言也发表了,究竟因为什么目的要组织决澜社?这个问题我到现在也说不清楚,我想大体上有几个原因:一,这些人都是对现实不满的,这从宣言上也

① 梁锡鸿:《中国的洋画运动》。

可以看得出来;二,谁都想在艺术上闯出一条路来,个人去闯,力量究竟太单薄,所以需要有团体;三,这些人都不想依附于某种势力。在艺术思想方面,一开始就明显,各人有各人的看法,不过有一点基本上是相同的:比较喜爱从西欧印象派以来的一些绘画作风。①

王济远在他的《决澜(storm)短喝》一文中写道:

> 负了新兴艺术的使命,在风雨凄淇的墓道上,在深夜崎岖的山路中,奔走着!狂呼着!!不避艰辛,不问凶吉,更不计成败,向前进,向前勇猛的进,向前不息的勇猛的进,这是艺术革命的战士应有的常态,决澜社同人就在这种常态中奋斗着。首先起义的是庞薰琹,薰琹由欧洲归国后,不断地在家乡制作,因为太孤零了。偶然遇着几位同志创立画会,旋因某种关系,不久即解散了。薰琹就在上海与倪贻德、周多、段平右几位同志创决澜社,当时我由欧洲归国与几位同志赔了许多钱支持艺苑的残局,同时也与薰琹一样会被亲友们误解是一个无业游民,我们这一对游民就合租了一个画室,薰琹就邀我加入决澜社做社员。我们觉得,画就是我们的生命,我们相依为命的就是画,我们应该发掘自己祖先墓中的宝藏,同时我们应当开辟大地新鲜的宝光。尽你所有的微力去发掘,凭你所有的精诚去开辟……(1932.9.24于画室)②

① 庞薰琹:《就是这样走过来的》,第134—135页。
② 《艺术旬刊》第1卷第5期。

段平右在他的《自祝,决澜社画展》一文中写道:

> 决澜社,生长在这混乱期间里,他们的希望,是想给颓败的现代中国一个强大的波涛,来洗一洗它的难堪的污点!我们走的是艰难的道路,故决澜社的同志,或是同情决澜社的人来紧握我们强有力的手,来祝福前途的胜利吧。①

然而,从我们现在的角度观察,决澜社是一种文化现象。事实上,以决澜社为代表的现代绘画现象,反映了上海"新兴艺术策源地"的文化生态和海派艺术精神,实施了可贵的实践突破,虽然这种突破是在不自觉的文化意识支配下进行,但毕竟显现了短暂而有益的端倪。

1932年至1934年,决澜社的出现及其影响力,几乎涵盖了由于画派对峙和战乱时局而一度沉寂的上海画坛,但表象的"沉寂"又恰好给予洋画运动其间相应的心态调整和思想准备,绘画上的突破,恰似这"沉寂"之中内在深层的酝酿和涌动,而一旦以决澜社第一届展览为标志的艺术活动展开,其价值和意义确乎超越作品本身,而寓示着一场艺术本体性的文化反叛态势将一发而不可收地迅猛出现。"决澜"的定名是其生动的形象写照,而其"宣言"又自然代表着"沉寂"之中洪亮的绝响。

关于1933年至1934年决澜社的第二次和第三次展览会的情况,是关于决澜社研究资料中最为散失的一部分。目前,我们通过新发现的珍贵文献,了解他们当时的艺术面貌。

① 《艺术旬刊》第1卷第5期。

第二次决澜社画展是于1933年10月10日在上海福开森路（今为武康路）393号世界社礼堂举办的。在此地办展，"是由王济远介绍"的。"为的是可以不出租金，但是这地点更偏僻，所以来看画展的人比第一次更少，来参观的人主要是上海美专、新华艺专的学生，此外就是我们所熟悉的文艺界的朋友。"①目前所见最重要的资料，是1933年11月1日由上海时代图书公司出版的《时代画报》第五卷第一期，其中刊登了决澜社第二回展览会的作品。有庞薰琹《构图》、倪贻德《人物》、周多《无题》、段平右《风景》、张弦《人物》、阳太阳《静物》、周真太《杭州风景》、王济远《风景》、丘堤《花》（获奖作品）。这次展览并没有发现决澜社成员的合影，而是有《时代画报》上庞薰琹、倪贻德、王济远、丘堤、段平右、周多、张弦和阳太阳八位画家在他们各自展览作品前的留影。同时最近发现的一张决澜社第二次画展的外景照片，展现了福开森路张挂展览横幅，世界社礼堂门口王济远、周多、倪贻德等决澜社成员身影。②

第三次决澜社画展于1934年10月在蒲石路留法同学会举行。"这是一所双开间两层楼的普通洋房，只有朝南的房间光线好些，但是这楼下楼上两间南房只有西墙可以挂画。前后两间房，中间是拉门，不能挂画，举行展览会是很不合适的，但是可以免费，而且同学会表示欢迎。这次参观的人数最多。"③1935年12月1日出版的

① 庞薰琹：《就是这样走过来的》，第137页。
② 该照片由倪贻德家属提供给笔者。
③ 庞薰琹：《就是这样走过来的》，第143页。关于此次展览会的图像资料，目前发现的仅有由杨秋人家属提供的历史照片。这是一张杨秋人夫人在此次展览会上的留影，从其背景中，我们可以大约发现展览会中的部分作品和场景。

《美术生活》第21期决澜社展览专刊①，成为这次展览会的珍贵文献记录。其中发表决澜社画展出品的作品有：庞薰琹《构图》（又名《压榨》）、周真太《修机》、倪贻德《山道》、丘堤《静物》、张弦《肖像》。其他方面的作品著录还有：庞薰琹《时代的女儿》《地之子》、倪贻德《沈女士像》、杨秋人《男像》《羽的颜色》、阳太阳《友人之像》《海边裸女》、周多《黄小姐》《持花者》、张弦《裸体》、段平右《景》《静物》等。其中最具有影响力的是庞薰琹《地之子》一作。"《地之子》这幅画画面本来就暗，挂在里间靠西的角上，这角上也没有光线，所以更暗了，但是观众却偏偏喜欢这幅画。"②

在陈抱一的《洋画运动过程记略》中，陈抱一将"决澜社"称为"新进的洋画集团"。而庞薰琹被认为是"其中心人物"。"'一·二八'后，至少也经过了一段相当沉寂的时期。但在沉寂之中，犹如新花发放似的微微显露了一点艳色来的，就是决澜社第一届画展（民廿一年十月）。这个集团是各方面的艺术分子集合而成的。其主要作家为——庞薰琹、张弦、倪贻德、丘堤、阳太阳、杨秋人、周多、段平右、刘狮、周真太，其他等等（所谓各方面者，例如作为当时的一个新进作家的庞薰琹之外，张弦、倪贻德、刘狮等是出于上海美专的路线，阳太阳、杨秋人等是上海艺术专科学校方面出身的）。在那个时期，决澜社画展的作品，已显示了较清新的现代绘画

① 《美术生活》1935年12月第21期。
② 庞薰琹：《就是这样走过来的》，第143页。

的气息。至于他们个别的作家，艺术之成熟与否，是另一个问题。但就其大体而论，都多少呈带起一点洗练的明朗的感觉。决澜社画展，很可以作为那个新转变期的代表物之一。"①

1935年，倪贻德在《艺苑交游记》中，专题性地写作《决澜社的一群》一文。作为决澜社的主要骨干之一，倪贻德对于决澜社活动的意义，赋予了新的评价：

> 决澜社的第四届画展又将在凉秋的季节举行了，时间过去得真快，决澜社自从成立到现在，想不到竟过了四个年头，在一般社会把艺术视为"说明某种事物的手段"的情形之下，在追求新的技巧的决澜社，不为人们所注意或者甚至加以嘲骂，那是当然的事。但是，在这奄奄一息不绝如缕的中国洋画界中，还保持着一点生气在挣扎着的，恐怕只有决澜社吧。所以，当这第四届画展将要开幕之前，回想回想缔造的当初，再观察观察几个同人的生活和艺术，实在也感觉到很大的兴味。②

这种现代绘画的创造，主要的风格影响来自后印象的形式风格，在初期的借鉴和吸收中可以窥见其中对应的痕迹。结合倪贻德的分析，我们可以寻找到决澜社主要成员各自的创作迹象：

庞薰琹——"并没有一定的倾向，却显出各式各样的面目。从平涂的到线条的，从写实的到装饰的，从变形的到抽象的……许多现代巴黎流行的画派，他似乎都在作新的尝试。……那时候，周多

① 陈抱一：《洋画运动过程记略》（续），《上海艺术月刊》1942年第8期。
② 倪贻德：《艺苑交游记》，《青年界》第8卷第3号。

在画着莫迪里安尼（Modigliani）风的变形的人体画，都会的色情妇女的模特儿，狭长的颜面，细长的颈，袅娜的姿态，厚的色彩面，神精质的线条，把那位薄命画家的作风传出几分来。但他的作风时时在变迁着的，由莫迪里安尼而若克（Zac），而克斯林（Kisling），而现在是倾向到特朗的新写实的作用了。"

段平右——"是出入在毕加索和特朗之间，他也一样在时时变着新花样。他们都还年青，他们将来还有更新的转变，我们在很有兴味地期待着。"

杨秋人和阳太阳——"可说是一对广西人的伙伴。他们也是具有清新的头脑和优秀的画才的青年作家。因为时常在共同研究，他们的作风是有些相近的，他们都在追求着毕加索和契里柯（Chilico）的那种新形式，而色彩是有着南国人的明快的感觉。"

张弦——"可说是有点憨性的。他曾两度作法兰西游，拿了他劳作的报酬来满足他研究艺术的欲望。当他第一次回来的时候，和其他的留法画家一样的平凡，是用着混浊的色彩，在画布上点着。点着，而结果是往往失败的，于是他感到苦闷而再度赴法了。这次，他是把以前的技法完全抛弃了，而竭力往新的方面跑。从临摹德加（Degas）、塞尚（Cézanna）那些现代绘画先驱者的作品始，而渐渐受到马蒂斯和特朗的影响。所以当他第二次归国带回来的作品，就尽是些带着野兽派的单纯化的东西。他时常一个人孤独地关在房里，研调着茜红、粉绿、朱标、鹅黄等的色彩，在画布上试验着他的新企图。他爱好中国的民间艺术，他说在中国的民间艺术里也许可以发现一点新的东西来。而现在，他是在努力于用毛笔在宣纸上

画着古装仕女了。"

丘堤——"是决澜社唯一的女作家。她的那幅杰作《花》，是被当时许多画报大登而特登的，而同时又被人指摘其红叶绿花的错误。不管花草中有没有红叶绿花的一种，但画面有时为了装饰的效果，即使是改变了自然的色彩也是无妨的。因为那幅花，完全倾向于装饰风的。她也就因了这幅画得奖而被介绍为决澜社的社员。"①

确如倪贻德所指出："洋画不仅是模仿西洋的技巧而已，用了洋画的材料来表现中国的，是我们应走的道路。但是所谓表现中国的，不仅在采取中国的题材，也不仅在采用些中国技法而已。要在一张油画上表现出整个中国的气氛，而同时不失洋画本来的意味——造型，才是我们所理想的。"②"决澜社"现象，给现代的中国油画艺术第一次提供富有创意的"造型"图式经验。

之一，以庞薰琹为代表，形成一种"新构成"样式。庞氏在决澜社成员中以其形式探索的幅度多样而具代表性，其时常以色形的分解、体构的重组赋予造型对象平面秩序感和装饰美，在对社会景观、民众生活等的形象处理中，以数理和哲理的观念同构和归纳于已有的造型格式中，确立一种音乐化的理性美感，在借鉴立体派画风为主的表现形式和纯化本体空间结构的形象处理之间，确立起"构成"造型的艺术支点。在1931年期间，庞薰琹创作了油画作品《如此上海》《如此巴黎》《手掌》《无题》等，风格基本属于"小幅装饰构图"，部分发表在《时代画报》《良友画报》等画报上，但是

①② 倪贻德：《艺苑交游记》。

"原画都已损失"。①

由上海中国美术刊行社于 1931 年 2 月 1 日出版的《时代画报》第二卷第三期，发表了庞薰琹《如此巴黎》，并进行专题的评论。这是庞薰琹自 1930 年回国以后的第一次重要的社会媒体报道：

> 繁华的巴黎是动着的：女人的笑声；男子的烟形；肉的战颤；灯的摇晃。便是一片窗，一面门，一只缸，也没一忽不在的变幻。无论你的视觉怎样敏捷，你也总难得到一个静止的印象；你的笔尖正触上画面，你的对象又不是一秒钟前所看到的那样了。动，动着！玻璃杯接触着嫩红的嘴唇；手指又碰上了冷白的纸牌；洗净了一忽又脏污……如此巴黎！
>
> 庞薰琹先生新从巴黎回来，但他并没有把那曾使他沉醉疯狂的巴黎丢在脑后。在半夜以后，街道上息止了一切的声音，庞先生的眼前便又现出他热爱的巴黎，耳边便也闹忙起来。他拿出画纸，把颜色依了当时看见的听得的一切涂上去，这张动的画便诞生了。②

1932 年，是庞薰琹艺术生涯中的极为重要的年份，是年他的第一次个人展览和决澜社的第一届展览会先后在上海举行。上海摩社于 1932 年 9 月 21 日出版《艺术旬刊》第一卷第三期，发表庞薰琹简介及作品《咖啡店》，其中写道：

> 庞薰琹，江苏常熟人，留法五年，一九三〇年归国，仍继续创

① 参见庞薰琹：《就是这样走过来的》，第 164 页。
② 《时代画报》1931 年 2 月 1 日第 2 卷第 3 期，上海中国美术刊行社。

作。现为决澜社社员。绘画之外,兼长文学戏剧音乐等,为现代国内艺坛稀有之天才。本年九月十五日至二十五日,举行个人画展于中华学艺社,引起沪上中西人士热烈之注意。上图为庞君最近肖像,下图为庞君作品之一,系描写咖啡店之情景,于构图、形式、线条、色彩上,均有独到之处。①

在决澜社时期,庞薰琹的得意作品之一,是油画《藤椅》。上海中国美术刊行社于1932年12月16日出版《时代画报》第三卷第八期,刊登了庞薰琹的作品《藤椅》,并评论如下:

> 庞薰琹,常熟人,留欧多年,在巴黎与常玉最相知,早夕过从,所以他们的作品是相互影响着。薰琹更年轻,一种为中年人所潜意识地简略掉的颜色更能使他感到莫大的兴味。因为这是一种精神方面的获得,因此颜色便几乎会自动地飞上他的笔尖。
>
> 尤其是这张《藤椅》,他最得意的杰作:两种单纯的有黄成分的颜色,既不相混,反而显然地分别出动的肉与静的藤来;加以全画的线条,没一根不是简洁而崇高的,使我们深刻地领悟到这世上的繁复无一非虚伪的卖弄,于是艺术便到了最满意的境界。
>
> 薰琹苦心习艺,不参加任何名利的论争;我们敬佩他艺术的成功以外更钦佩他人格的高尚!②

在当时的画界,庞薰琹的油画之所以受到如此热切的关注,是因为庞薰琹的形式感极富创意性,在当时的西画家群中是首屈一指

① 《艺术旬刊》1932年9月21日第1卷第3期。
② 陈抱一:《洋画运动过程记略》(续),《上海艺术月刊》1942年第6期。

的。对于西方传统绘画和民族传统艺术的双重兴趣,导致庞氏的艺术中将理性的色形归纳和感性的装饰变化有机结合,使得庞氏以其独有的现代气质和才情而蜚声于决澜社时期前后。傅雷先生曾评述:"他把色彩作纬,线条作经,整个的人生作材料,织成他花色繁多的梦。他观察、体验、分析如数学家,他又组织、归纳、综合如哲学家。……他以纯物质的形和色,表现纯幻想的精神境界:这是无声的音乐。形和色的和谐,章法的构成,它们本身是一种装饰趣味,是纯粹绘画(peinture pure)。"①

之二,以倪贻德为代表,形成一种"新写实"样式。在决澜社时期的创作中,倪贻德多选用江南农村和城镇的一隅为题材,衍化以线条和色块为主的符号化的形式载体,经朴实和明快的基调,淡化对象文学化和纪实性的知觉赋会,在画幅本体中确立起一种"岑寂、幽静的秋的含蓄"的精神投影,在借鉴野兽派画风为主的表现形式和净化本土文化景观的形象择取之间,确立起"情调"造型的艺术支点;"作为油画家,他对十七世纪荷兰的风景画——那太空的青苍,云影的波荡,因时间而起的光的变化及空气远近法等——有深切的领会。对十九世纪英国的风景画家:克罗姆的敏锐而单纯的用笔;康斯太布尔的强烈明快的色调,透纳表现大气和光线的效果;到法国巴比松派卢梭、杜比尼、柯罗等各以自己的绘画语言歌咏枫丹白露林野的风光,都是那么兴致勃勃地进行分析鉴赏。他还批判地研究学习印象派莫奈、西斯莱、

① 傅雷:《薰琹的梦》,《艺术旬刊》第 1 卷第 3 期。

雷诺阿闪耀着生命火焰的光色多变的作品。但使他最感兴趣的是后期印象派创始者塞尚,对形体体积感的新探索,还有野兽派德兰的古朴坚实的韵味,符拉曼克豪放刚健的笔触,以及郁德里罗市街情调的描写等"①。

20世纪30年代初期的决澜社艺术活动,是倪贻德早期艺术活动中继上海美专之后的又一个重要阶段。"1932年他和庞薰琹等组织'决澜社'。集合一些敢闯新路的少壮派,以狂飙一般的激情,以表现自我的艺术新形式,向沉寂、庸俗、衰颓、病弱的画界冲击。在'决澜社'前后举行的三次画展中,可以看出已经到达纯熟期的倪贻德艺术,具有前所未有的魅力。"②

1934年10月1日出版的《美术生活》第7期,刊登了倪贻德《花》《乐器》《黄浦新秋》《百合花》《侧面》五幅油画作品,这些作品多为决澜社时期的创作作品。该刊为此并进行了专门的介绍:

> 倪贻德,浙江杭州人,现年三十岁。一九二一年开始习画,毕业于上海美专,其后曾一度热心文学创作。一九二七年东游日本,研究现代艺术之理论与技法,归国赴华南各处旅行。一九三〇年又往游长江各埠。"一·二八"后返上海,任教上海美专。倪氏对于研究艺术,具有强固之自信力与纯真之热情,自谓:此

①② 谢海燕:《倪贻德画集》"序",《倪贻德画集》,上海人民美术出版社,1981年。由于倪贻德的作品大量散失,这本画集只搜集到他仅存的近70幅作品,包括油画、水彩画和素描作品。在倪贻德散失的作品中,有《侧面人像》(油画,1930年左右)、《花》(油画,1930年左右)、《百合花》(油画,1930年左右)、《黄浦新秋》(油画,1930年左右)、《乐器》(水彩,1930年)、《朝鲜声乐家高中玄》《"小猫"亚雪》《自画像》等。

次个展为其前期努力之结束,此后当努力于新的开展云。①

倪贻德可谓中国现代画坛上集艺术理论家和画家为一身的难得人物。他不仅留下了一批成功的绘画作品,而且还出版了如《水彩画概论》《艺术漫谈》《西洋画研究》《现代绘画概论》和《西画论丛》等一批洋洋大观的艺术理论专著。倪氏多次自命为"新写实主义者"。早在半个世纪前由他起草的"决澜社"宣言,就已标明了他的信仰与追求,他渴望日趋苏醒的中国画坛上出现一种崭新的气象,或是"野兽群的叫喊,立体派的变形",或是"达达派的猛烈,超现实主义的憧憬",他的目光所向不光是十九世纪以前,更侧重于塞尚以后的西方诸种现代画派。他对西方现代绘画的敏感和由于理论研究而获得的清醒头脑,使他从一开始对西方绘画的选择就并不那么狭隘,以致较早地向人们揭示了刚刚兴起不久的西方现代绘画的面貌。他认为"偏于空想或泯于写实",都将失去画家自身的价值,从西方绘画的传统"写实"到现代"写意",都是富有开拓意义的视觉革命。

仅从"决澜社"先后举办的三次展览中,便可看出倪氏在三十年代就已形成的绘画特色。他推崇塞尚、毕加索、马蒂斯、德郎、弗拉芒克、马尔盖和郁特里罗等现代画家,在他的作品中偶尔流露着对这些画家的模仿。《黄浦新秋》的粗犷而强烈的形式感似乎很接近马尔盖的画风。几幅静物花卉古朴而坚实的造型又显然带有德朗的风范,某些人物肖像的表现更会使人联想到马蒂斯的情调。当

① 《美术生活》1934年10月第7期。

然，这并不意味着倪贻德个人风格的丧失，围绕着"表现出整个中国的气氛，而同时不失洋画本来的意味"的美感而构成倪氏造型的重心，并在一系列的探求中使自己的作品特色渐趋明朗。由此形成了果断、明快、单纯、坚实的艺术风格。不过他的"纯造型的世界"等艺术主张，并未在以后的作品中得到彻底的反映。主要原因是，在其后的艺术生涯中，他已敏感地认识到，西方现代派的某些理论在中国画坛的社会土壤具有局限性，20世纪20至30年代的一些"为艺术而艺术"的画家们，大多在日后出现过类似的观念转向，"决澜社"的短暂历程便是最好的明证。

当然，在"色、线、形交错的世界"的艺术思想之中，决澜社的艺术家创作侧重和审美重心各有不同，但基本求同而存异。事实上，在决澜社宣言的措辞激烈的影响之下，人们多少会产生其为艺术而艺术的形象，但通过其完整的前后四次的艺术创作展示，我们可以发现其艺术的双重性，此即一是"接近巴黎画坛的风气"——"决澜社诸作家是接近巴黎画坛的风气的，研究各种风格，提炼了各国名家作品的真髓，而赋以自己的乡土性，发挥着各自的才能。他们每年一度的大规模的画展是颇令人兴奋的，直到抗日战争开始那年才停止举行。"[①]二是"打破单一而流俗的局面"——"总的一致性，即欲以狂飙运动来打破沉寂的油画画坛的单一而流俗的局面"，"个别的作家，艺术的成熟已否，是另一个问题。但就其大体而言，都多少呈带起一点洗练的明朗的感觉。决澜社的画展，很可

① 梁锡鸿：《中国的洋画运动》。

以作为那个新转变期的代表物之一"。①其中也不乏关注社会和人生的艺术作品出现,以顺应当时社会时局的转变。

1935年10月,决澜社第四届展览会在上海"中华学艺社"大厦举行,这是该社的最后一次展览。展览的现状表明:"参观人数有限,大致是当地的文化人士和美术学生。其观赏者范围,显然不能和当时木刻版画展展览相比拟。"②

抑或决澜社第四届展览会,处在那个特定的历史时期,带有某些悲剧性的色彩和气氛。庞薰琹曾经回忆道:

> 第四次决澜社画展是与第一次画展一样,是在中华学艺社举行。最后两天,参观的人很少,又是阴天。决澜社就是在这样暗淡的情况下结束了它的历史。③

特定的战乱时局,改变了决澜社的艺术初衷,在创作与接受之间,渐已培植的"纯粹造型"化的审美导向,在民族危机日益加剧所导致的存亡忧患意识面前,显得脆弱有余而感化不足,社会民众在当时的思想基础和情绪心态之下,对艺术的教化功能的需要,无疑掩蔽了艺术审美作用的感染力,虽然期间如庞薰琹等决澜社画家也曾创作过类于《地之子》《人生的哑谜》等触及社会时弊的力作,周多等其他社员也涉及过一些劳工题材,并以隐晦的形式表明民众苦难的形象和生活,但巡捕的跟踪和警局的传票即刻随展而至,迫使会务受耽和人员离散——决澜社的时代悲剧由此萌生。

① 陈抱一:《洋画运动过程记略》(续),《上海艺术月刊》1942年第11期。
② 朱伯雄、陈瑞林编著:《中国西画五十年(1898—1949)》,第304页。
③ 庞薰琹:《就是这样走过来的》,第143页。

"第四次决澜社画展之后，因社员大多长期失业，靠卖画无法维持生活，又因有人威胁：'庞薰琹必须离开上海。'同仁中又因艺术见解不同，各有所求，经过研讨，开了一次会，发表了声明，决澜社被迫解散了！"①当然，决澜社的解散，除了艺术旨趣与社会时局不合，艺术家之间意见有别以外，还有一个不可忽视的原因，那就是经济方面的拮据。展览期间的工作费用和广告费用，基本上是一方面依赖于借债贷款；另一方面通过他们中间的部分画家从事广告设计的所得报酬维持。②这些综合的因素，构成了庞薰琹所谓当时"这样暗淡的情况"。

当时在一些批评家的眼里，决澜社的印象是多方面的。吴甲丰在一篇文章中回忆了他当时参观决澜社画展时的感受，他写道："我当时是个不到二十岁的小青年，正在上海美专学画，亲眼看到他们的展览。我记得清楚，他们的作品倒并不怎样激进，主要是接受本世纪初在野兽派影响下的巴黎画派的画风，个别人模仿毕加索新古典时期的人体造型，但风格偏于雅致，根本没有体现出他们《宣言》中所说的'达达派的猛烈'等等的精神。展出的规模也不大。"③孙福熙曾着文评论决澜社的第四次展览会："试论决澜社的第四届展览会成绩，在当初大家认为确有狂澜溃决的意味，使人惊异的样子，现在是大家很觉得理所当然，并不如何奇特了。这里面有两方面的原因，第一是决澜社诸友日夕锻炼，渐

① 袁韵宜：《庞薰琹》，第80页。
② 参见庞薰琹：《就是这样走过来的》，第129—144页。
③ 吴甲丰：《对西方艺术的再认识》，中国文联出版公司，1998年，第137页。

臻圆熟之故,第二是展览会教育观众,使感官渐渐形成适合于此种艺术的口味。"①

决澜社的同仁们,基于对官方学院派保守倾向的不满,充分展现了不同的艺术风格,庞薰琹显得尤为突出。在《人生的哑迹》《画室内》和《地之子》等一些作品中,其画风的装饰性,表现在以构成方法处理的构图和具体形象的塑造上。在这一幅幅理智而又颇富哲理的作品面前,仿佛能使人们得到人生的启迪。20世纪30年代庞薰琹的艺术道路发生了转折,其已形成的画风可望给中国现代画坛的多样性发展带来乐观的前景,但却发生了中止。就现象来看,他是把对民族特色的追求表现在少数民族人物和静物风景画上了,而实质上是避开了已经开辟的却又困难的艺术道路。因为在他当时极富"现代派"意味的人物画中已显露出民族性萌芽,并显现出极大的发展潜能。他们与其被周围的环境所摧残而夭折,不如将才能付诸在既不违背自己的艺术追求,又能为时代和社会所接受的方面去。以致出现庞氏后半生的"装饰之变",其将大部分精力倾注在装饰画的创作和研究之中,并将绘画中的装饰性引申到属于工艺美术范畴的装饰画之中,并作为他学术研究的重要成果。以致使今人更多地只知道作为工艺美术设计家和教育家的庞薰琹,而淡忘了本当可为中国现代画坛增添更多光彩的庞薰琹。

决澜社的命运,无疑成为20世纪前期中国油画界现代主义艺术事件的重要写照,有关历史的结语告诉我们:"作为向西方近代发

① 孙福熙:《关于决澜社第四次展览会》,《艺风》1935年第3卷第11期。

展道路的'决澜社'西画团体，由于民族危机日益严重，1937年'八一三事变'，日本帝国主义进一步侵略中国以后，它的活动便基本上停止了。"①在这历史结语背后，人们看到的是激进的现代艺术理想与中国国难当头的社会现实时局的巨大落差；看到的是中国大地上第一个现代艺术的曙光过早地暗淡。战争和动乱，将本源于艺术命题中的写实和表现的艺术语言，延伸为写实主义与表现主义的对峙，并且强化为艺术之外的对立，又相应划归于进步与落后的图解。生不逢时的命运，使得这批献身于振兴中国美术的英才们，不断修正和变异着他们在本土艺术活动的方式，他们可贵的探索和创举在那个时代显得势单而力薄——犹如流星一般，划过20世纪30年代中国画坛的夜空，而之后即是迷失的漫漫踪迹。

二、决澜社相关艺术文献新解

在近年来的中国近现代美术的研究中，由于相关学科建设专业数据库的建设，原本碎片化的文献逐渐整合为有效学术研究资源，使得我们能够别开生面地接近较为完整的历史原貌，对于其中重要的艺术家、艺术机构、艺术实践等方面，形成了对于相关学术研究、艺术收藏、艺术策划、文化决策进行知识服务的创意资本。本文借此相关研究视点，通过对于著名的决澜社相关珍稀文献的最近发现解读，希冀相关艺术资源得以有效转化和再生。

① 朱伯雄、陈瑞林编著：《中国西画五十年（1898—1949）》，第380页。

(一) 各方面的艺术分子

迄今，学界已经对于决澜社赋予了历史尊重和学术认同。1931年9月成立于上海的决澜社，被认为20世纪中国现代美术运动中最重要的油画艺术社团之一。1932年10月决澜社在上海举办第一届展览会。1932年至1935年，决澜社总共举办了四届展览，相关作品被文献著录的成员，有庞薰琹、倪贻德、王济远、周多、段平右、周真太、阳太阳、杨秋人和丘堤。自1932年开始，"决澜社"的名称，逐渐在《艺术旬刊》《时代画报》《美术生活》《申报》等报刊上出现，"新兴艺术团体"开始逐渐酝酿并显露其现代主义艺术探索的形象。

根据目前的相关数据显示，以决澜社为中国现代主义的典型代表，迄今其相关研究的文献资源较为集中。主要来源于：

1. 《艺术旬刊》第1卷第5期，上海摩社1932年10月出版。

2. 《时代画报》第5卷第1期，上海时代图书公司1933年11月1日出版。

3. 《美术生活》第21期，"美术生活"杂志社1935年12月1日出版。

在这些常规的文献引用之中，决澜社展览的代表性专栏集中推出，而且其中伴随着这个艺术社团的名称的诞生，有如其英文译名为"Storm & stress society"[1]或"Torrents society"[2]一般，这批

[1] 《时代画报》1933年11月1日第5卷第1期，上海时代图书公司。
[2] 《美术生活》1935年12月1日第21期。

"负了新兴艺术使命"的艺术家即将在中国画坛上掀起一股"狂飙"。

就在这"只有一年多的历史"中，决澜社逐渐孕育成形，显山露水。关于决澜社的成因经过，庞薰琹的《决澜社小史》可作为重要的原始文献史料。以陈澄波为例，在前期有关陈澄波的诸多研究成果中，学界已经基本确立了陈澄波与决澜社的关系。对于陈澄波参与决澜社活动的史实，大致确定于陈氏参与决澜社的筹备活动。这一判断，主要依据来自于庞薰琹于1932年写的《决澜社小史》，该文章发表于《艺术旬刊》第1卷第5期，1932年10月出版。因此，庞薰琹《决澜社小史》，成为关注陈澄波与决澜社关系的最为主要的原始文献史料。

> 薰琹自××画会会员星散后，蛰居沪上年余，观夫今日中国艺术界精神之颓废，与中国文化之日趋堕落，辄深自痛心；但自知识浅力薄，倾一己之力，不足以稍挽颓风，乃思集合数同志，互相讨究，一力求自我之进步，二集数人之力或能有所贡献于世人，此组织决澜社之原由也。
>
> 20年夏倪贻德君自武昌来沪，余与倪君谈及组织画会事，倪君告我渠亦蓄此意，乃草就简章，并从事征集会员焉。
>
> 是年9月23日举行初次会议于梅园酒楼，到陈澄波君周多君曾志良君倪贻德君与余五人，议决定名为决澜社；并议决于民国21年1月1日在沪举行画展；辛东北事起，各人心绪纷乱与经济拮据，未能实现一切计划。然会员渐见增加，本年1月6日举行第二次会务会议，出席者有梁白波女士段平右君陈澄波君杨秋人君曾志良君周糜君邓云梯君周多君王济远君倪贻德君与余

共十二人，议决事项为：一修改简章。二关于第一次展览会事，决于4月中举行。三选举理事，庞薰琹王济远倪贻德三人当选，1月28日日军侵沪，4月中举行画展之议案又成为泡影。4月举行第三次会议于麦赛而蒂罗路九十号，议决将展览会之日期延至10月中。此为决澜社成立之小史。①

从庞氏的文章中，我们可以确认决澜社在历史上有三次会务会议，分别于1931年9月23日、1932年1月6日、1932年4月。庞氏的文章中出现了两次"陈澄波"的名称，其中明确记载，陈澄波参加了第一次和第二次会议。根据庞薰琹《决澜社小史》相关内容，可整理具体内容为：

表1　决澜社三次筹备会务会议主要信息

会议内容	会议时间	参加会议人员	地　　点
决澜社第一次会务会议	1931年9月23日	陈澄波君周多君曾志良君倪贻德君与余（庞薰琹）五人	梅园酒楼
决澜社第二次会务会议	1932年1月6日	梁白波女士段平右君陈澄波君杨秋人君曾志良君周糜君邓云梯君周多君王济远君倪贻德君与余（庞薰琹）共十二人	不详
决澜社第三次会务会议	1932年4月	不详	麦赛尔蒂罗路九十号（中华学艺社）

（主要参考：庞薰琹《决澜社小史》）

① 《艺术旬刊》第1卷第5期。关于陈澄波参与决澜社活动的记录，主要为1931年9月23日，陈澄波与倪贻德、庞薰琹、周多、曾志良参加在上海梅园酒家召开的"决澜社"第一次会务会议。参见庞薰琹：《决澜社小史》，《艺术旬刊》第1卷第5期，第9页。

那么，庞薰琹《决澜社小史》所提供的信息，是否完全准确？或者说，是否有相关的历史文献与其相左呢？在上海良友图书印刷公司1936年6月20日出版的倪贻德《艺苑交游记》的第8页，"决澜社的一群"部分，呈现了另一种相关的历史内容：

> 我们的谈话是这样的接近起来，画会的组织似乎很有实现的可能了，但是因了个人行踪的没有定所，这事一搁又搁了半年。
>
> 直等到那年的残冬，我从遥远的地方再回到上海来的时候，于是这样的计划就渐渐由理想而趋于实现的地步了。在某一个晚间，四马路的一家酒楼上，几个生气勃勃的美术青年，聚集在一起，在意气轩昂地谈论着行进的计划和未来的希望，那便是决澜社第一次的草创会议。
>
> 在这次会议里面，除了庞和我之外，有周多，段平右，曾志良，杨秋人，阳太阳，他们都是青年画家中最优秀的分子，而对于艺术的追求是有着强烈的热情的。①

倪贻德此处所提到的"决澜社第一次的草创会议"，即庞薰琹《决澜社小史》中提到的"初次会议"。但是，倘若将庞、倪相关回忆加以对照，我们回忆的历史视线，便会发生相应的迷糊。

① 倪贻德：《艺苑交游记》，"决澜社的一群"部分，第8页。

表 2　庞薰琹、倪贻德相关回忆对照

庞薰琹《决澜社小史》	倪贻德《艺苑交游记》"决澜社的一群"
初次会议	决澜社第一次的草创会议
1931 年 9 月 23 日	在某一个晚间
梅园酒楼	四马路的一家酒楼
陈澄波君周多君倪贻德君与余（庞薰琹）五人	除了庞（庞薰琹）和我（倪贻德）之外，有周多，段平右，曾志良，杨秋人，阳太阳

（主要参考：庞薰琹《决澜社小史》，《艺术旬刊》第 1 卷第 5 期，第 9 页，1932 年 10 月出版；倪贻德《艺苑交游记》，"决澜社的一群"部分，第 8 页，上海良友图书印刷公司 1936 年 6 月 20 日出版。）

通过比较，可以发现，在庞、倪二氏的回忆中，参加第一次会议的人员只有庞薰琹、倪贻德、周多三人，均被提及。其他如陈澄波、段平右、曾志良、杨秋人、阳太阳，只有其中一人被提及。那么，此次会议的规模，是 5 人会议（庞薰琹之说），还是 7 人会议（倪贻德之说）？这有待今后被研究和查证。

相对而言，庞薰琹《决澜社小史》写于 1932 年，为决澜社第一届展览会开幕当时。且庞薰琹回忆比较详细，涉及具体日期、会议决议内容等，特别是除了第一次会务会议外，还提到了 1932 年 1 月 6 日决澜社举行第二次会务会议的内容。包括出席者（梁白波、段平右、陈澄波、杨秋人、曾志良、周糜、邓云梯、周多、王济远、倪贻德、庞薰琹共 12 人）、议决事项（修改简章、第一次展览会事、选举理事）等。以及 1932 年 4 月举行第三次会议内容（议决将展览会之日期延至 10 月中）。由此成为我们判断陈澄波参加决澜社活动的重要文献依据。倪贻德《艺苑交游记》发表于 1936 年，距相关事件发生

已过 5 年，会议细节并没有具体表述，而是重在对于决澜社相关成员艺术风格的评论。由此成为我们判断陈澄波参加决澜社活动的辅助文献参照。

事实上，关于决澜社的成员集合路线，素来有多种说法。一为1932 年张若谷的"摩社说"。决澜社成立画会的设想，最初是庞薰琹和傅雷、张弦商议的。而决澜社的成员，多来自另外两个画会："苔蒙画会"和"摩社"。1930 年 10 月，庞薰琹接受汪日章（汪荻浪）的邀请，在上海成立"苔蒙画会"，这个画会的中心人物是周汰（周真太），前后加入该画会的还有屠乙、胡佐卿、周多、段平右、梁白波等二十余人。由于他们在画展的前言中表现出了激进的左翼思想，为当局所不容，于 1931 年 1 月被查封。该画会的成员后来多半加入了决澜社。1932 年倪贻德任上海美专西画教授的同时，主编一份以"摩社"名义出版的《艺术旬刊》。摩社是出于编辑刊物的动机而组织起来的，他们的事业发展计划除了编辑《艺术旬刊》之外，还包括美术展览会、公开演讲、建立研究所等。摩社成员包括：刘海粟、王济远、张弦、王远勃、关良、刘狮、傅雷、李宝泉、黄莹、倪贻德、吴弗之、张辰伯、周多、段平右、张若谷、潘玉良、周瘦鹃、庞薰琹等，他们中的一部分人也成为决澜社的成员。

二为 1932 年王济远的"游民说"。王济远在他的《决澜（Storm）短喝》一文中写道："决澜社同人就在这种常态中奋斗着。首先起义的是庞薰琹，薰琹由欧洲归国后，不断地在家乡制作，因为太孤零了。偶然遇着几位同志创立画会，旋因某种关系，不久即解散了。薰琹就在上海与倪贻德、周多、段平右几位同志创决澜社，当时我

由欧洲归国与几位同志赔了许多钱支持艺苑的残局，同时也与薰琹一样会被亲友们误解是一个无业游民，我们这一对游民就合组了一个画室，薰琹就邀我加入决澜社做社员。"①王济远所说的其与庞薰琹"合组了一个画室"，正是指位于当时上海法租界的麦赛尔蒂罗路90号二楼的"薰琹画室"。

三为1932年庞薰琹的"麦赛尔蒂罗路90号说"。决澜社酝酿和创办的过程，基本上是以位于当时上海法租界的麦赛尔蒂罗路90号二楼的"薰琹画室"展开的。庞薰琹曾经在《决澜社小史》中提到了1932年4月举行的决澜社的第三次筹备会议，在"麦赛尔蒂罗路90号"举行；而在本年12月出版的《艺术旬刊》第一卷第十二期内，曾经刊登了关于"薰琹画室附设绘画研究所广告"，在这则"征求研究员"的广告中，清楚地标明了"薰琹画室"的地址——"麦赛尔蒂罗路90号二楼"。麦赛尔蒂罗路90号二楼，这就是决澜社的发祥地，是一个中国现代美术的历史纪念地。晚年的庞薰琹对于他在上海的第一个住所兼画室记忆犹新。他曾经回忆道："1931年底，我和王济远商定，租下吕班路和麦赛尔蒂罗路90号转角处的二楼作为画室，招收学生。"②"就在战火中，我和倪贻德等人商量了组织画会的事。4月，在麦赛尔蒂罗路90号商量这个工作，由倪贻德执笔写了《决澜社宣言》，发表在《艺术旬刊》第一卷第五期上。"③"麦赛尔蒂罗路90号，楼下原先开了一家咖啡馆，自称'文艺沙

① 王济远：《决澜（Storm）短喝》，《艺术旬刊》1932年10月第1卷第5期。
② 庞薰琹：《就是这样走过来的》，第129—130页。
③ 同上书，第130页。

龙',可是由于顾客稀少,不久就关门大吉。我却是从那里知道二楼房间空着。王济远和我把它合租下来开辟一个画室,开始称济远薰琹画室,王济退出后改称薰琹画室,但也只有一年多的历史。"①

四为1942年陈抱一的"各方面的艺术份子说"。陈抱一此说之中,主要分为"主要作家""上海美专的路线"和"上海艺术专科学校方面出身"三大类,并没有进一步具体细说所谓的"各方面的艺术份子"。他在《洋画运动过程记略》(续)中这样写道:"这个集团是各方面的艺术份子集合而成的。其主要作家为——庞薰琹、张弦、倪贻德、丘堤、阳太阳、杨秋人、周多、段平右、刘狮、周真太,其他等等(所谓各方面者,例如作为当时的一个新进作家的庞薰琹之外,张弦、倪贻德、刘狮等是出于上海美专的路线,阳太阳、杨秋人等是上海艺术专科学校方面出身的)。在那个时期,决澜社画展的作品,已显示了较清新的现代绘画的气息。"②

五为2005年邵大箴的"社友说"。邵大箴在《沉静而富有激情——周碧初的油画艺术风格》中写道:"周碧初回国后先后在厦门美专、国立杭州艺专、上海美专和上海新华艺专任教,担任新华艺专教职近十年。他茹苦含辛地在西画教学岗位上辛勤耕耘,为培养后生奉献甚多。他活跃于沪上画坛,作为'决澜社'的社友,他与

① 庞薰琹:《就是这样走过来的》,第135页。
② 陈抱一:《洋画运动过程记略》(续),《上海艺术月刊》1942年第6期。

李仲生、陈澄波等人参加了第一次决澜社画展。"①邵大箴通过对于周碧初艺术个案的研究，分析和评论其参加决澜社的独特经历。而这样的解说，呈现了周碧初、李仲生、陈澄波等艺术家的独特身份——决澜社"社友"，这从一个侧面为我们提供了解释决澜社成员流变的新视角。

因此，在史实层面上的细节比照的背后，更为关键的是对于决澜社活动环境和合作机制的探讨。决澜社的社员与社友联合机制，成为我们关注的焦点。

也正是在对于这种文化机制的分析和研究之中，陈澄波才能真正进入相关研究的视野，所谓"陈澄波加入决澜社活动"的话题，变得富有积极的学术意义。虽然我们迄今尚未发现陈澄波作为"社友"的其他行为内容和参展作品；虽然我们在1931年至1932年的决澜社成员的合影之中，没有见到陈澄波的身影；虽然我们现在无法明确地判断陈澄波在1932年10月前后的具体行踪。但是，陈澄波已经与决澜社，发生了不容忽视的历史烙印，更因为这种独特的文化合作机制，成为可以有效再生的文化资源，陈澄波在决澜社的历史由此变得清晰而历久弥新。

(二) 中国现代新派绘画表现最高潮时期之代表

随着"都市艺术资源"学科建设中数据库的逐渐完善，相关决澜社的稀缺性文献陆续出现，决澜社作为中国现代主义艺术的典型

① 邵大箴：《沉静而富有激情——周碧初的油画艺术风格》，《美术博览》2005年第4期。

现象，获得了更为完整的面目显现。1938年9月出版的《新中国画报》第12期（艺术专号），再次关注并评价决澜社，提出"中国现代新派绘画表现最高潮时期之代表"的评语。其中刊登了庞薰琹《灰色》等作品。相关文字如下：

> 决澜社为中国现代新派绘画表现最高潮时期之代表，主持者为庞薰琹、张弦、倪贻德、周多、阳（杨）秋人、段平右等诸氏，于二十一年在沪举行第一次美展，右图为庞氏作品《灰色》，上二图为美展出品一斑。①

庞薰琹的该幅《灰色》之作，在以往的常规文献中未曾出现。可以获得印证的是，在1932年10月出版的《时代画报》第三卷第四期上，刊登了题为"庞薰琹氏"的照片。该照片为1932年10月举行的决澜社第一届展览会上所拍摄。庞薰琹站立于其展览作品之前，画面显示有三幅庞氏作品，而画面右边的作品，正是《灰色》。②

事实上，庞薰琹在决澜社时期的作品发表记录是非常可观的。其他文献发表著录期刊如下：

表3　新发现决澜社时期庞薰琹作品著录目录

发表作品名称	文献来源	备注
庞薰琹《无题》	《艺风》1934年6月1日第2卷第6期（艺风社第一届展览会专号）。	另有著录

① 《新中国画报》1938年9月第12期（艺术专号）。
② "上海洋画界"专栏，《时代画报》1932年10月16日第3卷第4期，中国美术刊行社。

续表

发表作品名称	文献来源	备注
庞薰琹《时代的女儿》	《时代画报》1934 年第 6 卷第 12 期。	另有著录
庞薰琹《斗拳》	《青年界》1933 年第 3 卷第 1 期，第 1 页。	独家著录(迄今为止发现)
庞薰琹《风景》	《新人周刊》1935 年第 2 卷第 10 期，第 22 页。	独家著录(迄今为止发现)
庞薰琹《静物》	《青年界》1935 年第 7 卷第 1 期，第 1 页。	独家著录(迄今为止发现)
庞薰琹《咖啡店》	《南华文艺》1932 年第 1 卷第 15 期，封面。	独家著录(迄今为止发现)
庞薰琹《静物》	《新垒》1934 年第 4 卷第 5 期。	独家著录(迄今为止发现)
庞薰琹《静物》	《礼拜六》1936 年第 629 期。	独家著录(迄今为止发现)
庞薰琹《冬》	《矛盾》1933 年 9 月第 2 卷第 1 期，"新画"专栏。	独家著录(迄今为止发现)
庞薰琹《罪恶之花》	《矛盾》1933 年 9 月第 2 卷第 1 期，"新画"专栏。	独家著录(迄今为止发现)

自 1933 年至 1935 年间，在专业性刊物以外，诸多社会文化类期刊，如《青年界》《新人周刊》《南华文艺》《新垒》等，对于决澜社的艺术活动有所关注。主要以庞薰琹的相关作品为传播的主要对象。表中庞氏作品《斗拳》《风景》《静物》《咖啡店》皆为首次发现，这就使得我们在相关原作散佚的情况下，借助这些珍贵的文献著录，对于庞薰琹在决澜社时期的艺术创作，形成了渐趋历史全貌的完整认知。值得关注的是，1933 年 9 月，正值决澜社第二届展览会即将举行之际，在《矛盾》杂志的第二卷第一期，开设"新画"专栏，除了发表庞薰琹、周多、段平右合作的设计作品以外，还刊

登庞薰琹的西画作品《冬》和《罪恶之花》两幅。期间，在《青年界》《新垒》《礼拜六》等期刊中，其同样以"静物"命名的三幅作品，虽然具体取材有别，但是总体上体现了庞氏在20世纪30年代前中期所追求的立体主义的语言倾向，彼此相得益彰，强化和突出了决澜社现代主义艺术先锋的影响力。

值得关注的是其中的《新人周刊》，在1935年出版的该刊第二卷第十期中，以"决澜画展"专栏，刊登决澜社1935年第四次展览会的部分艺术家的作品，如周真太《修机》、杨秋人《幼女》、张弦《肖像》、倪贻德《花》，其中刊登了梁白波作品《人像》——这是迄今为止，首次发现的梁白波入选决澜社画展的作品著录。①

这就再度触及决澜社之中所谓"各方面的艺术分子"真相问题。可以说，梁白波是继丘堤之后，第二位参加决澜社艺术活动的女性艺术家。梁白波作为决澜社中另一位女性画家，此身份长期被忽略。这份文献的发现，基本确认了这一历史事实，同时也与黄苗子的相关回忆，获得了互相佐证的联系。

> （梁白波）她原是当时决澜社的成员，油画画得很好，风格略近欧洲的现代派，造型和色彩简洁明快，较接近马蒂斯。更可贵的是她的中国情调和女性特有的细致轻盈，说明她是一位不凡的画家，她对题材的处理十分简练，色调也十分单纯明快，没有一块多余的色彩。②

① "决澜画展"专栏，《新人周刊》1935年第2卷第10期。
② 黄苗子：《风雨落花——忆画家梁白波》，《画坛师友录》，生活·读书·新知三联书店，2007年。

从梁白波的此作品《人像》分析，的确具有简洁明快的造型风格，体现了以表现主义语言倾向为主的画面特点，所绘半身女性人像，呈现着所谓"中国情调和女性特有的细致轻盈"。

在决澜社的诸位艺术家中，张弦作品发表著录，也已经达到一定的规模。①但是他却是很少发表文章的艺术家。1935年出版的《大众画报》，为我们呈现了迄今为止首次发现的张弦所撰文章《怎样才是一张好画》。文章这样写道：

至于画的本身问题,能出自性灵,合于自然,感觉舒服,内心愉快,耐人寻味,而有永久之生命,不知是否是一幅好画?②

张弦之语，朴素无华，内含生命强烈性情，与其人物、风景之作的简约造型，线性优雅，形成了一种独特的书写性的本土化探索的思想联系。相比张弦此文，决澜社的另一为艺术家段平右，其所写文章同样稀见。他曾经有文章《自祝，决澜社画展》，在最为后人关注的《艺术旬刊》中的"决澜社第一次展览会特辑"发表，其中写道："决澜社，生长在这混乱期间里，他们的希望，是想给颓败的现代中国一个强大的波涛，来洗一洗它的难堪的污点！我们走的是艰难的道路，故决澜社的同志，或是同情决澜社的人来紧握我们强有力的手，来祝福前途的胜利吧。"③

相比张弦作品的发表而言，段平右的作品著录量较为少见。目

① 例如《时代画报》《美术生活》《艺术旬刊》《新人周刊》有关决澜社的专栏中，都有张弦作品发表记录。倪贻德《艺苑交游记》中，也有张弦作品的著录。
② 张弦：《怎样才是一张好画》，《大众画报》1935年第19期。
③ 《艺术旬刊》第1卷第5期。

前我们已经发现,段平右唯一一幅彩色版的作品著录——发表于《文华》1932年第33期中的段平右作品《海》。①此作品与发表于《时代画报》第五卷第一期"决澜社第二回展览会出品"专栏中的段平右作品《风景》,有相似的形式语言倾向,主要以几何化的块面切割和色彩构成处理,对于风景元素进行简化和提炼。确如倪贻德对于段氏所评,"是出入在毕加索和特朗之间,他也一样在时时变着新花样"②。

由于决澜社艺术研究,与20世纪前期中国现代主义艺术的研究密切相关,相对其整体艺术资源而言,目前尚未有相关"库"化(数据库)和"馆"化(美术馆)专题性艺术资源集聚平台和转化机制,因此,相关决澜社时期艺术文献的逐渐梳理和解读,对于其中艺术作品存世量、著录量、相关艺术家人名调查、相关艺术活动事件查考、相关社会传播途径和社会反响的研究等,开启了关于中国现代主义艺术研究的智库通道,成为了今后进行有效知识服务的重要基础。

以上相关决澜社稀缺性文献的解读和思考,涉及近现代中国油画研究相关学术资源问题,如是问题的实质,就是我们没有一个完整的关于中国近现代美术艺术资源的文化理念和政策机制,对其加以有效地保护、管理和推广。随着中国近现代美术文献研究的相关平台建设,数据库与"数位典藏"以及相关"线上美术

①② 倪贻德:《艺苑交游记》,"决澜社的一群"部分,第8页。

馆"计划等措施，以及相关合作机制的完善，相关学术研究之中的相关美术史补正、艺术之物与历史之物复合等工作有效、持续地进行，中国近现代美术研究才能真正纳入文脉保护工程之列，相关艺术资源得以有效保护和转化。

7

现代先贤

一、唐蕴玉油画研究

(一) 唐蕴玉之识

在中国油画的前辈中，有不少优秀的女性画家，比如蔡威廉、潘玉良、关紫兰、荣君立、孙多慈、方君璧、丘堤、范新琼、梁白波和唐蕴玉等。早在20世纪20年代，她们的名字已经出现于重要的展览和期刊之内，唐蕴玉即是其中代表性的一位艺术家，其影响所谓"与潘玉良女士相伯仲"。

唐蕴玉油画有一个明显的标记，那就是早年时常在画面角落签上一个"蕴"字（另也有其他英文的签名，尤以晚年居多），工整而得体，与她那淡泊而宁静的画风，相得益彰。这使人们又一次想起这位独特的女性油画前辈，纪念中总是隐隐渗透着某种遗憾。她是流逝的星，艺术的光芒只是昨日的追忆。她的作品留下了个性化的色彩和笔触，留下了诗意般的风景和人物，留下了那特有的"蕴"字签名……令我们后人为这些重要的艺术遗产，认真地琢磨，细细地品味，尽可能地以我们的知识和我们的情感，去接近这位杰出的女性艺术家，沉浸在那个远逝的时代，思考以后我们所要走的路径。

目前我们能够掌握的较早的关于唐蕴玉生平介绍的历史文献，主要来自于民国时期的相关著述和文章。其中有来自于1929年7月出版的《妇女》杂志第十五卷第七号（教育部全国美术展览会特辑号），其中关于她的评介是这样的：

>唐蕴玉女士，吴江人，性极和顺，擅西洋画法，为我国画学界中不可多得之人才，曾留学日本研习多年。去冬开个人展览会一次，深得社会之嘉许。与潘玉良女士相伯仲。作品崇尚写实而近于后期印象。笔触老健，轮廓正确，尤长风景，近更注意于人体画，精研不息，所作大幅人像甚多，有突飞之进步。不久更欲留学法国以冀有所深造云。①

1929年张若谷所著《女作家号》刊登唐蕴玉在画架前进行创作的留影，并附文记：

>唐蕴玉女士，江苏吴江人，上海神州女校绘画科毕业，东方艺术研究会会员。上海美术专门学校教员，十六东渡日本，从石井柏亭氏习画，又得桥本关雪、满谷国四郎诸名家之指导，现任上海艺术研究所指导。于去年十二月间，上海举行个人洋画展览会。②

之后，还有1947年出版的《美术年鉴》，其中关于唐蕴玉的介绍，也是民国时期相关文献中十分重要的内容：

>唐蕴玉，女，江苏吴江人。擅长西画。女士毕业于神州女学美术专科，民十六年东渡日本，从石井柏亭诸家求深造，其作品

① 《妇女杂志》1929年7月第15卷第7号（教育部全国美术展览会特辑号）。
② 张若谷：《女作家号》，上海真善美书店，1929年。

曾列入东京展览会。民国十九年,赴法国巴黎美术学校,专习油画。后又游历荷、比、义、英、瑞、德诸国,研究各画派之流别精髓所在,其作品因得先后入选巴黎国家春季沙龙、秋季沙龙,及杜而利沙龙。归国后任美术学校教授。女士作风,构图极新颖,色彩淡泊而宁静,尤以善绘肖像与风景名于时。曾于民三十五年五月,假上海大新画厅公开展览,作品凡百数十幅。①

以后在将近半个世纪的中国美术专业方面的研究资料中,几乎难以寻找关于唐蕴玉的生平介绍。②近年来,由于唐蕴玉家属的努力,在其家乡有关的出版物《吴江近现代人物录》中,发现了唐蕴玉的生平介绍:③

唐蕴玉,女,1906年生,1992年卒,吴江松陵镇人。旅美华侨,画家。早年,就读于张默君女士创办的神州女学美术科,拜名画家陈抱一、许登(敦)谷、关良、王济远、李超士为师。毕业于神州女学美术科,旋在上海启秀女学教美术,并参加朱屺瞻画家所创办的画室。1927年随柳亚子夫妇同往日本,拜日本著名油画家石井柏亭、满谷国四郎为师,攻习油画。翌年回国。与画家陈士夫同参加朱屺瞻先生的画室,旋又考入法国巴黎美术学院,

① 上海文化运动委员会:《美术年鉴》(China Art Year Book, 1946—1947),中国图书杂志公司发行,1947年。

② 在1995年出版的拙著《上海油画史》中,曾经列有唐蕴玉的简历,其基本依照《美术年鉴》中所提供的资料信息整理,当时对于唐蕴玉的后期情况了解"基本不详"。

③ 有关《吴江近现代人物录》的资料,由唐蕴玉女婿郑季芳先生于2007年由美国回国期间,专赴唐蕴玉家乡调查时所获得。

在莱勃及沙巴特教授的画室学习正统油画,当年,由何香凝证婚,与郑揆一博士结婚。她创作了大量的油画和中国画,参加法国的春秋两季美术展览会。她崇尚印象派画家西赞、梵高。她的作品苍劲有力,无女性的柔软之风,色彩鲜明、纯朴、无夸张奇异。她的静物和风景画最能表达大自然的优美。她常利用旅游休假,描写祖国各地的风光。可惜创作的许多作品,大都毁佚。

1938年返回祖国后,分别在上海新华艺专和上海美专教授油画。1946年,她曾假上海大新公司举办个人画展,参观人士络绎不绝,蔚为盛事。晚年与丈夫郑揆一旅居美国,加入加州美术协会、华人美术学会。虽年愈八旬,犹坚持作画。1993年9月11日南加州华人美术学会、美国加州中华艺术研究会、洛杉矶华人艺术家、美国中国书画学会主办《唐蕴玉遗作展》在美国展出。①

这是20世纪后期我们所发现的关于唐蕴玉的唯一一份印刷版的生平资料。这使得我们可以感受到画家在后半生几乎淡出画界而为人们所遗忘的印记。这平生的起伏透现着世态炎凉。不过,这位在第一届全国美术展览会上已经展露风采的女画家,这集留日与留法传奇经历于一身的女画家,这位在20世纪20年代已经从事多方面美术教育的女画家,依然显现着明珠重光的魅力。这自然本源于我们对于历史的尊重和人文的情怀,使得我们为了忘却的纪念,努

① 唐蕴玉简历,收入《吴江近现代人物录》第269—270页。《吴江近现代人物录》为吴江文史资料(十三辑),吴江市政协文史资料委员会编。

力去解读上述三段生平文献背后的内涵。那是中国油画未知的宝藏，那是中国现代美术隐现的光芒！

目前，根据我们所掌握的文献资料，唐蕴玉的生平与艺术活动基本划分三个主要时期：一、早期活动（1906年至1949年）；二、中期活动（1949至1980年）；三、晚期活动（1980年至1992年）。这样的基本段落，连接着的是唐蕴玉生平中的相关重要历史变迁，这里，我们以"早期活动"对应其早年的留学生涯；"中期活动"则对应其中年的上海生活；而"晚期活动"又对应其晚年的美国经历。

（二）日本与欧洲的双重留学背景

在中国现代美术史上，具有日本与欧洲的双重留学背景的画家是不多见的，而唐蕴玉即是其中的佼佼者。她的艺术人生的传奇性，正是基于这样的留学生涯。

唐蕴玉的日本之行始于1926年年初。据《申报》1月30日报道，江苏省特派赴日考察艺术教育委员王济远、滕固、唐蕴玉赴日本，同行者另有江苏省立一女中师范艺术科教员张辰伯、省立五师艺术科教员杨清磐、省立四师艺术科教员薛珍及画家潘天寿等。[1]这次日本之行为短期美术教育方面的考察。而唐蕴玉第二年的日本之行，则具有游学性质，此行与柳亚子先生的热情支持是分不开的。唐蕴玉早年作品曾经多次受到柳亚子先生题词赞誉。其中写道："参天峭壁绝跻攀，爱听松涛镇日闲，写尽胸中灵气来，无双立壑几青

[1] 《申报》1926年1月30日。

天。"①1928年春季随同柳亚子夫妇东渡日本。先到神户和京都,遇日本画家桥本关雪,见其作品曾经题词云:"水墨换为油彩新,剪裁红紫万年春,十年读画江南北,纤手推君第一人。"②桥本关雪誉其为"中国江南一才女"。③同年继往东京,向日本西洋画家石井柏亭、满谷国四郎学习油画。

关于1928年春天东渡日本的经历,唐蕴玉曾经在半个世纪后,写过一篇题名为《柳亚子东渡日本》的文章。关于其此次日本之行,唐蕴玉进行了相关的描述。其中写道:

一九二八年春,亚子先生为逃避国民党右派的迫害,化名"唐隐芝",作为我的"阿哥"(我们自幼是亲友,所以一直叫他阿哥)。与其夫人郑佩宜,还有他的妹妹郑光颖和女儿无非、无垢一同东渡日本。我们乘的是油船"长崎丸",由于初次航海,我们均尝到晕船之苦。到达神户,住在一家旅馆,每日旅馆费按当时的货币需要四日元,我们觉得太贵,就迁居京都,住在一家日本式"宿屋"。承当时有名的日本画家桥本关雪等人的热情品尝了日本的料理、冰薄鸡片及生鱼片、鳗鱼片等等和日本的"正宗"酒,并导游金阁寺、银阁寺、岚山等名胜古迹,泛舟琵琶湖。京都为日本故都,风景优美,文物丰富,尤其春天盛开的樱花、秋天满山的红叶更使世界的旅游者陶醉,亚子先生诗兴大发,写了不少美丽的诗篇。

不久,我们又去日本首都东京,暂住在神田町"日华会馆",

①②③ 相关文献均由唐蕴玉家属收藏。

这是为了招待中国客人而特地安排的，会馆设备简单，收费便宜，每人每日只收一日元。过后我们在东京郊外井之头公园旁租一日本式房屋居住。亚子先生偶而游览名胜古迹外，为避免日本警察的注意，极少外出，大部分时间集中精力专心整理各文集，暂过着隐居生活。亚子先生自幼承母教，既聪敏又勤学，诗思敏捷，谈笑饭食之间不假思索，兴之所至，信手立即作好诗篇赠送亲友。我早年习作中国画，他多次为我题诗。

在井之头寓次我只陪居了半年，向日本名油画家石井柏亭、满谷国四郎先生进修油画，半年后就与光颖姊先回沪了。①

目前，我们关于唐蕴玉在日本活动方面的资料所知甚少。除了上述唐蕴玉此篇文章外，只有唐蕴玉家属保存的1927年唐蕴玉与石井柏亭妹妹合影，以及日本画家桥本关雪的题词手稿，成为相关方面珍贵的佐证资料。石井柏亭曾经来中国访问，并在上海美专讲学，与中国画家之间的交流具有一定的基础。其与唐蕴玉之间的师承关系，虽然不比当时在东京的东京美术学校和川端画学校中国留学生，与日本画家之间保持着长期的学院派影响，但是同样也反映了当时日本画坛在西洋画方面的变革之风。

我们知道，近代日本美术的发展，曾经是我国近代美术演变的一个重要参照。本世纪最初的十年代和二十年代，是日本"洋画"发展的重要时期。1896年日本最高美术学府东京美术学校开设西洋画科，聘请刚从法国回日的黑田清辉等人任教。黑田清辉等人在欧

① 唐蕴玉：《柳亚子东渡日本》，《解放日报》1987年6月14日。

洲学习时接受了法国印象主义前期的外光派作风,他们结成了外光派的美术团体白马会,在反对古典写实作风的斗争中,形成了日本外光派——印象派画风的学院主义。①进入20世纪,到西欧留学的日本画家越来越多,他们对于西方艺术有了更全面的了解,特别是西欧新兴艺术潮流的感染,使他们摆脱了过去的门户之见。油画家进行实实在在的研究,从而使日本的油画呈现出多元的倾向,欧洲的新兴艺术流派纷纷传入,以迅速的步伐弥补上日本"洋画"与西方绘画原有的差距。1911年白马会解散。1912年日本官方美术展览文部省美术展览会("文展")的日本画部分裂为第一科("旧派")和第二科("新派"),作品分别审查、分别展出,形成了新旧艺术的对立,对"文展"旧作风早已不能忍受的青年洋画家要求按照日本画部的先例,在洋画部也设"二科"制。学院派的权威人物黑田清辉则以"洋画没有新旧之分,全部都是新派"为理由断然拒绝。结果石井柏亭、梅原龙三郎、有岛生马、小杉未醒、岸田刘生、坂本繁二郎等人在1914年结成"二科会",揭起反官展、反外光派学院主义的大旗。

由于前期近代黑田清辉的倡导和后期石井柏亭等画家的探索,

① 日本油画虽然不像欧洲油画那样具有悠久的写实传统,但于近现代亚洲地区最早引进了欧洲的油画,在中国留学生于20世纪10至30年代大批云集东瀛的时代,西方现代艺术正全面倾入日本,形成了日本近现代美术史上最开放、风格最为多元的一个历史阶段。由于地理位置的临近,这种历史效应自然也影响到中国。可以说,中国这批留学生又正是通过日本画坛间接地学习西方美术,其留学的攻读方向主要以油画为主,约占80%,其余或学雕塑、陶艺、漆艺、图案和美术史等。川端画学校和东京美术学校,又是其中两个重要的留学所在地。

逐渐形成了日本油画主流——"淡薄了特意作为摹本的油画的本来长处——如形体的确实再现及其写实主义和印象主义的方法,向着感情的、甜美的、讲究形式感的方向发展。可以认为已如实地标记出日本油画的特征"①。这时期,日本艺术家在教学实践中,一方面要求中国学生打好扎实的素描基本功,另一方面又鼓励他们不为纯学院派的传统"摹拟说"所束缚和禁锢。在他们的指导下,"写实基础已融会了印象主义革命的因素在内。因此在这时已无形中引起和培养了我对印象主义以及各个流派的兴趣和探索"②。在唐蕴玉进行日本之行的时期,日本画界十分活跃,欧美各个流派的美术作品经常到东京展出。由于西欧来的画展大部分属于西方现代美术,与学校里所学的不尽相符。画家由此开阔了眼界,对自己的创作启发很大,他们把绘画从画室中解放出来,到室外去,运用自己的观察去感觉自然界的光与色,并把它们瞬息即逝的变化充分地表现在画幅上。③应该说,唐蕴玉为期一年左右的日本游学经历,对于其早期油画创作手法和艺术观念的确立,起到了重要的导航作用。

这一经历使得画家初步了解了西方油画的奥妙和真谛,并且在不久随着酝酿与郑揆一先生同赴欧洲,她计划着进一步亲临实地,深入接触和学习西方艺术。唐蕴玉的欧洲艺术之旅,在20世纪30年代初就已经启动了。1930年他们由上海出发,途径香港、西贡、

① 刘晓路:《明治时期日本油画的兴起》,《美术史论》1988年第9期。
②③ 参见《关良回忆录》,上海书画出版社,1984年,第10—20页。

新加坡等地，沿着苏伊士运河，登陆埃及开罗。后渡过地中海，到达法国马赛港。开始在法国的留学生活。

1930年1月出版的《良友》杂志第43期，在其中"妇女界"栏目之中，刊登了唐蕴玉此次欧洲之行的相关信息。内有唐蕴玉的肖像照片，并附中英文记：

> 女画家唐蕴玉女士——最近赴法国研究美术。
> Miss W.Y.Tang, a woman artist, now studying in France.①

1931年4月12日出版的《申报图画特刊》(*SHUN PAO PICTORIAL SUPPLEMENT*)第47期，刊登了唐蕴玉在法国巴黎与郑揆一先生结婚的图片和文字。其中文字内容为：

> 新嫁娘画家唐蕴玉曾任上海美专教员顷于二月十四日在法京与留学巴黎大学之郑揆一氏结婚。②

除此以外，目前关于唐蕴玉在法国留学和生活的记载以及文献资料，线索同样来自于家属的提供。目前约有六张当年唐蕴玉及其家人在欧洲生活的历史照片，能够补充这方面的某些历史的记忆，其时间跨度基本为1930年至1938年之间。在20世纪90年代，唐蕴玉的丈夫郑揆一先生曾经数次，手撰唐蕴玉生平经历，关于唐蕴玉在欧洲的学习生活，郑揆一先生的手稿曾经这样记述：

> 到达巴黎即开始我们的学习,蕴玉每日经罗浮宫临画,中午即在此吃点面包,晚往画室学速写,非常勤学,旋即考入巴黎国

① 《良友》1930年1月第43期。其中关于唐蕴玉的英文译名"Miss W. Y. Tang"有误，应为"Miss Y. Y. Tang"。

② 《申报图画特刊》1931年4月12日第47期，第4页。

立美术学校（Ecole Nationale Superieure Des Beaux Arts），在莱勃（René）和沙巴特（Sabaté）教授的画室学油画。然后再往新派画家（L'Rote）等处进修。①

唐蕴玉在法国留学期间，正逢大批中国留学生赴欧洲攻读西洋美术（或考察和办展）。当时的欧洲美术从古典传统中脱颖而出，转向现代艺术多种潮流的风起云涌，而其中自然又以巴黎画坛为中心，巴黎国立高等美术学院（包括欧美其他一些代表性的美术学院）是中国留学生在日本以外的另一处重要的求学方向。其学院体系和画坛风尚，影响并形成了中国现代西洋画教育的主要"摇篮"之一。

在唐蕴玉留学法国期间，其作品曾入选法国国家春季沙龙、秋季沙龙和杜而利沙龙。这方面的记录，同样参照郑揆一先生的回忆，但是确切的创作情况以及作品资料不详。不过，从现存家属方面的一批欧洲时期的作品，比如《巴黎蒙马特》《船》等，在光线与色彩变化多端的景物面前，显现了画家较日本时期更为自由和纯熟的油画技法和表现力，同时一批在学院生活中留下的画室内的写生作品，如《红衣同学》等同学系列的作品，也很好地体现了画家写实造型中色调与笔触的丰富运用和深度理解。

1930年常玉在巴黎专为唐蕴玉画像，成为唐蕴玉欧洲经历中的一个珍贵的图像例证。画家以简洁的单线勾勒和描绘，并进行结构性大胆变形，特别是对于唐蕴玉的"单眼"表现，使得这幅版画作

① 郑揆一先生的相关手稿，为唐蕴玉遗作展期间所书，现为其家属收藏。

品,成为画家艺术中生动的一面。该作品后来在上海于1946年举办的唐蕴玉个人画展上,被印为画展图录的封面作品。至于唐蕴玉当时与其他在欧洲的中国画家的交往,一张新近发现的历史照片,记录了当时郑揆一、唐蕴玉夫妇与常玉、张弦在一起的合影。但他们共同参与的有关艺术活动,目前尚无更为直接的资料加以佐证。

我们也知道,在中国现代画坛上确有"日本派"以外的"欧洲派"的出现,主要是缘于一批留法及欧美其他国家学成回归的画家。其中一是以18世纪后欧洲学院派的古典学院画风为典范,并力主以此在国内画坛推广和发扬,以徐悲鸿、李毅士和颜文樑等为代表。二是以20世纪以法国为中心而兴起的印象派之后的诸种现代绘画流派为楷模,并对沉闷的国内画坛进行了探索和改革,以刘海粟、林风眠、吴大羽、庞薰琹、王济远、潘玉良等为代表。前者突出的风格特征即以自然为师法之本,着重写实主义油画形式的表现能力和技法;而后者则为本世纪法国画坛的后印象派绘画的风格接受和推崇。唐蕴玉自然属于后者,但是她与其列之中的各位大家,同样保持着风格上的距离。

1938年,唐蕴玉与家人一同从法国回到香港,基本告别了长达近八年的旅欧生活。应该说,在欧洲的近八年的经历中,唐蕴玉并没有像其他留欧的中国画家那样,具有强烈的艺术使命感和活跃的艺术参与性,她基本上是以一个传统女性的生存方式,沉静地体验着个体自由艺术创作带来的生活情调。而其中更为重要的是,自20世纪30年代始,唐蕴玉的油画艺术逐渐形成了留日艺术与留法艺术的某种风格交汇,特别是在探索中国特点的印象主义方面,这是中

国现代油画史中的独特现象。

(三) 洋画运动的焦点

我们将唐蕴玉在 20 世纪 20 年代至 40 年代的艺术活动归于早期，是因为这是我们关注和研究画家的一个极为重要的时期。这个时期就画家的影响力而言，已经具备了全国性的范围。她所参加的美术机构，如上海美术专科学校、艺苑绘画研究所、新华艺术专科学校等，皆为中国洋画运动中十分活跃的文化机构。作为当时一位活跃于中国西画界的女画家，唐蕴玉参与了许多重要的画展，其中在第一届全国美展中，唐蕴玉多幅作品入选，成为洋画运动的焦点，先后在当时《美展》和《妇女杂志》第十五卷第七号（教育部全国美术展览会特辑号）有所报道和评论。

这显然是唐蕴玉一生所参加的展览活动中最为重量级的艺术展览活动。相关的艺术评论也多集中于 1929 年的这次艺术展览活动。在《美展》和《妇女杂志》中，分别刊登发表了唐蕴玉参加此次全国美展的作品《静物》，① 为水果、器皿、书籍和花色台布的组合，强调整体画面的色调和气息，运用后印象派的结构处理和笔法表现，显得清新淡雅，自然灵动。这幅作品，是我们目前能够发现的珍贵而重要的图像佐证，其体现着画家唐蕴玉在当时的艺术地位和成就。

唐蕴玉参加第一届全国美术展览会的作品图像资料，除了《美

① 具体为：一、《妇女杂志》1929 年 7 月第 15 卷第 7 号（教育部全国美术展览会特辑号）；二、《美展汇刊》1929 年 4 月 16 日第 3 期，全国美术展览会编辑组。

展》和《妇女杂志》所发表的《静物》之作以外，还有《中西画集》中所刊其作品《苏州之街》。①目前家属收藏的《苏州之街》的明信片，也成为唐蕴玉第二幅参展作品《苏州之街》的相关重要的文献资料，该明信片在作品彩色印刷图片两边，清楚地印有"教育部全国美术展览会出品《苏州之街》唐蕴玉作"。这是目前我们能够发现唐蕴玉这幅参展作品的珍贵的图像资料。除了这两幅有图像资料以外，另外唐氏第三幅参展作品《虎丘》，通过李寓一《教育部全国美术展览会参观记（一）》一文，我们可以获得进一步的了解：

> 唐蕴玉女士之《虎丘》《苏州》《静物》等幅，当推胆量最大之作品，盖亦非注重于细微之描写，而独能得大部之统调，回互周到，殊不易得。②

同样也在1929年，来自广州的留日画家胡根天，也在上海认真参观了这届全国美术展览会中的所有西画作品，并且写下了《看了第一次全国美展西画出品的印象》一文。他在其中的"第十一室"发现了唐蕴玉的作品，胡根天的文字提供了除上述唐蕴玉作品以外的第四幅油画作品《读报》的重要信息：

> （第十一室）……唐蕴玉君的出品，也有其相当的努力，人物画虽然写得板实一点，但《静物》《苏州街道》两幅的色调却很自然，他（她）的作风，有些像日本画家石井柏亭氏、邱代明君的作

① 《中西画集》，1929年11月，中国文艺出版部。其中所刊印作品，均为第一次全国美术展览会的入选作品。
② 李寓一：《教育部全国美术展览会参观记（一）》，《妇女杂志》1929年7月第15卷第7号（教育部全国美术展览会特辑号）。

风,沉静处近于纤弱,并且有点伤感的情调,《读报》一幅最佳。①

唐蕴玉的这四幅作品在相关的历史著录中出现,表明了这位优秀女画家的艺术成就的社会关注。另外第五幅作品《裸体》,并没有直接的图像和文字的文献内容。1929年教育部编《教育部全国美术展览会出品目录》,曾将唐蕴玉作品列为:序号110,唐蕴玉《裸体》;序号111,唐蕴玉《方女士》;序号112,唐蕴玉《虎丘》;序号113,唐蕴玉《苏州街道》;序号114,唐蕴玉《静物》。②这样,唐蕴玉于1929年参加第一届全国美术展览会的五幅油画作品的基本情况已经明确。③1929年4月至5月之间,教育部第一届全国美术展览会刊行的《美展汇刊》,也是记录这次重要美术活动的文献之一。其中《美展》第九期刊登张泽厚《美展之绘画概评》一文,对于参展画家加以点评,唐蕴玉被列为其中第三。他对于唐蕴玉的参展作品,如是评论道:

(三)唐蕴玉 我看过了很多的绘画展览会,觉得画家都不喜欢描绘都市的景色。尤其是女画家们。唐君绘画的长处,就是长于描写都市的景色。……《苏州之街》用色的沉郁,极能代表历史的伟大。在历史上有名之时的苏州,是很庄严的浓艳的。那时的天恐怕都是异样泛着温柔的蓝蔚的云。那时的地都好像是一片香土。因为绝代的西施在那儿住过的。现在呢?它的污

① 胡根天:《看了第一次全国美展西画出品的印象》,《艺观》1929年第3期。
② 参见《教育部全国美术展览会出品目录》,出版者不详,1929年。
③ 《教育部全国美术展览会出品目录》,出版者不详。其中《方女士》名称与其他评论中的《读报》名称,应所指同一人物肖像题材作品。

积,它的陈废,它的荒凉,它的破烂,何堪设想?在它的沉郁的色彩中,我就仅想到这些。而作者初意取材和构图,是在都市之繁华。你看,车马往来,满街人跑,不是明射着都市的尘嚣吗!《苏州之街》的笔触虽然稚拙一点,然此正添足它的美好,因为色彩沉郁及手腕灵活的关系。①

1929年正处于中国洋画运动的黄金时期。唐蕴玉于20世纪20年代在上海活动时期,正逢洋画运动的兴盛之际。陈抱一《洋画运动过程记略》曾经写道:"民5、6年起首,上海的洋画风气,也不能不跟了时潮而开始转变。纵使那时的转变未呈现显著的新气象,也至少开首酝酿起一点转变的趋势。……民10年前后的期间,上海的洋画研究空气已经通过了相当长久的摸索时期,而开始呈现开拓的征候来了。"②这种"新气象",显然是与20世纪20年代至30年代,留学欧洲的和留学日本的西画家陆续回国有关,他们逐渐构成西画界主力军的态势和规模。这里所谓的"洋画风气",主要是通过一系列相关的教育、社团和展览,逐渐显现出一批杰出的西画家的风格倾向,而在样式移植的过程中,又反映出他们各自不同的酝酿和摸索。而其中的"法国派"和"日本派"便在这个时期显山露水。值得关注的是,唐蕴玉经历了日本与法国的留学经历,在艺术阅历和风格影响方面,兼具了两者的特长而融汇之,在深谙西方传统绘画的基础上,既保持学院派式的印象主义作风,又进行后期印

① 张泽厚:《美展之绘画概评》。
② 陈抱一:《洋画运动过程略记》,《上海艺术月刊》1942年第6期。

象主义等新绘画形式的探索和思考。

唐蕴玉自日本回国之时，正值以上海为中心的洋画运动趋于繁盛之时。她的美术教育经历，具体而言，是先后在上海美术专科学校和新华艺术专科学校等校任教。同时唐蕴玉还有一个主要的艺术经历，是她于1928年，参加了重要社团"艺苑绘画研究所"（简称"艺苑"）。当时，从欧洲归国返沪的潘玉良不久也加盟"艺苑"。在"艺苑"成立之后，不少优秀的女画家加入其中，成为重要的中坚骨干。醇厚的学术空气与和睦的自由探讨，使"艺苑"在上海西画界产生了良好的声誉和影响。"艺苑"时期，是唐蕴玉艺术创作走向成熟的第一个时期。"艺苑"是1927年以后出现于上海的重要西画团体。1928年，上海的一批西画家王济远、江小鹣、朱屺瞻、李秋君等人，力图组织一个非盈利性的绘画学术机构，取名"艺苑"。艺苑位于西门林荫路，为江小鹣、王济远两位画家将其合作画室提供为该所的活动场所。"五楼五底还带厢房，所以很宽大，楼上南面二间便是济远的画室，北面是小鹣的造铜像小模型的工场兼画室，二处布置都十分精美，壁上悬不少洋画，有的是他们二位佳作，有的是东、西洋名家的作品，令人目迷五色。"经过集资、申请立案、聘管理人员、装修画室、添置设备，于本年10月10日，正式成立"艺苑绘画研究所"。在"艺苑"成立之后，唐蕴玉、金启静等画家加入其中，从欧洲归国返沪的潘玉良不久也加盟"艺苑"，成为重要的中坚骨干。醇厚的学术空气与和睦的自由探讨，使"艺苑"在上海西画界产生了良好的声誉和影响。1930年时代画报载文《艺苑小史暨第一届美术展览会记》，对该所的专业情况作了较为详尽的

介绍,"鉴于外洋归国者及学校毕业无高深之研究机关,故以诚挚研究艺术之态度……设立绘画研究所。以备爱好艺术者之公共研究。……其宗旨以增进艺术旨趣,提高研究精神,发扬固有文化,培养专门人才为本。不染何种机关之色彩,亦无独霸艺坛欲望,以艺术为生命……一切均取公开态度"。"科目先设西洋画,分油画、水彩画、素描三科。人数以三十人为限。一、研究员十五人,容纳一般画家自由创作。二、研究生十五人,对于绘画有深切嗜好者,共同习作。"①

在当时诸多的艺术期刊中,时常会见到唐蕴玉作品的出现。事实上,在"洋画运动"的过程进行中,以潘玉良、蔡威廉、关紫兰、荣君立、唐蕴玉、方君璧、孙多慈、丘堤、范新琼等为代表的女画家,成为一种新兴的艺术创作类型,他们之所以引人注目,不仅是因为她们是新文化运动中获得自由和平等的女性艺术家,而且本质上是由于她们自身艺术的实力和才情。

20世纪20年代至40年代,是唐蕴玉艺术创作走向成熟的又一个时期。1947年她在上海大新画廊举办了一次个人油画展。此为其活跃于画界并引起关注的一个标志事件。这样的展览活动,自然与当时的社会文化生活之间,存在着密切的关系。

自1936年至20世纪40年代末,上海大新公司画廊展示活动频繁。比如在1947年,曾经举行过一些重要的油画展览。其中有关良水彩画、油画展(1947年1月至2月)、李铁夫油画展(1947年2月至

① 梅生:《艺苑之晨》,《上海画报》1928年8月27日。

3月)、唐蕴玉油画展(1947年5月)、赵无极油画展(1947年12月)等。作为20世纪30年代上海商界四大公司之一的大新公司,地处南京路、西藏路口(即今上海市百一店大楼),曾以"轮带式自动扶梯,地下室和书画部"而著称。其"特设二楼一隅为书画部,经常租给名人艺人作各种文化展览,这是大新特别重视文化与经营有同等地位的"。"书画部下设画廊,位于四楼(和岭南中学,财务部同处一层)。"①1947年的唐蕴玉在上海大新画廊举办的个人油画展,可以说是她国内画界的最后一次重要亮相。

目前我们尚不清楚这次展览中的作品具体情况,但可以基本判断展出作品反映了画家自20世纪30年代至40年代的创作历程。从画家自法国留学的艺术环境来分析,这一时期的作品,主要结合了印象主义、后印象主义以及表现主义的艺术手法,常以风景、人体和肖像作为创作对象,画风清新明朗,所谓"非注重于细微之描写,而独能得大部之统调,回互周到","构图极新颖,色彩淡泊而宁静"等评论,基本概括这位才华横溢的女画家独特的风格特色。新近发现的一些唐蕴玉油画作品,显示了其和谐而委婉的艺术才情。

(四) 生命存在里面

从20世纪前期唐蕴玉有关的艺术文献研究发现,她当时的作品著录以及相关评论内容,体现了她艺术风格的基本面貌,以及她在画界的地位和影响。现整理如表1:

① 屠诗聘主编:《上海市大观》,中国图书杂志公司,1948年。

表 1

作 者	作 品	文 献 来 源
唐蕴玉	《静物》	《妇女杂志》1929 年 7 月第十五卷第七号（教育部全国美术展览会特辑号）。
唐蕴玉	《静物》	《美展汇刊》1929 年 4 月 16 日第三期，全国美术展览会编辑组。
唐蕴玉	《苏州之街》	《中西画集》，中国文艺出版部，1929 年 11 月。
唐蕴玉	《玫瑰花》	《好友佳作集》，文华美术图书印刷公司，1931 年 2 月。
唐蕴玉	《风景》	《申报》1947 年 5 月 12 日。
唐蕴玉	《同学》	《大光报》1947 年 5 月 12 日。

这些作品，应该视为唐蕴玉艺术高峰时期的代表之作，的确形成了所谓留法与留日艺术的独特交汇。事实上，在唐蕴玉的油画创作方面，特别是其早期油画创作，包含着两种印象主义的风格倾向。一方面是以印象主义作为写实创作中的部分手法，对于她留学时期的人物形象加以生动的描绘；另一方面唐蕴玉作品又以印象主义的形式语言为基础，同时采用了表现主义的部分手法，常以抒情性的景物为创作对象，画风洗练酣畅，并无柔弱娇妩之感。早期油画便已受到西方印象派之后的绘画影响，虽不事变形、抽象，却也新颖生动，始终保持不似学院派式的写实主义。同时其油画深谙西方传统绘画之真谛，尤其是对印象派绘画研究有素。新近发现的唐蕴玉作品，证明了这位才华横溢的女画家独特的风格特色。其中期和晚期的作品，与当时的大多数西画家一样，她对中国传统绘画发生兴趣。于此便在她的作品中形成了一种造型坚实、设色强烈，而又略具有和谐浑厚、清新委婉的艺术风格。

目前我们能够发现唐蕴玉《寸感》一文,是其一生中极为难得一见的艺术随笔文字。这番记录和表述,与其艺术创作相得益彰。画家曾经这样写道:

> 画的成功,当然以取材、色调、结构为根本,我尤感觉到绘画的色调,可以表示各人的个性,像歇妄纳(Chavannes)喜用静雅的色调,时时露着悲感;蒙耐(Monet)的风景色调,喜画鲜明的苍空,时常表现强烈的日光。这两画家用的色调不同,但是各有各的特长,各有可以使人佩服的地方。我对于这两画家的色调都欢喜,不过在无形中常喜用冷色的,我不敢说用了 Chavannes 的色调,就可以说好,这也是表示我个性的趋向罢了。至于其他画家,都有各人的生命存在里面。①

因而,以"色调"为经,我们能够解读出唐蕴玉艺术中特有的个性所在,那是一种淡泊之蕴,渗透着生命历程中美好的情愫。于是在我们面前所展现的近三百幅作品,历经磨难,呈现出唐蕴玉艺术的生命之光,实属弥足珍贵。

当然,我们亦可以"生命"作纬,去剖析画家创作的内在品格,同样我们能够体验其中文化融合的价值。通过唐蕴玉所处的时代,我们基本可以发现洋画运动之中,存在的一些重要的艺术观。一种是改良型的,"东方人画油画,不是一定要形似西洋。中国画和洋画,不过材料的差别。……我国古代艺术的精华,现在西洋人是

① 唐蕴玉:《寸感》,《妇女杂志》1929 年 7 月第 15 卷第 7 号(教育部全国美术展览会特辑号)。

这样的注意,难道我们自己就可置之度外么?……所以我们研究西洋画的人,总要把自国艺术的统系,解释个明白,一方面就要融洽东西洋的优点,这才算是我们的责任咧"。①而另一种则是改革型的,"画品之高下、精神之强弱、表现之空虚与充实等问题,是全然与绘得工细与粗疏没有关系,而且与流派(样式)也没有关系的……技法在作画时虽很重要,不过技法是受创作者的精神支配的。……因为每一种纯真的作品,都是根据作家的纯真的精神所产生出来的。……在近今的绘画上,写实的根干,依然是十分重视。但是近今的画家,对于写实的方法以及表现的技法等,都未必拘守从前的方法上的标准。这是因为受时代思潮的刺激,作家也因认识上、感觉上有新的要求而加以新的开拓的"。②这两种主要的艺术观,相应构成了名家不同的创作现实,同时也形成了洋画运动中风格多元的重要支点所在。唐蕴玉晚年虽然侨居海外,却终有浓厚的本土文化情结,其油画更注重西画的中国化,在清新淡雅的景物表现之间,用中国画的手段介入油画,再以西洋画和材料来画中国画,使中国画与西洋画艺术的表现互渗互融——这是唐蕴玉油画引起关注的焦点。

相比而言,20 世纪后期唐蕴玉出现于相关艺术文献部分的内容并不多见。事实上,唐蕴玉自 20 世纪中期开始,就逐渐在国内画坛上音讯杳然,直至 20 世纪 80 年代初移居美国。与这位非凡的前辈画家曾经共同在上海这座城市生活,但是我们长期不知道她的信

① 王济远、汪亚尘:《天马会的感言》,《时事新报》1922 年 3 月 17 日。
② 陈抱一:《关于西洋画上的几个问题》,《国画月刊》1935 年第 1 卷第 5 期。

息。或许还有像唐蕴玉这样的被封尘已久的名家,限于历史的变迁或史料的散失,他们依然于今日与我们保持着"陌生"的距离。但是毕竟于洋画运动的前前后后,造就了他们昔日的辉煌,给他们带来了各自不同的文化选择。同时命运的曲折和多变,又无形地限定和制约了他们本应有的更好的风格深化和艺术发展。

今天我们重温唐蕴玉的艺术,借以怀念这位被历史"遗忘"的画家,其巾帼之笔,足以应征中国油画前辈的艺术贡献,这无疑是我们民族文化财富的一分子,值得我们珍藏和热爱。仿佛在每一幅画面中寄托着画家丰富而深厚的艺术理想。那其实是淡泊之蕴,那种神韵和美妙,不仅是属于唐蕴玉的,而是属于那个洋画运动风起云涌的年代。借此再次缅怀那个时代流逝的星。

二、张充仁西画创作研究

(一)

从目前掌握的相关前期学术研究分析,20世纪中期以前,关于张充仁艺术的介绍和评论,有关西画方面的评论,与其雕塑方面的评论,在数量和内容上不相上下,表明他是以兼擅西画与雕塑的知名艺术家的形象,出现于中国现代美术史之中的风云人物。然而,就20世纪中期以后中国美术界对于张充仁的关注方面而言,张充仁早期的西画艺术实践,逐渐成为张充仁艺术研究中被"忽略"的部分。而这样的"忽略",恰恰淹没了另一位杰出的"张充仁",这对于张充仁和中国现代美术史而言,都是有失完整和公允的。

辛亥革命以后，随着从日本和欧美回来的思想家和美术留学生的倡导，引进西方的写实美术成为热潮，这其中有康有为、蔡元培、鲁迅、陈独秀等人的呼吁号召，有李铁夫、李毅士、冯钢百、徐悲鸿、颜文樑、吴作人、常书鸿、张充仁等人的实践。尽管画家们所接受的师承和画派影响不同，但在肯定写实技术作为造型基础，并作为在美术教育中的基本手段等方面，却是大体一致的。他们的西画大都属于欧洲古典与近代传统，也是以写实性为基本的主导的技术规范。

在20世纪20年代至30年代，留学欧洲的和留学日本的西画家陆续回国，逐渐构成西画界主力军的态势和规模。而其中的"法国派"和"日本派"便在这个时期显山露水。1942年，陈抱一《洋画运动过程记略》就曾经系统地对这一西画活动，进行过翔实的回顾。他将20世纪初至20年代分为"酝酿"和"开拓"两个时期：

> 民五六年起首，上海的洋画风气，也不能不跟了时潮而开始转变。纵使那时的转变未呈现显著的新气象，也至少开首酝酿起一点转变的趋势。……民十年前后的期间，上海的洋画研究风气已经通过了相当长久的摸索时期，而开始呈现开拓时期的征候来了。①

这里的所谓"洋画风气"，主要是通过一系列相关的教育、社团和展览，逐渐显现出一批杰出的西画家的风格倾向，而在样式移植的过程中，又反映出他们各自不同的酝酿和摸索。而正是这一特定的历史时期和文化情境，与张充仁留学比利时皇家美术学院，学成回国开始其艺术实践的史实，存在着重要的联系。

① 陈抱一：《洋画运动过程略记》，《上海艺术月刊》1942年第5至11期。

张充仁早期的西画实践，同样发生着"酝酿""摸索"和"开拓"的迹象，形成了样式移植的现象及特点。其重点之一，即是古典主义绘画的样式移植。风景、人物肖像和静物是重点选取对象，体现了当时留学欧洲派的画家的主导风尚，他们的代表性风格，主要是将古典写实主义风格与传统绘画中写意趣味相融合。①这方面的样式移植，从某种程度而言，是我们关注这一时期洋画运动的一种切入点。之所以划分如此，在于从中发现各有侧重的"习作风格化"艺术取向。

　　这方面，在新近发现的张充仁一批珍贵的西画作品著录中，人们多少能够获得这样或那样的参考和借鉴。那就是，古典主义、印象主义和现代主义，在中国已经没有纯粹的翻版和模拟，留下的是，通过习作性的样式，中国留学欧洲的西画前辈们，逐渐开始摸索出自己融合发展的道路，虽然这些迹象可能比较微妙，或者说在某一幅作品中，不会体现得那么完整，但是一旦人们接近他们的另一类作品——当时他们的言论，他们的著述，与他们有关的亲友和

①　其他的样式移植，如现代主义绘画的样式移植。形式构成、色彩造型是重点选取对象。代表性的画家也以法国派画家为主，如林风眠、吴大羽、方干民、庞薰琹等。他们的代表性风格，正如有论者所评："把色彩作纬，线条作经，整个的人生作材料，织成他花色繁多的梦"，"以纯物质的形和色，表现纯幻想的精神境界：这是无声的音乐。形和色的和谐，章法的构成，它们本身是一种装饰趣味，是纯粹绘画（peinture pure）"。再如印象主义绘画的样式移植。形式变形、主观色彩是重点选取对象。代表画家由法国派和日本派画家充当，各显其能。如陈抱一、倪贻德、丁衍庸、关紫兰等。他们的代表性风格，正如有论者所评，具有"野兽派的作风，运笔流畅而极有把握，用色简洁，却充满着富丽的色彩。技巧的纯熟，是永远使人折服和满意的"。他们的西画，有时还借鉴点彩派的色彩表现技法和韵味，在描绘风景和静物上，形成了自己独特的理解和风格。

学生的回忆——我们应该明了，他们所从事的事业，是借他者的光亮，来探明中国艺术自己应走怎样的路。

无疑，张充仁早期西画，正是中国西画史研究的重要个案。借鉴欧洲画坛的样式，移植到东方的本土，对于这些20世纪的西画前辈来说，风格和语言可能是多重的，彼此并非截然相隔的；而每一类样式移植，其中也有多种风格取向的侧重点。换一个角度而言，如果古典写实主义和现代主义作为两种样式的极致，那么其"中间地带"就是印象主义。由于留学欧洲和留学日本的文化环境不同，关于印象主义的借鉴方式和理解角度各有偏重。在写实主义的样式移植中，有的是忠实于欧洲学院派风格，以严格素描造型为基准的；有的则是在素描造型的基础上，部分地运用了印象主义的色彩技法处理。在现代主义的样式移植中，印象主义仅仅是风格借鉴的对象之一，其往往与立体派、野兽派和表现主义风格兼容并用。在印象主义的样式移植中，印象主义已经作为留日画家学院派洋画风格的出发点，从而进行表现性的写实风格和色彩风格的多种创作实践。其实，无论是法国式印象主义，还是日本式的印象主义，其本源都归于当时作为现代主义中心的巴黎，而留学生在海外留学的文化环境，正是印象主义以及其后现代主义风格风起云涌的时代。而他们致力的整个样式移植的过程，其实正是从西方文化情境向中国文化情境转化的演变过程。

（二）

张充仁早期的留学比利时的经历，是其艺术生涯中继土山湾学艺之后的又一个重要环节。事实上，包括张充仁在内的一批中国艺

术家，都曾经集中于20世纪30年代，先后就读于比利时皇家美术学院，构成了中国现代美术史上重要的"留比"现象，这一现象相对于"留法"和"留日"现象而言，迄今依然被学界所忽略。

蔡威廉是目前可以查考的中国留学比利时的第一位画家。1922年他随蔡元培先生游欧，旋留学比利时皇家美术学校，专从事素描。之后在20世纪30年代，逐渐形成中国艺术家留学比利时学习美术的一个高峰期。①戴秉心于1930年留学比利时，就读于昂维斯皇家艺术研究院西画科。张充仁于1931年赴比利时皇家美术学院学习，师从画家白思天（Alfred Bastien），1935年回国。周圭于1933年入比利时皇家美术学院学习绘画，次年转学雕塑，所学课程曾获得西画二等奖、人体艺用解剖学一等奖、透视学一等奖，雕塑获比利时国王亚尔培金奖。为比利时皇家美术学会会员。陆传纹1930年考入巴黎国立高等美术学院，后又考入比利时皇家美术学院。吕霞光1931年以优异成绩考入比利时皇家艺术学院公费生。吴作人与吕霞光同期考入比利时布鲁塞尔皇家美术学院，在白思天院长画室学习，曾获得学院西画评比金质奖章。李瑞年也曾在20世纪30年代先后就读于比利时皇家美术学院和法国巴黎国立高等美术学院。沙耆于1937年由徐悲鸿推荐，赴比利时国立皇家美术学院深造，师从画家白思天。1939年毕业，并获颁"优秀美术金质奖章"。

① 中国留比艺术家蔡威廉（1904—1939）、戴秉心（1905—1980）、周圭（1906—2000）、陆传纹（1906—1996）、吕霞光（1906—1994）、张充仁（1907—1998）、吴作人（1908—1997）、李瑞年（1910—1985）、沙耆（1914—2005）等具体生平情况，参见李超《中国现代西画史》。

在这众多的中国留比艺术家之中，大多数是在布鲁塞尔的皇家美术学院学习，唯有戴秉心是在安特卫普的皇家艺术研究院学习。其中，比利时皇家美术学院院长白思天是一位关键人物。1935年，吴作人曾经撰文《欢迎比国现代画在京展览》，欢迎包括白思天在内的比利时画家在中国举行展览。他写道："白思天生于1873年，经过极穷困的少年，奋苦努力而成功的。在比国今日的画坛上负着最高的重望。以鲜明的色彩，忠实的情感，雄健的笔调，给后进以多少兴感。现任比京王家美术院西画教授，外籍艺人闻名咸来求学。在他的一班上，曾同时有过十一国籍的学生，我幸得忝居其一。""他深切认识大自然的万象，所以他是风景画家又极精于肖像；可他不是求媚于画主的俗流肖像画家。他不屑循无为修饰的虚荣心，所以他的肖像画之美在乎真诚。"其作品《伊才战场》"奇幻的光色，写大空气的真态，简捷的笔法，毕露王英俊不挠的气概。原作在中大展览。另《花果》一幅，作法极放纵，色至富，而益见物之生命，是白思天真解造化之奥"①。

张充仁、吴作人、吕霞光和沙耆等中国画家，皆为白思天工作室陶冶之人，从其艺术风格来看，他们的确继承和发扬了其师对于风景和肖像精湛的造型语言，也进一步在各自艺术的不同发展过程中，逐渐形成新的发挥和突破。这种艺术突破的重心，在于通过写实主义的真诚的训练和表达，形成"大自然的万象"所具有的非凡的结构精确，同时又蕴涵着表现主义"作法放纵""色至富"等多种

① 吴作人：《欢迎比国现代画在京展览》，《艺风》1935年第3卷第12期。

语言的生动变法的可能。在张充仁回国以后的展览会中，其作品显现了这种艺术变法的迹象，其所谓"气韵之变幻，笔触之节奏，彩色之相亲相谐，取材布章，又以作者之个性而各见其长"①，体现了艺术家对于相关学院派体系的继承和发展。

（三）

来自欧洲和日本体系的传承和受其影响的中国西画家，皆负有新文化运动中应有民族文化自立自强的深厚意识，而导致他们在艺术实践中对于中、西文化在西画格式中的"融合"结果，却中各有倾向。以李毅士、徐悲鸿、颜文樑和张充仁等画家为代表的"融合"，着重点是站在改革本土传统绘画的基础之上，向以法国古典主义绘画为重心的文化索取写实技法，维护西画写实传统在本土的完整移植和延续。

> 近廿年间，受日本之影响最大。日本所提倡之后期印象派画及玛提斯一流人物，得耳濡目染。但近三数年留欧回国者多，受西洋院体之习练，多注意于写实之一途。青年画家亦受洗礼，画风又一变。②

在1929年第一届全国美术展览会中的西画部分，就有"倾向写实主义"之说。论者指出："'写实主义'Realism 乃写实物如真之一种主义，其应用之于绘画上范围本甚广。实际之应用，则以肖像与人像为多。在此时能下工夫者，有徐悲鸿、李毅士、李超士、王

① 张充仁：《艺术家之修养》，《丁光燮画展特刊》，1941年。
② 颂尧：《西洋画派系统与美展西画评述》，《妇女杂志》1929年7月第15卷第7号。

远勃、潘玉良、江小鹣等。"①在此,我们可以发现,在中国西画的前辈中,有不少优秀的雕塑与西画兼长的优秀艺术家,比如江小鹣、张辰伯、李金发、张充仁等。早在20世纪20年代,他们的名字已经出现于重要的展览和期刊之内,张充仁即是其中代表性的一位艺术家。

目前我们能够掌握的较早的关于张充仁早期西画的介绍,来自1936年4月1日出版的《美术生活》第25期,以专栏形式报道了张充仁美术展览,其中刊登了八幅西画作品:《桥下》《凉风动荡》《柯萨克》《倒影》《倦意》《绿荫》《魏夫人像》和《画室》。专栏中的评论是这样写的:

> 张君充仁,游欧数载,专研美术,遍历法、比、英、荷、德、意诸国,造诣甚深。曾获比皇雕刻首奖,及比政府雕塑家文凭,为我国艺术界有数人才。最近归国,出其海外诸作,公开展览,此为其出品之一部。②

1942年7月出版的《上海艺术月刊》发表了陈抱一《洋画运动过程记略》,其中有一段关于张充仁的评价,这是我们目前所见到的,关于张充仁早期西画方面较为完整和权威的艺术评论文字:

> 张充仁,也是近年来我们所知的上海洋画界之一员。张氏初时(约1923—1925),曾在土山湾(美术工艺所)的安修士处习画的。后来(1930年)他赴欧研究,居外国的时候较多,回国时是

① 颂尧:《西洋画派系统与美展西画评述》,《妇女杂志》1929年7月第15卷第7号。
② 《美术生活》1936年4月1日第25期。

1935年。同年2月,张氏曾在法界环龙路某处,发表过第一回个展。同年夏间,在第一回默社画展中,我才首次见到他的作品——西画及雕塑。张氏的西画作风,是近乎自然派(写实)类属,色调沉暗的作风。近几年来,他都一直继续不断地埋头于其美术工作(西画兼雕塑),一方面他还抽出一点时间,在他的画室中教导着一班研究生,1941年夏间,在静安寺路外人青年会中,他又开过一次个人绘画展。①

张充仁于20世纪20年代在上海活动时期,正逢洋画运动的兴盛之际。洋画运动"新气象",显然是与20世纪20年代至30年代,留学欧洲的和留学日本的西画家陆续回国有关,他们逐渐构成西画界主力军的态势和规模。这里的所谓的"洋画风气",主要是通过一系列相关的教育、社团和展览,逐渐显现出一批杰出的西画家的风格倾向,而在样式移植的过程中,又反映出他们各自不同的酝酿和摸索。而其中的"欧洲派"和"日本派"便在这个时期显山露水。值得关注的是,张充仁经历了欧洲的留学经历,在艺术阅历和风格影响方面,具备深厚的学院派的写实主义作风,在深谙西方传统绘画的基础上,进一步实施新的艺术探索和思考。

作为一位活跃于中国西画界的"有数人才",张充仁在其回国以后,创办"充仁画室",同时分别在1936年、1941年和1943年,举办了三次重要的个人美术展览。具体见表2:

① 陈抱一:《洋画运动过程略记》。

表 2

展览名称	展览时间	展览地点	艺 术 文 献
张充仁美术展览	1936 年 2 月	上海中法协会	《美术生活》1936 年 4 月 1 日第 25 期。 《唯美》1936 年 2 月 16 日第 12 期。
张充仁个人绘画展	1941 年夏	上海静安寺路西侨青年会	《良友》1940 年 1 月第 150 期。 陈抱一《洋画运动过程略记》，《上海艺术月刊》1942 年第 7 期。
张充仁雕塑绘画展	1943 年 1 月 25 日至 30 日	大新公司画厅	不详

相关的文献为我们记录了张充仁在 20 世纪 30 年代后期至 40 年代初期的艺术活动印记。其中，除了前述的 1936 年 4 月 1 日出版的《美术生活》第 25 期以外，在 1940 年《良友》杂志中，即以"张充仁个展"为名设立专栏，刊登其《酒巷晨光》《冷巷》《秋风》和《醇酒美人》四幅西画作品，这是我们目前能够发现的，关于张充仁早期西画珍贵而重要的图像佐证，其印证了张充仁当时的艺术地位和成就。

这些在历史的动荡中早已先后散失，现仅留下出版著录的珍贵作品印刷品，体现了张充仁西画的学院派作风，以古典写实作为基础，对于写生对象进行了结构精确、笔触细腻的描绘。其题材范围基本上是在古典样式方面，进行完美的建构。目前我们尚不清楚这些展览中的作品具体情况，但可以基本判断展出作品反映了画家自 20 世纪 30 年代至 40 年代的创作历程。从画家自比利时留学的艺术环境来分析，这一时期的作品，主要结合了学院派的写实主义的艺术手法，常以风景、人体和肖像作为创作对象，画风清新明朗，

所谓"……西画作风,是近乎自然派(写实)类属,色调沉暗的作风"等评论,基本概括这位画家独特的风格特色。新近发现的一些张充仁早期西画作品著录,充分显示了其和谐而委婉的艺术气质和品格。

(四)

抗战时期,张充仁西画的艺术面貌发生了一定的转变,而转变的标志正是战事画创作。在1937年以后,画家将其艺术的笔触,伸向国难临头的现实生活之中。比如西画《恻隐之心》,为1937年艺术家在上海所作,反映淞沪战线大战的空前氛围,以及上海市民积极救助前方战士的情景。

> 原画藏中比镱锭院,系中国留比名画家张充仁氏近作,描写难民接受比国医药资助之情形,表示中比邦交之敦睦,及彼邦朝野对中国抗战之同情。①

后来张充仁回忆道:"八一三战起参加难民区救济工作,以当时目击印象,绘成西画多幅,较大的一幅,现藏镭铤院,题为'恻隐之心',另有西画一大幅,描写敌人对我工业的摧残,及我工人不折不饶的情绪,题为《从废墟上建设起来》,现藏大成纱厂。"②张充仁创作的这幅西画,在以往的有关著录中名称又为《满目疮痍》,该作为张充仁于1946年创作,反映日寇侵略给上海造成的破坏。

抗战前后张充仁的艺术思想和创作心态,发生了较为明显的转变。其"悲天悯人"的作品,虽然在抗战之前并不多见,但是以他

① 《良友》1940年1月第150期。
② 见张充仁参加上海市第二次文学艺术工作者代表大会时的有关档案。

的良知和正直,他的纯正的西画研究基调,在动乱时期得到新的体现。《恻隐之心》《从废墟上建设起来》和《满目疮痍》等抗战生活题材的西画作品出现,证明了画家以新的题材和形式,努力接近着他所不堪回首的动荡现实。

抗战救亡的活生生的事实,教育着每一位洋画运动的亲历者,同时也改变了洋画运动后期的发展走向和命运。张充仁作为当时留于上海的艺术家之一,面临着人才流散和画种转向的状况,现实的选择便是"蛰居"隐世,以其难以泯灭的艺术信仰,坚守在自我有限的艺术空间和"孤岛"天地之中。默社是在抗战时期出现的一个重要的综合性的美术社团,其表明了当时艺术家独特的文化心理。作为抗战时期留守上海的少数艺术家之一,张充仁还参加了"默社"艺术社团的展览活动。"这次展览,共有十七位作家,出品共八十二点。入到会场,便得到一个色彩调和的鸟瞰,欣赏的情绪便由此入胜了。陈抱一先生出品共六点,他的作风渐跑到'静穆'去,他的杰作《白蔷薇》《洋簪花》以情趣的笔调,施以华贵的色彩,而能始终保持着的'静穆'的态度,为难能可贵,《小童》神态如生,极表现之能事,娇憨之态使观众陷入于'感情移入'。……周碧初先生的《高峰俯览》,能表现伟大的宇宙,且富装饰的情趣,《静物》也是一幅极好的作品。朱屺瞻先生的风景画,笔触富有灵感的趣味。潘玉良、顾了然、吕斯百、钱铸九等的大作,处处表现其做过深造的工夫,只可惜受传统派的影响太深而不能自拔了,虽然,潘先生的《自画像》已经得到大写派西蒙的神髓,已为成功之作。顾了然的《风景》其色调能表现海的生趣,使我想起'歌颂海的伟

大'的一首诗,其他如钱铸九的《松林》,荣君立的《云》,吴作人的《风景》,秦云华的《火车站》都是成功之作,值得我们徘徊欣赏,不忍即去的。"①

就在同样此次的默社展览会上,张充仁展现了其西画艺术的独特面貌:

> 张充仁先生之《北风》渲以沉冷的调子,极能表现冬寒的内心,《古堡夕照》笔触构图均有所献贡,青蓝天空的调子,也是大胆之作。②

这里,我们可以发现,张充仁在20世纪40年代西画创作,同当时的这些知名西洋画家陈抱一、周碧初、潘玉良、顾了然、荣君立、吴作人、吕斯百和钱铸九等,保持着紧密的艺术交流关系,并保持着自己独特的写实主义风格基调,与"默社"不空唱高调,而投身切实工作的好风气相得益彰,其作品秉持非凡的写实手法,另以借景抒怀的题材,与抗战生活的直接显现,形成异曲同工的艺术效果。

(五)

在关于张充仁早期艺术的研究中,由于大多数作品散佚不存,所以其相关的艺术文献则弥补了研究中的困境。虽然有关张充仁早年的艺术著录十分零散,但通过近年来的学者努力,有关文献陆续"浮出水面",弥足珍贵。

①② 涌腾:《评默社画展》,《艺术建设》1936年6月25日创刊号,上海杂志公司。

事实上，诸多关于张充仁先生早年的西画作品的了解，大多是通过20世纪30年代至50年代的不同出版物进行的。其中较为集中的部分，基本是围绕着相关的艺术展览活动而出现的。比如1936年2月16日出版的《唯美》第12期，专设"张充仁个展特辑"①；另如1936年4月1日出版的《美术生活》第25期，亦专立"张充仁美术展览"专栏等，这些文献著录，基本勾勒了张充仁先生早年西画创作的大致面貌及其风格倾向。

关于张充仁先生非专栏形式的作品发表记录，目前我们大致可以发现：

张充仁《嘉兴风景》（水彩画），刊于《良友》第60期，1931年8月出版。

张充仁《恻隐之心》（西画），刊于《良友》第150期，1940年1月出版。

这两幅作品的发表，分别对应着艺术家生平中两段特殊的时期。1931年正值张充仁赴比利时皇家美术学院学习之际，其作品《嘉兴风景》体现了他在土山湾工艺院所学习的西画技艺；而1941年上海正处于"孤岛时期"，《恻隐之心》则较好地反映了画家自欧洲学成归国以后的一次艺术上集大成之作。期间跨度为10年，相应对比，可以发现这恰好是艺术家在20世纪之中最为"黄金"的10年绘画高峰。

① 《唯美》1936年2月16日第12期，"张充仁个展特辑"。这份文献曾经作为"艺术宣言——忆民国洋画界"展览中的文献资料陈列。"艺术宣言——忆民国洋画界"展览，于2008年11月在上海刘海粟美术馆举行。

迄今为止，我们能够见到张充仁先生早年发表的文字甚少，这也同样是后人学习和研究张充仁艺术的一个重要途径。1941年张充仁发表的专论《艺术家之修养》①，填补了这方面的空白。

张充仁《艺术家之修养》一文，原本是在1941年出版《丁光燮画展特刊》中以专论的文章出现的。本辑同时刊登的还有颜文樑、黄觉寺、周碧初、蒋仁、胡金人诸家。其刊有署名"易生"的作者写"编后"一文记："感谢颜文樑先生、黄觉寺先生、周碧初先生、张充仁先生、蒋仁先生、胡金人先生——承这几位艺坛先进的赐稿，这本特刊才能让我欣快地交给读者。"②张充仁先生的这篇文章，并没有直接对于丁光燮画展所涉及的风景画主题加以分析，而是在一个较为宏观的立足点，关于艺术家的修养问题，进行了深入详实的阐述。文中写道：

> 艺术之为用，在乎陶冶人之品性，碌碌之余，身心疲惫，坐观名画，静味其意，心思渐入画境，山水人物，各现其美妙，气韵之变幻，笔触之节奏，彩色之相亲相谐，取材布章，又以作者之个性而各见其长，如玩味而入微，则世虑尽消，精神舒怡，思想由物质之烦嚣中提高，而超越乎自然之上，此艺术之感人深也，诸前进国家，知为文化之利器而重视之，然艺术品非皆能提高人思，须作者自身有超越之修养，高洁之观念，成熟之技巧，庶几表演自如，取材着笔，风格落落，倘以三五年之学习时间，半在盲从，半

① 张充仁：《艺术家之修养》，《丁光燮画展特刊》，1941年。
② 参见《丁光燮画展特刊》。

在游混,遽尔自命画家,或拘泥于成法,食而不化,或标新立异,自欺欺人,或不过一知半解,三百六十五日中,无三天执笔之经验,徒借一枝秃笔,动辄牵动时代政治潮流等大题,空言乱众,以图美名,既无裨益于社会,且害及民众审美教育,皆艺术前进之障碍。专志艺术者,修心养性,置名利于度外,与艺术技巧本身之练习,为一同重要。①

在20世纪前期,张充仁先生并没有艺术作品专集问世。张充仁先生生前较为重要的艺术作品专集,是20世纪50年代出版的两本关于他的艺术作品专集。一本是《张充仁水彩画选》,人民美术出版社1958年12月出版②;另一本是《张充仁雕塑选》,人民美术出版社1960年4月出版。③

《张充仁水彩画选》选用画家水彩作品10幅,其目次为"1.菜花和雏鸡;2.威尼斯水巷(意大利风景);3.水果和蔬菜;4.芋艿和荸荠;5.海蟹和坛子;6.上海城隍庙;7.休息;8.雪景;9.石榴橄榄;10.义乌沙滩上的一片捣衣声"。关于张充仁先生的水彩画艺术,其编者在画集"序说"部分,这样分析:

> 张充仁先生主要从事雕塑工作,兼工水彩画。多年来的水彩画实践,使他的水彩画技艺达到异常纯熟的境地。他的水彩画能够充分运用水色的特有功能。画幅用笔简要,色彩滢润,水分充润,给人以清新、爽朗之感。他的作品取材较广:静物画、风

① 张充仁:《艺术家之修养》。
② 《张充仁水彩画选》,人民美术出版社,1958年。
③ 《张充仁雕塑选》,人民美术出版社,1960年。

景画、肖像画无所不画,其中静物画尤为引人入胜。

　　在他的静物画中,立意、布局缜密周详,近于天籁;笔法服从物像之变化,无造作之感。在他的许多静物画上,不仅画面布置得体、自然,而且没有雕琢斧凿的痕迹。无论是几笔点染出来的青绿色的鲜橄榄,抑或是煞费经营的雄鸡,都让人看着爽快、淋漓。可以这样说,他的艺术语言,是精练的,而不是罗里罗嗦的;音调是响亮的,而不是沉闷抑郁的。①

在当时,张充仁的水彩画之所以得以出版,一方面是其精湛的"艺术语言",另一方面还具有面向广大美术爱好者的"示范意义",这显然是符合当时为民众而进行艺术普及的思想,当然与当时歌颂新时代、新生活的主旋律的创作基调相比,张充仁的作品显现了与那个时代在"题材、内容"上的距离:

　　当我们欣赏着这些优美的篇页时,当我们学习张充仁先生的优秀成就时,更热切地盼望着画家创作出题材、内容都更为丰富的新作品,来满足日益增长的需要。

　　如果不是苛求的话,更希望张充仁先生能创作出反映我们祖国飞跃的新面貌的画幅来。②

不过,人们这方面的期望,在张充仁先生的艺术中,似乎更多地转换到了他20世纪后半期的雕塑创作之中。正如人民美术出版社1960年出版的《张充仁雕塑选》"出版说明"中所言:"解放以后,在党和毛主席的文艺方针鼓舞下,张先生的作品,在题材内容和创

①② 《张充仁水彩画选》,人民美术出版社,1958年。

作方法上，都有了较明显的变化和发展。"①在这样的历史转型过程中，我们发现了一个前所未有的为新时代而奉献的张充仁；然而，在这"较明显的变化和发展"过程之中，另一位杰出的"张充仁"——中国西画"有数人才"之张充仁，就这样淡出了历史的视线。

形式演变原来并非艺术家创作的原始动因，但却构成了绘画历史的主调。每一个画家个体的择取却是理想和现实、审美和功能的错综而合的合理反映，然而作为历史的整合后的艺术格局却呈现其某种非合理的因素。西画的艺术形式，在以往写实主义、印象主义和现代主义"并驾齐驱"的洋画"纯正"的研究基调之中，逐渐突现了写实主义的力量，而其中写生真实的追求，已开始被现实主义的教化功能作用所发挥和取代，中国西画在"洋画运动"的文化中心之势的促动中发生着接近本体的发展；但同时由于时局和战争的影响，"现代中国洋画"过早地完结其本体深化的过程，而出现"中西兼能"和"画种转向"的异化走向。"大震荡中渐次变形"顺应着"孤岛"文化的脉络，奏响了洋画运动在上海最后的文化绝响——"孤岛"效应，使上海离别了"洋画运动"繁盛的格局，宣告了中国西画"上海时代"的结束。这应该是张充仁早期西画"淡出"历史的一个重要历史背景，其兴衰沉浮之间，呈现着独特的历史遗韵。

张充仁自 20 世纪中期以后，多以著名雕塑家的名声享誉中国

① 《张充仁雕塑选》。

美术界，而其早年卓越的西画艺术创作，逐渐由于种种历史原因，淡出人们关注的视野。限于历史的变迁或史料的散失，张充仁早期西画，依然于今日与我们保持着"陌生"的距离。然而，我们不能忘却，洋画运动的前前后后，曾经造就了这位中国西画界的"有数人才"昔日的辉煌；①同时命运的曲折和多变，又无形地限定和制约了艺术家本应有的更好的风格深化和艺术发展。在今天重温张充仁早期的西画艺术，借以怀念这位被历史"遗忘"的中国西画名家，其早期西画艺术的成就和影响，足以证明这位中国美术前辈丰富的艺术贡献，裨助我们对于20世纪中国美术发展演变的再度思考和认识。

三、中国印象主义之风

（一）周碧初及城市美术资源问题

关于中国油画前辈之一、海派艺术名家之一的周碧初，相关的展览、宣传、研究和评论，自20世纪30年代起已经经历了80年的"前期研究"历程，今天我们自然不会囿于简单的历史梳理和部分空白的填补，而是倡导立足于问题的思考——关于周碧初艺术的研究的意义和价值究竟在哪里，其艺术价值在今天是否充分显现？

① 1994年6月18日，笔者曾经为撰写《上海西画史》，专程采访张充仁先生。本文有关其早期西画的部分资料和情况，由张充仁先生向笔者提供。其早年西画，目前可了解的作品，除本文所讨论的相关西画作品之外，还有《怎不回过脸儿来》（1931年）《赤子》（1933年）《北京街景一角》（1934年）《遗民》（1937年）《上海街头》（1939年）《黄菊森先生像》（20世纪30年代）等。

如果将中国油画和海派艺术交汇于周碧初,那么其实我们看重的是背后所蕴藏的中国近现代美术资源。①这种艺术资源是一种文化积淀,是一种历史记忆,需要历史之物和艺术之物的复合,需要历史遗存和文化符号的贯通。就此而言,周碧初依然是一个"缺失"的人物,即便是围绕其独树一帜的中国式印象主义的艺术语言,也遗留下诸多尚待深入的思考。

周碧初作为中国油画和海派艺术群体中的"亮点"并未真正呈现,其在我们的学术视野中是作为一个"个体"人物,实际上他的背后,是有很多群体效应的。与其相关的文化现象诸如"中国留法艺术""上海早期美术教育""中国现代美术与东南亚文化的交流""建国时期上海美专""上海油画雕塑创作室"等专题,确乎缺乏相应的学术研究的问题意识和文献基础,确乎是亟待深化的部分。通过对周碧初的研究,我们应该觉醒这其中的文化资源的问题,这无疑是将其视为中国油画、海派艺术交集的名家代表加以研究和弘扬的真正价值所在。我们关注的一个焦点问题,就是看中国的美术进入20世纪后,如何从古代走向现代所发生的一个重要的历史转型。这个历史转型,可从精英化、社会化、国际化三条线来看。周碧初与相关中国印象主义之风的问题,使得这位艺术名家成为一个值得深入研究的焦点人物、问题人物和敏感人物。

① 在《上海油画史》中,笔者曾经将周碧初列入"名家之鉴"部分加以重点论述。为此,1994年秋笔者曾经专程拜访周碧初先生。在此过程中,就"中国留法艺术""上海早期美术教育""建国时期上海美专""上海油画雕塑创作室"等专题,向周碧初先生请教,得到了周碧初先生诸多指教,并获得相关重要研究信息。

伴随着20世纪的进程，周碧初为我们民族呈现了怎样的印象主义的中国之路？这些艺术遗产与我们这个城市的文化资源建立了怎样的关系？我们已经意识到保护中国近现代美术资源以及城市历史文脉的重要性。如果从这个线索思考下去，就是周碧初艺术的背后饱含了多种城市美术资源的问题。由于种种历史原因，我们中国没有一个专题收藏中国近现代美术名家相关作品和文献的机构。我们需要通过记忆复合、经典定位、价值评估和文化再生，来保护这方面的美术资源。因此，下文试图探讨周碧初及其中国印象主义之风，为中国油画和海派艺术，真正留下了什么？

（二）从单一性走向多样性

20世纪初期，中国人对于印象派认识是模糊的，带有一点朦胧的印象，此如陈抱一所说的那样："那个时期，一般的很缺乏洋画的智识，但'印象派'的名称也不知从何而来已传入我们的耳朵里了，虽则还不明了印象派究竟是何种画法。"①1919年刘海粟撰写《西洋风景画史略》，1921年吕澂撰写《晚近西洋新绘画运动之经过》，1921年，俞寄凡撰写《印象派绘画和后期印象派绘画的对照》，其先后刊登在上海图画美术学校于1919年至1922年编辑出版的《美术》之中；1920年吕凤子撰写《凤子述印象派画》，1922年李鸿梁撰写《西洋最新的画派》一文，先后发表于上海中华美育会于1920年至1922年编辑出版的《美育》之中。

① 陈抱一：《洋画运动过程略记》，《上海艺术月刊》1942年第5期。

这些文章，可以说是20世纪较早介绍和传播印象主义以及西方现代主义的重要文献。①由此可知，"印象派"也是最早传入中国的西洋画派概念之一。

事实上，"'印象派'这一词语，也间接来自 impression school 的日译，古代汉语中没有'印象'一词，当然更没有'印象派'一说"。在评述李叔同早期绘画风格时，姜丹书将其归于印象派之列。"上人于西画，为印象派之作风，近看一塌糊涂，远看栩栩欲活，非有大天才真功夫者不能也。"表明"印象派绘画开始传入中国时，中国艺术界对它缺乏确实的理解"。②

20世纪20年代是印象派在中国传播的第一个重要时期，在这个时期的前半期，众多留学生艺术家的归来对此起到了推波助澜的作用，汪亚尘早在1922年的《绘画上色彩的讲话》一文中就反映出他对印象派色彩的准确把握。他在这里特别强调了绘画中"补色"的重要性，而这种"补色"又是在外光或太阳光的作用下形成的。随后他对各种色彩的变化作了细致的分析。他的这些认识显然都是来自印象派。最后他提出，如果能做到"强烈鲜艳的色彩之上而不

① 刘海粟：《西洋风景画史略》，《美术》1919年第2期；吕澂：《晚近西洋新绘画运动之经过》，《美术》1921年3月第2卷第4号，上海图画美术学校编辑出版；1921年，上海美专的《美术》杂志出版"后期印象派专号"，其中收入了琴仲的《后期印象派的三先驱者》、刘海粟的《塞尚奴的艺术》、吕澂的《后期印象派绘画和法国绘画界》、俞寄凡的《印象派绘画和后期印象派绘画的对照》等文章。吕凤子：《凤子述印象派画》，《美育》1920年7月第4期，中华美育会；李鸿梁：《西洋最新的画派》，《美育》1922年5月第3期，上海中华美育会。

② 转引自水天中：《印象派绘画在中国》，《法国印象派绘画珍品展》，百花文艺出版社，2004年，第25页。

失去自然的真,那是更伟大了"①。这反映了当时人对印象派的价值定位。在这篇文章发表之后,除一些涉及印象派的文字之外,汪亚尘又连续撰写了一系列专门介绍和论述印象派艺术的文章,其中包括《从印象派到表现派》《莫奈的艺术》《印象主义的艺术》《雷诺阿及其作品》《印象派画家毕沙罗》等。此外还有像《凡高的艺术》《后期印象派画家塞尚》等一些介绍后印象派的文章。这从一个侧面表明了当时我国美术界对于印象派的普遍关注。

> 风景画法,自一千八百七十年间,印象派之画家辈出,即非常进步。缘印象派诸家多作风景画,而有设色鲜明与直接野外写生之二大特点……此等画家,在户外空气之下,先行采取瞬息的自然现象,然后回室内修饰之,此为诸先达所不及之新发明也。诸印象家有皮沙落尔(即毕萨罗)、枯落乌读蒙耐(即莫奈)、路诺乃尔(即雷诺阿)、希司捋尔(即西斯莱)等。其能宣传此主义者,当推蒙耐……蒙耐亦少作风景画,而多绘人物画为生活者也。②

这是 20 世纪中国人关于西方印象主义的较早的文字介绍。之后出现了诸多相关的艺术介绍和传播。这里可以看出,中国艺术家对印象派有了较为明确而清晰的认识是在"五四"之后的事情。这

① 汪亚尘于 1922 年所作《绘画上色彩的讲话》,参见《汪亚尘的艺术世界》,民主与建设出版社,1995 年。
② 刘海粟:《西洋风景画史略》。文中所提及印象派画家依次为毕沙罗、克洛德・莫奈、雷诺阿、西斯莱。其中作者将爱德华・马奈与克洛德・莫奈"混为一谈了,这是早期谈论印象派的中国艺术家常犯的错误"。转引自水天中:《印象派绘画在中国》,《法国印象派绘画珍品展》,百花文艺出版社,2004 年,第 26 页。

种认识自然地反映在刘海粟自己的作品和办学之中。在这个时期，上海美专是研究印象派的大本营，这里聚集了许多对印象派颇有研究的画家和学者。1921年，上海美专的《美术》杂志出版"后期印象派专号"，其中收入了琴仲的《后期印象派的三先驱者》、刘海粟的《塞尚奴的艺术》、吕澂的《后期印象派绘画和法国绘画界》、俞寄凡的《印象派绘画和后期印象派绘画的对照》等文章。这些文章里多涉及对印象派的论述，在当时产生了十分广泛的影响。印象派之所以在中国有一个广阔的施展空间，其根源主要是印象主义艺术的表现手法和精神很符合中国人的审美情趣；印象派对光色的阐释也给予了中国写实主义很多技术方面的启发和吸收；同时，"印象主义是介乎最精确之写实和最浪漫的放肆主义之间"[1]的艺术，这些特点为中国的现代主义艺术在形式方面开启表现性探索，提供了诸多色彩方面的灵感。

经历了中国洋画运动的发展，本土画家对于印象主义的分析，继续保持应有的认真务实的态度和作风，对于其相关流派和风格逐渐形成了更为深入和完整的理解。1942年，周碧初在《上海艺术月刊》发表《近代法国画派之源流》，提出了重要的艺术见解。

> 印象派画家作画，但求单纯，不务细察，只求瞬间所感到的大体印象，放胆地表现在画面上。……新印象派此派作家大都

[1] 林文铮：《由艺术之循环规律而探讨现代艺术之趋势》，转引自《西湖论艺》，中国美术学院出版社，1999年，第106页。

用描点法作画,有人称为"点彩派"。用稠密的细点色彩来分出远近深浅,以及各种的表现。作风实为别开生面。色调蕴静幽雅,富有诗意,有令人深思之慨。……后期印象派是印象派的支流,见解与印象派极近,但作风色调皆有明显的区别,色彩强烈,形体简单,这是后期印象派的特征。①

在此,周碧初的见解表明了20世纪40年代的中国艺术家,已经有所侧重地将印象派、新印象派和后期印象派进行风格语言的形式分析,并且在表现性的融合语境之中,进行了中国式的吸收和整合。事实上,在中西融合与互补的文化需求中,中国画家已经在洋画运动中,将来源于法国画坛的纵向的印象主义的历史传承,进行了横向的拿来主义的形式解读。这是中国艺术家在20世纪前期理解和运用欧洲印象主义,并进而实现本土化的印象主义探索的重要文化起点,而周碧初的艺术实践,在此获得了重要的印证,并成为"中国印象主义之风"的典型文化现象。

因此,伴随着20世纪前期中国洋画运动的始末,关于印象主义的介绍和传播,从单一性走向多样性。其中印象派外光效果和色彩语言的丰富性,给予写实主义以很多技术方面的启发和吸收;而印象派手法的表现特点,也为现代主义在艺术形式方面开启表现性探索,提供了诸多色彩方面的灵感。由此其受到了留法和留日许多画家的关注,他们既是印象派在中国不同时期的传播者,同时也是印象派在本土不同程度的借鉴者。

① 周碧初:《近代法国画派之源流》,《上海艺术月刊》1942年第4期。

(三) 周氏印象派笔法

在中国早期西洋画刚接触到西方各种艺术流派时，印象主义成为最容易被接受的流派。不论是留学东洋或西洋的艺术家，先辈们大部分都受到了印象主义的熏陶。其中，有些艺术家，对印象主义精髓的吸收和迷恋贯彻影响了自己一生的艺术创作，周碧初就是这样一位执着于印象派风格创作的先辈之一，他被评为"我国独树一帜的色彩画家"①，他对色彩的诠释令人心生感触。不论从他早期留学法国乃至归国后执教于上海美专、新华艺专等学校，还是中年侨居印尼、晚年再次归国执教于上海美术专科学校、上海油画雕塑创作室，在这期间，周碧初创作了大量的优秀作品，给后人留下了宝贵的精神财富。他的作品给人留下印象最深的是他不同时期的作品画面上跳动着的色彩，他对色彩的娴熟运用，成就了名副其实的"色彩画家"。

就整体而言，留法学生都不同程度地带有印象派的烙印，因为在20世纪的20年代印象派已成为欧洲无论是学院派还是前卫艺术共同的前提——学院派借此改变了形象，而前卫派则在反对它的同时又成为它的延伸。在当时的艺术评论方面，时常将一些留法艺术家，如林风眠、徐悲鸿、潘玉良、吴大羽、蔡威廉、司徒乔、方君璧、汪日章、王远勃等笼统地说成是印象派的原因，就在于当时一般人对西方现代艺术的了解还十分缺乏，所以他们常常就把印象派和其他一切现代艺术流派，统统称为"新派画"。

① 参见李超：《上海油画史》，第92页。

大概到民国七八年以后，才渐次见有留欧习画的人先后归来。他们大致也都先后地为美专聘为西画科教师。当时闻名的，最初似乎有李超士（约民九年）、吴法鼎、李毅士等。在后几年回来的，有邱代明、陈宏、高乐宜、王远勃、潘玉良、刘抗等等。关于他们个别的作品，我所见不多，但就大体的作风倾向而说，似可分为两部类。一种是洋画上最通俗的方式，例如李超士、李毅士等；另一种是带上一点印象派风味的，例如邱代明、陈宏、潘玉良、刘抗等。就中比较最显著的一位是张弦，是从上海美专毕业后，赴法留学，回国时间也较晚，他的作风似乎比较多吸染了一点现代艺术气味。①

20世纪初，中国美术界深受蔡元培先生"美育"思想的影响，大批中国学子都纷纷出国学习西洋画，周碧初这时正好毕业于厦门美术专科学校，并已在新加坡的一所学校任职，美专里接受的正规教育和现有的教学经验为他打下了稳固的理论和实践基础，他决定走出国门去法国深造。周碧初是对印象派悉心研究并尽力尝试的代表画家之一。20世纪20年代他在巴黎国立高等美术学校留学，师从当时著名的印象派画家欧内斯特·洛朗（Ernest Laurent）。洛朗印象派绘画技法娴熟，用色鲜明响亮。且又在跃动的笔触中显示着充分的和谐，周碧初于此受益匪浅。洛朗对印象派有着很深的研究，他的作品风格带着浓浓的印象派气息。虽然当时的法国画坛最炙手可热的是立体主义、野兽派等绘画风格，但周碧初还是被注重光色

① 陈抱一：《洋画运动过程略记》（续），《上海艺术月刊》1942年第6期。

变化、色彩亮丽的印象派绘画风格深深吸引住,加之受到老师的影响,使他更加坚定虔心研习印象派的决心。在法国留学期间,他跑遍了法国大大小小的美术馆,临摹了大量名作,他对达·芬奇、米勒、柯罗、库尔贝、高更以及印象派诸画家都进行了较为深入的研究。对名作精华的吸收极大地提高了他的绘画写实和创作能力。

周碧初氏,曾在巴黎殊里安研究所(Académie Julian)研究,后习业于美术学校。1930年,他由法国回来。返国后他曾在厦门美专教授,其后也到过杭州国立艺专教过一时。自民国廿一年(1932年)以后,他就一直住在上海,同时,还担任新华艺专西画科主任。周氏的作品,以前我们倒很少见到,自从第一次默社画展以后,他才把作品渐次发表。周氏的画,有点带印象派笔法,其画面色调多属平淡静稳之趣,与其性格颇似相合。他素来发表的作品,以风景、静物为多,人物画似乎比较少作。①

因为对印象派风格格外的偏爱,他早期作品中常带有明显的印象主义格调。早在法国时他就模仿以细小颤动的笔触和丰富多变的色彩表现巴黎市郊的风光,这期间他的作品《塞纳河畔》《巴比松村》的展出,引起了很多人的注意,漂亮的颜色,颤动细小的笔触构成了周碧初留法期间作品的一大特色。

这种印象主义倾向一直延续至自30年代周氏归国。于1932年始,周碧初于上海新华艺专任教十年,创作和教学从未间断,在此

① 陈抱一:《洋画运动过程略记》(续),《上海艺术月刊》1942年第10期。

历史阶段，周氏印象主义的面貌逐渐清晰——其作品给人一种清新的温和，优雅动人的视觉感受，以风景、静物为常规表现题材对象，画家试图充分发挥色彩自身的明度，并减低色阶的关系，从而把色彩的丰富性和色调的统一性结合起来，使其作品近看色调缤纷，远看则又浑然一体。这位"独树一帜的色彩画家"对于印象主义艺术语言，不仅仅依赖模仿为基点，同时也隐示着画家正逐渐从中国传统笔墨手法的借鉴中，开始形成色彩图形装饰感、笔触结构韵律化的风格趋向。

(四) 印象主义的学院派见说

1930年，周碧初留学回国之时，正值国内洋画运动势头最为繁盛时机。周碧初先后在母校厦门美专和国立杭州艺专有过短暂的执教时间，之后便来到上海任教于上海美专，继续传播西洋画理念，实现他的教育使命。1933年，受到徐朗西校长的邀请，周碧初来到上海私立新华艺专担任教授兼西画科主任，在新华艺专的数十年也铸就了他早期艺术的高峰点。任教期间，周碧初在创作的同时还著有《西画概论》专著，从书中处处可以看出他对色彩的理解。如其中对云彩的描述，"云，是浮动易变化的，花纹极多，且远近各异，颜色复杂，若非有经验的画家，难能画得好透。初习的时候，应该从简单的部分开始，然后渐进至复杂部分。在任何时候的天空，总是呈着各种不同的调和的色彩。朝雾灰蓝色居多；晚霞是红紫色居多。画云极须注意全部的色调"。[①]《西画概论》这本著作成为了当

① 周碧初著、汪亚尘校：《西画概论》（上海新华艺术专科学校丛书），上海艺术图书社，1934年。

时新华艺专学生的教学课本,指导了学生的绘画理论方向,同时也是早期中国西洋画传播教材中重要文献之一。而其在1942年发表的《近代法国画派之源流》,则阐述了印象派承前启后的艺术影响及其理论见说。①

从现存的珍贵的艺术文献之中,我们发现了部分自20世纪30年代至40年代周碧初油画作品,这些作品原作下落未明,目前只能通过相关作品著录,加以考察和解读周碧初对于印象主义艺术的借鉴和运用。试以表3说明:

表3

作者	作品名称	文献出处
周碧初	《晚霞》	《艺风》1934年第2卷第6期。
周碧初	《静物》	《启明日记》,1934年1月。
周碧初	《风景》	《雪泥》(《新华艺术专科学校第二十三、二十四届毕业纪念刊》),1939年2月。
周碧初	《青龙潭》	《新华艺术专科学校第二十三、二十四届毕业纪念刊》,1939年2月。
周碧初	《静物》	《新华艺术专科学校第二十三、二十四届毕业纪念刊》,1939年2月。
周碧初	《西湖风景》	《新华艺术专科学校第二十三、二十四届毕业纪念刊》,1939年2月。
周碧初	《厨中一角》	《上海艺术月刊》1942年第2期。
周碧初	《静物》	《上海艺术月刊》1942年第4期。
周碧初	《黄山之云》	《良友画报》1940年1月第150期。
周碧初	《风景》	《中国美术年鉴》,上海市文化运动委员会,1947年。

① 周碧初:《近代法国画派之源流》。

这些作品，见证了在中国西洋画运动兴盛时期，周氏倡导印象主义本土化实践的探索印迹。同时也体现了艺术家所进行的艺术展览和社会媒体双重传播的特点。在这期间，周碧初除了忙于学校教育方面的工作，也参加了很多社团举办的展览活动。他参与了决澜社、默社等重要社团的展览，和当时洋画界的同仁们共同探讨艺术形式的多样美。这种静心研究艺术的生活状态，直至"八一三"战事的到来遭到了破坏。整个上海美术界遭到了空前的打击，发生了"在这大震荡中渐次变形"的历史转型，新华艺专成了炮火中的牺牲品，周碧初早期的大部分油画作品也毁于一夜之间。中国油画"上海时代"宣告解体，上海美术界在国内的中心地位已不复存在。城市的沦陷导致了大批艺术家选择了远走他乡。新华艺专学校的校址被迫迁移，学校里也只有姜丹书、汪亚尘、潘伯英和周碧初等人仍在坚持授课，可见其教学情景非常之艰难。尽管如此，在此后的几年里，上海艺术气象萧条的时候，周碧初对艺术探索的脚步也没有停滞。

抗日战争初期，新华艺专校舍于1937年11月14日悉遭日军飞机炸毁，几乎成了一片瓦砾场，直到1941年冬，珍珠港事件爆发，日伪进占租界，学校被迫关闭。来自直接和间接的战争遗患，严重限制了艺术家的活动空间，但他们仍坚持着应有的教学、画会和展览活动。其中以1936年1月在沪创立的"默社"为代表，徐悲鸿、汪亚尘、颜文樑、朱屺瞻、陈抱一、周碧初、张充仁等作为发起人，本着"沉着忍默，实际工作，不尚空谈"的旨意，力图通过自身的研习和展览实践，"使艺坛风气日益好转"。但终因"抗战期

间，因社会动荡，不便定期举办画展"，只能聊以"不久定能复办而继已往之志"心愿，遂于1938年告停画会业务，转而进行个人的艺术实践努力。

"新华艺专"和"默社"由基本同一的专业画家群体来源所形成，其艺术史实，代表了上海西画家们一种诚挚奉献的事业精神，在战火的迫近之下所作的最后努力。在昔时繁盛的"飞鸟"景象和个性自由较大限度的风格迹象的对照之下，战争阴影已完全无情地摧毁和掩蔽了他们的良好基础和艺术发展，这些怀着一腔热血和才情的艺术家们，却在楚歌四起般的炮火轰鸣之中，困苦地面对着时代悲剧给予他们的不公的命运。

周碧初与陈抱一、汪亚尘、朱屺瞻、钱鼎等画家，成为这一抗战时期上海西画界重要的"留守者"。同时他们作为新华艺专教员身份所展开的美术活动，构成了抗战时期上海西画界难能可贵的艺术事迹。在战争炮火四起的时局之下，他们几经搬迁，抢救幸存的图画资料，顽强地坚持和维护西画运动在上海最后的努力和实践。

1939年，陈抱一、钱鼎、宋钟沅、周碧初、朱屺瞻"联合油画展"，在上海大新公司四楼画厅举行。该画展是自上海沦陷以来上海油画界为数不多的重要展事。出口油画作品皆为五位画家自"孤岛"时期以来的新作共计一百多幅。《良友画报》为此特设专栏予以介绍，并刊登了画展之中的作品，有：陈抱一《流亡者之群》、朱屺瞻《静物》、周碧初《黄山之云》、钱鼎《北京牧羊》、宋钟沅《上海近郊》。十年之后，在《新中国画报》的"三十年画坛回顾"专栏中，将此"五人联合画展"作为孤岛时期的代表加以评价，并且刊

登了陈、朱、周、钱、宋的合影。1939年，周碧初与陈抱一、朱屺瞻、钱鼎、宋钟沅在大新画厅举办了"五人联合油画展"，共展出作品一百多幅。这次展览给当时美术界带来了很大的影响，《良友画报》对此特设专栏给予报道，周碧初的《黄山之云》也是画报作为刊登介绍的对象。画展意外地打破了沉寂了几年的画坛，呈现了"八一三"战事以后的洋画被推动上另一进程的起点。①

在当时，展览作为美术家与社会外界交流的重要途径，数量呈显著下降趋势。据载，自三十年代末、四十年代初，"洋画展仅在上海占其他画展的十分之一、二"。然而，1939年"五人联合油画展"的出现，成为上海画坛中的一种"奇观"现象。由"五人油画展"的出现，同时表明了在以往教育和社团等文化现象在逆境受阻的情况之下，异化转向为商业现象的补充和介入，其中展览形制的演化，又证实了在"孤岛"形势环境中，其文化效应呈现着独特的格局面目。

在1940年到1944年期间，周碧初共举办了五次个人展览，此时他在上海早已声名远扬。周碧初早期的作品多以静物、风景为主，人物题材的作品并不多，静物和风景也更利于作者对色彩的发挥。陈抱一在提到周碧初早期作品时说，"周氏的画，有点带印象派笔法，其画面色调多属平淡静稳之趣，与其性格颇相合"②。从周碧初的早期作品中，我们不难看出画面中充满了静态之美，色彩虽明

① 参见陈抱一：《洋画运动过程略记》。
② 陈抱一：《洋画运动过程略记》（续），《上海艺术月刊》1942年第10期。

亮却不张扬，正如画家本人含蓄又低调的个性。画面中用冷暖色的对比巧妙地处理了明暗之间的关系，用细碎的笔触将几种颜色交织叠加在一起，但仍呈现出和谐的韵味来，虽有点类似于"点彩派"的处理方式，实际上仍属于印象主义的表现手法。

留学欧洲的画家中，印象主义之风十分盛行。在绘画创作范围，印象主义风格直接或间接地被运用于风景写生的创作之中。"从自然的色彩方面受到铭感，而创作绘画，便成为印象派。"①这说明留学欧洲的中国西洋画家，将印象主义的手法因素，集中体现在以风景写生为主的作品里，使得写实性艺术风格和表现性风格更具生动的面貌。这种印象派的技术吸收，增加了中国式写生对象的诗意和表现力，丰富了印象主义借鉴和吸收的层面，这在中国本土具有某种"学院"的品质。

这种带有学院风范的印象主义理解，曾经出现在有着深厚留学欧洲资历的国立艺术院教务长林文铮的文章之中。他在1928年所写的《由艺术之循环规律而探讨现代艺术之趋势》一文中指出：

> 印象派的艺术，是想把自然界表面上的刹那真象永记载在作品中……印象主义可以说是写实主义的单纯化、精巧化……印象主义是介乎最精确之写实和最散漫的放肆主义之间。②

印象派在中国的重要发展，是在20世纪30年代后期，大批留法艺术家归国之后的事情。这时的中国已由向日本学习转向了直接

① 丰子恺：《新艺术》，《艺术旬刊》1932年9月11日第1卷第2期。
② 林文铮：《由艺术之循环规律而探讨现代艺术之趋势》，转引自《西湖论艺》，第106页。

向欧洲本源拿来并广泛进入实践。此时的欧洲虽然已经是各种前卫艺术风起云涌，但印象派却已功成名就，并开始向世界各地扩散。那些中国留法艺术家中即使像学习学院派艺术的徐悲鸿、颜文樑等，也都多少接受了一些印象派的影响。其还包括像陈抱一所说的"带上一点印象派风味的，例如邱代明、陈宏、潘玉良、刘抗等"。这些艺术家的回国，根本改变了中国现代美术发展的格局。

不过在美术界人们普遍已形成这样的共识：印象派是客观再现的，而后印象派之后的艺术则是主观表现的，也正是在这一点上艺术家们产生了分歧。像徐悲鸿这样的学院派写实主义艺术家吸收印象派的色彩来加强作品的表现力，而像林风眠、潘玉良、吴大羽等艺术家则发挥了印象派表现的一面，甚至直接走向了表现主义。只有像汪日章、周碧初等少数艺术家才保持了较为纯正的印象派作风。同时这些人又通过他们所办学校，像杭州国立艺术院、南京中央大学艺术系、上海新华艺专等，培养了众多印象派的实践者和爱好者，从而使印象派在中国扎下根来。总体而言，自大批留法艺术家归来之后，印象派在中国已从介绍、引进走向了实践，在30年代前期形成从理论研究到艺术创作的相当的声势，但这个时期并不长，对印象派的研究随后就在日本军队的炮火中终止了。

印象主义作为一种表现性的艺术与中国文化对话和交流，具有一定的文化融合的认同基础，但是这种互相"契合"的文化心理和认识，又使得印象派在中国的传播之初，就已经呈现出并不纯粹的基调，其一方面被融合于学院派的写实主义风格之中；也被融合于新进派的表现主义风格之中。尽管在"五四"之后的个性解放运动

中，对于表现性的心理诉求在 20 年代至 30 年代得到进一步发展，但这一倾向随后由于抗战的兴起而受到一定的抑制，印象主义手法，仅仅被作为具有一定表现力的技术元素，而被吸收在现实主义方法之中。

（五）民族化倾向的探索

印象主义的表现手法一直延续在周碧初不同的艺术时期。在 20 世纪 50 年代其侨居印尼的时期，周碧初的艺术风格逐渐成熟。在印尼特有的热带美丽风光下，画家将色彩的功能发挥得淋漓尽致。周碧初自己也多次说过印尼的风光很适合他作画。正值年壮的这个时期，他创作了大量的作品。在印尼期间，他多次在雅加达、万隆、新加坡等地举办画展，成为当时在印尼最负盛名的华侨艺术家。从这个时期他的代表作品《印尼农村风景》《热带水果》等作品中，可以看出画风仍延续着印象派的路线，色彩干净纯粹中加入了不少中国元素，借鉴中国画中的点、线来塑造物体，画面中的"点"相比之前更多，以至于有人说他是点彩派画家，但这被画家自己否定，他说："我的老师不是点彩派，我也不是点彩派，完全不是。"作品中点线被处理得粗细不同、长短不一，并且错落有致地分布在画面上。

在印尼期间，周碧初也注意到了印尼的民间传统工艺具有的趣味性，因此常将民间工艺品作为元素体现在画面上，如作品《印尼木雕》。同时，大量的户外风景写生使他发现在绘画处理的明暗法上，"把色彩的丰富性与色调的统一性结合起来，明暗甚至是可以略去的。中国画不强调明暗这点，似与印象派方法异曲同工。周碧初这时期所作《印尼风景》《沙琅安山景》《印尼火山区》《玛拉比火

山》《沙琅安山村》等废弃了明暗，偏重于色彩，并减低色阶的关系，从而创造清新、温和的画面，使人觉得这些风景更优雅动人"①。画家在这个时期形成了自己独特的印象派绘画风格，他的这种风格在印尼获得了很多人的欣赏。画家、雕塑家亨德拉给予了他作品很高的评价，认为他的作品初看平静沉着，画中却始终饱含着强烈的情感和深厚的功力。

侨居印尼数十年以后，周碧初于1959年年底回到上海，之后不久相继在上海美术专科学校、上海油画雕塑创作室任教直至退休。重返熟悉的故地，看见祖国正处于大建设时期，发生了翻天覆地的变化，现实生活的美好激发了他的创作欲望。他带着满腔的热情走遍了中国各地，曾四次登上井冈山，创作出多幅井冈山的风景，表现出他对祖国河山的热爱。描写上海近郊风光的作品《春色》是他这期间的代表作品。画面中嫩红的桃花、柠檬黄的菜花和粉绿的麦苗与远处的现代化建筑遥相呼应，景色被处理成几个平行块面，颜色明亮，刮刀的特有肌理也使整个作品显得简约、大气。画家吴作人见到此幅作品时赞口不绝，直呼"真是一幅好作品！"在回国以后的50年代后期至60年代前期，画家创作多产，充满艺术激情，呈现出又一次历史性的高峰。其中很多作品都充满了典雅、朴素的民族特色，如作品《北海公园》《郑和庙》《珠江》等，这些作品寓示着周碧初的印象主义本土化的探索，逐渐进入到更为完整地、多元

① 陆宗锋：《后记——周碧初和他的艺术》，《周碧初画集》，上海人民美术出版社，1981年。

地进行民族化倾向的艺术探索。

早在20世纪30年代任教新华艺专的时候,周碧初就已经培养出了一大批优秀的艺术家,从印尼回国后长期任教于上海美术专科学校和上海油画雕塑院,更是桃李满天下。他的学生中,其中就包括了方世聪、邱瑞敏、陈逸飞、夏葆元、凌启宁等艺术家,其中很多人在后来都成为了上海美术界的中坚力量。很多学生终生受惠于周碧初早年授予他们的绘画知识。凌启宁回忆当时的教学情境时说:"在那个年代所能看到的只是苏派画,同学们都用扁平的猪鬃笔作色块的塑造,画法也都差不多。我至今能清楚地记得一次静物课,周老师提了两只粘满彩色纸丝的兔子走进教室,把我们都叫了起来,这怎么画? 老师说,你们好好看看,感觉一下,想想该怎么画。"第二天老师带来示范的作品,并且"还带来一把圆头的、尖头的油画笔分送给学生,我们这些十四岁的孩子从未见过油画还可以有这样的画法,这张'别出心裁'的作业让我们开阔了眼界、拓宽了思路"。①由此可知,当时周碧初的绘画风格吸引了学生们的关注。当然,这种关注和影响在当时的主题性创作和教学环境之中,尚处于边缘化的状态。随着时间的推移,周氏形式语言的影响,围绕着印象主义本土化和民族化的思考,潜移默化地在其后学之中产生积极的作用和效应。

颜文樑曾经这样评价周碧初:"他最可贵之处,莫过于在作品中

① 凌启宁:《缅怀老师》,《上海油画雕塑院四十年》,上海教育出版社,2005年。

形成了他自己的风格。"①这句话简单却又意味深长。能够形成自己的绘画风格对艺术家来说尤为可贵。周碧初的艺术，在晚年越加形成了自己独特的风格，并慢慢走出了一条民族风格的路子。早年留学法国的时候，他的老师就曾多次对他说过中华民族的艺术是博大精深的，告诉他应该好好学习自己国家的艺术。他把老师的话铭记于心，从那时起就决心将所学得的西洋画知识与中国传统的艺术相结合，走出自己民族的油画特色道路出来。静物作品《柠檬》《水仙》是周碧初这个时期的代表作品。画面生动，绘柠檬所用的黄色透明清澈的色彩中仍不乏厚重感，水仙的灵动之气又带有古雅气息，带着浓郁的民族之风。

关于油画的民族化探索问题，其实贯穿了整个20世纪的西画东渐的历程，不仅周碧初在艺术道路上一直在不断地摸索，很多的艺术家早就注意到这个趋向。20世纪40年代这个问题就已是很多艺术家进行创作的指导思想，比如董希文提出的"油画中国风"就是对油画民族化的思考。他认为只有"油画的特点和民族绘画的特点的高度结合"②才是油画民族风应该走的正确道路。

周碧初对油画民族风格的探索，在20世纪60年代至70年代得到了进一步的深入，他将书画和壁画等形式加入作品中，画面中的东方意境越来越浓。在他八十岁以后的作品中，经常将中国山水画的皴法融进点簇中，画面的色彩较以前也更为鲜亮，呈现出半透明

① 颜文梁：《序言》，《周碧初画集》。
② 董希文：《从中国绘画的表现方法谈到油画的中国风》，《美术》1957年1月。

的状态，画面中时常会有留白，清雅中透露着东方神韵。如《山峡雨烟》《山峡薄雾》两幅作品，意境恬淡，画面中无不散发出中国画所追求的神韵精神。他晚年的静物，相比之前也更具东方格调，引起了学术界的高度关注。

在周碧初漫长的艺术生涯中，他的代表作品数不胜数，他的艺术成就也体现在多个方面。身为油画家，他在国画上的艺术造诣也是很深的，周碧初在作油画的同时，也一直坚持着对国画的研究，虾、金鱼、葡萄等都是他所喜爱表现的题材，但其研习中国画的主要目的是将国画的精髓吸收到油画中去。周碧初通常作画的题材偏多于风景、静物，人物作品也有很多，但主要的艺术成就恐怕还是在风景方面。"他将印象之一的色彩方法和自己生动的大自然体验结合在一起，不断探索一种适合个性和民族性的表达方式"①，这种对艺术的执着精神令人感动。身为中国油画的先驱者之一，周碧初对艺术的终生探索，为中国20世纪的中国油画事业做出了重大的贡献。他对印象主义风格的演绎，恰好也完成了中国早年间的一些艺术家对印象派创作寄予的厚望——"强烈鲜艳的色彩之上而不失去自然的真"②。

历史的经验表明，油画中国风的突出表现之一，就是中国油画语言的写意化，突出地体现在中国风景油画倾向于含蓄和诗意。这构

① 李人毅：《纪念周碧初先生一百周年诞辰——艺德高尚 画品质朴》，《美术》2003年第9期。
② 汪亚尘：《绘画上色彩的讲话》，《汪亚尘的艺术世界》，民主与建设出版社，1995年。

成了以后人们对20世纪中国油画进行经验总结的法宝之一。事实上，中国油画之所以与中国意境，在20世纪的独特时期形成特殊的文化联系，是因为诸多艺术家始终心怀振兴民族艺术的信念和使命，同时他们的学识背景和知识结构，又使得他们在自己不同的艺术历程中，先后多次扮演中西绘画兼能的大家形象。周碧初即是其中代表之一。在他的西画创作中，留下了诸多关于风景油画写意化的探索痕迹，这无疑是20世纪中国山水画创作中，不可忽视的重要实践和探索的倾向。而实质上留下了中国油画和山水意境为何结合和如何结合的艺术命题，这就为20世纪以来的中国风景油画以及中国画的山水艺术的创作，形成了一个重要的文化参照。

（六）印象主义的中国语境

1932年倪贻德在评价决澜社中的阳太阳和杨秋人时，用了"南国人的明快的感觉"[1]的说法，加以表明他们的色彩特色。事实上，地理环境和文化传统对于南方出身的一批西画家来说，的确是十分明显的风格迹象。除了阳太阳和杨秋人以外，我们还能够发现周碧初、陈抱一、汪亚尘等一些来自南方的画家，这种印象主义风气所派生出来的表现主义艺术才情，使得我们发现了某种强烈的南国文化的情结，这同时又令后人在写实主义逐渐成为主流的同时，能够体验印象主义相应存在的生命力。

中国人之所以对印象派的艺术感兴趣，不外乎有下列原

[1] 倪贻德：《决澜社的一群》，选自倪贻德：《艺苑交游录》，林文霞编：《倪贻德美术论集》，浙江美术学院出版社，1993年，第246页。

因：一，印象派画家有严谨的基本功，但不拘泥于写实，很注意笔触的自由，潇洒中表达情绪，表现神韵，有相当的写意性，这与中国人审美趣味相通。二，印象派从中国、日本艺术中吸收了营养，在表现语言上追求绘画的平面性、装饰性，使中国人感到亲切，也易于为他们所接受。三，印象派的直接写生，补充了中国早期文人画的不足，但印象派的写生强调写印象、写感觉，这一点与中国画的理论不谋而合，中国画家也乐于借鉴。四，印象派利用自然科学原理光学和色彩学研究成果，推进了西画的全面改革，也给有志于中国画革新的艺术家以激励、以启发。①

事实上，印象主义之中的表现性因素，是有着深刻的历史文化情境的。20世纪印象派在中国百年历程是曲折而复杂的，这是历史原因和艺术选择两个方面共同作用的结果。20世纪初期，中国文化本位思想活跃。许多人把西方艺术向东方学习视为中国（东方）艺术的胜利，由此提出了中国的文艺复兴的口号。有论者曾经借用尼采的说法将艺术分为"亚波罗型"和"提奥尼索斯型"："所谓亚波罗型的艺术，是梦幻的、理智的、冷静的，恩格尔、柯尔培、塞尚、毕加索等属之。所谓提奥尼索斯型的艺术，是本能的、热情的、动的，特拉克洼、梵高、马谛斯等属之。""而中国人的洋画则大抵属于亚波罗型。"②因此，印象主义作为一种表现性的艺术就与中国文

① 邵大箴：《印象派绘画和中国人的审美趣味》，《法国印象派绘画珍品展》，百花文艺出版社，2004年，第23页。
② 倪贻德：《刘海粟的艺术》，《艺术旬刊》1932年第1卷第6期。

化相悖。这种认识使得印象派在中国就一直都不纯粹，而是被融合于学院派的写实风格之中。尽管在"五四"之后的个性解放运动中，对于表现性的艺术追求在20世纪20年代至30年代得到进一步发展，使得印象主义与写实主义和现代主义，获得了多元发展的局面。随着抗战时期现实主义抬头，印象主义的艺术倾向受到影响，但仍然以边缘化的态势持续演变。周碧初的中国式印象主义的探索之风，所谓"强烈鲜艳的色彩之上而不失去自然的真"，这无疑体现了20世纪前期中国画坛关于印象主义的重要价值判断。虽然经历了抗战时期写实主义抬头的历史转变，但是印象主义依然保持其应有的历史效应。

20世纪后期改革开放，使得艺术家对于语言本体获得逐渐觉醒。首先是以1976年"文革"宣告结束，意识形态从人性复苏与解放，社会生活以开放和民主为背景的，进而从说教式革命文化的统一模式之中反省和解脱，转化为对于风格观念、形式规律的独立思考。因而当代中国油画从样式、性能和表现力等方面，都顺应着"架上艺术"趋于文化的定位，渐以走向独立的风格历程。当油画从革命文化的工具主义的桎梏中解脱出来，还原到架上艺术的文化环境中，人们发现，它的传统其实联系着上海文化的历史，虽然历经近代的东渐、现代的演变和当代的转型，但是其复原本体的历程，必然为大势所趋。自70年代后期伊始，上海画坛已初具如此端倪。

1982年，刘海粟、颜文樑、吴大羽、关良、周碧初为首的第一代中国油画前辈，重新焕发艺术的活力，参展组织的"上海油画

展"，在北京北海公园舫斋展出。这是老一代油画家劫后余生的第一次艺术展示，引起北京美术界的关注。以老一代油画家为导向，年龄稍晚的油画家闵希文、朱膺、俞云阶、张隆基等同样也喜悦于"第二青春"的艺术时节的到来，在既有风格基础上，进行了大量的可贵的形式尝试。以写实主义手法的反思为开端，上海油画家们进而情有独钟地开始触及静物、花卉、肖像等题材"禁区"，随之而显现的形式创造意识开始渐趋苏醒。1979年5月15日"肖像画展"，1980年3月22日"风景、静物油画展览"，反映了上海画家现实主义画风的形式突破已成气候。从主题的革命历史真实重新理解形式和技巧的兴趣和关注。"革命的抒情性"只有在艺术家自身人格品味的逐步反省中，才能有效地转化为艺术的生命力，其中印象主义相关的语言探索，成为油画语言中生动的表现性因素之一，导致于题材指令之外的真、善、美的反映。1979年，上海的"十二人画展"引起了中国美术界的关注。该年春节，上海"十二人画展"以"探索、创新、争鸣"为宗旨举行。艺术家开始以印象主义、野兽主义和表现主义为特征倾向的作品展示。

　　印象主义在中国的历史性的本土化实践，以及周碧初的艺术史实，证明了这股形式探索的绘画潜流是极具生命力的，跨越百年至今，由于一直保持着其特有的文化秉性，即便是动乱年代仍然艰难地维护其个性的生存，因而成为开放之后出现绘画探索实践的文化土壤。因此，所谓周碧初与中国印象主义之风的讨论，通过中国油画与海派艺术的名家个案研究，其深层意味是令我们重新认真思考相关的20世纪以来的美术资源问题，其中记忆复合、经典定位、价

值评估和文化再生诸多环节,依然需要后起传承者继往开来而努力为之。因此,关于周碧初艺术的探讨,依然是充满生命力的学术话题。

四、张弦和北平艺专

(一)国立北平艺专之聘

若以20世纪前期北京的重要艺术群体,如北大画法研究会、国立北平艺专等为焦点,我们会发现有一些产生南北互动效应的名家,特别是在20世纪20年代至30年代,在其平生的某一特定时期先后在北方的北京和南方的沪、杭、宁等地区活动,因教学工作等原由,形成了中国近现代美术中南北艺术资源的独特分布现象,[①]相关画家如吴法鼎、李毅士、徐悲鸿、林风眠、王悦之、庞薰琹等,调动着相关20世纪前期的历史进程中,中国南北之地的沿海、古都、内陆地区之间,中国美术在学院精英、国际对话、大众传播等诸多文化形态的丰富资源呈现。

从这样的研究视域出发,我们可以借此思考,在我们已知的吴法鼎、林风眠、李毅士、庞薰琹等南北互动的画家之外,是否还有其他画家被"遮蔽"了?如果有,那么我们今天如何解读其中的艺术资源? 围绕着中国近现代美术的重要北方焦点国立北平艺专,我们是否能够以南北互动的思路,重新发现新的被遮蔽的研究命题。

① 相关现象的具体分析,参见李超《中国现代油画史》。

以国立北平艺专作为本论题相关艺术资源的原发点；以张弦作为本论题相关艺术资源的参照点，进行相关的历史之物和艺术之物复合，构成成为相关的艺术资源的内涵，由此逐渐进入我们的学术视野。此如下表4所示：

表4

国立北平艺专（北方）	艺术资源原发点	中国近现代美术的南北艺术资源复合问题
张　　弦（南方）	艺术资源参照点	

张弦何许人也？对于这位早年活跃于南方的重要的，但却被长久遗忘的中国油画前辈名家，今天应该如何梳理和解读？目前我们能够见到的最早的关于张弦的评论文字，是来自于1932年与张弦同为决澜社社员的周多所写《决澜社社员之横切面》，张弦的"横切面"是这样被描绘的：

张弦：他的面孔黑得几乎不像一个长江下游的人，他不爱多说话，但是他常说出有趣的话来，而且那话会要给你发笑。他爱游神隍庙，他说他可以在那里发现他所需要的东西。①

两年以后的1934年，《良友画报》第91期"中国现代西洋画选之七"中，专门为张弦艺术进行了专栏性介绍：

张弦氏，留法归国画家，现任上海美术专门学校教授。作画用色单纯，线条很简洁，却非常坚实而沉着。这因为张氏对于素描的工夫有着他自己所特具的笔力，所以运用在色彩的绘画上，

① 周多：《决澜社社员之横切面》，"张弦"部分，《艺术旬刊》1932年10月11日第1卷第5期"决澜社第一次展览会特载"，上海摩社。

能够收同样的美满的效果。以寥寥的几笔中表现出整个的对象,有如此熟练的,素描的力量的,在国内现有的西洋画家中,张弦氏可说是稀有的一个。①

虽然张弦曾经在1933年创作过以北京故宫为写生对象的风景油画,该作品以景山向北俯视故宫取景构图,②表明其在30年代初期曾经有过北上的北平之旅,但是张弦在国立北平艺专活动的历史记载迄今并没有被发现。事实上,这位艺术前辈生平中没有在国立北平艺专执教的经历,但是值得关注的是,1936年这位艺术家与这所艺术学校,两者之间却有着"擦肩而过"的悲情因缘。倘若结合遗存的相关重要艺术文献,我们会进一步思考中国近现代美术资源中的记忆复合、格局规划诸问题。

关于张弦和国立北平艺专的"南北"联系,在于其中有一个重要的中间人,那就是庞薰琹。庞薰琹在《就是这样走过来的》中,曾经记录过其在1936年期间于国立北平艺专图案系任教的经历。在庞薰琹的相关回忆文字内容中,先后出现了图案系的李有行、国画系的汪采伯、王雪涛等国立北平艺专教员。而其中绘画系的教员却没有直接提及。不过,他却提到了一位原本要成为国立北平艺专"绘画基础老师"的张弦。庞薰琹的回忆文字如下:

① "中国现代西洋画选之七"专栏,《良友》1934年8月15日第91期。"中国现代西洋画选"系列专栏,发表顺序先后为:之一,庞薰琹;之二,陈抱一;之三,汪亚尘;之四,林风眠;之五,吴大羽;之六,倪贻德;之七,张弦;之八,潘玉良;之九,关良;之十,王道源;之十一,黄潮宽;之十二,许幸之。

② 张弦:《北京风景》,45.8×45.8厘米,布面油画,1933年,刘海粟美术馆收藏。

> 遗憾的是关于张弦的问题。在我来北平之前,他找我谈过,他在上海很苦闷,也想去北平。我向学校提出了聘请张弦为绘画基础老师,学校很快就办了聘书手续,可是等我把聘书寄到上海,他却在一两天前去世了。他可能比我大两三岁,死时也只有三十来岁,我相信他若接到聘书是不会死的。①

在袁静宜《庞薰琹传》中,也曾经记录了相同的历史内容:

> 庞已将"决澜社"成员张弦要来国立北平艺专的手续办妥了,不料张弦竟然死了!时年只有30多岁。薰琹很喜欢张弦所画的油画人物,也喜欢他为人正直。②

这两段相关的历史回忆,基本确定了国立北平艺专聘请张弦的时间。由于张弦于1936年8月14日去世,而聘书寄到上海的时间,晚于"1936年8月14日""一两天"左右时间,因此,可以确定国立北平艺专聘请张弦的时间,为1936年8月。倘若以此推断,我们可以得知:随着1936年9月秋季学期的到来,张弦即将开启在国立北平艺专阶段的艺术人生。

同时,相关回忆也证明了庞薰琹和张弦之间的平生友谊和知交程度。其中一个重要的缘由,是他们二人在20世纪30年代初期在上海决澜社时期的共同活动经历。同时也在于庞薰琹对于张弦艺品和人品的认同和赞赏。事实上,从20年代后期巴黎的留法经历,到30年代前期上海的摩社和决澜社活动,庞薰琹、张弦和傅雷,形成

① 庞薰琹:《就是这样走过来的》,第147页。
② 袁静宜:《庞薰琹传》,北京工艺美术出版社,1995年,第92页。

了独特的三人情谊关系。其跨越了南北空间,也跨越了世纪前后。庞和张是其中关系的一种显现。

在庞薰琹印象中,"张弦留学法国,他回国后主要是画线描人物,他画的油画人像,色彩单纯,有他独特的风格。我个人很欣赏他所画的油画人像,但是知道他的人实在太少了"①。在庞薰琹的帮助下,正当张弦即将迎来艺术生命之中新的转机之时,却不幸与国立北平艺专作别,与他志同道合的艺术同仁作别——这种悲情一直持续在庞薰琹和傅雷此后的人生回忆之中。正如庞薰琹感慨:"我相信他若接到聘书是不会死的";亦如傅雷的哀叹:"我们已失去凭藉。"

(二) 我们已失去了凭藉

张弦,这位被知道"实在太少了"的艺术前辈——在一个重要的历史时刻突然离世,造成了张弦和国立北平艺专,这位艺术家与这所艺术学校之间"擦肩而过"的悲情史实,也造成相关的艺术资源的迷离和散落。倘若历史可以假设,正如庞薰琹相信张弦"若接到聘书是不会死的"。庞、张二氏如果北上国立北平艺专再度同事,就与倪贻德、周多、梁白波内迁武汉三厅活动,梁锡鸿南下广州继续现代艺术活动等,共同成为"后决澜"更为完整的历史转型现象。

不过,庞薰琹北上国立北平艺专就职,主要是在图案组教学,与张弦即将任职的国立北平艺专西画组,形成一定学科分类和专业

① 庞薰琹:《就是这样走过来的》,第147—148页。

方向的区别。由于张弦在受聘国立北平艺专时离世,他就基本脱离了国立北平艺专西画教学方面的历史考察范围。其中值得思考的是,从国立北平艺专复校之前的留法背景的吴法鼎、李毅士、徐悲鸿、林风眠诸家,到1934年8月复校,严智开被任命为国立北平艺专校长,以及严氏聘请留日背景的汪洋洋、卫天霖、王悦之、许敦谷、郭柏用、伍灵、王曼硕、林乃干诸家,可谓名家阵容强大,形成了国立北平艺专西画实践和文化传承的重要历史现象,值得进一步详实而系统的查考和研究。①

因此,无论是"后决澜",还是"国立北平艺专西画实践",我们只能在其中看到张弦离别淡出的身影;换言之,1936年张弦之故,使得"后决澜"和"国立北平艺专西画实践"——此两种在20世纪30年代重要的中国现代美术现象,发生了渐行渐远的脱离,而没有形成前所未有的合力效应。

关于张弦的历史评价,在其生前的相关重要的内容,可见于倪贻德之笔。倪贻德在1933年10月中旬撰文《虞山秋旅记》,其中关于张弦他写道:

> 推开弦所住的房间,他却一人坐着悠闲地临摹字帖,在这样宝贵的旅行中,这样秋晴的午后,不作大自然的遨游,而闷居在

① 国立北平艺专于1934年复校。严智开被任命为校长。严智开任职期间,对于国立北平艺专进行了一系列的改造,聘汪洋洋为教务长。当时国立北平艺专成立了绘画、雕塑、图工、艺术师范四个科,绘画科内又分国画、西画两组;雕塑科分雕刻、塑造两组;图工科分图案、图工两组。其中卫天霖为西画组主任。1936年严智开辞去校长之职。参见:一、朱伯雄、陈瑞林编著:《中国西画五十年》,第69页。二、刘晓路:《国立北平艺专前期若干史实钩沉》,《美术观察》1999年第11期。

室内作临帖的消遣，可以知道这位艺术家的泰然的态度了。弦，他是一个富有毅力的艺术苦学者，他曾两度作法兰西游，借工作以修炼艺术。①

两年之后，倪贻德在 1935 年 10 月 1 日撰写"决澜社一群"一文，其中曾经重点描绘过这位独特的艺术家：

> 现在我要说到最后加入决澜社的张弦了。若说艺术家应该有点憨性，那么张弦可说是有点憨性的。他曾两度作法兰西游，拿了他劳作的酬报来满足他研究艺术的欲望。当他第一次回来的时候，和其他的留法画家一样的平凡，老是用着混浊的色彩，在画布上点着，点着，而结果是往往失败的，于是他感到苦闷而再度赴法了。这次，他是把以前的技法完全抛弃了，而竭力往新的方面跑。从临摹特迦（Degas），塞尚（Cézanne）那些现代绘画先驱者的作品始，而渐渐受到马谛斯和特朗的影响。所以当他第二次归国带回来的作品，就尽是些带着野兽性的单纯化的东西。他时常一个人孤独地关在房里，研调着茜红、粉绿、朱标、鹅黄等的色彩，在画布上试验着他的新企图。他爱好中国的民间艺术，他说在中国的民间艺术里也许可以发现出一点新的东西来。而现在，他是在努力于用毛笔在宣纸上画着古装仕女了。②

在张弦故亡之后，相关重要的历史追忆和评价，主要发现于庞

① 倪贻德：《虞山秋旅记》，选自倪贻德《画人行脚》，良友图书印刷出版公司，1934 年。
② 倪贻德：《决澜社的一群》，收录于倪贻德《艺苑交游记》，第 10—11 页。

薰琹和傅雷等故友知交的纪念文章。1936年8月14日张弦之死,致使傅雷"悲伤长号,抚膺疾首",饱含激情撰文《我们已失去了凭藉》,纪念这位英年早逝的"寻常的好教授"和"以身作则的良师"。其中写道:

> 我觉得他的作品唯一的特征正和他的性格完全相同,"深沉,含蓄,而无丝毫牵强猥俗"。他能以简单轻快的方法表现细腻深厚的情绪,超越的感受力与表现力使他的作品含有极强的永久性。在技术方面他已将东西美学的特性体味融合,兼施并治;在他的画面上,我们同时看到东方的含蓄纯厚的线条美,和西方的准确的写实美,而其情愫并不因顾求技术上的完整有所遗漏,在那些完美的结构中所蕴藏着的,正是他特有的深沉潜蛰的沉默。那沉默在画幅上常像荒漠中仅有的一朵鲜花,有似钢琴诗人萧邦的忧郁孤洁的情调(风景画),有时又在明快的章法中暗示着无涯的凄凉(人体画),像莫扎特把淡漠的哀感隐藏在畅朗的快适外形中一般。节制、精练的手腕使他从不肯有丝毫夸张的表现。但在目前奔腾喧扰的艺坛中,他将以最大的沉默驱散那些纷黯的云翳,建造起两片地域与两个时代间光明的桥梁,可惜他在那桥梁尚未完工的时候却已撒手!这是何等令人痛心的永无补偿的损失啊!①

"我们已失去了凭藉"——不仅在于鲜活生命的悲情失落,更在于中国早期油画中独特艺术、优秀品格的断裂。张弦这位中国油

① 傅雷:《我们已失去了凭藉》,《时事新报》1936年10月15日。

画的早期开拓者,"诲导后进,不厌不倦,及门数百人皆崇拜服膺,课余辄自作画,写生写意俱臻神妙,年来攻国画白描人物,动荡回旋,有不可捉摸之力感,独树一帜,实开中国艺坛之新纪元"。自20世纪30年代开始,张弦艺术的语言特征逐渐形成——"在色彩的绘画上,能够收同样的美满的效果。以寥寥的几笔中表现出整个的对象",而其中关键点,归结于张弦有如此熟练的"素描的力量",由此使得张弦"在国内现有的西洋画家中"成为"稀有的一个"。①

从目前调查的张弦相关的作品著录情况分析,其于1932年至1936年的作品著录数量,要远超于目前所见张弦的存世作品的数量,存在着著录量与存世量的"反差"问题。张弦相关作品著录,见表5所示:

表5

张弦作品相关著录(1929—1936)		
作品名称	文献出处	展览背景
张弦《裸妇》	《美展》1929年5月4日第九期,全国美术展览会编辑组。	第一届全国美术展览会,1929年。
张弦《人体素描》	《艺苑》1931年第二辑,上海文华美术图书印刷公司。	艺苑绘画研究所第二届展览会,1931年。
张弦《静物》	《艺术旬刊》1932年10月11日第一卷第五期,上海摩社。	决澜社第一届展览会,1932年。
张弦《肖像》	《时代画报》1933年11月1日第五卷第一期,上海时代图书公司。	决澜社第二届展览会,1933年。

① 节录《张弦先生遗作展览会》前言。

续表

作品名称	文献出处	展览背景
张弦《肖像》	《良友》第111期,("决澜社第三届画展"专栏),1934年。	决澜社第三届展览会,1934年。
张弦《肖像》	倪贻德《艺苑交游记》良友图书公司,1936年。	
张弦《肖像》	《美术生活》1935年12月1日第21期。	
张弦素描9幅	《张弦素描一集》,上海金城工艺社出品,约1935至1936年。	

以上所记录的张弦生前发表的作品,除了《肖像》(决澜社第二届展览会出品)原作存世以外,其他者在今天已经散佚且下落不明。这些作品著录作为有效的视觉文献,证明着张弦简约有力的艺术语言风格,其中突出地显示了张弦作品中所谓"素描的力量"所在,并且与其于20世纪30年代初期在相关学院和社团的教学和创作活动不无关系。事实上,张弦先后在国立艺术院、中央大学艺术系、上海美专、艺苑绘画研究所、摩社、中华学艺社、决澜社等机构和群体里留下足迹,所经之处,皆为中国近现代美术史上的这些重要的文化空间。

决澜社之后,张弦艺术历程的下一站即是国立北平艺专。1936年之夏,经过庞薰琹的友情推荐和竭诚努力,国立北平艺专向张弦发出了聘书。然而,张弦却在即将叩响国立北平艺专的大门之前,留下了令人遗憾的休止印记。所谓"我们已失去了凭藉",同样也成为国立北平艺专历史中的悲情之憾。然而,所谓"藕断丝连",虽然,张弦与国立北平艺专发生了某种"断裂"的史实,但是相关艺

术资源的联系依然潜隐地存在着……

(三)国立北平艺专藏《张弦素描一集》

现在,当我们重拾历史的碎片,试图复合相关的艺术资源时,发现张弦相关的历史之物和艺术之物相当缺失,由此透现出中国近现代美术资源的"看不见"问题。①根据迄今为止的调查,张弦作品在国内官方机构的收藏数量甚少,且不构成定位收藏系统,具体为北京中国美术馆2幅(油画《英雄与美人》、素描《人体》)、上海刘海粟美术馆6幅(油画《人物》1幅、油画《风景》5幅);②而其相关艺术文献,主要为上海美术专科学校相关纪念刊、《美展汇刊》《艺术旬刊》《良友画报》《时代画报》《艺苑》等,这些文献呈现非专题性的零散分布状态。

根据目前相关研究文献的调查,张弦生前唯一的出版画册是《张弦素描一集》,故其成为研究张弦艺术重要的专题性文献。张弦的所谓"素描的力量",使得《张弦素描一集》成为其艺术风格的关注核心。此如倪贻德《虞山秋旅记》所评价:

> (张弦)他的特长是素描的线条,他以洋画上的技巧为基础,用了毛笔所摹写的人体素描,有独到的工夫。他说他的临摹碑帖,便是作线条的修养。③

① 李超:《"看不见"的中国近代美术》,《东方早报·艺术评论》2013年1月7日。

② 刘海粟美术馆所藏张弦6幅作品,参见刘海粟美术馆编《油画藏画选》,2003年。另,张弦作品的私藏方面,目前有部分发现和展示。如陈盛铎家属收藏的张弦水墨素描《伍成章像》(伍成章为陈盛铎夫人,曾为张弦执教上海美专时的学生)。

③ 倪贻德:《虞山秋旅记》,选自倪贻德《画人行脚》。

长期以来，并没有在国内公藏和私藏方面显现相关收藏信息。至今为止，未见国内其他学院、图书馆等相关机构有此收藏记录。①目前中央美术学院有此文献的收藏，具有突破性价值意义。《张弦素描一集》作为张弦艺术重要的专题性艺术文献，显得弥足珍贵。更为难得的是，此集为张弦于1936年专门赠送国立北平艺专，此可见扉页处有张弦亲笔小楷书题墨迹：

国立北平艺专图书馆，张弦赠，丙子夏件。②

另在张弦题书右侧，有铅笔字迹：

原书共8页　廿五年六月卅日顺补③

张弦所题"丙子夏"，和佚名所书"廿五年六月卅日"，基本确定了张弦赠送国立北平艺专《张弦素描一集》的确切时间——1936年6月30日。其中"共8页"所示，与现存《张弦素描一集》内容相符。此画集为套封活页格式装帧，开本35×27厘米，套封上印有张弦人体素描一幅，内有八张活页，每页各印一幅作品，为素描作品八幅。每页上印有圆形收藏章，上刻：国立北平艺专（书）NATIONAL SGHOOL OF FINE ARTS, PEPING。④具体内容，可见表6所示：

①　关于《张弦素描一集》，此文献收藏信息为2013年元月由中央美术学院美术馆馆长王璜生所电告。馆方及时向笔者提供该集全本高精度扫描资料，对于本文写作及今后相关研究帮助匪浅。特此致谢。

②③　《张弦素描一集》，开本35×27厘米，上海金城工艺社出品，约1935年。内有张弦墨迹，该集为中央美术学院收藏。中央美术学院所藏《张弦素描一集》，其中档案卡中目前在"借者"栏目和"还期"栏目中均为空白，无相关记录。其旧制编号：L467·46/4894；其新制编号：美院图书馆B0033359。

④　《张弦素描一集》。

表 6

《张弦素描一集》（上海金城工艺社出品，约 1935 年）

画集部分	作品形式	内容	签名和题字
套封封面	水墨素描	单人体坐像	弦（仿印款）
活页一	铅笔素描	单人半身侧像	张弦 一九三五
活页二	铅笔素描	单人体卧像	弦 1933
活页三	铅笔素描	单人体立像	弦 1929
活页四	水墨素描	三人体卧像	张弦 1930
活页五	水墨素描	双人体卧像	张弦 1930
活页六	铅笔素描	单人体坐像	张弦 1933
活页七	铅笔素描	单人半身侧像	张弦 一九三五
活页八	铅笔素描	单人体坐像	张弦 1933
套封封底	广告画	老鹰牌颜料（上海金城工艺社）	

 这是我们目前所能见到的张弦唯一画集的基本内容。该画集为上海金城工艺社出品，出品具体时间不详。此集没有版权页内容，以上海金城工艺社生产的"老鹰牌"广告画替代。所印 9 幅作品（封面 1 幅，活页 8 幅），为张弦自 1929 年至 1935 年所作素描作品。

 据张弦的学生王琦回忆，其于 1935 年升入上海美专二年级，选择进入张弦画室学习。原因是张弦的画风接近欧洲现代派，在教学中极为重视素描基础训练，重视人物形体结构和解剖部位的分析。

 张弦本人的素描成就是很高的。当时金城工艺社出版了他的素描活页选。我们都买来当作是学习的最好范本。[①]

 这里所说的"金城工艺社出版了他的素描活页选"，即为《张弦素描一集》。通过王琦这段关于发生在"1935 年"的回忆，并参

[①] 王琦：《艺海风云——王琦回忆录》，人民美术出版社，1998 年，第 9 页。

照《张弦素描一集》中的素描作品的最后完成时间1935年——因此,我们基本确定《张弦素描一集》的出版时间,约在1935年期间。

另外据张弦的学生王琦回忆,《张弦素描一集》其中的部分作品,在1936年10月举行的张弦遗作展览会中展出。①王琦在张弦遗作展览会后,收购其中"张弦1929年在巴黎时所画的一幅人体素描"。②此作品于2009年由王琦先生捐赠给中国美术馆。"在捐赠给美术馆的作品里有一幅王琦最为珍爱也是收藏年代最久的画,是张弦1929年在巴黎时所画的一幅人体素描。"③由于《张弦素描一集》

① 1936年10月14日,由傅雷提议举办的张弦遗作展在上海大新公司四楼开幕,遗作展展出了他的全部作品,包括留学法国时期的大量肖像、人体素描和油画。当天参加人数多达二百余人,除了张弦生前执教的上海美专师生,包括美专校长刘海粟、王济远、潘玉良、刘抗、傅雷等艺术界名家,以及中央研究院院长蔡元培、上海市商会主席王晓籁等都参加此展览。1936年10月15日,《申报》报道了张弦遗作展的情况。同日,傅雷在《时事新报》上发表文章《我们已失去了凭藉》。

② 2003年,笔者因参加潘公凯教授主持的"中国现代美术之路"课题研究工作,随课题组成员在北京专程采访王琦先生。当时王琦先生向我们展示了张弦的这幅素描作品。

③ 据王琦先生回忆,张弦的油画画风接近欧洲现代派,但教学极为重视素描基础训练。当时他的素描在美专就令学生们心折,曾以活页形式出版过,被学生们买来当做范画临。中国美术馆曾收藏有一幅张弦的油画《英雄和美女》,布面薄施油色,人物用线极为简洁灵动,单纯而富有韵律感,可以看出画家潇洒不群的艺术才气。据其回忆,蔡元培、刘海粟、傅雷都出席了张弦遗作展览会并给予了很高评价。展览的全部作品都标价出售,王琦当时被指定参加遗作整理工作并看守展览会场,他与另一美专同学过长寿每人花了15块大洋分别购买了一幅人体素描。这两幅人体素描曾收在当时金城工艺社出版的15开活页画集中,是最好的两张,从此成为永久纪念。其他作品均被私人购藏,未能保留下来。从这张素描看来,画家对于形体的理解已是熟谙于心,能够在很快时间内用极其流畅圆熟的线面准确概括模特儿的形体转折与比例动态,扎实生动,远非我们想象的早期现代派画家只会变形的那样。这张人体素描对于研究张弦艺术及早期学院艺术教学状况实属难得的形象资料。参见《画图无尽,刀笔缤纷——中国美术馆馆藏王琦捐赠作品》,《中国美术馆》2005年第12期。

中作于1929年的作品只有一幅（活页三），因此可以断定，"张弦1929年在巴黎时所画的一幅人体素描"，正是《张弦素描一集》中"活页三"部分的作品。这样，中央美术学院收藏的《张弦素描一集》，与中国美术馆收藏的张弦人体素描作品，就发生了重要原作与著录的对接和印证。相关的历史之物和艺术之物，在国立北平艺专的艺术资源原发点上，发生了重要的历史记忆的复合。

那么，张弦究竟在怎样的历史情景中赠送《张弦素描一集》给国立北平艺专？其与国立北平艺专聘请张弦事宜，之间存在着怎样的历史关联？关于张弦向国立北平艺专赠《张弦素描一集》的具体历史背景和史实经过，迄今真相不明，待今后进一步查考。不过，此文献作为重要的历史之物，印证了庞薰琹所说的国立北平艺专聘请张弦事宜存在着某种联系的可能性。张弦赠书事宜发生于1936年6月，与1936年8月国立北平艺专聘请张弦事宜，前后时间间隔两个月左右，因此，赠书事宜与聘请事宜之间是否存在着某些史实联系，值得进一步探究。由此可见，国立北平艺专图书馆所藏《张弦素描一集》，由此不限于一份普通的艺术文献资料，而成为隐现中国近现代美术南北资源复合的重要视觉文献。其如表7所示：

表7

	张　　弦（南方）	国立北平艺专（北方）
约1935年	《张弦素描一集》出版	
1936年6月	张弦赠《张弦素描一集》于国立北平艺专	国立北平艺专收藏《张弦素描一集》
1936年8月	张弦即将北上 张弦故世	国立北平艺专聘请张弦

相关艺术资源的核心点，是《张弦素描一集》的捐赠和收藏行为。目前《张弦素描一集》以"孤本"形态出现，缘自于20世纪前期国立北平艺专相关的收藏历史。从20世纪20年代李叔同油画作品由"北京美术学校藏"、①吴法鼎木炭画作品由"北京国立美术学校藏"，②到30年代《张弦素描一集》"国立北平艺专图书馆"（收藏印章），体现国立北平艺专早期的收藏历史。从全国范围的美术院校来看，虽然具有半个世纪以上校史的学院不在少数，但是由于种种历史原因所致，其中多数者已经无法以原件状态呈现学院收藏的脉络和历史了。③在此情形下，从国立北平艺专到中央美术学院的学院收藏，构成了一条幸存的"北京国立美术学校藏"的文化现象，其脉络弥足珍贵，凸现其重要的学术研究价值。

近年来，中央美术学院美术馆陆续展开以本院的学院收藏为资源的一系列学术展览和研讨活动。如2012年3月举办的"李叔同早期代表作品鉴定讨论会"，重点对于学院收藏的李叔同油画作品《半身女裸像》进行鉴定和学术研究工作。2012年11月举办的《中央美术学院美术馆藏国立北平艺专精品（西画部分）》展览，汇集中央美术学院所藏吴法鼎、李毅士、徐悲鸿、吴作人等艺术家近40件

① 李叔同：《朝》（油画）（北京国立美术学校藏），《美育》1920年7月第4期，中华美育会。

② 吴法鼎（木炭画）（北京国立美术学校藏），《美育》1920年6月第3期，中华美育会。

③ 相关历史原因主要为战乱败坏和学校搬迁。如国立艺术院所藏作品，曾毁于抗战爆发时期；新华艺术专科学校所藏作品和图书，毁于1932年"一·二八"事变的日机轰炸，学校成为一片废墟；上海美术专科学校的学院收藏，也因历史上的多次搬迁而逐渐遗失，相关收藏体系已不完整，部分档案由上海档案馆收藏。

作品,以及大量珍贵史料文献。这些学术活动,集中显现了从国立北平艺专到中央美术学院,该校近百年来所积淀的丰富而重要的美术资源。《张弦素描一集》作为其藏品之一,同样作为其中艺术资源的一部分,体现了中国近现代美术中学院收藏历史的缩影和篇章之一。

所谓"北京国立美术学校藏"的收藏历史,显现了一条重要的历史线索,此即相关艺术家在学院经历之中的"捐赠"传统,其中包括相关的作品和文献等。在中华美育会1920年6月发行的《美育》第三期中,刊有吴法鼎木炭画作品,为"北京国立美术学校藏",作品左下角处,有作者亲笔题写"吴法鼎敬赠"。虽然目前该原作下落不详,但却清晰地表明了相关的收藏历史和背景。与吴法鼎木炭画作品"吴法鼎敬赠"背景相似的是,《张弦素描一集》的收藏,同样来自于"张弦赠"。前者发生时间约为1920年;后者发生时间于1936年。之间的历史跨度,基本代表了国立北平艺专在抗战之前的创办和发展的历史。

近代艺术学院收藏的形成,主要得力于国立和私立的艺术院校之间的学术交流机制,以及艺术家之间的人脉关系的作用。由于近现代独特的历史原因,南、北两方的艺术院校相对比较集中,因此,近现代美术中的学院收藏背后,再次触及所谓中国近现代美术中南北艺术资源的复合问题。

(四) 南北艺术资源复合

20世纪30年代张弦在中国美术界"是稀有的一个",而到20世纪80年代,张弦在中国美术界却是"知道他的人实在太少了"。

由于种种历史的原因，迄今为止，在中国近现代美术史方面，依然存在着不少重要的"遮蔽"者。这里所指是"遮蔽"，主要是两个方面，一是热门人物的被"遮蔽"段落；二是被"遮蔽"的重要人物。若以国立北平艺专的西画历史而言，吴法鼎、李毅士等为前者，而张弦、曾一橹等则为后者；前者热中含"冷"，后者"淡"出视线。因此，由国立北平艺专到中央美术学院历经近80年收藏的《张弦素描一集》，以及相关艺术之物和历史之物，无疑是对于20世纪前期这位中国西洋画家被"遮蔽"历史的补白。由此启示我们需要打破以往固定局限于历史原发地的学术视野范围，从开放性的角度，进一步思考中国近现代美术资源中的记忆复合、格局规划诸问题。

众所周知，中国近代美术存在严重的"看不见"问题。[①]其中"看不见"之一，是指相关视觉文献的严重缺失。历史原因所致，本土对于中国近现代美术资源，缺失集中、系统和定位收藏基础和文化概念，因此，"看不见"的问题就自然会出现。事实上，通过国立北平艺专的相关展览活动，我们已经直面这些"看不见"的问题，如学校丛书、校刊、纪念册、成绩展图录与印刷性文献相关的书籍、期刊、作品图集、展览图录、特刊、广告等，以及与非印刷性文献相关的另如艺术家的笔记、手稿、信札、草图、速写、影视、照片、录音、视频及其他相关用物和器具，需要

① 李超：《"看不见"的中国近代美术》，《东方早报·艺术评论》2013年1月7日。文中所指"看不见"之一，是指相关视觉文献的严重缺失问题；"看不见"之二，是指著录量与存世量的"反差"问题；"看不见"之三，是指名家身份掩蔽的问题。

量化呈现现存与散佚的比例和现状,并加以系统梳理和文化解读;一些历史人物如吴法鼎、李毅士、王悦之、曾一橹等在国立北平艺专的历史还原,在此活动空间中得到应有的经典定位,这成为与国立北平艺专相关艺术资源的重要代表。这里,所谓其中艺术资源丰富性的体现,正在于相关名家的南北艺术资源复合问题的存在。

事实上,以北平艺术为基点所现"看不见"的被"遮蔽"段落,可以吴法鼎、李毅士等名家为例,如表8所现相关文献,表明相关南北艺术资源复合(A)问题,有待我们进一步发现和整理:

表 8

南北艺术资源复合(A)——被"遮蔽"段落			
文献名称	文献出处	艺术资源原发点	艺术资源参照点
吴新吾、李毅士绘画润格	约20世纪20年代。8开道林纸石印通讯处:琉璃厂东门里路南门牌二百四十七号纯新社。	北方	南方已知北方待查
吴法鼎 木炭画(北京国立美术学校藏)	《美育》1920年6月第3期,上海中华美育会。	北方	南方已知北方待查
吴法鼎《北京中央公园风景》《北京十刹海风景》油画两幅	《绘学杂志》1920年6月1日创刊号,北京大学画法研究会。	北方	北方已知南方待查
吴新吾先生的最近遗墨	《艺术》周刊1924年2月17日第39期,艺术学会编辑发行。	南方	南方已知北方待查
李毅士《红楼梦图》	《绘学杂志》1920年6月1日创刊号,北京大学画法研究会。	南方	北方已知南方待查
李毅士《粥少僧多》(水彩)	《艺苑》1931年第二辑(美术展览会专号),上海艺苑绘画研究所编辑,上海文华美术图书印刷公司。	南方	南方已知北方待查

续表

南北艺术资源复合(A)——被"遮蔽"段落			
文献名称	文献出处	艺术资源原发点	艺术资源参照点
李毅士、梁鼎铭、陈晓江、徐咏青、谢之光、庞亦鹏编绘《人体美》(MODEL)	上海图画研究会1924年12月。	南方	南方已知北方待查
李毅士《艺术与科学》	《美展》1929年5月4日第9期,全国美术展览会编辑组。	南方	南方已知北方待查

此外,以北平艺术为基点所现"看不见"的被"遮蔽"人物,除张弦以外,曾一橹也是一个不可忽略的个案。在1934年1月出版的《艺风》第二卷第一期中,曾发表曾一橹的作品,并有简短介绍:"曾一橹先生饱学回国后,任北平艺专及女子美专教授,此二幅均在北平开个人展览会出品。"①如果说《张弦素描一集》引发相关艺术资源呈现"南方不见北方见"的状况,那么曾一橹的相关文献则表现出"北方不见南方见"的迹象。曾一橹这位"北平艺专"教授,与张弦这位国立北平艺专准"绘画基础老师"的相关文献一样,同样唤起对于国立北平艺专艺术资源被"遮蔽"的记忆,表明相关南北艺术资源复合(B)问题,见表9内容:

① 曾一橹"二幅作品"指《北平前门》《菊花》,发表于《艺风》1934年1月第2卷第1期,上海嘤嘤书屋。

表 9

南北艺术资源复合(B)——被"遮蔽"人物

文献名称	文献出处	艺术资源原发点	艺术资源参照点
曾一橹《北平前门》	《艺风》1934年1月第二卷第一期,杭州艺术杂志社编辑,上海嘤嘤书屋发行。	北方	南方已知北方待查
曾一橹《菊花》	《艺风》1934年1月第二卷第一期,杭州艺术杂志社编辑,上海嘤嘤书屋发行。	北方	南方已知北方待查
曾一橹《北平白菜》	《艺风》1934年6月第二卷第六期,杭州艺术杂志社编辑,上海嘤嘤书屋发行。	北方	南方已知北方待查
曾一橹《老人肖像》	《艺风》1934年6月第二卷第六期,杭州艺术杂志社编辑,上海嘤嘤书屋发行。	北方	南方已知北方待查
曾一橹《北平大西天》	《现代西画图案雕刻集》(民国教育部第二次全国美术展览会专集第三种),商务印书馆,1937年。	北方	南方已知北方待查
张弦(相关内容参见表6)	略	略	略

由此,上述吴、李、张、曾四家历史文献的"南北"效应,包含了其中历史之物和艺术之物的复合,再次证明了国立北平艺专存在着相关的南北艺术资源复合问题,并通过这样的南北互通的学术线路,提升了关于国立北平艺专研究的在国家范围的影响和意义。

今天,当我们再次领会傅雷对于张弦的所谓"桥梁"之喻——"建造起两片地域与两个时代间光明的桥梁",我们会解读出其中相关艺术资源跨越时空的当代诠释。国立北平艺专的研究,提供了相关南北地域空间之间、20世纪前后之间新的学术视野的"光明"。就此而言,国立北平艺专相关学术回顾展览的意义之一,在

于提醒我们思考中国近现代美术资源重要性,换言之,我们如何整合历史记忆的碎片,将近代美术视为独立的文化概念,使之复合为完整的艺术资源的视觉文献形态,并将中国近现代美术的历史记忆的视觉文献加以收藏积累和传播体现——若以中国北方资源的原发点和南方资源的参照点相结合,则可以别开生面地有效调动资源推广和运作的互动性和使用率,运用弹性互补的运作方法,保持整体艺术资源的完整显现,以改观以往相关作品和文献非专题性的零散分布状态。[1]

所谓南北艺术资源复合,即是根据中国近现代美术特定的文化情境和历史条件,将南北两方的相关重要艺术群体、个体、机构、社团等,作为论题相关艺术资源的原发点和参照点,进行相关的历史之物和艺术之物复合,通过记忆重构、经典定位、价值评估和文化再生等环节的运作,逐渐形成趋于完善的艺术资源的保护机制和推广内涵。因此,"张弦和国立北平艺专"论题的真正用意,在于提示我们关注中国近现代美术中南北艺术资源复合的可行性,并在今后相关的学术工作之中,将此文化理念和运作机制予以体现,在国家文化战略的层面上,显现中国近现代美术研究的全新价值。

近年来,相关中国近现代美术的展览及学术活动时有出现。如同国立北平艺专回顾的重要学术性艺术展览一样,其以所谓"文

[1] 张弦存世作品如油画《英雄与美人》、素描《人体》(中国美术馆收藏2幅)、油画《人物》1幅、油画《风景》5幅(刘海粟美术馆收藏6幅),以及相关艺术文献如上海美术专科学校相关纪念刊、《美展汇刊》《艺术旬刊》《良友画报》《时代画报》《艺苑》等,皆处于非专题性的零散分布状态。相关作品和文献并没有以相对完整的文化资源的概念,出现在近年来的相关展览活动之中。

献"强化其厚度和深度,正在于其艺术之物和历史之物复合为独特的视觉文献的情境呈现,其背后所现的艺术资源流失情况和保护力度,是需要我们进行深度思考的。由于文化积淀的断层,出现中国近现代美术资源严重缺失,造成部分历史的"失忆"问题。"张弦和国立北平艺专"论题,进一步启示我们,需要通过历史记忆在学术语境和空间载体中的复合,结合记忆复合、经典定位、价值评估和文化推广,以实现对于日益流失的中国近现代美术文化资源的保护和抢救。此举具有重大的学术价值和社会意义,更具有国家文化战略的重大意义。

五、卫天霖之光

自 20 世纪 80 年代起至今,关于中国油画前辈先贤之一的卫天霖,相关的展览、宣传、研究和评论,已经经历了 30 余年卓有成效的"前期研究"历程,今天我们自然感念前者努力,不囿于局部的文献梳理和部分的历史填白,而是基于"学术当随时代"的导向,继往开来,倡导立足于文化建设问题的思考。"卫天霖研究"作为一个值得关注的文化工程,其意义和价值究竟在哪里,其学术影响力如何通过艺术资源向艺术资本的转化,实现真正的活在当下的"中国故事"呈现?

(一)瞻望北方

如果将中国油画史研究视野聚焦并交汇于卫天霖,那么其实我们看重的是背后所蕴藏的中国近现代美术资源。这种艺术资源是一

种文化积淀，是一种历史记忆，需要历史之物和艺术之物的复合，需要数据与馆藏的资源保护与转化。就此而言，卫天霖依然是一个"缺失"的人物，以中国油画史中的东西融合之道而言，卫天霖之光，承载着独具范式的历史效应，为我们当下探索前路，留存诸多尚待深入的思考。

作为中国油画的第一代名家，卫天霖的历史影响与时代效应，值得我们深入关注。事实上，在中国油画发展的文化群体关系中，卫天霖的"亮点"并未充分呈现，其在我们的学术视野中是作为一个"个体"人物，实际上他的背后，蕴藏多重交游关系与群体效应。与其相关文化现象诸如"卫天霖与藤岛武二""卫天霖与黄宾虹""卫天霖与齐白石""20年代前期的中国留日艺术""北方早期美术教育"（孔德学校、北平大学艺术学院、北平艺术专门学校等）"京津地区的西洋美术活动""新中国时期的北京美术教育"（北京艺术师范学院、北京艺术学院等）"现当代中国油画的学院教育"等专题，确乎是需要在相关艺术资源、相关问题意识中，得以有效深化和深入思考的学术课题。

卫天霖的艺术历程，见证了北方地区20世纪前期中国油画在美术教育、艺术社团、文化传播等多方面的重要史实，蕴含着丰富的相关艺术之物与历史之物相结合的艺术资源。特别是由相关研究机构所收藏的卫天霖相关的部分珍稀性文献，使得中国近现代美术中"北方"故事得以进一步"苏醒"。由此涉及20世纪前期中国油画中的"北方大家"的关注。事实上，所谓"北方大家"中，除卫天霖以外，尚有吴法鼎、严智开、王悦之、左辉、曾一橹

等诸多风云人物，他们似与我们渐行渐远，诸多相关资源尚处碎片化的"沉睡"状态。因此，所语所思卫天霖的艺术经历和成就，不仅属于他个人，而是属于那个时代，那个中国油画面临历史转型的时代，而身处那个特定文化情境的卫天霖，便是一个生动的个案。卫天霖艺术，补足了我们对于中国油画历史研究的"忽略"。

通过对卫天霖的研究，我们应该觉醒这其中的文化资源的问题，这无疑是将其视为中国油画历史名家代表加以研究和弘扬的真正价值所在。我们关注的一个问题的焦点，就是我们需要通过记忆复合、经典定位、价值评估和文化再生，来保护这方面的美术资源。因此，今天的论述试图探讨卫天霖及其相关艺术资源，为中国油画真正留下了什么？我们通过20世纪中国美术如何从古代走向现代所发生的重要历史转型，以卫天霖的艺术历程，透现西画东渐与传统延续，在京派中心地区的交融与演变，"卫天霖"得以大写，即刻突现其艺术语言样式深处的文化问题，中国印象主义之风，伴随觉醒与发展，就成为一种时代抉择、一种东方智慧、一种文化判断。正在于如是历史的高度，作为"北方大家"，卫天霖为中国油画呈现了未曾完整认知的创新范式与融合资源，由此激活了面向未来的"卫天霖研究"的思考空间，使得卫天霖成为一个值得深入研究的时代聚焦人物。

因此，所谓"卫天霖之光"之一，正在于我们思考"北方"历史资源。

借此瞻望北方，而其中所谓"北方大家"，意味着充满独特浓

厚文化底蕴的艺术资源的感召力。无疑卫天霖作为"北方大家"的经典代表，在20世纪80年代，已经得到刘海粟的高度评价："卫天霖先生是北方油画大家，其代表作品有泰岱黄河的气势，而运色绚丽脱俗，色色相生，响亮如交响乐，而质朴沉着，善于吸收民间艺术之长，毫端消化了傅山草书，线条遒辣鲜劲，以形写神传情，一斧无痕。"①就此意义言，卫天霖作为"北方大家"的典型意义，正在于我们寻觅"质朴沉着"深处的文化底蕴，在于在已有"看见"的中国近现代油画历史中，进一步探究其中"看不见"的北方资源。对于近现代中国油画的历史，随着历史之物与艺术之物复合的发现和解读，重新唤起对于本土南北区域之间联动发展的关注，特别是对于北方油画资源的重新深度认知。在30余年来难能可贵的"前期研究"基础上，将"卫天霖研究"深化为艺术资源向艺术资本转化的文化工程的高度，从学院创意对接文化强国的文化战略发展的站位和视野，生动叙说"卫天霖故事"。

(二) 洋画前沿

20世纪10年代以后，自李叔同等"清末十同学"之后，大批的中国画家先后赴日留学，他们大都集中在东京上野的东京美术学校和小石川地区的川端画学校等，其中特别是东京美术学校，他们的共同老师就是黑田清辉和稍后的藤岛武二和中村不折，这也是两位与印象派有关的画家。在"东京美校毕业"的优秀学生中，曾经有来自中国山西的"卫天霖"。1923年3月，他以第一名成绩毕业

① 柯文辉：《卫天霖传》，北京师范学院出版社，1989年。

于藤岛武二画室,获"首席"之誉;同年4月,又成为藤岛武二的研究生。维系"上野"学院生活记忆,卫天霖与陈抱一(洪钧)、江新(小鹣)、严智开、汪洋洋、雷毓湘、方明远、李廷英、许敦谷、汪亚尘、王道源、丁衍镛、胡毓桂(根天)、王悦之等,共同构成了中国油画史中著名的"留日画家"之列。

这些人自李叔同之后相继回国,通过他们的美术创作与教育、艺术展览与传播,人们对印象派以及其他西方美术流派有了进一步的认识。相比留学欧美的西画家而言,他们对于印象主义的实践和推行,表现得更为鲜明和富于变化。这从一个侧面说明了印象主义艺术与东方文化在理解和趣味方面的精神契合。

在卫天霖留学日本的历史时期,中国的留日画家身处多变之秋,他们的艺术活动与20世纪特殊的时局密切关联。他们在日本间接地学习西方美术的精髓,同时又从东方文化的参照中,思考中国艺术家应该寻找的艺术发展之路。"'写实基础'已融会了印象主义革命的因素在内",① 成为日式美术教育移植的一种核心特征。由此可见,留日艺术家已经成为中国本土洋画运动的重要力量。其中表现尤为活跃的是"东京美校毕业"的一批中国艺术家,"走在洋画运动的最前沿"。②

这种所谓"前沿",一是指学院教育的延续性。卫天霖留学回

① 东京美术学校校友会编:《校友会月报》1932年6月第31卷第2号,东京美术学校校友会。
② 原文为[日]泽村幸夫:《中华洋画家之群——日法二潮流》,东京《每日新闻》昭和6年3月15日。转引自[日]吉田千鹤子:《东京美术学校的外国学生》,韩玉志、李青唐译,天马出版有限公司,2004年,第40—41页。

国后,其主要的本土活动,是在孔德学校与北平艺专进行的,正值新文化运动的历史效应所致,其中卫天霖的西画教育工作,接续着留日学院派体系的法则,同时又在本土相关"美育"思想导引和影响下,开启着其油画教学实践为核心的美术教育,集中于中国北方的孔德学校、北平艺专等重要文化机构与实践平台身体力行,从而形成将其转化为早期中国现代美术教育的体系化建设,与南方陈抱一所力于上海美专、中华艺大,汪亚尘所力于新华艺专,王道源所力于上海艺专,形成南北呼应之势、相得益彰之功,由此合力呈现中国洋画运动的"前沿"效应。二是指东西融会的同步性。我们从一批留日的油画家陈抱一、倪贻德、关良、卫天霖、朱屺瞻、许幸之等归国后的作品,可以发现其中风格承传的印迹。20世纪前期留学日本的中国画家,为现代主义引进中国提供了一种文化参照。他们以印象主义和后印象主义为主干,结合了表现主义的部分手法,借此找到了与东方艺术精神相适宜的艺术方向。

 20世纪前期的中国留日艺术家,他们大都集中在1937年抗日战争前,进行他们的东瀛之旅,战争意外地影响和终止了他们的留学之路。由于种种历史原因,总体而言,留日画家不比留欧画家那样集中,也大多并不处于主流地位。他们的艺术风格由于在以后的文化历程中受到主题性创作的影响,基本经受了很大的变形,而形成了个体化的边缘态势。但是,这从另一个方面刺激了他们在民族化方向的发展。

 因此,所谓"卫天霖之光"之二,正在于我们思考"留日"艺术资源。

可以说，所谓20世纪中国美术中的"留日"资源，其真正的经典传承的价值所在，正是二次发现"东方"。卫天霖自身优厚的本土家学传统教养，基本奠定了其东方审美价值取向，而通过留学生涯的洗练，再度在东瀛相关的东方文化语境中，寻找到得以进一步突破和深化的专业方向。这表明与陈抱一、汪亚尘、卫天霖、王道源等同时期的留日艺术家，试图从西洋绘画的写生传统入手，去开拓新的时代所具有的新的艺术观念，去创造新的艺术表现方法。而王道源依凭扎实的写实主义功底，生动地吸收和运用了印象派的色彩语言，在其擅长的人物肖像和风景描绘之中，强化了作品艺术的表现力。

"我国起初有周勤豪、汪亚尘、刘海粟、陈抱一许多人，到日本去受他们美术院的教育或影响，就首先感觉到后期印象派的绘画，和东方的精神，很相合宜。日本既有了这种空气，我们更不容不提倡这种艺术了。"[1]正如卫天霖留日毕业作品《闺中》，得到其导师藤岛武二的高度评价："这幅作品体现了你在日本学习的全部历程，你的构思和意境独具东方色彩，构思与技法使东西方绘画语言得到极好的交融。"[2]在此基础上，卫天霖民族化的艺术探索继续前行。"希望在中国深厚的民间土地上扎根，产生出有中国特色的油画。犹如唐玄奘从印度把佛教引入唐土，使佛教中国化。"[3]

[1] 金伟君：《美展与艺术新运动》，《妇女杂志》1929年7月第15卷第7号（教育部全国美术展览会特辑号）。
[2] 冯旭：《斑斓朴厚——卫天霖研究》，河南美术出版社，2012年，第147页。
[3] 张仃：《卫天霖先生与油画民族化》，《美术家》，1988年。

由此可见,"留日"艺术资源,孕育了二次"东方化"的历史境遇中的发现与拓展,而卫天霖在此民族化探索方面的持续性,及其在油画教育实践方面的文化效应,堪称代表。此足以温故而知新,将"留日"艺术资源科学借鉴,有效纳入相关中国油画研究的学术建设之中。

(三) 融合箴言

在20世纪中国油画史的见说之中,早期在日本留学的西洋画家之中所形成印象主义风格多样化的面貌,是普遍受到关注的一个方面。留日画家的印象主义特色,主要发挥了印象派表现性的一面,甚至结合了后期印象主义手法,直接走向了表现主义。也有一部分画家通过写实主义手法,吸收印象派的色彩来加强作品的表现力。

这里,包括卫天霖在内的留日艺术家的所谓"笔调较活的印象派作风",已经有了比较感性和生动的描绘。其中外光和色彩的丰富变化,形成了艺术家独特的印象主义风格的派生和发展。表明了画家正是从写实主义造型手法出发,在艺术实践中多变地吸收和运用印象派的色彩语言,以加强其风格的表现力。不过,在此以印象主义为东渐导向的本土化过程中,各位大家各有吸纳、转化、变体、拓展之道。

就卫天霖而言,他于1920年赴日留学,在日本东京美术学校受教于藤岛武二。1928年归国后在多所学校任教。卫天霖早期作品具有典型的印象派意味和效果,着意追求光影变化和色彩的微妙处理,这在20至30年代给人留下了深刻印象。后来由于受中国民间艺术的影响,而开始将印象派的色彩与中国民间艺术和野兽派的单纯化的大块

面结合起来,形成他饱满厚实、斑斓交错的基本艺术气质与特征,其艺术风格于淳朴之中蕴藏华美气质。在此基础上,我们进一步通过语言本体的元素结构,可以深入发现如下"卫天霖样式":

之一,色点层次关系——从卫天霖早期《三座门》《西山》《西山古塔》等作品的分析可见,"卫天霖艺术成熟期的风景画,非常接近毕沙罗晚年某些杰作的表现特色。斑杂的色点、反光和笔触总是能够构成一种严格而真实的空间结构关系。光线与中间调子错综地交融在一起,它们不停地颤动,使形象频添生意,但是并不会破坏景色层次的明确性"①。

之二,光色混合关系——从卫天霖标志性的静物系列作品,如《桃与李》《粉芍药》《瓶花》等力作中,我们已经可以将其所谓"错彩镂金"的华贵之美,与光色造型的语言特色相联系。"卫老早期绘画中,已经可以看到他在艺术上独立的个性追求,同时也表明了他熟练自由掌握光色混合规律的高超技巧,特别是在油画用笔和色彩感觉方面充分体现了一种果断的力度和敏锐的才华。"②

之三,笔触结构关系——在卫天霖的相关代表性作品《自画像》《闺中》《母亲》等代表性人物题材之中,人物与环境,前景与背景,神态与道具的虚实处理,通过生动而概练的笔触表现得到充分的体现。"画家以薄涂的笔触,不使用调和色来描绘肉色,也不用黑色来绘染头发和暗部。反映着他正集中精力在研究对色的辨别和

① 转引自姚今迈:《中国巨匠美术周刊》,台北锦绣出版社,1996年,第12页。
② 袁运甫:《油画大师卫天霖》,《美术》1995年第11期,第27页。

使用，研究印象派光色原理的科学性和绘画性，从而努力探求最先进的绘画语言。"①

以上三种主要"关系"的语言特征，为卫天霖油画形式概貌，曾经为诸多专家，不同角度与程度地加以总结与评论，自然导致所谓写意性油画的画面感受。事实上，卫天霖作为中国写意性油画的成功先行者。其所谓写意性融合精神导向中，更为突出的是其建立了一系列"色域"语言结构关系。"卫天霖使用的色域是独特的，显示着他对色彩识别的才能和他的偏爱。如同一些油画大师们一样，总是能够保持一个相当狭窄的色彩范围，以种类最少的颜色创造出最丰富的色彩效果，能够着眼于色彩的内在性格和潜力，集中最有效的力量表达情感，舍弃于此无益的颜色。"②这种色彩语系的主体构建，在于卫天霖油画创作中的"情调"说。其所谓"情调要接近中国人的感情，温和、舒服"，③道出其中真谛。

因此，继承"写实基础融会印象主义革命的因素"的留日学院艺术文脉，卫天霖在20世纪20年代后期以来的本土油画实践之中，已经逐渐形成"色域"关系与中国"情调"的语言表达能力。通过细致化的语言关系，依托系列化的郊野风景、花卉静物等题材呈现，作为视觉符号的经典样式，并以此外化为"中国情调"的中国油画语言经验，这不失为卫天霖对于20世纪中国油画创作语言体系的一种重要的历史贡献。

① 章文澄：《油画家卫天霖及其作品》，《卫天霖研究资料3》，第18页。
②③ 杨悦浦、孙金荣：《色感·通一·节奏——卫天霖油画色彩意识初探》，《卫天霖研究资料3》，第31页。

无疑，卫氏"中国情调"的语言经验，属于中国特色的表现性语系，其对于以后的中国油画发展，发挥了重要的经典传承的样式影响作用，呈现了重要的中国写意油画的主要文化底蕴。这些艺术母题一旦成为色彩与图形的组合，那么画面内容便从传统的图像元素中得到进一步变体，而逐渐成为语言表现性的意象世界。其中用笔灵动天成，色彩醇厚富丽，形成了文人精神和性灵自由的再度诠释，在某种跨越文化时空限制的梦幻玄妙联想和回味中，达到了传统写意精神与西方表现形式的契合。其中缘由，在于基于特定的历史文化语境，在东方文化与西方文化，选择独特的融合样式，此即将西方印象主义艺术的表现性语言与传统文人艺术的写意性语言相结合。

因此，所谓"卫天霖之光"之三，正在于我们思考"融合"语言资源。

由此可以概言，卫天霖在留日艺术"笔调较活的印象派作风"的共性之中，逐渐突现其具有风格个性且富有学理逻辑的语言形态。从中国油画史的研究视角而言，卫天霖的油画探索形成了一种标志性的语言范式——"卫天霖样式"。这种所谓"卫天霖样式"的核心要点，正是将印象主义的光色外化与后印象主义图形表现，合成为新的色彩表现语系。而此类语系，结合了对于"东方文化"的特有的二次发现的历史境遇，形成了在中国油画历史发展中，独具特色的以色彩造型为主体的融合之道。

中国油画史研究中卫天霖油画语言范式的相关研究，对于当代中国油画学术体系化研究无疑意义重大。基于特定的历史文化语

境，在东方文化与西方文化之间，将彼此优秀的国际艺术资源"双向推进"，以经典的艺术先贤案例作为融合样式。以此作为经典传承、文化创新与社会服务的学院建设的学术资源，再次印证20世纪中国油画所具有的重要历史经验之一，在于对于世界艺术发展的促进与贡献，正在于将西方印象主义艺术的表现性语言与传统文人艺术的写意性语言相结合。

(四) 民族血液

早在20世纪60年代初期，董希文就曾经认为，"油画中国风，从绘画的风格方面讲，应该是我们油画家的最高目标"①。20世纪的中国油画发展历程，也正是以此为主线，进行着本土化实践的探索。从40年代的"油画中国风"到60年代的"油画民族化"，其核心是为了使油画"不永远是一种外来的东西，为了使它更加丰富起来，获得更多的群众更深的喜爱，今后，我们不仅要继续掌握西洋的多种多样的油画技巧，发挥油画的多方面的性能，而且要把它吸收过来，经过消化变成自己的血液，也就是说要把这个外来的形式变成我们中华民族自己的东西，并使其有自己的民族风格"②。

以油画形式表现民族精神，是卫天霖艺术核心的美学价值所在。在1957年，卫天霖这样写道："如何将我国民族传统艺术，系统地有计划地整理出来，使我国人民喜闻乐见的民族艺术之花在社

①② 董希文：《从中国绘画的表现方法谈到油画的中国风》，《美术》1962年第2期。

会主义的阳光下获得新生并日益灿烂，是我们这一代艺术工作者的历史使命。"①结合卫天霖的艺术历程，可知中国油画本土化的过程，是一个从不自觉到自觉的过程，也是文化融合精神不断完善和强化的过程。从语言形态上分析，这个过程基本上是沿着写意和写实的语言结合模式而展开，一是中国精神的社会写实化；二是中国精神的历史象征化；三是中国精神的语言写意化。而这主要的三方面的发展，基本上是围绕着写实语言和写意语言的不同的结合方面和程度而言的。而从精神内涵上总结，这个过程，又正是艺术家对中国特定的社会情境自觉对应的结果。因此，中国油画本土化过程，既涵盖"传统化"和"大众化"的阶段；又可前瞻"综合化"的前景趋势。

卫天霖之光，在于民族精神的高度自强。其相关围绕"民族血液"的油画民族化探索之路，无疑凝聚了油画本土化进程中传统化、大众化、综合化转型与整合的重要历史经验与文化样式。事实上，这是一个具有鲜明"中国故事"的文化资源，具有独特的移植、消化和再生的过程。其中行为自觉程度越高，本土化探索的难度也就越大。将油画"变成自己的血液"，正是这种自觉行为努力的方向，也正是油画本土化发展的主旋律。经历"社会写实化""历史象征化"和"语言写意化"，正是这种本土化前景的代表性探索和实践的方向。"中国油画家们在研究西方写实油画和表现性油画的过程中，愈是深入其堂奥，愈是反过来明白中国传统艺术之可贵，

① 卫天霖：《听毛主席报告后的感想》，《美术》1957年第5期，第8页。

愈是坚定地在油画语言中做融合民族传统因素的试验。"①

因此,所谓"卫天霖之光"之四,正在于我们思考"美育"创新资源。

重构"美育",完成蔡元培"美育带宗教"的历史初心,首先在文化自信的精神塑造。卫天霖在20世纪50年代所谓"如何搞好美术教育是带有决定性的关键"的总结之语,证明其一生为"美育"而努力践行。其中创新要点,之一在于认知"美育"战略意义的认识。确如卫天霖于1974年所书:"……对于普及教育的美育教学培养和方向问题……是近代科学进化的,是国际上的一切美育资料的来源经过研究才有今天的成就,因此它的美育推进一切生产和发明,……成为世界上一个大国,这美育新方向,不能说无关紧要。"②之二在于注重"美育"科学办学的规律性。在卫天霖经历的"从北京艺术师范学院到北京艺术学院"的教育历程中,"由于它与多种艺术学科共同办学,学生接受的知识和受到的熏陶比较广,培养的学生在绘画风格和艺术气质上具有多样化特色,是对北京美术教育原有格局的补充和丰富"。③可见,卫氏油画民族化之路,要点正在于着意于"美育新方向"的构建努力。思考卫氏经验的创新资源,对于中国当代油画教育的体系化建设有益,特别是建构起经典

① 邵大箴:《融入了中华民族的血液——中国油画100年》,《20世纪中国油画》,广西美术出版社,2000年,第7页。
② 《卫天霖先生给赵一唐的一封信》,《卫天霖研究资料3》,第140页。
③ 邵大箴、李松主编:《20世纪北京绘画史》,人民美术出版社,2007年,第509页。

知识传承、创新能力培养、社会服务完善的教育体系，进一步纳入的公共文化管理体系中的"美育"体系建设等方面，卫天霖所谓"美育新方向"经验，依然历久弥新，意味深长。

回首历史，卫天霖的美术教育历程，浓缩了20世纪中国美育发展的经验得失，卫氏经验可谓丰富资源宝库。在相关知识、技能、技巧以及创造力培养方面，中国油画教育已经逐渐形成了具有学理背景、方法论系统与学科体系的学院派经验，在写生训练与创作表现的结合方面，逐渐呈现中国特色的探索诉求，并在当代国际化交流语境中不断完善，使得所谓"融入中华民族的血液"油画本土化发展，具有了当代语境之下的"美育"体系建设的学术价值与社会意义。可以说，将油画"融入中华民族的血液"。这无疑在20世纪中国油画历史中，显示了所谓"卫天霖之光"相关美育建设的重要意义。

借此"卫天霖之光"为题，结合相关中国油画艺术资源问题，思考我们当下如何保护与转化艺术资源，继续发扬光大，探索中国油画在新的历史时期的前路；同时进一步思考我们如何将中国近现代美术资源，通过学院的专业学科建设和文化创新发展，进一步转化为有效的艺术资本，充分显示"卫天霖故事"背后的中国精神之力。

外籍移民

一、海上画梦录

20世纪初期以来，来自异域的在沪侨民画家，自民国初始，已开始了较为专业正规的西画美术教育及美术展览交流。1920年上海古今美术社出版刊印月份牌名家赵藕生西画作品，并记"赵君藕生擅长于绘事用笔着色，栩栩欲活，此画即君生平杰作之一，盖于去夏学潮汹涌时所成者，景物系君之业师法国名画家路铎夫先生所代补，尤觉难能可贵，相得益彰，以介绍于当此之爱美术者"，由此以见当时外侨画家与本土画家交流情况一斑。

其他相关的史载有：1913年，杭穉英入商务印画馆图画部，师众德籍设计师等习画。1919年，张聿光在居沪的法籍画家路铎夫处学习西画。1919年4月，上海图画美术院邀请日本画家石井柏亭来校讲演《吾人为什么要学画》。1920年，俄侨画家朴特古斯基到上海之后，开设一画室，并进行油画教学和创作。1925年1月，上海美专聘请俄侨画家朴特古斯基、史托宾及西班牙画家冠司，为西洋画系教授。1930年9月，侨居上海的捷克美术家高祺于私寓开设美术学校，教授雕塑和绘画……

在有关"艺术移民"的史料发现中，相对集中的内容，要数俄

籍画家朴特古斯基、奥地利籍犹太画家弗里得里希·希夫、德国犹太画家白绿黑和日籍画家石井柏亭、秋田义一等。他们曾经先后以侨居、旅居或访问的多种形式在上海活动,与中国画家进行多方面文化交流,产生了一定的文化影响。

朴特古斯基于 1920 年来上海定居。朴氏曾毕业于莫斯科绘画、雕塑及建筑学校,抵沪后开设画室,继续进行绘画创作,并从事建筑艺术装饰设计,成为当时上海著名的建筑艺术家之一,曾因参加设计沙逊大楼、法国夜总会主要建筑而名噪一时,上海早期西画团体晨光美术会曾得到其帮助和指导,进行人体写生和绘画创作。1922 年起,朴氏开始在画室自行教授西画,学习者中有画家张聿光。1925 年 1 月,上海美专改西洋画科为系,并特聘请朴氏为该系教授(另有俄籍画家史托宾,西班牙画家冠司)。朴氏又是最早在沪举办画展的俄侨画家,1928 年,朴氏和基奇金、波库列维厅、帕什科夫在沪举行俄侨画家首次联会画展,并先后参加了二十至四十年代历次有关外侨画家主要画展,许多作品都在画展结束时争购一空,朴氏作品被誉为历次画展中"最为生动精彩""最引人注目"的对象。后他又曾多年担任上海美术合作社(即上海美术俱乐部,Shanghai Art Club)的画室主任兼指导教授。

庞薰琹曾经在自己的回忆录《就是这样走过来的》中,专列"油画老师"一部分,描述的人物正是"亚历山大·古敏斯基"(即朴特古斯基)。

离开了大学,很快就找到了一个油画老师,他是一个俄国人,名亚历山大·古敏斯基,他住在霞飞路,也就是今天的淮海

西路。他的工作室就在马路北面,实际上是沿马路的店面房子,有大玻璃橱窗,他陈列了几幅油画。工作室里有不少画,有的画得很不错。我因为看到这些画,所以从他学画。他教得很认真,要求也很严。①

石井柏亭曾经于1919年4月赴欧洲考察后访问上海。"受到了上海美术界的注目。"其中一件重要的内容事项是"应邀到上海图画美术学校做客",关于这次在上海美专讲学活动,有关的历史记载这样记录:

石井柏亭发现学生们正在轮流做模特,让其他同学进行油画写生。他也发现学生们的素描功底虽然不够,但可以看出中国青年不断升温的学习西洋画的热情。就是在这种热情的感染下,他即兴作了《刘先生与他的学生》的速写。

刘海粟以江苏省教育会美术研究会副会长的身份邀请他做讲演,石井柏亭欣然应允。4月23日,石井柏亭在江苏省教育会对学生们作了题为《我们为什么要学画》的演讲。

石井柏亭的上海之行除了考察美术外,还与一位波兰画家搞过一次联合画展。②

石井柏亭与中国画家之间的交流具有一定的基础。比如他与中

① 庞薰琹:《就是这样走过的》,第36—37页。
② 陈祖恩:《寻访东洋人——近代上海的居留民(1868—1945)》,上海社会科学院出版社,2007年,第251—254页。

国画家唐蕴玉之间的师承关系，发生于1926年至1927年之间。唐蕴玉的日本之行始于1926年年初。据《申报》1月30日报道，江苏省特派赴日考察艺术教育委员王济远、滕固、唐蕴玉赴日本，同行者另有江苏省立一女中师范艺术科教员张辰伯、省立五师艺术科教员杨清磐、省立四师艺术科教员薛珍及画家潘天寿等。①这次日本之行为短期美术教育方面的考察。而唐蕴玉第二年的日本之行，则具有游学性质，此行与柳亚子先生的热情支持是分不开的。唐蕴玉早年作品曾经多次受到柳亚子先生题词赞誉。其中写道："参天峭壁绝跻攀，爱听松涛镇日闲，写尽胸中灵气来，无双立壑几青天。"②1927年随同柳亚子夫妇东渡日本。先到京都，遇日本画家桥本关雪，见其作品曾经题词云："水墨换为油彩新，剪裁红紫万年春，十年读画江南北，纤手推君第一人。"③桥本关雪誉其为"中国江南一才女"。④同年继往东京，向日本西洋画家石井柏亭、满谷国四郎学习油画。

在20世纪20年代至30年代，诸多日本画家来到上海活动，基本得益于他们与中国留日画家和文化人士的友谊和交往。日本画家秋田义一约于1927年起居留上海，他是一位"富于大正末期时代特征的画家"，居住于吴淞路后街，"画艺成熟"，"对于艺术有许多独到的见解"。由于他和中国的许多艺术家、文艺青年结成要好的朋友，并和陈抱一、鲁迅等有过交往，故时见记载。秋田义一曾向鲁

① 《申报》1926年1月30日。
②③④ 相关文献均由唐蕴玉家属收藏。

迅借过拓片,受过鲁迅的资助。1929年10月1日《鲁迅日记》记:"午后秋田义一来,赠油画静物一版。"同年10月12日《鲁迅日记》又记:"午后秋田义一业为海婴画像。"有一段时间秋田义一曾经担任中华艺大的教授,和陈抱一等人同去杭州写生。后来秋田义一住到了江湾的抱一画室。在他的推动下,陈抱一开办了晞阳美术院,"陈抱一惊讶秋田的豪放性格,称赞他'有哲人之风度',从秋田那里,陈抱一也确实有不少可学的东西。1929年陈抱一在陈家花园开办晞阳美术院,也就是接受了秋田的建议。并且秋田接受了教课的聘请"①。

自20世纪20至40年代,上海以侨民身份创立美术社团规模繁多,较有影响的有:"上海西人美术会""中、西美术合作社""外侨画家俱乐部"和"犹太画家和美术爱好者协会"(简称ARTA)等。有关艺事和展览活动在这一时期也是十分频繁。

在20世纪20年代前后,相关的艺术展览主要计有:1918年,俄国画家卡尔梅科夫在上海汇中饭店(Palace Hotel)举行个展,引起社会关注和反响。这是上海第一次正式接触俄国绘画艺术;1927年,俄侨画家基奇金移居上海。基氏曾因十月革命侨居哈尔滨,开设"洛托斯"画室。自移民上海后,基氏创作了大量反映中国生活、风景和古代建筑的绘画,为当时上海最著名的肖像画家之一。1928年6月27日至7月8日,意大利画家萨龙(Zanon)画展在静安

① [日]菊地三郎:《陈抱一和中国的西画》,原文写于1918年11月,后发表于日本《美术画报》1981年第1、2、3期。

寺路沧州饭店大厅举行；1928年，俄侨画家基奇金、朴特古斯基、波库列维奇、帕什科夫在沪举行联合画展。

至20世纪30年代，在上海的外籍艺术家的美术展览活动达到了历史的高峰。主要有：1930年4月26日至4月27日，日本画家中川纪元个人展览会，在虹口日本人俱乐部举行；1931年6月27日至28日，日本画家坂田干吉郎、太田贡二画展在虹口日本人俱乐部举行；1931年6月29日至30日，日本画家铃木启三油画展，在虹口日本人俱乐部举行；1932年11月6日至20日，上海西人美术会，收集上海本埠西侨美术家作品一千余件，在中央路21号举行展览会；1933年11月23日至26日，西人画家雷克纳（Fred. A. Leekney）在福开森路393号举行画展；1934年4月21日，《比利时现代绘画展览会》于江西路汉密尔顿大厦举行，展期为两星期；1935年12月1日至15日，上海中、西美术家所组织的"美术家合作社"，在南京路中央路24号一楼举行画展；1935年11月22日至27日，捷克画家贺来善个人作品展览会，在西人青年举行（油画六十余幅，多描绘斯拉夫各国风景、风俗和中国各地风景）；1935年3月2日，《匈牙利、奥地利名画展览会》在静安路577号美国妇女公会举行（以油画为主，作品数百件）；1935年4月13日，意大利画家萨龙个画展，在环龙路11号中法友谊会举行；1935年11月30日至12月4日，《比利时现代绘画展览会》在上海汉密尔顿大厦举行；1936年2月20日，意大利现代画家乍浦列聂绘画展览会，在赵主教路283号意大利总会举行；1937年6月23日，法籍画家迈拿陀画展于法国总会举行；1937年，俄籍画家开启根油画展在上海中国

文艺社举行；1942年6月5日，外侨画家俱乐部会员画展，在迈尔西爱路法国总会开幕，展期为一周。参加者包括英、法、俄、德、奥、瑞等各国籍的画家(该会员曾借环龙路法国学堂，举行集会，并练习人体写生，每学期两次)；1942年11月20日至21日，"京都现代作家名画展览会"，在亚尔培路533号明复图画馆举行；1943年5月，在沪犹太难民画家团体"犹太画家和美术爱好者协会"(简称ARTA)举行联会画展(参展画家14位，作品主要描绘上海犹太人的生活和上海都市生活景观等)。

这些艺术展览活动中，1934年的《比利时现代绘画展览会》和1935年的意大利画家萨龙个画展影响较大，都受到了本土画家的热切关注。汪亚尘于1935年撰《参观比国现代画展以后》：

> 最近数年来，社会一切不景气，谈到艺术，似乎会联系到闲方面去了，一般人在习惯上，对于油画还不能辨得出优劣。纵然有突出的几位作家，可是受不起这样的冷待，在这种情形之下，有一个欧洲人现代的绘画展览使我们接触，使上海市民欣赏，便不是一件无益的事吧！①

上述20世纪20至40年代的美术展览活动，构成了在沪"艺术移民"艺术活动的重要反映，是他们兴办私立教育、组织画会活动和旅行写生的成果表现。随着世界生活格局的进一步稳定，他们将初时的文化"时尚"进而扩展至更为宽泛的文化交流，以油画为主要的表现载体和语言形式，一方面描绘具有东方情调的景物和世俗

① 汪亚尘：《参观比国现代画展以后》，《艺风》第3卷第12期，"比国现代画展专辑"，嘤嘤书屋1935年12月1日出版。

画面，令已有的手法和风格在新的题材样式上获得尝试；另一方面又将本国的绘画精品，通过上海开放的文化环境，进行"万国博览"式的陈列和宣传。这对在沪的中国画家产生了很大的影响和作用。

在上海画坛的不同历史时期，艺术移民是不容忽视的文化群体，当时许多活跃于中国画坛的外国画家，纷纷创立了颇具特色的美术团体，如20世纪20年代创立的"上海西人美术会""中西美术合作社""外侨画家俱乐部"；30年代初成立的"上海美术俱乐部"（Shanghai Art Club）和"名流创作室"（Elite Work Room）；30年代末，德奥犹太难民成立的"犹太画家和美术爱好者协会"（ARTA）。①在这些团体中，经常可见犹太艺术家的身影。上海美术俱乐部于1934年11月11日至25日在以斯拉大厦举办第七届俱乐部年展。共有30位艺术家的作品参展，作品包括油画、水彩画、粉笔画、摄影和雕塑。在展会目录上，犹太画家希夫（F.H.Schiff）的名字赫然在目，目录显示希夫共有12幅作品入选，大部分作品描绘了京城的百态。其他参展艺术家有中国的林风眠、朗静山，俄侨画家朴特古斯基，以及一些旅沪的欧美画家。②

犹太画家希夫来自维也纳，他在20世纪三四十年代曾蜚声于京沪画坛。久居中国的奥地利人一致认为，他们在中国的同胞中，希夫最为有名。弗里德里希·希夫（Friedrich Schiff, 1908—1968），出身于维也纳的犹太美术世家。父亲罗伯特·希夫是著名的画家，曾为奥皇画像。弗里德里希就读于造型艺术学院，师从达豪尔

① 阿文：《哈同全传》，中国人事出版社，1997年。
② 沈寂：《上海大班哈同外传》，学林出版社，2002年。

(Dachauer)、容维尔特(Jungwirth)等名教授。他为维也纳的几家报纸所作的漫画，使他声誉鹊起。但他更向往到遥远的国度去扩大自己的视野，去描绘那里的人物。他的一个表哥在中国做古董生意，邀他前来，于是他乘火车取道西伯利亚在1930年6月到了上海。不久，他就掌握了中国人的面貌、形体特征，画出生动逼真、多姿多态的中国人形象。

希夫被"上海美术俱乐部"和"名流创作室"延聘任教，来到上海的头几年，就举行了多次画展。1933年，他回奥地利在"水晶宫"参加联合画展，介绍中国。1934年，到北平(今北京)举行画展。并在那里结识了埃伦·托尔贝尔(她的丈夫是荷兰驻华公使，汉名杜培克)，她后来资助他出版了多种画册。希夫在所到之处，不论是上海、北平、还是维也纳，都受到了欢迎。上海、北平、天津的报纸如《字林西报》《大美晚报》《北平记事报》、维也纳的报刊《新维也纳杂志》《工人报》《新维也纳日报》纷纷予以好评，介绍了他的生平，刊登了他的绘画，有时用了整版篇幅，有的杂志甚至把他的作品作为封面。在北京，他受《北平记事报》委托，绘制名人肖像结集出版，集中收有他画的胡适、马衡(当时任故宫博物院院长)、何应钦以及各国驻华使节如英国的贾德干、德国的陶德曼等人的画像。他还与埃伦·托尔贝克合作出版了《中国名城丛书》，由他绘制插图，由托尔贝克提供照片以补充插图之不足，并撰写文字说明。可惜后来战事发生，丛书未出齐，仅问世了"北京""上海""香港"三种。[①]

① 王震编：《徐悲鸿文集》，上海画报出版社，2005年。

在上海，别发洋行采用了希夫的绘画印制了《圣诞特辑》，又以他的素描6幅发行了一套题为《华人生活》的明信片。别发洋行是英国人在上海、香港、新加坡开办的一家颇具规模的出版社，出版过许多介绍中国的英文书刊。《华人生活》明信片有《剃头师傅》《黄包车夫》《独轮车夫》《杂耍小妞》《流动饭摊》《算命先生》，这些素描以及他的其他画作《老农》《苦力》《盲丐》《叫化来的残羹剩饭》《街妓与老鸨》等都以高超的技巧、同情的笔触，绘出上海社会和底层人民的风俗世态。他常说，"我爱中国人"，他有一幅画就以《我爱中国人》为题，画了十个淳厚朴实的中国男女老少头像，其中两人借用了叶浅予笔下的王先生和小陈，他们围成一圈，中间用英文写着"我爱中国人"。他的某些绘画则是讽刺、嘲笑西方人在上海的养尊处优、纸醉金迷的生活，如乐极生悲、窘态百出的《西女坠马》，灯红酒绿的《夜总会生活》。

第二次世界大战结束，希夫在中国生活、工作了十几年后，于1947年前往阿根廷的布宜诺斯艾利斯，1954年回维也纳，1968年逝世。不论在阿根廷，还是在奥地利，他的画展中仍经常包含以中国为题材的作品。他不仅精于素描，油画、水彩画、粉笔画也十分了得。随着画风的日趋成熟，他把旧日在中国的作品修改润色，使之日臻完美，从而使未到过中国的观众通过他的画作认识、熟悉了这个遥远而神秘的国度。

1998年8月，在上海图书馆举行了"奥地利画家希夫笔下的上海"画展。与此同时，还出版了由卡明斯基撰文、钱定平编译的希夫画册《海上画梦录——一位外国画家笔下的旧上海》。2003年8

月,上海文艺出版社出版了卡明斯基著、希夫绘、王卫新译的《老上海浮世绘——奥地利画家希夫画传》。

在《海上画梦录》这本画册中,编者卡明斯基将希夫的漫画分门别类归成十一章:"芸芸众生""街头巷尾""娱乐种种""剥削吃人""外国势力""神女生涯""侵略战火""欧洲难民""日本占领""所谓'胜利'""斯土斯民"。

卡明斯基的文字说明,除了总的阐释各章的漫画内容以外,也广征博引,介绍了漫画以外的许多相关知识。例如外国人是如何通过威胁利诱、巧取豪夺,从中国政府手中把中国土地变成租界,并逐步扩大,反客为主的。又如,对于被上海人称为"大出丧"的送殡队伍之希夫漫画,卡氏援用了著名捷克犹太记者基希的描绘:"比起中国送殡队伍来,维也纳的隆重葬礼简直是小巫见大巫了。中国的送殡游行其阵容齐全而壮大……抬棺材的人穿红戴绿,吹鼓手们鼓乐喧天。"接着,话锋急转直下:"然而,人们在晚间散步时也往往碰到躺在路边的尸体,他们是冻饿而死的,送殡队伍同他们决不相干。"①上面最后一句,是这位记者的特色,不着一字褒贬而对吃人的旧社会作了辛辣的讽刺和控诉。

画册的编译者钱定平先生学贯中西,曾在奥地利某大学任职,兼教文、理,对上海的近代史和犹太人在纳粹德国遭受歧视、虐待乃至屠杀的历史,以及他们从德国、奥地利、波兰集体大逃亡到上海的经过,都有比较多的了解。他的编译,文笔生动活泼,卷末

① 傅宁军:《吞吐大荒——徐悲鸿寻踪》,人民文学出版社,2006年。

又附有长达30多页的后记，从一个中国学者的角度，对希夫画作的深远意义作了进一步的探讨，与卡明斯基的原著起了相辅相成的作用。

"芸芸众生""街头巷尾""剥削吃人""神女生涯"这四章都以底层社会为对象，集中描绘了劳苦大众的风俗画。以"芸芸众生"一章为例，画家刻画了陆上和水上的各种人力交通工具，如独轮车、黄包车和当时刚出现不久的三轮车，以及江河上仅容二三乘客的舢板，还有在江上的渔家。这使人回想起，当时不论在黄浦江还是在苏州河上，水流还没有受到沿岸工厂排水的污染。这一章也把各种食品担子收进了画面。当时的食品真是多种多样，有油炸臭豆腐、白糖糯米赤豆粥、广东叉烧包、伦教糕等等，且价廉物美，令人垂涎。而画家们特别爱画的，首先要推馄饨担，其造型之优美、做工之精细、功能之全令人叫绝。担子一头的行灶中有熊熊炉火，灶上的锅子里有下馄饨用的沸腾翻滚的汤水，另一头有堆放着的待添加的柴爿，有一格格盛放馄饨皮子和肉馅的薄抽屉，有摆放味精、辣糊、香料等调味品的小搁几。难怪外国人要叹为观止地称之为 travelling restaurant（流动的饭馆）。馄饨担主做生意勤快，人总是不闲着，在暂时没有顾客光临就餐的间隙，便抽空裹出更多的馄饨以备用。他摊开的左手心里放一张薄薄的馄饨皮子，右手持竹筷或竹片"拓"少许肉馅放到皮子上面，左手五指稍一弯曲便捏成一个俗称的"拓肉馄饨"，手法之熟练不能不令人赞叹。这种可作为工艺品欣赏的馄饨担，如今除了在极少数的博物馆有陈列外，恐怕已难得一睹其真容了。而希夫的漫画则弥补了这一遗憾，他准确精到

地绘出了馄饨贩子挑着担子在行进中的神态,极富动感。

"芸芸众生"一章中还有《算命先生》和《代客写信》两幅,描绘的是当年一些落拓的老年文人常干的行当。在兵荒马乱、民不聊生的旧社会,不少人迷信命运,求神拜佛。搞拆字、相面、算命、起课算卦、扶箕圆梦等迷信活动的人应运而生,凭三寸不烂之舌,说些模棱两可的话,骗取主顾,使之信以为真,以博取蝇头微利,养家糊口。代客书写家信的摊子则常设在邮政局门口,为目不识丁或不会写信的主顾代劳,收取微薄报酬,光顾者以江、浙、皖三省四乡八镇来沪帮佣的"娘姨"为主。画面上替人算命和代客写信的两位老者,伛着身躯,戴着老花眼镜,手执毛笔,在认真地忙着各自的工作,神态极其传神。

"神女生涯"则将妓女强颜欢笑的痛苦生活入画。天灾人祸,农村破产,大量乡间妇女涌入上海寻找工作谋生,有进纱厂做工的,有到人家帮佣的,或做粗活,或做奶妈,或领孩子。也有做交际花、伴舞女、按摩女、"玻璃杯"等色情或半色情行当的,更有等而下之,赤裸裸地从事皮肉生涯的"神女",其中有类似日本艺伎的"长三""幺二"堂子,号称"卖艺不卖身",更下等的,则有普通堂子、"咸肉庄",乃至沿街拉客、俗标"野鸡"的街妓。当时堂子均云集在四马路(现福州路)的会乐里。此外,还有专做外国水手生意的"咸水妹",陪美国兵开吉普车兜风取乐的"吉普女郎"。

希夫的画笔下,有一幅三合一的漫画,描绘一个农村少女到了纸醉金迷的大城市后,怎样迅速蜕变的过程。她在四月份还是粗布衣裤、天真无邪;六月份已是手摇折扇,身穿开衩极高的丝绸旗

袍,足登高跟皮鞋的城市小姐;再到八月份,更成了口叼香烟,胸脯高耸、下身穿超短裙的摩登女郎。希夫手法的高超之处,在于三幅画中的同一女性,其面庞仍是同样的面庞,但表情却起了显著的变化,足见旧上海这口大染缸的腐蚀力之强。《街妓与老鸨》一幅,希夫入木三分地画出了街妓涉世不深、稚气未脱的神态,嫖客贪婪、肉欲的表情,老鸨阴冷狠毒、令人不寒而栗的目光,刻画可谓力透纸背。

"欧洲难民"一章所描绘的,是画家希夫的犹太同胞,从德国、奥地利、波兰集体逃亡上海的欧洲犹太难民,他们把上海视为安身立命的最后避难所。这一章所收的画虽为数不多,但其中一幅题为《小红头阿三》的画面却道出了犹太人逃亡史上一段非常重要又十分奇特的经历。画面上的"小红头阿三"实际是来自波兰的密尔经学院的学生。密尔经学院创立于1817年,是波兰犹太人历史上一所时间最悠久、规模最宏大、地位极崇高的宗教机构。1939年纳粹德国占领波兰后,这所经学院的师生连同其他波兰犹太人开始了逃亡历程,几经辗转最终全班人马到达了上海。当地俄罗斯犹太社区的宗教领袖阿什肯纳兹拉比将他们安置在由哈同出资兴建的阿哈龙会堂。十分神奇的是,会堂的座位数恰巧与经学院的学生数完全相等,这使他们深信此乃上帝的安排,要他们在这里安身立命。这些东欧犹太人中的精英,在那里勤学苦读,钻研经文,每天学习14至20小时,时间之长,令人难以置信,甚至在酷热潮湿的上海夏季,在防空警报拉起、窗户一律紧闭、令人窒息的空气中,学生们仍把一条毛巾扎在头上,一条毛巾攥在手中,一边拭面,一边诵读经

文不辍。他们平时头戴黑帽、身穿黑袍,服饰怪异,颊上留着络腮胡子,耳际挂着长长的发辫。中国居民从未见过这种装束打扮,以为他们是小个儿的"红头阿三",而称之为"小红头阿三"或"小阿三"。"红头阿三"是上海人对锡克族印度巡捕的别称,印度巡捕身材魁梧,满脸络腮胡子,又因头缠红巾,故常被谑称为"红头阿三"。

犹太画家和美术爱好者协会(ARTA)中另一位广为中国百姓所熟悉的犹太画家就是白绿黑(Bloch)。在一则印有 ARTA 会徽的征募会员通告中,白绿黑的名字赫然名列第一。白绿黑原名达维德·路德维希·布洛赫(David Ludwig Bloch),1910 年生于德国巴伐利亚州的弗洛斯。他出生不久,就父母双亡,靠祖母扶养,相依为命。他牙牙学语时又不幸耳聋。后入慕尼黑聋童学校。15 岁进美术瓷器厂当学徒,学会了对以后事业至关重要的绘画技巧。24 岁时因成绩优异而获得美术奖学金,得以进入州立实用美术学院习艺。不料风云突变,纳粹德国迫害犹太人,使他的学业突然中断。1938 年 11 月,他被关入慕尼黑附近的达豪集中营,处境岌岌可危。幸而经由美国的堂叔路易斯·布洛赫(Louis Bloch)交涉疏通,得以获释,但德国已不能滞留。于是,布洛赫在 1940 年 5 月抵达上海,可能是由于他在上海有亲友照顾、接济的缘故,当时并不像绝大多数德、奥犹太难民那样被安置在救济机构为他们在虹口设立的收容所里,而是住在赵主教路近海格路(今华山路)的一条新式里弄内。这一地区清幽闲静,是个较好的住宅区。白绿黑劫后余生,安心从事他热爱的美术,并以此谋生。然而好景不长,仅过了短暂舒心的日子,

就被占领租界的日本当局圈禁在提篮桥地区的"犹太隔离区",非经日本管理机构发给通行证,不得擅自出入。

搬入隔离区内的白绿黑,住在长阳路 24 弄,离"小维也纳"仅一步之遥,经常徜徉其间。他的一幅速写生动地描绘了当时"小维也纳"熙熙攘攘的热闹景象。画面上依稀是舟山路长阳路一带的街景,有五家挂着德语招牌的店铺,隔着橱窗可以看到里面顾客的活动,外面有黄包车夫、有挑担者,一派华人和犹太人混杂而居的景象,栩栩如生。白绿黑擅长木刻,细致绵密,一丝不苟。他有一幅著名的描绘犹太难民被圈入隔离区后申请通行证的版画:天上下着雨,望不到首尾的难民长龙队伍,有一些人撑着伞,更多的人听任雨淋,在发放通行证的"上海无国籍避难民处理事务所"门外焦急地等候着,期待能领到通行证,以便外出隔离区干事或谋生。这是他们在日军占领上海时苦难生活的生动写照。

白绿黑在 1940 年 12 月 1—3 日,即白绿黑到上海后仅半年多时间,就联合其他画家,在静安寺路(今南京西路)的时代公司举行了"六大画展"。之后于 1942 年 12 月 16 日至 20 日,在南京路 212 号上海画廊举办了《白绿黑个人水彩画及木刻展览》,在这次个人画展上,除了版画以外,还有白绿黑的 50 幅油画和水彩画,其中不少是在上海创作的,如外滩、徐家汇以及广东路、忆定盘路(今江苏路)的街头景色,都出现在他的画面上。1943 年 5 月 5 日至 8 日,白绿黑又与其他 13 位犹太画家在上海犹太总会举行了犹太画家在上海的首次联合画展。这时,日本占领当局在虹口提篮桥一带划出所谓的"无国籍难民指定地域",实际是"犹太隔离区",并规定犹太

难民必须在 5 月 18 日限期之前全部迁入。画展的举行，距迁入隔离区的限期仅有 10 多天。

其实，在举办 1942 年个人画展之前，白绿黑还特地委托太平书局印行了一套 60 幅木刻的《黄包车》版画集，在当时引起了不小的轰动。版画中表达的主题并非白绿黑的流亡命运，而是中国社会中的那些"小人物"的命运。在"阴阳"组画中，白绿黑的幽默和他的场面滑稽感跃然纸上。对比和矛盾在这里时而直截了当地（如"冬夏的乞丐"）、时而难以捉摸地（如"打盹的守夜人"）表现出来。而且在这组版画中，中国的景物和西方的景物形成对照，比如中国服装和欧洲服装、中国的新娘与欧洲的新婚夫妇等等。他充满爱心地观察中国儿童的生活，大多数版画都着力刻画他们困难重重的处境，再现了从事多种行当的中国儿童，如擦皮鞋的孩子、报童、卖鞋带的孩子、卖食品的儿童。对于中国社会底层民众的艰辛，白绿黑在"黄包车"和"乞丐"画组中都带着同情加以描绘，这种同情融入了他对中国底层民众谋生本领的钦佩。白绿黑版画的一个突出特点是精雕细琢、以动为趣。黄包车的构图细致入微，甚至连挂在车下以作备用的草鞋在一些画面上也清晰可见。有些版画以速写和习作为基础。大多数版画是他在漫步上海街头时先提纲挈领式地记在心里，回到家后再创作出来的。他使用自己从德国带来的版画工具，并采用坚硬的中国木头作凸版，还自己动手印刷。

中国的木刻家如戎戈、杨可扬都对白绿黑的这套版画集予以了甚高的评价。戎戈回忆当年曾看过白绿黑的绘画展览，颇为欣赏，还特地买了《黄包车》画集。木刻家杨可扬评价白绿黑的《黄包

车》画集:"从题材人物动态可以看得出,作者反映了当年上海劳苦大众生活情景,有平民画家的感情;从画作的技巧上看,作者有较好的绘画基础和速写能力,刻功细腻精到,有史料价值。"著名水彩画家李咏森还与白绿黑有过一段交往,他说白绿黑热情好客,还经常把自己创作的油画一幅一幅搬出来请李咏森过目。美术史家黄可见到《黄包车》后,在1996年的《书城》杂志撰文,从专业的角度对白绿黑的版画作了中肯的品评:

 画家熟练地驾驭圆刀、三棱刀、平刀等木刻刀,以线刻为主,结合块面处理,物象刻画基本写实,人物造型适当夸张,简洁、醒目、深沉,倾诉了画家对黄包车夫生活的各个侧面。

在当年的中文报刊中,我们发现了两篇对白绿黑艺术的评论,他们分别由关肇桐和吉生撰写。关肇桐的一篇是在参观了白绿黑在时代公司举行的水彩画展览之后而作的。他在《新闻报》撰文说:"水彩画的特征,是要求明朗的日光感觉,如能滋润柔和,轻淡缥缈,是为上品,白君全部出品,其合于这样优秀的条件者,有'稻堆'与'早春'诸幅。而其缺点是重在地方的纪录,不重于艺术效果的把握……惟希今后能在取材上略加变动,技巧上多注意一点水的效果。"对于这样的建议,白绿黑显然是接受并据以改进的。事隔一年后,吉生在1943年初《太平洋周报》发表的文章标题是《白绿黑的"黄包车"及水彩画》,指出白绿黑的水彩画作品已经根据前述意见作了改进,"色彩的运用,也比过去来得明媚愉快,水的效果,也显示了特异的进步"。这说明白绿黑是虚怀若谷,善于根据批评建议改进自己画技的。对于《黄包车》,吉生是这么说的:"他

的《黄包车》描刻技巧,细致严密,丝毫不苟,充分表现了北欧民族的坚强沉毅的气质……也可以从此知道了作者对于素描是具有坚实的基础,否则决不会产生这60幅完整的作品的。"

1997年,在德国由 Monumenta Serica 和 China Institate 两家中国学研究机构出版了白绿黑于1940至1949年在上海制作的《木刻集》,收有版画300余幅,内容分别为黄包车夫、乞丐、儿童、街头百景等卷,为上海留下了珍贵丰富的美术遗产,也为今日的观赏者构筑了一座跨越东方与西方、过去与现在的桥梁。

二、"谢谢你们对中国艺术的贡献!"

二次大战之际,上海又成为"向希特勒迫害下的成千上万的逃亡者招手的越市",自三十年代末始,大批来自欧洲的犹太难民聚集于上海(其中尤以虹口地区为众),形成相对集中的难民社区。他们把虹口看作是"小维也纳",他们"尽管成分驳杂,派系众多,但认识到需要有丰富的文化生活。难民中有许多人曾经是自己本国的知识俊杰和艺术精英,他们企图在上海重建自己熟悉的高雅生活","1.2万至1.5万人仅相当于一个小镇的人口,但你几乎找不到一个这样规模的社区能取得类似的文化成就"。①

1938年,当不少国家和地区拒绝接纳挣扎在死亡线上的欧洲犹太难民时,上海却对犹太难民伸出了温暖之手。上海的救

① [美]克兰茨勒:《上海犹太难民社区1938—1945》,上海三联书店,1991年。

济组织庄严而热情地宣告，欢迎前来上海！从今以后，你们不再是德国人、奥地利人、捷克人、罗马尼亚人。从今以后，你们只是犹太人。全世界的犹太人已经为你们准备了家园！①

其实，上海接纳大批犹太难民，并不是当时的中国国民政府作出的决定，也不是西方列强当局采取的措施，而是上海独特的环境所造成的。1843年10月8日（清道光二十三年八月十五日），中英双方在虎门订立《通商附粘善后条》和在上海订立《上海土地章程》后，上海开始有了租界地。由于西方列强不断获得特权和积极加以经营，上海租界地不仅成为西方列强的"国中之国"，而且已是远东闻名的"大都会"。为了使上海成为西方冒险家的乐园，洋人来上海租界地，既不需要哪国护照签证，也毋需亲友的一定数额的经济担保，更不用有关当局书写有无犯罪的品德证明文件，只要你能设法来到上海，就可进入上海租界地。这是犹太难民得以逃难上海的最为重要的有利条件。但众所周知，当时上海的形势已和以往大为不同。上海租界已在日军包围之中成为"孤岛"，作为上海公共租界的虹口地区实际上也为日本所控制和占领。由于战争，上海的财力和物力损失达50%以上，许多外国洋行都陆续关门或外迁。在日军的虎视眈眈下，西方租界当局还能有多长时间来保护租界地亦是令人担忧的，而犹太难民恰恰在这种形势下蜂拥到达上海。在这种情况下，日本当局的态度实际主宰了犹太难民的命运。但令人感到吃惊的是，日方并没有采用盟友德国极端的反犹—灭犹

① 唐培吉等：《上海犹太人》，上海三联书店，1992年，第126页。

政策，却采取了相反的联犹—亲犹政策，他们以默认的态度表示同意犹太难民来上海，而且愿意让犹太难民居住在他们控制的虹口区。就这个具体的决定，上海的日本当局自有它的具体目的：第一，从宏观上讲，日本帝国无意消灭强大而富有的犹太人，而是要充分利用他们的财富和权势，为日本的"大东亚共荣圈"服务；第二，希望在英美创造一种有利于日本的气氛和环境；第三，通过犹太难民在海外的亲友关系，尽可能多地让外汇流入上海；第四，利用犹太难民天生地经商聚财的特点，恢复被战火烧毁了的虹口地区，甚至梦想建立起一个"东方小维也纳"。①

由于上述原因，犹太难民得以在上海安顿下来，除了少数付得起高房租的难民搬进了法租界，绝大多数犹太难民都住进了被日本占领的公共租界虹口地区。经历了战火荼毒的虹口破败不堪，许多公共基础设施都遭到了破坏，卫生条件也十分恶劣。然而，虹口尽管存在着种种的不便，但这些不利条件反而降低了犹太难民的生活成本，满足了难民们的两项主要需求：房租低廉、食品便宜。据统计，虹口的房租要比同类住房低 75%。虹口的物价也低于公共租界或法租界，其中部分原因是由于日本采取了鼓励到虹口定居的政策，他们将公共租界看作一块战略上的飞地。在公共租界的上流餐厅，吃一顿 6 道菜的午餐要花 16 美分。而在虹口，吃一顿"俄式"西餐的花费要少得多，在家里开伙食则更为便宜。

① 熊之月、马学强、晏可佳选编：《上海的外国人（1842—1949）》，上海古籍出版社，2003 年。

当犹太难民逐步适应了周遭的环境，基本解决了温饱问题后，便开始试图在这个客居地构建具有自己文化特色的生活氛围。犹太难民乔治·赖尼希（George Reinisch）在回忆录中写道："随着时间的推移，难民们虽被本地文化逐渐融化，但也极力保留他们源自欧洲中部的生活方式。"①犹太难民中的建筑师、建筑工人和房主按照欧洲的风格印象将虹口的各个街道进行了重新的整修，数十个在"八·一三"事变中被毁的街区得以修复，塘山路（今唐山路）、公平路、熙华德路（今长治路）、汇山路（今霍山路）等街道都已恢复元气，舟山路更是成为虹口的商业中心。②犹太难民沿街盖起了新房，建起了商店，其直接的结果是导致了建筑业的小小繁荣。由难民经营的店铺一家接一家开张，其中有饭店、杂货店、药店、面包铺、理发店、裁缝店、鞋帽店、服装店、珠宝店等等，当然也有维也纳人不可缺少的露天咖啡馆，其中最著名的有小维也纳咖啡馆和大西洋咖啡馆。坐落于百老汇戏院屋顶的麦司考脱屋顶花园是当时犹太难民举办各种聚会和派对的首选之地。每到节假日，屋顶花园总是热闹非凡，犹太人换上自己最好的衣服，出席屋顶花园的各类活动，人们在这里交换信息，交流思想，谈话艺术得到很大的发展。这种浓郁的中欧生活情调，使得虹口地区一时间成为了日本人当初设想的"东方小维也纳"。时至今日，当我们漫步在舟山路上，仍会被街道两侧独特的建筑景观所吸引。一排排红砖墙面、精致拱门、

① 熊之月、周武：《海外上海学》，上海古籍出版社，2004年。
② 熊之月、周武：《上海——一座现代化都市的编年史》，上海书店出版社，2007年。

弧形墙头的建筑无声伫立着，诉说着那段特殊的历史，这些建筑在功能和形式上都达到了相当高的水准。舟山路的西侧，东西向的长条形住宅和转角建筑均属于维多利亚风格的建筑：建筑台基较高，入口处通常有四至六步台阶的室内外高差，与地面接近处设有通风孔；墙面极富装饰感，每一层楼面均有一层砖砌的叠腰，构成了水平线条的延伸；入口处的两个并列的开间往外稍凸，其门洞上的拱券装饰是倒洋葱头形状，显示了某种俄罗斯的风格特征；所有的门套、窗套都采用红砖来砌成半圆拱或扁拱，与作为背景的青砖一起构成了丰富的色彩变化；建筑屋顶是坡度较陡的双坡屋面，利用连续、并列的老虎窗延出墙面，形成了极富韵律感的界面。舟山路的东侧是一排外廊式的装饰艺术风格（Art-Deco）的建筑物，相对而言风格就简洁得多，条形与圆弧形相接的建筑形体上采用几何线形的墙面装饰，镂空的条形栏杆体现了当时少见的一种外向型的建筑特征。

当然，虹口地区的复苏、"小维也纳"的建立，都与犹太难民艺术家的参与密不可分。据统计，上海的欧洲犹太难民中有大批的艺术人士，且大多是音乐人才，约有百余人。他们中有的举办教育事业，培养犹太青少年；有的参加交响乐队演奏；有的则做学校和私人家庭的音乐教师；还有的创办剧院和编导上演了世界著名剧目和犹太剧；相比之下，美术人才的处境要艰辛得多，在当时动荡的社会环境下，犹太美术人才的用武之地确实不多，不论在纯粹美术方面，还是在商业美术方面，即使想勉强糊口也得花不少力气。少数从事商业美术的难民在广告社找到了工作，有资历的建筑师或许还能到上海工部局碰碰运气，其余的艺术难民则因无固定职业而只能

以卖艺为生。尽管如此,许多难民艺术家仍然彼此团结起来,以避免相互竞争,他们努力的结果是成立了一个手艺人同业公会,其主要目的是为会员找工作。公会极力宣传这样的思想,即欧洲的手艺人索价虽高,但物有所值。经历了一段时间的市场考验后,这些技术精湛的手艺人凭借卓越的设计天赋,在竞争激烈的上海站稳了脚跟。由他们推出的欧式裁剪服务,不论是设计新装,还是修改旧衣,都受到了日本顾客的赞赏。同时,他们紧跟欧洲时尚,制作出当时上海最为时髦的女式皮鞋,博得了女士们的青睐。顾客频繁光顾由犹太手艺人开的作坊,或直接去找一些口碑极佳的手艺人。甚至到了1943年以后,有些顾客仍肯为了高超的做工冒险进入犹太人隔离区。

同时,随着难民社区规模的不断成熟,犹太难民意识到必须丰富自身的文化生活,他们试图重塑过去熟悉的高雅艺术氛围。在这一时期,只要浮光掠影地瞥一下名目繁多的报纸、团体、图书馆、音乐会、美术展览和其他文化生活便可略知一二。

> 这个难民社区的组成成分,使其文化生活的水平远远高于这样规模的社区之一般水平。1.2万至1.5万人仅相当于一个小镇的人口,但你几乎找不到一个这样规模的社区能取得类似的文化成就。①

实际上,犹太艺术家在上海成立了各类文艺社团,这些社团旨在团结犹太艺术家,并在一些救济组织如"厨房基金会"的赞助下,组织演出、举办画展、增进福利。

① 张仲礼:《近代上海城市研究》,上海人民出版社,1990年。

在这样的形势下,许多犹太难民画家开始筹备集体画展,或开个人画展。为了争取较多的观众和招徕可能的赞助人,画家们组织了一个团体,名叫"犹太画家和美术爱好者协会"(简称 ARTA),会员有 64 名画家和他们的友人。参加该会成为会员的赞助人,可以免费得到一件美术品,购买美术品也可享受折扣优待。他们的第一次联合画展于 1943 年 5 月举行,展出了 14 位画家的作品。绘画的主题集中于上海犹太人的生活,也触及上海都市生活景观,另外还有一些以日本为主题的创作。①1944 年 3 月 3 日,隔离区内举办第一次犹太画家和版画家的联合画展,在隔离区内外引起关注,许多人前往参观。在 1944 年 3 月 1 日的《上海犹太纪事报》上有关于该次联合画展的详细信息:"第一次画展,在指定区域内活跃的犹太画家和版画家于 1944 年 3 月 5 日—14 日在犹太青年学校按下列顺序举办画展。星期一,Max Heimann;星期三,Hans Jacobi;星期五,Alfred Maek;星期日,Fredwen Goldberg;星期二,Paul Fischer。"②

虹口"小维也纳"社区的形成,是中国人民的宽容博爱与犹太移民的坚强乐观共同营造的奇迹。它体现了犹太民族在逆境中爆发出的顽强的生命力,以及在苦难中竭力维持生命质量和尊严的可贵品质。当然,我们应该清醒地认识到,当时的日本占领军在对犹政策上的实用主义态度也是犹太社区的生存状况虽然艰难但却不至于蹈向覆灭的一个重要原因。因此,"小维也纳"社区的文化繁荣不仅

① 汪之成:《上海俄侨史》,上海三联书店,1993 年。
② 李恩绩:《爱俪园梦影录》,上海三联书店,1984 年。

是暂时的，同时也是脆弱的，当我们深入研究"小维也纳"时期的犹太艺术，在流连于形式语言和艺术风格的同时，更应该有意识地发掘这些艺术活动背后潜藏的犹太、中国，甚至是日本的文化基因，探索在历史深处涌动的那个复杂、动荡、糅合万千气象的社会图景。

众所周知，近代上海是国际化程度很高的城市，是一座名副其实的移民之城。据不完全统计，上海的外侨国籍，最多时达58个，包括英、美、法、德、日、俄、印度、葡萄牙、意大利、奥地利、丹麦、瑞典、挪威、瑞士、比利时、荷兰、西班牙、希腊、波兰、捷克、罗马尼亚等。他们在上海生活、工作、开厂、经商、办学、行医、传教、出版报纸，跳舞、打猎、划船、赛马，当然还有走私、贩毒、犯罪，他们有自己的俱乐部，有各自的活动圈子，将世界各国的生活方式、生产方式、风俗习惯带到上海，将外国的物质文明、制度文明、精神文明带到上海，自来水、煤气灯、电灯、马车、汽车、自行车，按钟点作息制度、星期制度、教育制度、市政管理制度、选举制度，自由、平等、博爱……所有这些，都对上海社会演变产生了极其广泛而复杂的影响。沙逊、哈同、福开森、卜舫济、汇丰银行、怡和洋行、屈臣氏大药房、英美烟草公司、墨海书馆、字林西报、仁济医院、徐家汇天主堂、跑马场、跑狗场、黄浦公园、外国人、外国厂、外国货、西洋景、东洋景充斥上海，使得上海成为外国气味最为浓重的中国城市。在这些外籍移民中，犹太人一直是一个比较特殊的群体。

在19世纪后期至20世纪中期的独特岁月里，上海发生了上述"艺术移民"的史实，今天看来，其陌生而鲜见的程度，甚至超过

了更为久远的传教士美术家。不管今后有关的历史结语如何，但这批"艺术移民"已经构成这样一种事实，那即是西画东渐中国"第四途径"的出现。在近代上海地区出现的外籍艺术移民现象，说明了近代西画东渐中国历史的丰富性，并成为近现代中国美术发展演变过程中不可忽视的一部分。

20世纪20年代始，上海俄侨在"度过了难民生涯中最初的艰苦岁月"之后，开始从音乐、戏剧、文化和艺术等领域，致力于"俄罗斯文化"在精神生活的树立和传播。三十年代中期这类活动尤为繁盛，由此成为"上海国际艺坛的半壁江山"。1947年8月10日首批俄侨自上海返国，时有《时代日报》刊登评论，题为《苏联文化人回国，寂寞了上海国际艺坛》。其中写道：

……说到这些苏俄文人的回国，不禁使人想起他们过去在上海文化界所占的地位。这次响应苏联政府号召而欣然回国的人，文化界人士几乎占很大的一部分。上海这座国际的都市，外侨2—3万人，俄侨竟占16 000人，超过半数。他们正是点缀这国际的都市之文化生活的台柱。现在他们在祖国召唤之下，都离去这寓居了数十年的上海了。上海的西洋音乐、话剧、歌剧、小歌剧、绘画……方面将大为寂寞。苏俄文化人对于上海，或者说对于整个中国的艺术界，曾有极大的贡献，正像他们临走时对中国人民所说的，谢谢中国的招待，我们也要对他们说：谢谢你们对中国艺术的贡献！

面对战乱造成的创伤，这批难民型的"艺术移民"，并未丧失对艺术生活的执着追求，在上海这个相对稳定的"家园"里，他们

以自身文化传统从事绘画活动，营构着他们生活四周难得的"社区文化"的氛围，为后人留下了珍贵的历史记录。

可以说，艺术活动是上海外籍移民精神生活中一个极为重要的组成部分，不论是赛法迪犹太社团，还是欧洲犹太难民，他们都将艺术作为自己身份确认和加强民族凝聚力的最有效的手段，即使在民族命运吉凶未卜的艰难时刻，他们仍不忘为自己营造一个怡情悦性的艺术氛围，并以此作为打捱苦境的精神支柱。同时，正如本文所述，外籍移民的艺术活动，其辐射半径并非仅仅局限在社团内部，它对上海本埠文化的影响也是不容忽视的。比如赛法迪犹商的建筑艺术就是对上海租界文化的丰富补充，哈同的艺术赞助也曾对上海本土美术事业的发展起到过推波助澜的作用，人们若想就"海派"文化做出完整的解读，必须将外籍移民的艺术输入考虑在内。不仅如此，外籍移民的艺术活动有着明显的本土化倾向，爱俪园的传奇在于它是集中华园林艺术之大成的建筑奇观，难民美术家希夫和白绿黑的创作题材始终离不开上海街头的芸芸众生和风土人情，连创作的手段也选择了上海当时流行的水彩、漫画及木刻，这不能不说是对新环境的一种妥协，并且这种选择直接影响了艺术家今后的创作风格。

通过对上海近代外籍移民艺术活动的回顾与分析，我们可以得出这样一个结论，即上海近代外籍移民的艺术活动是东西方文化交流的一个特殊案例，是上海租界文化背景下的特殊产物，它无疑对"海派"文化的形成起着积极的作用，当我们对它的文化影响和历史意义有着清楚的认识后，便可进一步启发我们对城市文化资源利用及公共艺术空间展示的创造性思考。

9

海外收藏

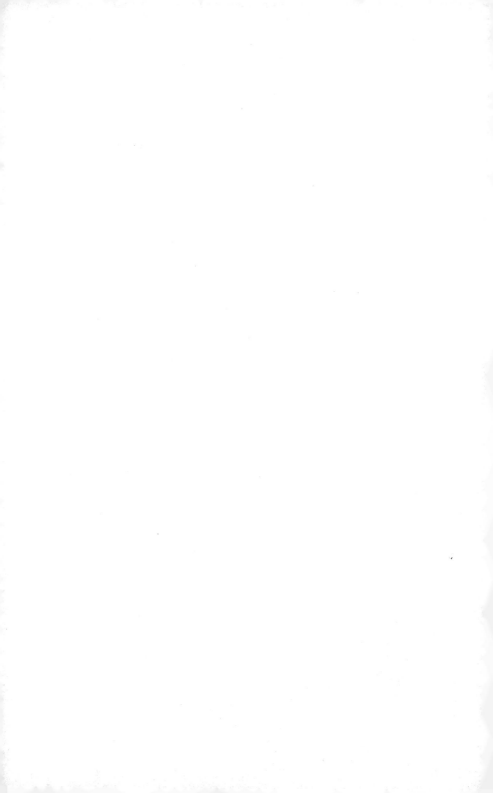

一、京都国立博物馆藏民国时期西洋画考

作为亚洲地区重要的艺术博物馆,京都国立博物馆在亚洲古代艺术方面收藏丰富,相关展览和学术研究也具有广泛的影响。而其在近现代艺术方面,特别是中国部分的收藏却较为鲜知。近年来相关的专业调查,使我们得以有幸亲眼目睹这批尘封数十年之久的中国近现代美术珍品以及相关文献,这成为中国学者对于中国近现代美术十分重要的专业考察和研究机会。[①]京都国立博物馆所藏民国时期中国绘画作品,是由原藏家"寄赠",[②]其中包括20世纪前期,主要是20年代至30年代前期在中国画坛活跃的重要艺术家的中国画、书法、油画、水彩画等作品,以及相关的画集、美术展览会图录等。西洋画方面的相关作品,虽然在相关藏品中数量不占多数,

[①] 2008年6月,笔者专程赴京都国立博物馆进行学术考察,应邀参加了对于该馆所藏民国时期中国西洋画作品的第一次调查。2009年10月,笔者再次受到京都国立博物馆的邀请,对于该馆所藏中国西洋画作品以及相关文献,进行了第二次调查。2009年12月,笔者应日本京都国立博物馆邀请,赴日本京都出席"近代绘画的国际研究交流活动"学术研讨会(演讲主题为"京都国立博物馆所藏民国时期西洋画考")。2012年2月,笔者应日本京都国立博物馆邀请,赴日本京都出席"日本近代绘画与中国"展览会及学术研讨会(演讲主题为"近代中国西洋画与日本")。

[②] 参见京都国立博物馆所编:《须磨未千秋氏寄赠图书目录》。

但是却为其中较有特色的一部分。京都国立博物馆所藏这些作品以及文献，丰富了我们对于中国近现代美术的认识。

(一) 作品原貌

京都国立博物馆所藏民国时期西洋画作品，主要包括徐悲鸿、刘海粟、王济远、潘玉良、陈宏、郁风[①]等中国近现代美术史中的重要画家的作品，均为中国美术界首次接触和了解。同时，结合该馆提供的藏家收藏记录手稿《草堂洋画》复印本、京都国立博物馆《学丛》第25、26、27号中的"资料介绍"、京都国立博物馆相关的《新收品展》的特别陈列目录以及相关图书文献资料等[②]，笔者

① 在这些画家中，王济远和陈宏的生平不常见于相关著述。王济远，1893年生，江苏武进人，祖籍安徽。早年毕业于江苏第二高等师范学校。后抵上海从事艺术活动。1920年与刘海粟等发起成立西洋画团体"天马会"，后任上海美术专科学校教授、绘画研究所主任。1926年赴日本东京、法国巴黎考察美术。1931年举行"王济远欧游画展"。1929年作品《花影》《都门瑞雪》入选第一届全国美术展览会。1932年参加决澜社的创立和相关展览活动。1941年赴美国，创办华美学院，传授中国画和书法。1975年1月于纽约逝世。油画和水彩创作多取材于风景，以后期印象主义风格为主，并融合东方意境和趣味。代表作品有《鸡冠花》《冬日》《春荫》《斜阳》等。出版《王济远欧游作品集》《王济远油画集》《王济远水彩画集》等。陈宏，1898年生，广东海丰县人，毕业于广东高等师范学校，1921年赴法国留学。他先入圣德天美术专科学校，后改入巴黎美术学院。1925年归国，任上海美专西洋系主任。后任广州市立美术专科学校教授。不久到广西省政府工作，任视察员。1937年到雷平黑水河畔写生，于5月1日不幸失足落水身亡，终年39岁。陈宏之墓葬在大新县雷平中心小学后面玉泉西侧。雷平民众于5月24日举行追悼会，会后，将尸体就地建墓埋葬。墓为三合土筑的长方形，长4.4米，宽2.2米，高1.6米。墓碑刻"画家陈宏墓"五字，并有陈宏生平迹碑，为雷平县长刘善觉撰文。转引自《广西历代名人名胜录》，广西民族出版社，1991年。

② 《草堂洋画》复印本、京都国立博物馆《学丛》第25、26、27号中的"资料介绍"、京都国立博物馆相关的《新收品展》的特别陈列目录以及相关图书文献资料，为笔者于2009年10月4日至10日在京都访问期间，在京都国立博物馆查阅，这些材料为研究馆藏民国时期西洋画，提供了重要的学术研究基础。

在考察和调查过程中,对于这批珍贵的中国近现代西洋画作品形成了多方面深入的认识。

之一,徐悲鸿作品。

徐悲鸿所作《徐夫人像》,为其前妻蒋碧薇女士肖像一幅,是该馆收藏的徐悲鸿的唯一作品。该作品为布面油画,画幅正面无题款。未衬内框,以板相衬,背题"徐悲鸿夫人蒋碧薇女士"。另外框背后题"悲鸿作其夫人像"。① 在题款方面并没有关于时间描述的文字。画家描绘蒋碧薇女士半身肖像,倚窗而坐,安详读书,窗外所透光线入室,勾勒出人物生动轮廓和韵致,隐约所现风景显现欧洲的情调。

自 1919 年至 1927 年,徐悲鸿留学欧洲达八年之久(期间于 1925 年至 1926 年曾经赴新加坡、上海活动),出现了以其前妻蒋碧薇女士为对象的诸多油画作品,其中一类以蒋碧薇为生活原型而突出画面情境,如《吹箫》(1925 年)《蜜月》(1925 年)等;另一类则以蒋碧薇为写生对象而显现肖像艺术,如《持扇女子》(1920 年)《抱猫者》(约 1925 年)《小眠》(1926 年)《远闻》(1927 年)《琴课》(约 1927 年)《读书》(1920 年代后期)《徐夫人像》(1930 年)等。馆藏徐悲鸿《徐夫人像》即属于此类。其中蒋氏阅读样式,成为徐悲鸿关于蒋碧微人物肖像系列的一大特色。此样式相对于人物神态描绘,更为生动地集中于人物手势状态的刻画和处理,体现了画家精研西方绘画技

① 2008 年 6 月 9 日,笔者在京都国立博物馆对于徐悲鸿《徐夫人像》作品进行调查。其相关题款为 2008 年 6 月 9 日笔者记录。

巧，以求所谓"尽形之性"的写实主义境界。馆藏徐悲鸿《徐夫人像》在此方面表现突出。可以说，此期徐悲鸿的肖像油画体现了坚实的学院派技法的风格，与30年代开始的历史寓意题材绘画的酝酿和创作，形成了徐氏对于西方油画外来引进和本土拓展的文化联系。

徐悲鸿所作蒋碧薇女士肖像集中在徐氏创作前期（20世纪20年代），例如《抱猫者》《吹箫》《远闻》等，皆以蒋碧薇女士为原型加以描绘。而馆藏《徐夫人像》中的蒋氏阅读形象，与1927年徐悲鸿所作《远闻》中的蒋氏阅读形象具有可比性。1930年出版的《良友》第46期中，曾经彩版刊登此作品，并记"'远闻'一画为徐氏一九二七年留居巴黎时所作。图中徐夫人展读远方友人来信，背景为欧妇阅抱。当年正值中国北伐大战，华侨思念祖国最切之时。徐氏运用其纯熟沉着之笔，雅俗共赏之色调，写出远邦旅者之心情"①。对于《远闻》的解读，能够帮助我们认识馆藏徐悲鸿《徐夫人像》，特别是在其创作风格和时间等方面，有一个重要的参照依据。

徐悲鸿《徐夫人像》的创作时间，约在1925年至1927年之间。这幅作品未见在当时的相关展览记录和出版图录。该作品与《远闻》《琴课》②等作品一样，皆有欧洲生活环境的背景。1927年

① 徐悲鸿：《远闻》（彩色图版），《良友》1930年第46期。
② 《琴课》一作曾经刊登于蒋碧薇《我与悲鸿》第66页，漓江出版社，2008年。其中图注记："旅法期间，徐悲鸿绘制了大量以蒋碧薇为题材的作品。《琴课》绘制的是在巴黎学习音乐的蒋碧薇。这幅画在他们分手时，徐悲鸿送给了她。以后这幅画一直挂在蒋碧薇住宅的客厅里。"

春季前后,徐悲鸿"携妻同赴瑞士、意大利,浏览古今艺术名作,惊服赞叹,不胜流连,又见庞贝古城的发掘物,增长了丰富的艺术史知识"①。1927年年末以后,随着其子徐伯阳的出身,以及由上海南国艺术院转移至南京中央大学活动,其绘画题材发生变化,较少出现蒋碧薇女士形象。自1933年1月至1934年8月,徐悲鸿和蒋碧薇同赴欧洲,先后在法国、意大利、德国、比利时、俄国举办展览,宣传中国美术。此次欧洲之行,很少留下徐夫人像题材的作品。②

之二,刘海粟作品。

刘海粟于20世纪30年代初期所作的两幅风景油画——《波涛图》(1932年)、《瑞西风景》(1931年)——也是该馆中的特色收藏内容之一。《波涛图》为布面油画,正面右下角由画家题"Liu Hai Sou,海粟,1932",画布背后题"上海名画展1935"。《瑞西风景》为布面油画,正面左下角由画家题"海粟1931, Liu Hai Sou",该画原外框下方,有金属标签,上刻"刘海粟作, BY LIU HAI SOU"。③

① 朱伯雄、陈瑞林编著:《中国西画五十年(1898—1949)》,第172页。
② 关于这时期徐悲鸿欧洲之行的报道和评论,集中体现在《美术生活》杂志之中。如《美术生活》第6期(1934年9月1日)报道"徐悲鸿夫妇归国,抵达上海新关码头"的图片新闻。《美术生活》第7期(1934年10月1日),封面发表徐悲鸿作品《抱猫者》,此作为1925年左右作品,并非徐悲鸿在20世纪30年代再度欧洲之行期间作品。《美术生活》第8期(1934年11月1日),发表徐悲鸿《在全欧宣传中国美术之经过》,其中发表照片"米兰皇宫内中国美展开幕之前夕(M. Zanon、蒋碧微、沈宜甲、徐悲鸿)合影"。
③ 2008年6月9日,笔者在京都国立博物馆对于馆藏刘海粟《波涛图》《瑞西风景》两幅作品进行调查。相关题款为2008年6月9日笔者记录。

关于《瑞西风景》和《波涛图》的命名，来自《草堂洋画》和京都国立博物馆《学丛》第 27 号中的"资料介绍"（须磨弥吉郎记述、西上实编），通过有关 20 世纪 30 年代刘氏的几次展览会图录分析，①其中主要是参照"刘海粟游欧作品展览会"（1932 年，上海湖社）、"刘海粟近作展览会"（南京中华书局，1933 年）以及《海粟油画》（二度欧游之作，中华书局，1935 年），笔者对于此两幅作品命名以及背景情况，提出自己的设想以供参考：一、刘海粟描绘瑞士生活和风景的作品，多集中于 1929 年和 1934 年，在相关图录资料中未见有创作于 1931 年的。以 1931 年为创作时间的刘氏作品，其相应地点说明，在相关材料中计有"巴黎""法国""诺杨""意大利""威尼斯""比利时""比国""安南"八种地点称谓，并没有"瑞士"字样。二、创作于 1932 年的《波涛图》，应归于其所谓"欧游归后新作"之列。②

刘海粟于 1931 年 9 月回国，结束了其近两年半的第一次欧游生活。在此时至 1933 年 11 月他第二次欧游之间，他先后于 1931 年秋季和 1932 年两次游历浙江地区的杭州和普陀，并进行写生创作。馆藏刘海粟《波涛图》正是 1932 年他在普陀进行写生的作品中的一

① 关于"刘海粟游欧作品展览会"（上海湖社，1932 年）图录，为京都国立博物馆收藏，中国国内也有收藏。刘海粟在 20 世纪 30 年代初期的相关展览文献，经笔者整理有："刘海粟游欧作品展览会"（上海湖社，1932 年）图录、"刘海粟游欧作品展览会作品选刊"（《良友》1932 年 10 月第 70 期）、"刘海粟近作展览会"（南京中华书局，1933 年）图录、《海粟油画》（二度欧游之作，中华书局，1935 年）等。
② 1932 年《刘海粟欧游作品展览会图录》，其内容分为"欧游作品""欧游归后作品""欧游前作""国画"四部分。

幅。根据记载，此次普陀之行刘氏所作的油画作品主要为："《潮音》《古柏》《洪涛》《普陀晚钟》《法雨寺》等。"①目前为止，我们能够查阅的相关作品图版著录，有《潮音》《涛》可以参考。具体而言，馆藏《波涛图》与"刘海粟游欧作品展览会"（上海湖社，1932年）中"一二四　潮音（普陀）　一九三二"、"刘海粟近作展览会"（南京中华书局，1933年）中"一三三　潮音（普陀）　三〇〇　一九三二"为同期同地创作作品。在"刘海粟游欧作品展览会"（上海湖社，1932年）中刊有《潮音》的图版。在《刘海粟欧游作品展览会》专栏（《良友》1932年10月第70期）中刊有《涛》的图版。目前在刘海粟美术馆馆藏作品中，有一幅刘氏油画作品《潮音》，其创作年代为"1931年"。其正是画家于1931年秋季在普陀山所作。这些作品著录可以作为馆藏《波涛图》的研究参考对象。②

当然，这些参考意见的提出，主要是表明当时历史文化环境依然存在诸多未解之处。值得注意的是，在《草堂洋画》中，关于刘海粟作品收藏记录为："（1）牛（一二三）；（2）瑞西风景（一二四）。"所录数量为二幅，与现馆藏数量一致，但其中《牛》未见于馆藏作品之列，而《波涛图》也未见于《草堂洋画》中。关于刘氏之《牛》，在"刘海粟游欧作品展览会"（上海湖社，1932年）中，有"一三二　水牛（普陀）　一九三二""一三四　老牛（普陀）　一九三

① 朱伯雄、陈瑞林编著：《中国西画五十年（1898—1949）》，第217页。在刘海粟于1931年秋季的浙江旅行写生中，所作油画主要有《北高峰之秋》《倒影》《涛声》《春涼亭》《三潭印月》《普陀千步沙潮音》《彭公祠》《吴山》等。

② 《刘海粟美术馆藏品·刘海粟油画作品集》（*LIU HAISU ART MUSEUM COLLECTIONS*），上海人民美术出版社，2008年，第84页。

二"的记录，同时还印有《牛》的作品图版，图版说明为"牛（普陀）"。另外，在1932年由上海美术用品社出版的《海粟近作》上，也刊有刘海粟《牛》作品图版，并有相应的目次说明。这些文献著录，有助于我们在今后深入查考迄今下落不明的《牛》。

在笔者看来，《瑞西风景》和《波涛图》这两幅作品，显示了刘海粟于1931年第一次欧游前后的艺术风格变化，两幅风景油画风格倾向有别。《瑞西风景》为画家借鉴凡·高的笔触线条，以及色彩方面的表现，这种画风和笔调，在他于1929年在瑞士时期的作品，如《快车》等作品中有所显现。《波涛图》为表现主义倾向为主的海岸风景写生，其中海浪和礁石的体现，尤为明显地显现了画家在这方面的激情和气质。

之三，王济远作品。

王济远《杭州纪念馆》（1932年）、《中山陵红叶》（1930年代）、《秦淮河边》（1930年代初）三幅。《杭州纪念馆》为布面油画，正面右下角由画家题"C.Y.Wang.济 1932年"，背面由原藏家题"王济远开个展于金陵华侨招待所……此作为杭州风景……山人记于金陵"。《中山陵红叶》为布面油画，正面右下角由画家题"C.Y.Wang.济"，背面由原藏家题"秋色于金陵……华侨招待所王济远个展新获书记"。《秦淮河边》为纸本水彩，正面右下角由画家题"济"。①

① 2008年6月9日，笔者在京都国立博物馆对于馆藏王济远《雨后的西湖》《中山陵红叶》《秦淮河边》三幅作品进行调查。相关题款为2008年6月9日笔者记录。

海外收藏

　　王济远生前曾经有诸多展览会图录发行。目前京都国立博物馆收藏有：1. 1933 年的《王济远风景画展》（展览具体时间和地点不详）；2. 1934 年的《王济远绘画展览会目录》（会期：四月四日起至十日止；会场：南京中山北路华侨招待所）；3.《王济远画伯个人绘画展览会年表》；4. 1935 年的《王济远画伯近作绘画展览会出品目录》（会期：十一月八日起至十二日止；会场：南京中山北路首都饭店四楼）。与这些展览会图录时间较为接近的是，1933 年版的《王济远画展》（EXPOSITION，WANG CHI YUNG，Peintures et Aquarelles）（展览地点为上海环龙路 11 号法国图书馆），为上海图书馆收藏,[①]同样也成为研究王济远当时艺术活动的重要文献之一。

　　根据《草堂洋画》记录，王济远作品有六幅为原藏家所藏，分别为(1)《市内》；(2)《伊太利之女》；(3)《雨后的西湖》；(4)《中山陵红叶》；(5)《杭州纪念馆》；(6)《秦淮河边》。而馆藏王济远西洋画作品为三幅，另外三幅王济远西洋画作品下落未知。不过，如果对照 1934 年的《王济远绘画展览会目录》（会期：四月四日起至十日

[①] 1933 年版的《王济远画展目录》（EXPOSITION，WANG CHI YUNG，Peintures et Aquarelles）为上海图书馆收藏。其中包括：巴黎周报评论（作者 Charles Fegdal），王济远个人画展年表（L'artiste a fait des expositions personnelles）（1926 年 10 月至 1932 年 7 月），油画（PEINTURES）（30 幅，编号 1—30），水彩画（AQUARELLES）（19 幅，编号 31—49），水墨画（AQUERELLES CHINOISES）（20 幅，编号 50—70），王济远氏个人绘画展览会请柬（1933 年 3 月 10 日至 20 日，上海法租界环龙路 11 号法国图书馆内）。

止；会场：南京中山北路华侨招待所），①《草堂洋画》中记录的此六幅作品中，除了《草堂洋画》记"秦淮河边"与《王济远绘画展览会目录》中"秦淮河"名称相近以外，其余名称均与1934年《王济远绘画展览会目录》中的作品称谓不同。

具体而言，在1934年版的《王济远绘画展览会目录》中，与所谓"杭州风景"相关的油画作品有："二〇　白屋　油　杭州""五七　北高峰　油　杭州""五八　西湖之划　油　杭州"，计为三幅。而在《草堂洋画》的记录中，与所谓"杭州风景"相关的王济远作品有《雨后的西湖》和《杭州纪念馆》，那么所谓"杭州风景"究竟是其中的哪一幅作品呢？根据笔者的研究，1934年版的《王济远绘画展览会目录》中三幅"杭州风景"作品都有相应的作品图录，与馆藏王济远《杭州纪念馆》并不相同，这就形成了一个疑问，王济远此作品，真正的历史中的文献著录是什么呢？1933年版的《王济远画展》提供了重要的说明。其中第19图即为此作品，其名称为"纪念馆　Salle Mémoriale"。这就是王济远《杭州纪念馆》的历史文献著录。因此，馆藏王济远西洋画作品，基本可以确定为《杭州纪念馆》（1932年）、《中山陵红叶》（1930年代）、《秦淮河边》（1930年代初）三幅。

与此同时，根据其中创作地点和写生对象的联系来推断，现将

①　1934年的《王济远绘画展览会目录》（会期：四月四日起至十日止；会场：南京中山北路华侨招待所）《王济远画伯个人绘画展览会年表》和1935年的《王济远画伯近作绘画展览会出品目录》（会期：十一月八日起至十二日止；会场：南京中山北路首都饭店四楼）均为京都国立博物馆收藏，笔者于2009年10月6日专门查阅。

馆藏王济远另外两幅西洋画作品，基本推断为：《草堂洋画》中"(6)中山陵红叶（四十五）"，似与《王济远绘画展览会目录》中"二四　落叶　油　南京"为同一作品；《草堂洋画》中"(8)秦淮河边（一二二）"，似与《王济远绘画展览会目录》中"二九　秦淮河　水　南京"为同一作品。此说明可以作为相关收藏资料的补充和参考。

如果按照此推断，馆藏《杭州纪念馆》一作并未出现于1934年版的《王济远绘画展览会目录》之中，那么也就是说，该作品可能没在此次华侨招待所举办的展览中展出，这就与藏家曾经在该作品背后题写"王济远开个展于金陵华侨招待所……此作为杭州风景"等语相悖，值得今后研究者对于作品背景进一步思考。由于藏家在作品画框背后所题内容比较详实，时间、地点十分明确，因此，尽管在作品名称方面出现藏家印象式的称谓，以新的命名著录方法，保持其传承方面的影响，但是根据藏家的相关题款以及著录内容，可以断定，目前京都国立博物馆所藏王济远三幅作品，其中一部分来自1934年4月在南京华侨招待所举行的王济远绘画展览会；而另一部分则可能来自于其他途径。

1934年在南京举办的王济远绘画展览会，是王济远生平之中的第七次个人展览会。时值20世纪30年代初期，画家经历欧洲和日本的考察，经历了决澜社的实践，其艺术创作此时已经处于巅峰之期，这些作品与王济远于1929年入选第一届全国美术展览会的作品

《花影》《都门瑞雪》，以及1932年入选决澜社第一届展览会作品《裸妇》、1933年入选决澜社第二届展览会作品《福州风景》相比，基本体现了画家在后印象主义风格上的完整的探索面貌和前后联系。

之四，潘玉良作品。

潘玉良油画《华山栈道》，为迄今馆藏的唯一一幅潘玉良的西洋画作品。该作品为布面油画，左下角有画家签名"玉良"，布面背后写有"弥吉"，木框背后写有"华山栈道1934""100""南六五"字样。①

该作品为1935年藏家于金陵华侨招待所中举办的潘玉良开个展中所购。根据《草堂洋画》所记录，历史上藏家所藏的潘玉良的油画作品有三幅，除了《华山栈道》之外，还有《青阳夫子庙》《莲华峰》二幅。此三幅作品，均为1935年5月发行的《潘玉良个人绘画展览会图录》所记录。具体为："134，青阳夫子庙；(1933)147，莲华峰(黄山)；(1934)188，华山栈道。"②目前，潘氏《青阳夫子庙》《莲华峰》两幅作品下落不清。因此，《华山栈道》成为我们研究馆藏潘玉良作品的一个重要对象。

1935年5月发行的《潘玉良个人绘画展览会目录》，为京都国立博物馆收藏。此文献为国内所未见。目前国内所藏潘氏于民

① 2009年10月5日，笔者在京都国立博物馆对于馆藏潘玉良作品《华山栈道》进行调查。相关题款为2009年10月5日笔者记录。

② 1935年5月发行的《潘玉良个人绘画展览会图录》为京都国立博物馆收藏，笔者于2009年10月6日专门查阅。

国时期的画集和展览图录文献不多，其中以1928年印行的《潘玉良女士留欧回国纪念绘画展览会》和中华书局1936年出版的《潘玉良油画集》为代表者，前者为画家于1928年自欧洲回国的首次展览图录；后者为画家于1937年返回欧洲定居之前的影响较大的画集。自1928年至1937年的前后近十年间，潘氏主要通过美术院校如上海美专、中央大学和上海艺大的活动引起社会关注，艺术活动轨迹和范围基本以上海和南京为中心地区，出现相关艺术专栏宣传。①从1928年版的《潘玉良女士留欧回国纪念绘画展览会》分析，潘氏展览作品中增加了部分国内风景写生作品，其基本集中在南京地区；而在1935年版的《潘玉良个人绘画展览会目录》中，潘氏风景作品，则增加了在苏州、杭州、普陀、九华山、北平、黄山、华山等地写生之作。自然，《华山栈道》也在其列。

之五，陈宏作品。

关于陈宏的作品考察，在2008年6月时对于其五幅油画作品：《广州市长堤的杂沓》（1929年）、《香港的花市》（1930年）、《香港一景》（1932年）、《岚之前》（1930年）、《老妇》（1932年）进行了重点考察。在2009年10月时对于新发现的陈宏一幅作品《山人肖像》进行了补充调查。前后两次共计有陈宏六幅作品，列为调查之列。

① 如潘玉良专栏之一：《妇女杂志》1929年4月1日第15卷第7号"教育部全国美术展览会特辑号"。潘玉良专栏之二：《美术生活》1934年7月1日第4期。潘玉良专栏之三：《良友》1934年9月1日第93期（现代中国西洋画选之八）。

根据《草堂洋画》记录，陈宏作品有九幅为藏家所藏，分别为：(1)《花子肖像》；(2)《山人肖像》；(3)《广州市长堤的杂沓》；(4)《岚之前》；(5)《东山奇松》；(6)《香港的花市》；(7)《老妇》；(8)《香港一景》；(9)《静物》。因此，另三幅作品：《花子肖像》《东山奇松》和《静物》下落不明。

根据《草堂洋画》所记录与现存的六幅馆藏陈宏作品加以对照，并按照作品绘制年代排序，整理如下：

1. 《广州市长堤的杂沓》，布面油画，正面左下角处有作者题"陈宏1929"，背面画布处题"香港长堤"，背面画框处题"宏No.4""南六五"。其中所题"香港长堤"与《草堂洋画》中所题《广州市长堤的杂沓》称谓并非一致。目前该作品的名称依照《草堂洋画》中的相关提法。

2. 《香港的花市》，布面油画，正面右上角处有作者题"Tcheng Hong 1930"，背面画布处题"香港花市"，背面画框处"宏No.5"等。

3. 《岚之前》，布面油画，正面右下角有作者题"Tcheng Hong 1930"，背面画框处题"宏No.8""96"等。

4. 《香港一景》，布面油画，正面左下角有作者题"Tcheng Hong 1932 宏"，背面画布处题"Show window"，背面画框处"宏No.5""97""香港"。此处"宏No.5"与《香港的花市》背面画框处所题有重复。

5. 《老妇》，布面油画，正面右下角有作者题"Tcheng Hong 1932"，背面画布处题"陈宏特秀人……体作……也山人记"，背面

画框处题"宏95 No.7"等。

6.《山人肖像》，布面油画，正面右下角有作者题"Henry Hong"，背面画框处题"Henry Hong"等。[1]创作时间约在20世纪30年代初期。

这些作品与陈宏于1929年入选第一届全国美术展览会的作品《欧妇》相比，以及1927年于《良友》第12期上发表的三幅作品《村翁》《秋之郊野》《人像速写》相比，可见画家运用以点彩笔触为核心的印象主义手法，对于景物和人物造型方面的娴熟和老道，足以见得这位留法画家扎实的学院派功底，以及敏锐的新艺术思潮的感受和表达。

之六，郁风作品。

郁风《朝阳》为布面油画，正面右下角由画家题"郁风"，[2]依照画面人物的年龄及形象判断，为画家郁风年轻时期的自画像。不过，画家自画像构图，并非静态端坐之状，而是描绘侧身动感奔跑，以近处的田野和远景的城市为背景，呈现热血青年沐浴阳光，奔向光明之地，表达向往自由解放的热切心声。郁风《朝阳》与他同期创作自画像《风》可以相互参照，《风》发表于《良友》1935年第108期，相关评论为："作画潇洒豪放，笔触流动，为现代女画家杰出

[1] 2008年6月9日，笔者在京都国立博物馆对于馆藏陈宏作品《广州市长堤的杂沓》《香港的花市》《香港一景》《岚之前》《老妇》五幅进行调查。相关题款为2008年6月9日笔者记录。2009年10月5日，笔者对于馆藏陈宏作品《山人肖像》进行调查。相关题款为2009年10月5日笔者记录。

[2] 2008年6月9日，笔者在京都国立博物馆对于馆藏郁风作品《朝阳》进行调查。相关题款为2008年6月9日笔者记录。

人才。"①郁风的自画像创作,在1937年第二届全国美术展览会上也有体现,该展览会入选画家作品《时代的威力下》,同样以画家自画像为创作基础,阐释一定的思想主题。

参照馆藏的方菁作品《塔》背后的相关书题内容,可知该作品来自1934年在南京举办的"方菁郁风绘画展览会"。②该作品创作于20世纪30年代初期。

之七,方菁作品。

方菁《塔》,画面右下角由画家题"9-1932-菁",背后木板贴有纸张,上书写"方菁郁风绘画展览会,方菁(印)作"。③在《草堂洋画》中,有关方菁作品的收藏计有三幅。具体为:"(12)方菁作　塔(一四五);(13)方菁作　静物(一四六);(14)方菁　风景栏班(一四七)。"④方菁《塔》创作时间为1932年,该作品与郁风《朝阳》皆为1934年方菁、郁风绘画展览会出品。

根据2008年和2009年的两次调查结果,并参考相关文献资料,笔者现将京都国立博物馆所藏民国时期西洋画15幅,列表说明如下:

① 郁风的相关作品介绍,见《良友》1935年第108期。
② 参见陶咏白、李湜《中国女性绘画史》记:1933年"进了由徐悲鸿主持的南京中央大学艺术系,从师留法归来的潘玉良,在潘玉良的教学中,郁风的艺术个性得到了很好的发挥。18岁她就和同学方菁在南京举办了画展……"根据郁风的出生年推算,方菁郁风绘画展览会为1934年。陶咏白、李湜:《中国女性绘画史》,湖南美术出版社,2000年,第232页。
③ 2009年10月5日,笔者对于馆藏方菁作品《塔》进行调查。相关题款为2009年10月5日笔者记录。
④ 京都国立博物馆:《学丛》第27号,平成17年5月,第127页。

作　者	作品名称	创作年代	材　料	相　关　背　景
徐悲鸿	《徐夫人像》	1920年代后期	布面油画	
刘海粟	《瑞西风景》	1931年	布面油画	
刘海粟	《波涛图》	1932年	布面油画	上海名画展，1935年，上海
王济远	《杭州纪念馆》	1932年	布面油画	王济远绘画展览会，1934年，南京
王济远	《中山陵红叶》	1930年代初期	布面油画	王济远绘画展览会，1934年，南京
王济远	《秦淮河边》	1930年代初期	纸本水彩	王济远绘画展览会，1934年，南京
潘玉良	《华山栈道》	1934年	布面油画	潘玉良绘画展览会，1935年，南京
陈　宏	《广州市长堤的杂沓》	1929年	布面油画	
陈　宏	《香港的花市》	1930年	布面油画	
陈　宏	《香港一景》	1932年	布面油画	
陈　宏	《岚之前》	1930年	布面油画	
陈　宏	《老妇》	1932年	布面油画	
陈　宏	《山人肖像》	1930年	布面油画	
郁　风	《朝阳》	1930年代初期	布面油画	方菁郁风绘画展览会，1934年，南京
方　菁	《塔》	1932年	纸本水彩	方菁郁风绘画展览会，1934年，南京

以上15幅民国时期西洋画作品，为馆藏中国部分西洋画中的主要部分。其他如清代具有外销画文化背景的西洋画作品，如油画《美人图》《广东省城风景》《香港》等作品，在本文中即不作为主要论述对象。

事实上，关于民国时期西洋画作品，在《草堂洋画》的相关记

录，应该为29幅。除了此15幅作品以外，另外下落未明的13幅作品，具体为陈宏作品三幅：《花子肖像》《东山奇松》《静物》；刘海粟作品一幅：《牛》；王济远作品三幅：《市内》《伊太利之女》《雨后的西湖》；方菁作品二幅：《静物》《风景栏班》；夏生作品二幅：《西山风景》《北平郊外》；潘玉良作品二幅：《青阳（安徽）夫子庙》《莲华峰》。[①]其中，王济远、陈宏、潘玉良、方菁作品目前部分未存；而夏生作品目前未存。需要说明的是，在馆藏15幅民国时期西洋画作品之中，唯有刘海粟作品《波涛图》未出现于《草堂洋画》记录之中。

尽管如此，经过数十年的精心保存，所存的这15幅西洋画作品及其相关文献，已经浓缩地体现中国近现代美术艺术价值的精华，无疑成为见证文化历史的珍贵文化遗产。其中相关的徐悲鸿、刘海粟、王济远、陈宏、潘玉良、郁风等画家作品，成为馆藏民国时期中国绘画作品的重要组成部分，同时这些作品原貌的呈现，构成了一种重要的学术线索，调动起相关艺术作品和文献的补充和丰富，与中国境内的相关作品以及文献整理形成重要的互补。

（二）黄金时代

京都国立博物馆所藏民国时期中国绘画作品，主要的创作时间，集中在20世纪20年代后期至30年代前期。而这段时期，正是

① 参见京都国立博物馆：《学丛》第27号，"资料介绍"（须磨弥吉郎记述、西上实编）部分，第126—127页。根据笔者前后两次调查，这些作品情况以2009年10月10日之前为时限，并加以记录。

中国西洋画运动达到鼎盛的"黄金时代",因此,馆藏民国时期中国绘画作品以及相关重要文献,成为此中国近现代美术史重要时期的缩影。

所谓"黄金时代",在于得天独厚的江南文化环境。

20世纪以来,中国西洋画运动历经了先声、酝酿和开拓的近三十年艰苦历程,自1927年开始,随着国立艺术院校的设立和发展,以上海、杭州和南京为核心的江南地区,形成了"洋画运动"的鼎盛之期,出现了一种特殊的文化地带。

事实上,这种文化地带的形成,与美术教育新格局的形成存在着密切的关系。20世纪20年代后期,国立美术院校的建立,带动了原有的上海地区私立美术教育的发展,杭州的国立艺术院和南京的中央大学艺术系,聚集了一大批从海外留学归国的美术人才,他们时常在"沪、宁、杭"三地活动,"民国十年以后,上海洋画界已经不是数年前的沉寂。民国十年后的风气,却是洋画潮流涌起更大的波涛"①。"江南"文化带的出现,首先是油画人才优势的集中体现。20世纪初至20年代始,先后已有留学生学成归国并聚集于长江三角洲一带的城市,以此作为西画活动研究和实践的理想之地,所谓"潮流涌起更大的波涛",就是以美术院校为学术策源中心,同时开展美术展览和美术社团活动。

事实上,馆藏民国时期西洋画的相关画家徐悲鸿、刘海粟、王济远、潘玉良等艺术家,大多在那个时代活动于上海和南京之

① 陈抱一:《洋画运动过程略记》(续),《上海艺术月刊》1942年4月第6期。

间。①从京都国立博物馆所藏民国时期西洋画作品，可以明显地发现"上海时代"和"南京时代"的作用和影响。由于民国政府建都于南京，南京自然成为"江南"文化带的重要地区，与上海保持着密切的文化联系，这种联系正是教育、展览和出版的互相影响和互动。20世纪30年代前后，位于南京中山北路的华侨招待所和首都饭店，作为重要的美术展览会场所；位于南京花牌楼的中华书局，作为重要的美术出版机构，与中央大学艺术系以及上海地区的艺术家，形成了特殊的文化传播的格局。

从馆藏作品以及相关文献分析，诸多作品和图录文献，都与华侨招待所相关。比如：1934年4月的王济远绘画展览会、1935年4月中国美术会第四次美术展览会、1935年5月潘玉良个人绘画展览会、1935年6月高剑父绘画展览会、1935年12月上海美术专科学校主办现代名画展览会等。华侨招待所是20世纪30年代前期南京地区重要的美术展览与传播的场所。南京地区美术展览的其他地点有首都饭店、中央饭店以及江苏省教育会等。②

关于20世纪20年代后期至30年代前期中国美术展览活动，以

① 这种情况，如蒋碧薇《我与悲鸿》记："1928年2月，设在南京的中央大学，邀请徐先生担任艺术系教授。徐先生表示予以考虑，不过他有条件，因为我们家居上海，他说他每月只能余出一半的时间在南京任教，中央大学也答应了。"蒋碧薇：《我与悲鸿》，漓江出版社，2008年，第101页。

② 如陈树人个人绘画展览会于1931年7月24日至28日，在南京江苏省教育会举行。见《陈树人个人绘画展览会目录》《陈树人个人绘画展览会参观券》，京都国立博物馆收藏。另如汪亚尘绘画展览会于1935年4月10日至14日在南京中央饭店举行。见《汪亚尘绘画展览会目录》，京都国立博物馆收藏。

往更多地是注意同时期上海地区,南京的美术展览活动是一个有待深入研究的课题。1929年国民政府教育部主办的第一届全国美术展览会,从原初策划的南京转移至上海举行,这对于中国美术而言,无疑是重要的艺术事件。这次美术展览会的举行,实际上是艺术一次破天荒的大检阅。这一美术活动的发起者和参与者,特别是西画部分,大都有着深厚的留学背景。他们的艺术思潮之异,他们的风格趣味之别,自然来自曾经与中国现代美术密切关联的欧洲和日本,西洋和东洋的两个彼岸之地。

所谓"黄金时代",在于1929年第一届全国美展"破天荒"地举行。

应该说,当时参与第一届全国美术展览会活动的艺术家,是具有一定的知名度和代表性的。就与馆藏相关的民国时期中国画家而言,徐悲鸿虽然没有直接送作品参加展览,但却以特殊的身份进行展览期间的学术讨论活动。而刘海粟、王济远、陈宏则分别以其代表性作品入选本次全国美术展览会。同时,该馆所藏作品以及画家,又代表性地体现了当时在中国画坛呈现的主导艺术风气。

倪贻德曾于1929年第一届全国美展期间作艺评时写道:"最近我国的艺术界……无形中有所谓欧洲派和日本派的对峙。"①日本学者菊地三郎曾于20世纪40年代,回忆中国西画界活动时写道:

 大约从1925年以后,概观中国的西画坛,我们可以明确有两个派别的存在。一是以在法国留学的人为主的,如刘海粟、徐

① 倪贻德:《美展弁言》,《美周》1929年第11期。

悲鸿、颜文樑、林风眠、庞薰琹、王济远、汪亚尘、梁鼎铭、张充仁、周圭,和已故的邱代明、张弦等人。另外是以在日本学习绘画的人为主的陈抱一、丁衍庸、关良、倪贻德、刘狮、徐咏清等人。①

这里,论者已经将徐悲鸿、王济远、刘海粟、汪亚尘、梁鼎铭等画家列在"欧洲派"之中,而事实上,陈宏就其艺术经历而言,自然也算作欧洲派之列的代表。而郁风、方菁在那个时期,还处于师从徐悲鸿教育体系的第二代艺术家,所以在当时其尚不在所谓"欧洲派"和"日本派"的讨论范围之内。②

① [日]菊地三郎:《陈抱一和中国的西画》。转引自陈瑞林编:《现代美术家陈抱一》,周燕丽译,人民美术出版社,1988年,第173页。菊地三郎文中对于如刘海粟、王济远、汪亚尘、徐咏清等人的留学事实和背景,在划归上与历史事实略有出入。

② 郁风,女,1916年生于北京。原籍浙江富阳。早年入北平大学艺术学院及南京中央大学艺术系学习西洋画。20世纪30年代在上海参加救亡运动,为报刊作插图、漫画,并参加演剧活动。抗战开始随郭沫若、夏衍赴广州创办《救亡日报》,后转粤北四战区从事美术宣传工作。1939年到香港任《星岛日报》及《华商报》编辑,并与夏衍、叶灵凤、戴望舒、徐迟、叶浅予、黄苗子等创办《耕耘》杂志,任主编。并参加香港文艺界协会活动。20世纪40年代后,其在桂林、成都、重庆工作,发表散文,举办画展,为话剧团设计舞台服装;其后任重庆及南京《新民报》副刊编辑。50年代后在北京中国美术家协会和中国美术馆主持展览工作,并撰写美术评论及散文。曾任中国美术家协会书记处书记、常务理事,中国美术馆展览部主任,北京市政协委员、中央文史研究馆馆员等职。代表作品《白屋人家》《密林深处》《大西北的水源》等。方菁,女,1909年12月生于江苏常州。1933年毕业于国立杭州艺术专科学校西画系,同年到苏州省立第二女子师范附属小学任教。1934年至1936年到上海联华影业公司从事美术工作。1938年至1945年先后在上海影人剧团、西北电影公司、中华剧艺社从事舞台美术工作。1946年在香港加入人间画会,从事进步美术活动。1949年到北京,在新华书店总管理处美工室工作。1951年调人民美术出版社,主要从事宣传画、年画创作,现离休。中国美术家协会会员。擅长年画、宣传画。作品有宣传画《我愿做个和平鸽》《让孩子们在和平环境中成长》,年画《草原小姐妹》。关于方菁的学历,另说为作为"郁风同学",在中央大学艺术系学习,待查。

徐悲鸿、王济远、刘海粟等画家被列为"欧洲派",主要是根据他们在当时各自留学或游学欧洲的经历,以及他们在欧洲举行展览所取得的社会影响。但是这样的划分不是绝对的,因为在他们早年的艺术发展过程中,都曾经于不同时期先后赴日本进行艺术考察,并且都先后进行介绍和讨论,向国人介绍日本西洋美术的状况,因而他们的艺术倾向中,所谓欧洲派和日本派的影响也是相对存在,各有侧重的。

我们知道,无论是法国派和日本派,究其风格传承的演进线路,即是以欧洲发源地的油画,通过中国留学生分别在日本和法国的接受和传播,相应在上海为中心的中国西画界发生的风格反响。徐悲鸿、刘海粟、王济远、潘玉良、陈宏、郁风等中国画家,虽然其中多有法国留学或游学的背景,但在回国以后的本土化实践之中,却在法国派和日本派相互作用中,逐渐在20世纪30年代前后明确了自己的艺术探索方向。为此,馆藏这些画家作品,正是这一特定时代的见证。

所谓"黄金时代",在于东亚地区,特别是中日之间美术家的国际交流的繁盛格局。

由于20世纪前期中国和日本独特的美术交流和影响的历史背景,在1929年举办的第一届全国美术展览会中,书画、金石、西画、雕塑、建筑、工艺美术、美术摄影七个展览部分之外,另有参考品部,主要展出日本等国外籍美术家的作品80件。其中包括中村不折、石川寅治、和田英作、寺内万治郎等日本近代西洋画家作品。京都国立博物馆藏中华民国教育部美术展览会出品协会编《中

华民国教育部美术展览会日本出品画册》（1929年），即是这方面内容的历史文献。这份文献可以作为关于1929年第一届全国美术展览会的重要文献之一。其他相关文献为：《第一次全国美术展览会美展汇刊》（简称"汇刊"）、《教育部全国美术展览会出品目录》（简称"目录"）、《妇女杂志》第十五卷第七号"教育部全国美术展览会特辑号"（简称"特辑号"）等。其中关于日本美术家的作品，在"汇刊"和"特辑号"中予以刊登和介绍。

20世纪前期中日之间美术家的国际交流，其中一部分与日本美术家在中国的游历和创作有关。馆藏日本画家太田贡作品，其中有《苏州胥门》（纸本水彩，1931年）和《中国房屋》（纸本水彩，1933年）两幅，即是这方面历史内容的表现。京都国立博物馆所藏《艺风》杂志（第三卷第十一期，1935年），其中重点报道了1935年10月10日至15日。在上海金神父路、爱麦虞限路的中华学艺社举行的中华独立美术协会第二回展。①此次展览，由中国画家梁锡鸿、曾鸣、赵兽和李东平，以及法国画家 Audre Beseind、日本画家妹尾正彦、樫本励、福冈德太郎和太田贡共同参加，显示了这个艺术团体的国际交流性。这次上海的展览，体现了参展者浓厚的现代主义风格倾向及其艺术风貌的多样性。"本会在作品主义主张方面，有梁锡鸿君之野兽主义，赵兽、曾鸣君之超现实主义，妹尾正彦氏之野兽主义和其他如新野兽主义、机械主义、至上主义等。这都是表明主

① 李东平述：《中华独立第二回展筹备经过》，《艺风》1935年11月1日第3卷第11期，上海婴婴书屋。

义主张之不同。"在该次展览中,同时还有法国画家 Audre Beseind "出品一张";日本画家妹尾正彦"参加四张:dessin 二张,油画二张";日本画家樫本励"参加七张,其中几张是滞居上海时的旧作,其余的素描是在神户描的"。日本画家福冈德太郎"出品画是一张在巴黎 Montpornass 描的 dessin",这是画家"今年出品二科会特别陈列的作品之一";日本画家太田贡参加作品"是水彩",一张是中国的"西子湖景","一张是日本东京的教堂"。由中华独立美术协会事务所统计,"这次作品总共约六十张"。① 在 20 世纪 30 年代,这批留日的青年艺术家们,虽然以艺术团体的形式仅存在一年左右的短暂时间,但是他们艺术探索的内在成因和前后影响却是长久的。他们的活动涉及广州、上海和东京等东亚重要的文化发展地区,并与日本的二科会、独立美术协会和前卫洋画研究所,以及本土的决澜社等同时代现代美术团体,存在着现代主义艺术实践的内在联系,共同营造着东亚地区的现代艺术氛围。

事实上,所谓"黄金时代"的本质,在于 20 世纪前期中国洋画运动独特的文化价值。几乎没有其他时代像这个历史时期,会在这批中国西洋画家身上,出现如此深刻而强烈的振兴中国美术使命。这使得他们不约而同地走在了中国西洋画运动的前列。而写实主义和表现主义,成为了他们手中有效的风格样式。在写实主义和表现主义之间,法国派和日本派的艺术家们,都有着各自引进和创造的

① 《中华独立美术会展》,《艺风》1935 年 11 月 1 日第 3 卷第 11 期,上海嘤嘤书屋。

选择和方案，这些选择，可以认为是他们"主动误取"的自觉性所致，来源一是学院派的教育环境，二是留学地区的整体文化氛围和艺术风尚，三是归国以后的本土化实践的思考。同时每一位画家在其前后艺术历程中，又呈现出不同程度的风格侧重点。当然，他们最主要的特点，无疑是将美术院校作为重要的学术策源地，进而产生和扩大他们的艺术影响和文化效应。

(三) 历史补白

由于种种历史的原因，迄今为止，在中国近现代美术史方面，依然存在着不少重要的"失踪"者。这里所指是"失踪"，主要是两个方面，一是热门人物的"失踪"段落；二是"失踪"的重要人物。因此，京都国立博物馆所藏民国时期西洋画方面的考察，无疑是对于20世纪前期部分重要中国西洋画家的历史补白。

历史中热点人物有其"失踪"段落。徐悲鸿、刘海粟、潘玉良诸家，皆为中国现代美术风云人物，历来为后人热切关注。不过这些名家早年在欧洲生活以及归国初期的艺术原貌，依然处于尚未清晰的"失踪"状态。

目前，徐悲鸿、刘海粟、潘玉良三家作品，在中国国内都有相对比较集中的收藏地点。比如徐悲鸿作品集中于北京徐悲鸿纪念馆、刘海粟作品集中于上海刘海粟美术馆、潘玉良作品集中于安徽省博物馆。[1]应该说，京都国立博物馆的相关收藏和相关学术研究活

[1] 如刘海粟美术馆相关藏品，参见《刘海粟美术馆藏品·刘海粟油画作品集》(*LIU HAISU ART MUSEUM COLLECTIONS*)，上海人民美术出版社，2008年。安徽省博物馆相关藏品，参见安徽省博物馆编：《潘玉良美术作品选集》，江苏美术出版社，1988年。

动,是这些中国油画名家在中国境外的一次重要的历史发现和学术展示,为今后近代东亚油画的研究工作,提供了重要的学术依据。

徐悲鸿的部分艺术文献,首次在京都国立博物馆相关图书馆藏中发现。其中包括:1.徐悲鸿《专写民瘼之赵望云画师》专论,《赵望云旅行印象画展纪念册》(徐悲鸿题名);2.1935年11月24日《中央日报》《艺术副刊》(徐悲鸿题写);3.徐悲鸿、蒋碧薇在中央大学时期的"恭贺新年"明信片等。这些文献资料基本集中在1935年前后,并为国内研究者所未曾发现。此与目前中国国内现有的相关文献,形成了重要的联系。比如1935年期间徐悲鸿所写《王祺、汪亚尘合展参观记》《参观玉良夫人个展感言》《艺风社第二次展览会献词》《读高剑父先生的画》《〈艺术副刊〉发刊词》《中国美术会第三次展览》等文章,[1]共同构成了对于徐悲鸿20世纪30年代前期中央大学时期的艺术面貌的完整理解和解读。

数十载风雨,使得中国油画出现了诸多重要的"失踪"人物。王济远和陈宏就是两位重要的"失踪"者。王济远为20世纪前期中国西画界的代表人物。曾经是天马会、艺苑绘画研究所、决澜社等艺术团体的发起者,并且担任上海美术专科学校教授,绘画研究所主任。陈宏为20世纪前期留学法国的代表画家,后任上海美专西洋画系主任。作品《欧妇》等入选第一届全国美术展览会。对于王、陈二氏的重新发现和研究,有助于我们完整地关注中国第一代油画前辈的历史史实。

[1] 参见王震编:《徐悲鸿文集》,第2—3页。

目前，王济远作品并无在中国大陆的公家机构的收藏记录。自20世纪40年代后期始，他基本上淡出了中国大陆美术界的任何活动和宣传。其相关艺术文献《王济远油画集》（大东书局，1929年印行）、《王济远欧游作品展览全集》（第一辑、第二辑）（上海文华美术图书公司，1931年出版）、《王济远画展》（EXPOSITION, WANG CHI YUNG, Peintures et Aquarelles）（1933年）、《王济远水彩画集》（1947年出版）等，已经在中国国内陆续被发现，其记录了王济远在中国洋画运动中的作用和影响，但历史内容相对较为模糊。目前，京都国立博物馆所藏1933年《王济远风景画展》（EXPOSITION, WANG CHI YUNG, Peintures et Aquarelles）画册①、1935年《王济远画伯近作绘画展览会》（水墨画、水彩画、油画）（EXHIBITION, WANG CHI-YUNG, OIL PAINTINGS & WATER COLOURS）图录，②为研究王济远艺术十分重要的历史文献，填补了这方面的文献空白。表明王济远曾经在1934年4月和1935年11月，先后两次来南京举行展览活动，前者在华侨招待所；后者在首都饭店。其影响所及，正如《王济远画伯近作绘画展览会》图录所言：

 名画家王济远氏，为我国新兴艺术之导师，迭经游历日本及

① 《王济远风景画展》（EXPOSITION, WANG CHI YUNG, Peintures et Aquarelles）画册，展览时间为1933年，出版机构和展览地点不详。内附"王济远个人画展年表"（1926—1933）。该册为京都国立博物馆收藏。笔者于2009年10月6日专门查阅。

② 《王济远画伯近作绘画展览会》（水墨画、水彩画、油画）（EXHIBITION, WANG CHI-YUNG, OIL PAINTINGS & WATER COLOURS）图录，内附"王济远画伯个人绘画展览会年表"（1926—1935）。该册为京都国立博物馆收藏。笔者于2009年10月6日专门查阅。

欧洲各国,展览其作品,获得国际上之盛誉。水墨画、水彩画、油画,并皆冠绝一时,描写风景,尤具独特之风格,夙为国人所敬仰。兹值王氏薄游首都,爰集其最近旅行各地之作品,举行画展,用特介绍数语,届时敬请。驾临评览,毋任感盼。于右任 汪兆铭　孙科　蔡元培　柳亚子　梁寒操　陈公博　马超俊 陈树任　张道藩　同启①

作为"新兴艺术之导师",王济远先后经历了艺苑绘画研究所、上海美术专科学校绘画研究所、摩社、决澜社等新兴艺术团体的活动,目前,我们根据中国国内及京都国立博物馆藏相关文献,可以较为完整地关注王济远在20世纪20年代中期至30年代中期的艺术活动面貌。自1926年至1935年,王济远先后举行了18次个人展览会(其中的全国性展览、地方性展览、团体联展不记录在内),在30年代以后,经历了日本和欧洲考察,其艺术影响在中国画坛达到了高峰。馆藏《杭州纪念馆》《中山陵红叶》《秦淮河边》体现了其艺术盛期的特点和面貌。

迄今为止,中国国内美术界对于陈宏的其人其作所知甚少,原作散失情况严重。目前,陈宏作品无在中国境内的公家机构的收藏记录。在中国国内,目前唯一能够发现的现存作品,即家属收藏的《牧牛图》(未完成,创作时间不详)。近几年来,关于陈宏的相关文献逐渐被发现和整理。结合京都国立博物馆所藏相关作品,这位

① 《王济远画伯近作绘画展览会》(水墨画、水彩画、油画)(*EXHIBITION, WANG CHI-YUNG, OIL PAINTINGS & WATER COLOURS*) 图录,1935年,京都国立博物馆收藏。

"失踪"程度极高的中国油画前辈人物——陈宏逐渐被还原其历史真相。

陈宏的相关作品著录,可见1929年全国第一届美术展览会时期的专刊《美展》,刊登其作品《欧妇》;《第一届全国美术展览会出品目录》(1929年),刊登其作品四幅,记录为:"一二六,广州之街,一〇〇〇,陈宏;一二七,红菊,陈宏;一二八,一个波兰女子的肖像;一二九,曲线,五〇〇,陈宏。"①陈宏入选1929年全国第一届美术展览会的四幅作品,并未被全部发表。其中只有《欧妇》发表。对照《美展》和《第一届全国美术展览会出品目录》,可知《欧妇》与《一个波兰女子的肖像》为同一幅作品。

1927年1月15日出版的《良友》第12期,曾经刊登其作品《村翁》《秋之郊野》《人像速写》三幅作品,并附文《陈宏君的绘画》:

> 陈君粤人,现任上海美术专门学校教授,曾留法五年,专攻美术,并赴德游学,故艺术精新。月前曾开个人作品展览会,昨以印刷事到本公司,因即索得三幅,介绍于美术之部。②

在1935年出版的《良友》第110期"艺术之秋"专栏,曾经将陈宏与倪贻德、庞薰琹、王济远、张弦和周多作为艺术家代表,刊登他们的艺术创作情景的照片,进行专门介绍。关于陈宏的形象,为其全身站立的背影,附文写道:

> 南国的树是常青的。这对于一个画家却另有其特别的情

① 《教育部全国美术展览会出品目录》,1929年,上海图书馆收藏。
② 《良友》1927年1月15日第12期。

趣。这里是陈宏先生的背影。①

这位来自"南国"的"上海美术专门学校教授",相关的研究文献资料,上海部分并不多见,除了1926年《申报》、1929年《美展》和1935年《良友》以外,多集中于20世纪30年代后期在中国南方的部分报刊之中,如《广州市民日报》《广州中山日报》《广西日报》《桂林日报》等。虽然京都国立博物馆目前并无此类相关文献查考,但是馆藏的六幅陈氏作品,集中地展示了陈宏艺术的面貌,弥补了在中国国内相关研究的缺憾。

陈宏自1926年在上海举行第一次个人展览会以后,至1935年共举办过20次同类展览会。以后的展览地点先后在中国香港、南宁、柳州、桂林和越南等处。他的第二次展览会是1930年在香港法兰美术院举行的。②换言之,1925年陈宏留学学成回国至上海,并在上海生活和工作了五年左右时间,30年代末以后,画家的活动区域转移到了中国南方。馆藏陈氏作品六幅,基本上是他在南方活动时期创作的,时间跨度为1929年至1932年。至于他如何与原藏家交往,并由原藏家购得陈氏作品九幅(京都国立博物馆现藏六幅),成为馆藏个体中国西洋画家作品数量最多者。其中背景,目前尚无直接的文献资料加以佐证,有待于今后进一步查实。

可以说,京都国立博物馆关于王济远作品五幅(油画二幅、水彩一幅、水墨画二幅)、陈宏作品六幅(油画六幅)的收藏,同时包括相

① 《良友》1935年第110期,"艺术之秋"专栏。
② 参见《桂林日报》1937年2月18日所刊《陈宏画展举行日次》《陈宏第二十次个展目录》等内容。

关丰富的文献收藏，已经形成了一定的规模。填补了中国国内相关研究和收藏的缺失。从中国现代美术史研究的角度而言，王济远和陈宏，皆是颇具学术意义的研究个案。

由此我们反思：这样的历史补白，面对的是中国近现代美术中一批被淹没的非主流艺术现象，王济远和陈宏仅仅是其中的一分子。这样的历史补白，充分显现了20世纪前期中国洋画运动中表现主义风格的多样性，从中蕴涵着中国油画融合与拓展的潜在趋势，值得今后深入持续地对其进行研究。京都国立博物馆所藏王、陈二氏作品以及相关文献，作为历史补白的重要环节，为这方面的研究深入奠定了重要的学术基础。

(四) 中西兼能

倘若将京都国立博物馆所藏的民国时期西洋画，对照其相应的作者，那么我们可以发现一个现象：即其中画家多为"中西兼能"的，即在20世纪前期，同时以西洋画和水墨画创作而著名于画坛。徐悲鸿、刘海粟、王济远即是这方面的代表人物。同时还有其他所谓"中西兼能"型画家的水墨画作品，也在原藏家当年的收藏之列，并成为现在我们研究馆藏民国时期西洋画的另一个重要的视角。

根据前后两次的调查，并参考京都国立博物馆"特别陈列 新收品展"相关目录资料，我们可以将馆藏中的这类主要作品进行整理，①并列表如下：

① 根据京都国立博物馆"特别陈列 新收品展"（平成12年9月6日（水）至10月9日（月•祝））（平成13年10月31日（水）至12月2日（日））的目录资料，其中"番号""作品名""作者""制作年"等均参考并引用于此。表格中所列相关水墨画作品，为笔者于2009年10月6日专门考察。

番　号	作品名	作　者	制作年	备　注
38（平成 12 年陈列）	古柏寒鸦图	汪亚尘	1934 年	
39（平成 12 年陈列）	孤禽柏树图	汪亚尘	1934 年	
52（平成 12 年陈列）	香港夜雨图	王济远	1935 年	
185（平成 12 年陈列）	快马一朝鸣图	徐悲鸿	1934 年	
186（平成 12 年陈列）	惊艳图	徐悲鸿	1929 年	
187（平成 12 年陈列）	松鹤图	徐悲鸿	1934 年	
188（平成 12 年陈列）	水牛图	徐悲鸿	1936 年	
189（平成 12 年陈列）	独掌天下图	徐悲鸿	1935 年	
190（平成 12 年陈列）	鹅伏图	徐悲鸿	1935 年	
191（平成 12 年陈列）	黄莺图	徐悲鸿、汪亚尘	1935 年	著录
336（平成 12 年陈列）	三羊开泰图	俞寄凡、张聿光	不详	
385（平成 12 年陈列）	海波图	刘海粟	1927 年	著录
390（平成 12 年陈列）	狮子图	梁鼎铭	1936 年	
391（平成 12 年陈列）	罗汉图	梁鼎铭	不详	
392（平成 12 年陈列）	搤虎图	梁鼎铭	不详	
180（平成 13 年陈列）	山水图	张聿光	不详	

此外，另有馆藏《云涛》册中有徐悲鸿（花鸟）、汪亚尘（金鱼）、李毅士（人物）、刘抗（荷花）等所作水墨册页作品；馆藏《秣陵之光》册中有王济远《幽香》、郁风、方菁《残荷》水墨册页（甲戌1934 年）作品等。上述具有西洋画家身份的艺术家所从事的水墨画创作，表明在当时的中国西画界所谓"中西画并陈"的现象，尤其在 20 世纪 30 年代较为突出，其中存在着诸多值得深思的问题。

20 世纪前期的中国西画界，在引进和试验西方美术的同时，始终与本土传统美术存在着难以割舍的联系，无论写实方面还是表现

方面，都在不同程度地引用和借鉴着中国画形式或精神的因素，试图探索中国现代油画的一种新格式。一路是画法立于中国为本，材料兼取西画之长，侧重于西方表现性手法与传统写意造型的结合；另一路是画法立于西洋为本，材料兼取国画之长，侧重于西方写实性手法与传统写真造型的结合。前者以刘海粟为代表；后者则以徐悲鸿为代表。

京都国立博物馆所藏相关作品的作者，以及他们所出现的这种"中西兼能"的现象，恰好出现在1942年陈抱一《洋画运动过程略记》的回忆之中：

> 大概自民二十年前后以来，我们曾在一些展览会中，看到一些洋画家们所尝试的中国水墨画。……例如，王济远、刘海粟、徐悲鸿、汪亚尘等等，都似乎早已转入了这个倾向。那个时期以来，他们的洋画作品好像渐次潜跃归隐，而代之出场的，却是另一套水墨画派头。或者可说甚至也有些人却已完全回转到中国水墨画的道路上了。……如此情形，不仅只见诸上述的几位而已，同时，其他的中西画兼能的作家，我们还可发见不少。①

陈氏发现，始自1930年左右，曾经留法或旅法的西画家，例如王济远、刘海粟、徐悲鸿、汪亚尘都转入"中国水墨画"的创作，并且常在展览会中展出这类作品。这种"洋画家们所尝试的中国水墨画"趋向则显得群体化了，而且西画家放下了油画的材料，转而显现着所谓"另一套水墨画派头"。

① 陈抱一：《洋画运动过程略记》（续），原载《上海艺术月刊》1942年第11期。

刘海粟在20世纪30年代初期始，由于欧游美术活动的展开，基本确立"中西兼能"的艺术创作方向，形成"中西画并陈"现象。馆藏"刘海粟游欧作品展览会"（上海湖社，1932年）图录，其中目录分为"欧游作品"（编号1-109）、"巴黎摹作"（编号110-117）、"欧游归后新作"（编号118-143）、"欧游以前作品"（编号144-189）"国画"（编号190-225）四部分。展出作品225幅中，有国画作品35幅。该展览会图录中刊有刘海粟水墨画作品《葫芦》。

原本为西洋画家出身的汪亚尘，虽然未有其西洋画作品为馆藏之列，但在馆藏的水墨作品《古柏寒鸦图》《孤禽柏树图》中，同样能够感受其中西兼容的特点。"近几年来（民国二十年以后），汪氏又重新埋头于中国画的研究了。他曾经说：我的中国画，当它一种水彩画看也无不可……"①1936年6月，汪亚尘、朱屺瞻、徐悲鸿、陈抱一等画家发起成立的美术团体默社举行第一次画展，这是一次中西画作并陈的展览。陈抱一展出了几幅西画作品，但像汪亚尘、徐

① 陈抱一：《洋画运动过程略记》（续），《上海艺术月刊》1942年第11期。关于汪亚尘之说，陈抱一在该文中认为："这也似乎不错，因为水墨画的性质，也原属水彩之类属。虽然从来的中国水墨画法，与洋画的色调发挥有点异乎其趣（而且在绘画创作之一点上，两者还有相当差别）。渲染彩色的一种水墨画，仍不外是水彩性质。不重乎色彩，或省除了色彩的水墨画，说它是毛笔素描（或水墨素描）也自无不可，因为它仍属素描的领域。这样说起来，从来的中国画法，大致不出乎水墨素描的范畴。然而至于在绘画上欲研究或发挥色彩的感觉，倒不是从来的中国画法那种纸料、颜料、方法所容易解决。所以从来的中国画，也因了材料上的限制而不能自由研究或发挥绘画的色彩感觉了。……这样的情形和感想，不由得便使我联想到其他的问题——也想到对于中国现代绘画，怎样去探觅一条发展的生路？也想到在现代中国除了历来的美术方法之外，何以须要开拓洋画研究的新路？何以须要把洋画研究之基础求其健全以增强美术创造之发展？等等问题和理由。……于是也不由得便有几句多余的感想记在这里。"

悲鸿这些有名的西画家展出的却全部是中国画。许多原来从事西画创作的画家后来改画中国画，有的人甚至成为纯然的"中国画"，这是中国油画艺术发展的一种新趋向。

> 1936年6月，八仙桥基督教青年会有过一次默社第一回绘画展之举行。……默社画展，倒不全是油画，而是个中西画并陈的展览会。……汪亚尘的出品，却不见油画，而全部是中国画。这情形正与汪氏游法归来后（民二十年）所举行的那一次画展完全不同。那时可以见到汪氏旅欧期中的名画模写以及其他的油画近作。而在这一次默社画展中，他倒展示了另一方向——中国画来。此外，徐悲鸿的出品，也都全是中国画。①

徐悲鸿和汪亚尘在20世纪30年代中期，集中显示了他们艺术的"另一方向"，那即是他们中国画的面貌。在那个时期他们屡屡合作水墨画，馆藏1935年徐、汪二氏合作《黄莺图》即为生动一例。此图在馆藏《汪亚尘绘画展览会目录》（1935年4月10日至14日）中记录为："二二　黄莺。"②《黄莺图》与1936年6月1日出版的《美术生活》第27期"时人近墨"中刊登徐悲鸿《野趣图》、汪亚尘《濠乐图》，以及1936年10月1日出版的《美术生活》第31期中刊登的徐悲鸿《晨曲》、汪亚尘《鹰》等作品，形成了徐、汪二氏水墨画创作的生动参照。

值得注意的是，徐悲鸿和汪亚尘，作为默社中两位代表性的人

① 陈抱一：《洋画运动过程略记》（续），原载《上海艺术月刊》1942年第11期。
② 《汪亚尘绘画展览会目录》（1935年4月10日至14日），京都国立博物馆收藏。作品具体创作时间为"乙亥初春"，即1935年春季，与展览时间吻合。

物,却是作为西画以外的评论对象被人们关注和评价的:"还有两位重要的作家另具创造的贡献的,就是汪亚尘先生与徐悲鸿先生了。他们的创造概念是用西洋画写生的方法,搬到国画去,又将中国画的笔调,搬到西洋画去,徐先生的《西天目山》笔触雄大,构图新颖,《枇杷》淋漓痛快,《群雀》笔到意到,神韵超绝,汪亚尘先生的《太湖之春》《乡景》其笔触、构图、色调均完全东方趣味,而其技巧上之严整,在其微细方面便可看出了,汪先生本有金鱼大王之美誉,这里不必多说了,而所新发觉者,即为其又从事《虾》的研究,且已有极神妙之贡献,足与齐白石之《虾》比美了。"①

这种"用西洋画写生的方法,搬到国画去,又将中国画的笔调,搬到西洋画去"的现象是无独有偶的。馆藏中的徐悲鸿、汪亚尘、刘海粟、王济远、张聿光、俞寄凡、梁鼎铭等诸位画家的水墨画作品,创作时间在20世纪20年代后期至30年代中期之间,出现这样的"中西兼能"的集体现象,一是西画材料昂贵和物质条件限制,二是艺术市场的影响等等,可能是这些客观的缘由,造成了西洋画家"改行"的局面。但是这里依然存在着更为深刻的文化心理的作用。那就是在西画东渐的文化情境之中,中国画家自觉地意识到中国画的发展前途问题,必须寻找到一种符合时代精神的文化融合之路。

京都国立博物馆所藏民国时期西洋画,表明了近代中国美术在

① 涌腾:《评默社画展》,《艺术建设》1936年6月25日创刊号,上海杂志公司。

其发展演变过程之中存在着某种国际交流的迹象,换言之,其价值并非局限在中国本土,而是作为亚洲或者东方艺术在近代特殊的历史时期,对于西方艺术传播的回应和实践。事实上,这些艺术遗产已经蕴涵着历史中国与日本、中国与欧洲文化交融,而其中一个值得关注的重点在于,中国的洋画运动已经体现了作为近代东亚美术中的重要代表,并且证明了自身的觉醒和发展。

因此,馆藏民国时期西洋画,引发我们对于这批中国近现代美术遗产更为深沉的认识和反思。其中所蕴藏的近代美术的国际交流历史真相,依然存在着诸多文化之谜和未解之处。因此,本次考察旨在这方面有所突破和启示,以裨助在今后的相关学术研究领域进一步的交流与合作。

二、李叔同《自画像》相关艺术资源研究

考察中国最早油画留学生的历史,可以清末留学日本的李叔同为代表。目前,关于李叔同在日本留学时期的最为引人注目的历史视觉文献,是东京艺术大学大学美术馆收藏的李叔同油画原作《自画像》。李叔同在清末民初的美术活动,主要分为留学和归国两大部分。"介绍西洋画到中国来",是李叔同归国后所从事的重要美术活动内容。李叔同在清末民初的美术活动,则依然是一个需要进一步深入探究的课题。

(一)

1906年,中国近代美术发生"两件重要的事情"。一件是师范

学堂的"图画手工科"设置,另一件是"李岸、曾延年两人进入东京美术学校西洋画科学习"。①与近代中国的留学生现象有关。19 世纪 60 年代至 20 世纪 20 年代期间,其初始以 1862 年成立的京师同文馆为标志,而其末尾则以《壬戌学制》颁布为标志。这一时期先后出现了留学美国的中国幼童、官费及自费留日学生、留学美国潮流和留法勤工俭学运动的现象。②在此,我们在近代中国留学生所经历的历时六十年左右的历史跨度里,重点集中于清末期间约四十年范围之内,关注其中留学海外各国的中国留学生的西画实践。

当然,在近代中国产生的真正的留学生的文化规模,应以清末留学美国的中国幼童、官费及自费留日学生、留学美国潮流和留法勤工俭学运动四个时期为代表。简言之,留学欧美和留学日本,是清末留学生文化的两大重要现象。事实上,早在 1872 年清政府即已经开始向欧美派遣留学生,在时间上早于留学日本潮。但是留学西方的高潮却并未立刻形成,直到 1919 年留法勤工俭学运动开展后,才形成留学西方的高潮。而清政府向日本派遣留学生,始于 1896 年,并立刻达到第一次高潮,又于 1905 前后形成第二次高潮。"为今之计,则莫如首就日本。文字同,其便一;地近,其便二;费省,其便三;有此三便,而又有当时维新之历史,足以东洋未来国之前鉴。故赀本一而利十者,莫游学日本若也。"③出于对日本明治维新

① [日]鹤田武良:《中国油画的滥觞》,冯慧芬译,《艺苑》1997 年第 3 期。
② 参见田正平:《留学生与中国教育近代化》(中国教育近代化研究丛书),广东教育出版社,1996 年。
③ 章宗祥:《日本游学指南》,第 2 页。转引自田正平:《留学生与中国教育近代化》(中国教育近代化研究丛书),第 77 页。

的震动和甲午海战的耻辱等政治社会的因素所致，在那特殊的年代出现了"去日本学习西方文化"的特殊现象。因此，在甲午战争至五四运动期间，留学日本现象甚于留学欧美现象；而"五四"以后，特别是20世纪30年代抗日战争的爆发，留学日本现象趋于式微，中国留学欧美者逐渐超过留学日本者。

考察中国最早油画留学生的历史，可以清末留学日本的李叔同为代表。"1906年，李岸、曾延年两人进入东京美术学校西洋画科学习（1911年毕业）。进入东京美术学校学习的中国留学生，以前一年即1905年（明治38年）进入西洋画科的黄辅周为最早，但黄辅周中途退学，作为该校毕业生，李岸、曾延年是最早的中国留学生。"① 倘若考察早期留日学生学习美术的历史，其中有一份重要的文献资料值得重视，那就是于1906年发表的一篇日文报道《清国人志于洋画》。1906年10月4日日本《国民新闻》第五版，刊登了一篇题为《清国人志于洋画》的报道。②

这篇报道叙述了李叔同（当时名叫李哀、李岸）于1906年在日本留学生活的一个侧面。这篇报道包含的与美术史研究相关的学术信息含量并不是很多，其中有参考价值的资料略有几处，比如：李叔

① ［日］鹤田武良：《中国油画的滥觞》。
② 《清国人志于洋画》，日本《国民新闻》1906年10月4日第五版。相关译文参照林子青所译，见《弘一法师》，北京文物出版社，1984年。另可见［日］吉川健一：《李叔同清末在日活动考——东京〈国民新闻〉对李叔同的报道》，《艺术家》2001年第1期（总第308期）。在《国民新闻》（1906年10月4日）第五版上所刊登的《清国人志于洋画》的报道里，另刊登两幅配图："李叔同像"和"李叔同速写作品"。

同进入东京美术学校的时间为"九月二十九日";李叔同留学期间,涉历一些"喜欢"的专业,而"最喜欢的是油画";李叔同在东京美术学校就读过程中,受到日本画家的影响,"贴满在壁上的黑田(清辉)画伯的裸体画、美人画、山水画、中村及其他的画等",从一个侧面反映了这种影响关系;李叔同当时作"苹果的写生"的情形,"真是潇洒的笔致啊!""早上刚刚一气画成的",则是旁观者的一种较为感性的评价。但是此文专为"一位叫李哀的清国人考入美术学校,而且专学洋画"而作,其意义就超过了文章的本身。换言之,"清国人志于洋画",标志着晚清海外对于中国留学生学习西方绘画的一种关注。

(二)

这批年轻的"清国人"开始了他们在日本的留学生活。"上野的樱花烂漫的时节,望去确像绯红的轻云,但花下也缺不了成群结队的'清国留学生'的速成班,头顶上盘着大辫子,顶得学生帽的顶上高高耸起,形成一座富士山。也有解散辫子,盘得平的,除了帽来,油光可鉴,宛如小姑娘的发髻一般,还要将辫子扭一扭,实在标志极了。"[1]鲁迅笔下的"清国留学生"为我们展现了一组在日本的中国留学生生活的形象生动的画面。据统计,自1905年至1949年,在东京美术学校(后为东京艺术大学)"共有134个优秀中国人在这里度过弱冠之年"[2]。

[1] 鲁迅:《藤野先生》,《朝花夕拾》,人民文学出版社,1973年。
[2] 参见刘晓路:《肖像后的历史,档案中的青春:东京艺大收藏的中国留学生自画像(1905—1949)》,《美术研究》1997年第3期(总第87期)。

在1912年4月7日出版的《太平洋报》上，曾经发表了这样的一条消息：

> 吾国人留学日本入官立东京美术学校者，共八人，皆在西洋画科。曾延年、李岸（按即李叔同）二氏于去年四月毕业返国。此外，留东者有陈之驷、白常龄、汪□川（按即汪济川）、方明远、潘寿恒、雷毓湘诸氏。又有谈谊孙氏，于六年前曾入该校雕刻科，至二年级时因事返国。①

确切地说，加上比上述九人更先进入东京美术学校的中国留学生黄辅周，在辛亥之前的清末入学该校学习的"清国人"，应为10人，被有的论者称为"清末十同学"。②而其中除谈谊孙为学习雕塑者，其余九人均为学习油画者：黄辅周、曾孝谷、李岸（李叔同）、白常龄、陈之驷、潘寿恒、方明远、雷毓湘、汪济川。他们是"清国人志于洋画"的"九同学"。

根据程淯在《丙午日本游记》记，东京美术学校的"西洋画种之木炭画室，中有吾国学生二人，一名李岸，一名曾延年。所画以人面模型遥列几上，诸生环绕分画其各面"③。程氏所记，反映了当时中国留学生在日本学习西洋画的情景之一。有关的研究表明，李

① 《太平洋报》1912年4月7日。转引自郭长海：《关于李叔同若干史料的补充》，《弘一法师新论》，西泠印社，2000年，第235—236页。
② 参见刘晓路：《青春的上野：李叔同和东京美术学校的中国同窗》，《世界美术中的中国与日本美术》，广西美术出版社，2001年，第279—281页。
③ 程淯：《丙午日本游记》。转引自周成：《西方人体艺术在近代中国的传播》，《美术史论》1986年第4期。

叔同并不是最早赴海外留学油画的中国人,①但是,他却是最早将西方油画学成归国,并实施于本土美术教育的中国人。因此,李叔同依然是清末民初中国西画界以及美术教育界的重要人物。比李叔同早一年赴日本东京美术学校的中国留学生为黄辅周,其于1905年9月入学,学习油画,"但没有等到毕业就退学了"。"1906年10月共有3人入校:曾延年、李岸、谈诒孙,他们并列本东京美术学校中国留学生的第二名。谈诒孙是学雕塑的,也没有毕业。曾延年和李岸都学油画,均1911年3月毕业,当时仍属清朝。所以,从这里毕业的'清国人'仅为曾延年和李岸两人。"②曾延年(1873—1936)早年毕业于浙江两级师范学堂。1911年3月他于东京美术学校毕业,又于同年4月入该校研究科成为研究生。1912年回国在上海活动,与任天知在新新舞台曾经有过合作。"1913年因国情激变,从上海到天津,再到故乡成都,在行政署成为工科技师,不久辞去,任陶瓷讲习所图案教官。"白常龄(生卒年未详),北京东安门北池子人。1908年9月入东京美术学校西洋画科,1913年3月毕业。陈之驷(生卒年未详),塘沽北丰台人。1908年9月入东京美术学校西洋画科,1913年3月毕业。潘寿恒(生卒年未详),安徽桐城人。1910年9月入东京美术学校西洋画科,1915年3月毕业。方明远(?—1921),华西人。1910年9月入东京美术学校西洋画科,1912年2月

① 参见刘晓路:《李叔同不是第一个在日本学西画的中国人》,《美术观察》1997年第5期。
② 参见刘晓路:《肖像后的历史,档案中的青春:东京艺大收藏的中国留学生自画像(1905—1949)》。

22日因学费滞纳而除名,同年3月29日复学,1917年3月毕业。雷毓湘(1885—1923),广东四会县人。1911年9月入东京美术学校西洋画科,1913年5月因国事志愿参加陆军而退学,1914年再入东京美术学校西洋画科二年级,1917年3月毕业,接着成为该校研究生。①因此,在这清末"九同学"中间,除了李叔同外,其他几位在美术界几乎已经淡化其名。

(三)

东京艺术大学大学美术馆收藏的李叔同油画原作《自画像》右上角有画家"李"姓以及"1911"的作画时间的签款,作品以正面半身为中心构图,其中人物肖像及背景表现生动传神,色彩层次丰富而浑然一体。此作品与发表于中华美育会1920年4月发行的《美育》第一期中的李叔同《女》(上海专科师范学校藏)②,发表于中华美育会1920年7月20日发行的《美育》第四期中的李叔同《朝》(油画)(北京国立美术学校藏)③,以及目前中央美术学院美术馆新近整理和研究的李叔同留日时期作品《半身裸女像》④等相类似,体现了李叔同留日时期在西画方面杰出的造诣和独特的语言特征。

这些中国画家的自画像作品,曾经具有重要的展览和学术研究记录。其中李叔同《自画像》,于1999年入选在日本举行的"近代

① 有关材料参见[日]吉田千鹤子:《东京美术学校的外国学生》,发表于《东京艺术大学美术学部纪要》1998年3月第33号。
② 李叔同:《女》,《美育》1920年4月第1期,中华美育会。
③ 李叔同:《朝》,《美育》1920年7月第4期。
④ 2012年3月27日,笔者应中央美术学院美术馆邀请,赴北京中央美术学院参加关于李叔同早期代表作品鉴定讨论会。

东亚油画——其觉醒和发展"的展览活动。①陈抱一《自画像》,于2012年入选在日本举行的"中国近代绘画和日本"的展览活动。②自上世纪90年代以来,先后有日本学者吉田千鹤子、吉川健一、中国学者刘晓路等,对此相关课题进行了深入而卓有成效的研究。2010年12月,东京艺术大学美术馆首次独家授权,委托中国学者主编《东京艺术大学藏中国油画》,由上海人民美术出版社于2012年9月出版。③因此,这些东京艺术大学藏中国油画家所作自画像作品,反映了中国近现代美术史中珍贵的历史篇章。这些宝贵的自画像,无疑成为中国近现代油画艺术的经典代表之一,同时也是中国近现代美术史研究的宝贵资料。

这些中国美术前辈的自画像油画作品最早的作于1911年,最晚的为1946年,成为这段留学历史的形象见证。它们均为半身,以画家自己的真实写照为依据,各持不同表现手法,语言各异且风格鲜明。画像一般又都有画家亲笔的签名和日期,更统一采用日本通用的12号风景型画框规格。每幅长60.6厘米,宽45.5厘米,基本等同于真人大小。

1906年日本关于《清国人志于洋画》的报道,表明中国留学生在东京美术学校开始了留日艺术历史的发端。中国留学生主要

① 1999年4月,日本静冈县立美术馆举办"东亚近代油画"展览开幕活动。
② 2012年2月,日本京都国立博物馆举办"日本近代绘画与中国"展览会及学术研讨会。
③ 李超主编:《中国油画研究系列·东京艺术大学藏中国油画》,上海人民美术出版社,2012年。

集中在东京美术学校学习，该校的油画专业由日本著名的西洋画家藤岛武二、冈田三郎助、和田英作、安井曾太郎、梅原龙三郎等主持。其教育的核心，是将"写实基础"融会印象主义的革命因素。

近半个世纪里，共有134名优秀中国学子在这里留学。根据东京美术学校的惯例，西洋画科（1934年以后改称油画科）的毕业生，在毕业时都应该给母校留下一幅自画像。学油画的中国留学生共90人，占中国留学生总数的68.2%；毕业生又为52人，占57.7%。迄今留存在东京艺术大学艺术资料馆的关于中国留学生的自画像，实际上只有44幅，由于种种历史原因，还有8名油画毕业生自画像下落未明，他们是：汪亚尘、伍子奇、陈元干、雷公贺、谭华牧、何善之、胡桂馨、廖德政。时至今日，其中大多数自画像的中国画家，已经逐渐淡出近现代美术史研究的学术视野。

（四）

相比而言，李叔同从事文化、教育和宗教诸业绩却时常为后人所传诵，而关于李叔同在清末民初的美术活动，则依然是一个需要进一步深入探究的课题。

> 作为东京美术学校毕业者，明治四十三年左右毕业的李岸——叔同，直隶人——最早。留学时期组织春柳社，也学习音乐，归国后担当一段时间的杭州师范学校教师，后来抛去家产和爱妻，皈依佛门。弘一律主——又称一音、论月等——是其遁世后的法名，著有《四分律比丘戒相表记》等专著。此人现今来说当然不是画坛之人，但却是讲起中国西画而不能忘却的

一位大前辈。①

这位"中国西画而不能忘却的一位大前辈",在归国之后的西画历程是短暂的。1898年秋李叔同与家人南下上海赁居法租界卜邻里。曾参加南市城南草堂所办城南文社活动。1899年夏,李氏与袁希濂、许国圆、蔡小香、谢小楼作为沪上新学名士,在城南草堂结以"云涯五友",合影"云涯五友图"。并以"城溪"一名作图。李氏家学渊源,少时即爱好绘画,受教之余,首从天津书画名家唐静严学习国画,系统接受传统技法训练。从南下上海,画艺研习不懈,至入城南文社,国画一艺崭露头角,受到同人推崇。1906年李叔同赴日本,翌年考入东京美术学校西画科,成为中国留学生正规学习西洋绘画的先行者之一。通过实地考察比较,始感"我国国画,发达尽早",怎奈"秩序杂沓,教授鲜良法,浅学之士,靡自窥测"。今已远落于西洋绘画,因此当务之急是倡导西洋绘画。同年10月,李叔同即与留日友人筹编《美术杂志》,后因日本文部省颁发《清国留学生取缔规则》,而引起风潮未遂,期间其写下的《水彩画法略说》《图画修得法》二文,实为西洋绘画的启蒙先声之作。1911年李氏学成返国。

倘若再深入分析,我们可见李叔同在清末民初的美术活动,主要分为留学和归国两大部分。有关这方面的记载,可资参考者不乏。比如胡怀琛《西洋画、西洋音乐及西洋戏剧之输入》曾记,(清末民初)"这个时期,介绍西洋画到中国来的,有两个人比较的最早,一

① [日]吉田千鹤子:《东京美术学校的外国学生》,韩玉志、李青唐译,天马出版有限公司,2004年,第40页。

个是徐永清，前清光绪宣统间（1909 年）就在徐家汇土山湾画馆绘水彩画，兼为有正书局及商务印书馆绘习画贴等，后来上海盛行的水彩画，可说是从徐氏起头。还有一个是李叔同（李先生后于民国七年在杭州大慈山出家为僧，法号弘一，最近卓锡在泉州）。他是清光绪末年的日本留学生，毕业于东京美术学校。在日本留学时代的名字叫李岸，归国后改名李息，李叔同，又字息霜。他在日本习水彩画及油画，尤善作图案画"①。由此可见。"介绍西洋画到中国来"，是李叔同归国后所从事的重要美术活动内容。

期间，李叔同参与了一些艺术杂志的美术设计和编辑工作。关于这方面的情况，林子青《弘一大师年谱》曾记道：（1912 年）"是年春，自津至沪，任教城东女学。三月十三日，南社社长在沪愚园集会，师始参与，并为南社通讯录设计图案并题签。是时陈英士先生创办太平洋报社于上海，师被聘为报文艺编辑，并主编太平洋报副刊之画报。……同时又与柳亚子等创办'文美会'，主编文美杂志"②。

在李叔同的美术活动中，更为重要的是他所从事的美术教育活动。曾受教于李叔同的吴梦非，曾经撰文《"五四"运动前后的美术教育回忆片段》，回忆 1912 年至 1915 年期间在浙江两级师范学堂"图画手工科"的学习，吴梦非记道："教我们绘画和音乐的还有李叔同先生。李叔同先生和曾延年（孝谷）先生是我国留学日本研究美术最早的人。他们都是东京美术学校西洋画科毕业的。曾延年是四

① 该文刊于《上海学艺概要》第 12 节，上海市通志馆期刊第 4 期。
② 见林子青：《弘一大师年谱》，弘化苑 1944 年印行。

川人，回成都后在 1920 年左右，曾和我通过几次信，往后便无消息。李叔同在东京留学时名李岸，从黑田清辉学习绘画，并在校外从上真行等学习音乐，都有相当成就。回国后在上海担任'太平洋画报'编辑，并兼任城东女学的美术音乐教师。1912 年才赴杭州浙江两级师范任图画手工科的主任教师。……李叔同先生教我们绘画时，首先教我们写生。初用石膏模型及静物，1914 年后改习人体写生。……我们除了在室内进行写生外，还常到野外写生。当时的西湖，可说是我们野外写生的教室。学校还特地制备了两只小船，以供我们在湖上作画、观赏之用。"①

1942 年陈抱一所撰《洋画运动过程略记》，连载于《上海艺术月刊》1942 年年内多期。该文成为清末民初中国西洋画发展演变的重要文献。其中，陈氏专门提到李叔同在"洋画运动""前夜"这一时期的作用：

> 清末时期，专门研究洋画的人的确很少，而李叔同(李岸)氏那时已在日本"东京美术学校"研究。或者已是将快毕业回来的时候了。要之，他是国人之中，在东京美术学校最早毕业(一九一一年)的一人。李氏回国后，大概多在杭州方面从事艺术教育工作；所以当时上海方面，除了少数人外很少知道他的成绩和艺术活动的情形。当李氏留日研究洋画的时期，我们似乎还未听

① 吴梦非：《"五四"运动前后的美术教育回忆片段》，《美术研究》1959 年第 3 期。关于李叔同"是我国留学日本研究美术最早的人"一说，目前认为不确。而关于李叔同在东京留学时"从黑田清辉学习绘画"一说，目前认为"无可靠史料支持"。参见刘晓路：《肖像后的历史，档案中的青春：东京艺大收藏的中国留学生自画像(1905—1949)》。

到从欧洲专习绘画回来的人。……关于李氏的艺术方面,我所知不详。但据传闻,他对于艺术教育,也曾有不少贡献。曾受李氏所熏陶的人,谅亦不少。我所知道的,如音乐教授的刘质平氏,主办"上海专科师范学校"的吴梦非氏,和艺术教育界上著名的丰子恺氏等,均出于李氏门墙。①

这里,陈抱一已经指明了李叔同的美术活动的功绩所在——"对于艺术教育,也曾有不少贡献。曾受李氏所熏陶的人,谅亦不少"。可以说,李叔同作为在清末民初之际,最早将西方美术引进至中国近代美术教育的先行者,使得早期留日画家逐渐充当了西画在本土传播的主体之一。

清末留学海外学习油画,尚属于一桩"奇观",由李叔同留学个案引发的"清国人志于洋画"之说,表达了海外人士眼中的这一独特现象,也促成以其《自画像》图像证史的有效研究方法。今天,当国人联系中国当时自强图存的现实情境,这一留学现象,却又被赋予了更为深沉的社会意义,此如康有为认为,我国绘画"非止文明所关,工商业系于画者甚重,亦当派学生到意学之也"②。这从某种程度上,点明了当时留学日本、欧美学习西方美术的本质意义所在。其价值和意义在于:"以留学为介绍新文明之预备。盖留学者,新文明之媒也,新文明之母也。"③

① 陈抱一:《洋画运动过程略记》,《上海艺术月刊》1942 年第 5 期。
② 康有为:《欧洲十一国游记》,"公园中画院"部分,钟叔河校点,湖南人民出版社,1980 年,第 78 页。
③ 胡适:《非留学篇》,《留美学生季报》1914 年第三季本。

10

上海客厅

一、中华学艺社与中国现代美术传播

20世纪30年代,上海中华学艺社存在着被长期遗忘的,与中国近现代艺术相关联的另一种"历史"。中国现代美术史上一些常见的重要展览活动,与中华学艺社发生了密切的关联。中华学艺社不仅是美术展览"会场",而且也是相关艺术事件的原发地,其连接着相关的重要学术思想的传播和影响。

(一) 历史缘起:"爱麦虞限路45号"中华学艺社

在上海近代历史保护建筑的名单中,位于爱麦虞限路(Route Victor Emmanuel)45号(今为绍兴路7号)的"中华学艺社"为其中之一。"中华学艺社旧址"(Site of Former China Study Society)曾经说明为:"初名为丙辰学社,近代重要学术团体,1916年成立于日本东京,1920年迁沪,1923年改名,1930年建此社所,装饰艺术派风格,该社出版了大量科技书籍、期刊,还创办学校,举办各类科普活动。1958年结束。2006年6月列为登记不可移动文物。"[①]

① "中华学艺社旧址"由上海市卢湾区文物管理委员会所制。2007年10月7日,笔者在绍兴路7号前为相关内容记录并拍摄。

按照所列旧址说明，其基本展现了中华学艺社作为一个中国近代重要学术团体的"科技"方面的主线历史面貌。1916年，由在日本东京的中国留学生陈启修、王兆荣、吴永权、周昌寿、傅式说、郑贞文等发起组建爱国学术团体丙辰学社。①五四运动后，由于丙辰学社的主要成员相继回国，1920年，丙辰学社也适时将总事务所设在当时的文化中心上海。1923年，丙辰学社改名为中华学艺社。1930年1月，中华学艺社购得爱麦虞限路45号（今绍兴路7号）地建社所。自1932年5月落成至1958年结束，该社新所前后活动的历史为26年左右的时间。

不过，在中华学艺社的历史主线之外，是否存在着被长期遗忘的，与中国近现代艺术相关联的另一种"历史"呢？这是需要我们深入探究和思考的。

事实上，中华学艺社除了上述内容以外，它还是联系、团结文化界人士，尤其是帮助有志于文艺科学事业的年轻人的重要场所。到1936年，中华学艺社共有注册社员867人。其中不少青年人就是通过中华学艺社走上文艺科学救国之路。②在20世纪前期，

① 辛亥革命期间，革命成为此时青年及其学生组织团体的主要奋斗目标。辛亥革命以后，青年团体逐步向学术性社团发展，如1914年6月由留美学生发起在美国成立的中国科学社，1915年1月在上海发行机关刊物《科学》；1916年在日本成立的丙辰学社（后改组为中华学艺社），在上海发行《学艺》杂志。把上海作为基地。

② 新中国成立后，中华学艺社还有美术活动，如1949年上海美术工作者协会成立大会在此举行。其他活动如曾举办巴甫洛夫条件反射理论、飞行原理浅释、纺织理论和郝建秀工作法等讲座。此外，还曾创办学艺大学和学艺中学，该社图书馆亦向公众开放。1958年该社结束。2006年8月，卢湾区人民政府公布中华学艺社旧址为卢湾区第三批登记保护不可移动文物。中华学艺社旧址现为上海文艺出版社总社所用。

中国现代主义美术发展的社会条件是艰苦的，艺术家，特别是西画家的经济状况基本处于拮据状态，没有一个健全完善的艺术市场和艺术资助机制，来保障如决澜社、中华独立美术协会等由艺术家组成的非盈利性学术团体的会务和展览活动。1932年5月中华学艺社竣工不久，他们本着"文艺科学救国"的思想，以低价的租金，进行友情的援助和协办，积极参与国内艺术界的相关艺术活动。

中华学艺社与当时美术界青年也有密切的联系。据记载，中华学艺社有宿舍，可以长期租住，"当时倪贻德，后来傅雷都曾在那里居住"[1]。如在1932年《艺术旬刊》曾经刊登"作家近讯"，其中报道画家张弦"近迁居中华学艺社，努力于西画及书法"。[2]中华学艺社的南部公寓，为美术界友人提供"租住"；其北部的礼堂则为美术界提供展览活动。

自中华学艺社落成不久，先后有重要的美术展览活动在此举行。相关的记载，如庞薰琹"个人绘画作品展览势在必行。决定9月15日至25日举行画展，地点选在爱麦虞限路的中华学艺社的礼堂"[3]。他"留法五年，1930年归国，仍继续制作。现为决澜社社员。……为现代国内艺坛上稀有之天才。本月九月十五日至九月二十五日，举行个人画展于上海中华学艺社，引起沪上中西人士热烈之注意"[4]。潘玉良《我之家庭》一作，作于"1931年深秋，……次

[1][3] 庞薰琹：《就是这样走过来的》，第132—133页。
[2] 《艺术旬刊》1932年9月1日第1卷第1期。
[4] 《艺术旬刊》1932年9月21日第1卷第3期。

年初春,始克完成。曾在中华学艺社落成时,作为展览之出品"①。1932年至1935年,是中华学艺社举办美术展览活动的活跃阶段。其中除了知名度较高的决澜社和中华独立美术协会展览以外,还举行过全国规模的美术展览活动,如1934年艺风社第一届美术展览会。其"广邀杭州国立艺专、南京中大艺术系、上海新华艺专、苏州美专、武昌美专,以及北平、天津、广东、厦门等地画家,展品多达九百件,包括国画、西洋画、折衷画、书法及雕刻创作,展期从6月3日到10日,地点在上海法租界的中华学艺社,据报纸所载前后参观人数超过二万人"②。

这些展览活动形式,包括个展和联展,规模大小不一,涉及20世纪中国前期现代艺术的重要人物、作品和事件。在1932年至1935年之间,中华学艺社所承办的主要美术展览活动见表1。

在这些美术展览中,有关决澜社、艺风社和中华独立美术协会的联合展览,皆为重要的展览活动,都是中国现代美术史上常见的关注对象。相关活动的画家大多是代表性画家。在那特定的年代和情境中,这些展览和画家何以都与中华学艺社发生密切的关联。这是值得进一步关注的历史现象。

① 引自《潘玉良画集》作品(三)《我之家庭》所附介绍。《潘玉良油画集》,中华书局,1933年。

② 转引自刘瑞宽:《中国美术的现代化:美术期刊与美展活动的分析(1911—1937)》,生活·读书·新知三联书店,2008年,第216页。相关文献来源为:《艺风月刊》1934年9月1日第2卷第9期;《申报·自由谈》1934年6月7日。

表 1　中华学艺社主要美术展览活动

时间	地点	展览名称	展览内容	相关活动
1932年8月1日开幕	中华学艺社	中华学艺社新所落成纪念美术展览会	西画出品者有刘海粟、王济远、潘玉良、关良、王远勃、张弦、张辰伯等（计分国画、西画、雕塑、书法、金石、篆刻、摄影等部）。	
1932年9月15日至25日	中华学艺社	庞薰琹个人画展	庞薰琹（油画、水彩、钢笔画、白描、速写等）。	发送展览作品目录，有图片，目录中文与外文。
1932年10月10日至17日	中华学艺社	决澜社第一次画展	庞薰琹、倪贻德、王济远、周多、段平右、张弦、杨秋人、阳太阳、梁锡鸿、李仲生等（作品五十余件）。	举行"本埠文艺界新闻界举行茶会"，发表宣言等。
1933年10月15日至22日	中华学艺社	王济远风景画展览会	王济远相夫油画、水彩画。	
1934年6月3日至10日	中华学艺社	艺风社第一届美术展览会	林风眠、颜文樑、汪亚尘、吴恒勤、方君璧等（作品九百余件）。	宣传《艺风》"现代艺术专号"等。
1935年10月10日至15日	中华学艺社	中华独立美术协会第二回展	梁锡鸿、李东平、曾鸣、赵兽、妹尾正彦、樫本勋、福冈德太朗、太田贡（作品六十件）。	"中华独立美术会展"讨论会等。
1935年10月19日至23日	中华学艺社	决澜社第四次画展	庞薰琹、倪贻德、周多、段平右、杨秋人、阳太阳等。	相关会议（后宣布解散）。
1936年6月2日至8日	中华学艺社	潘玉良个展	展出其近期游南京、北平、青岛、华山、普陀、黄山等地名胜所作油画、粉画和人体速写二百幅。	

其实，中华学艺社并非是一个理想的专业展览场所，只是当时并没有专业的美术馆和艺术家工作的社会管理机制，因此，中华学艺社这样一个民间会所，与中国现代美术史上的一些主要事件产生了联系。庞薰琹曾经回忆说，"爱麦虞限路在霞飞路南面，也是一条东西向的横路，平时很少人到那里去。中华学艺社的视觉光线不好，举行绘画展览会，不是很合适。但是由于有熟人介绍，租金便宜"①。1935年中华独立美术协会的主办者这样解释："我们虽然只有作品六十余张，因为中华学艺社不是完全一个画廊和狭小的关系，也好只得把许多热心出品画不能陈列了，但我仍然向他们表示谢意！"②这种"谢意"表明了一种文化的尊重，中华学艺社并非仅是一个美术展览"会场"，而且也是相关艺术事件的原发地，它连接着相关的重要学术思想的传播和影响。

1932年8月，几乎在"中华学艺社新所落成纪念美术展览会"举办同时，一次重要的学术策划活动也在中华学艺社展开了，此即是"摩社"的成立大会。由于摩社的学术导源，这一批画家在决澜社之后又相继在中华学艺社，开始了其艺术宣言的问世。倘若对照摩社的发起人，如刘海粟、倪贻德、王济远、傅雷、庞薰琹、张若谷等，那么决澜社的主要人员，也显然来自他们其中。在此，摩社的成立大会和决澜社第一届展览会的文化氛围是相通的，正在于其内在理念的贯通。前者力图"发扬固有文化，表现时代精神"；后者

① 庞薰琹：《就是这样走过来的》，第132—133页。
② 李东平：《中华独立第二回展筹备经过》，《艺风》1935年11月1日第3卷第11期。

希冀"二十世纪的中国艺坛",出现"一种新兴的气象",而中华学艺社则承载着这样的学术理念,使得这样的美术"会场"渗透出鲜明的文化倾向,而潜移默化地显现中国现代美术传播的文化标识。①

尽管存在着客观条件的部分局限,但是诸多艺术家在这样的会所空间里,依然感受着"文艺科学救国"的浓厚氛围,他们的艺术回忆中多少存在着某些"爱麦虞限路"情结。此缘于位于"爱麦虞限路45号"的中华学艺社,为中国早期现代主义美术活动,提供了一个重要的文化平台,成为中国近现代美术史研究和考察的重要焦点之一。就此,20世纪30年代的上海中华学艺社,无疑成为我们解读中国早期现代美术传播的重要对象。

(二) 事件见证:现代主义的中国之梦

在20世纪30年代中华学艺社所举行的所有美术展览活动中,历史意义最为重大的是决澜社和中华独立美术协会在此所举行的展览活动,因为这是中国早期现代主义美术的重要事件,而中华学艺社即见证了现代主义的中国之梦。

1932年10月10日,庞薰琹、倪贻德、王济远、周多、段平右、张弦、杨秋人、阳太阳等在上海金神父路爱麦虞限路45号的中华学艺社进行了决澜社第一展览会。梁锡鸿、李仲生以"会友"的身份,参加此次展览。"新兴艺术团体决澜社第一次画展,已于昨日在本埠金神像路爱麦虞限路中华学艺社开幕,会场展出作品量虽然

① 1932年9月1日,《艺术旬刊》创刊,由上海摩社编辑发行,由刘海粟、付雷任主编;1933年1月出版了第12期后停刊。

不多,惟精妙绝伦,充满新鲜空气,为国内艺坛所仅见,观众踊跃。"①"由该会全体会员出席招待,并于下午四时请本埠文艺界新闻界举行茶会。同时,对外发表宣言。"②1935年10月10日,梁锡鸿、李东平、曾鸣、赵兽等,在中华学艺社举行中华独立美术协会第二回展览会。据《艺风》第三卷第十一期的报道,当时该次展览又名为"中华独立美术会展"。会期为"十月十日至十五日",会场为"中华学艺社,上海金神父路爱麦虞限路"。③

在中华学艺社举办的这些展览,恰恰是中国现代美术史上重量级的艺术活动和事件,因而中华学艺社为展览活动地点,成为中国现代美术探索起步的重要历史见证。它见证了决澜社与中华独立美术协会的艺术宣言、艺术风格和艺术思想。同时也见证了这两个现代主义风格鲜明的艺术团体的解体。"在中国美术运动的进程中,肩负有新绘画发展任务的,是决澜社与中华独立美术协会。""决澜社诸作家是接近巴黎画坛的风气的,研究着各种风格,提炼了各国名家的真髓,而赋以自己的乡土性,发挥着各自的才能。""中华独立美术协会……他们从现代画派得到启示,接受了新思想、新画因、新技法的表现。"④

他们在当地以前卫艺术的姿态出现,虽然各自表现的方式具有一定的差异,但共同显现着中国早期现代主义美术探索某些特质,如他们对欧洲现代艺术的敏锐关注,并努力在自己的艺术实践中体

① ② 《申报》1935年10月11日。
③ 李东平:《中华独立第二回展筹备经过》。
④ 梁锡鸿:《中国的洋画运动》。

现风格样式与西方现代美术发展的同步性；他们抱有振兴中国画坛的强烈使命，希冀以西方现代艺术的形式语言，对于当时艺术界"衰颓和病弱"的风气和趣味，进行猛烈的冲击；他们希望通过新的技法来表现新时代的精神。并保持在这新绘画精神下对于各种主义和主张的尊重，以弘扬艺术"乡土性"的抱负，介绍新兴中国的绘画到外国去，向世界宣传中国文化，这是他们"伟大的使命"。

由此，决澜社成为"狂飙"；而中华独立美术协会成为"火车头"。这是20世纪最初的现代主义的中国之梦，尽管是短暂的，尽管是悲喜交织的，但这是中国现代美术史上的重要篇章。我们不应忘却中华学艺社曾经是展示这段篇章的"舞台"。1932年10月，决澜社在中华学艺社发表了宣言；1935年10月中华独立美术协会在中华学艺社进行"中华独立美术会展"的讨论，集中地体现了他们的中国现代美术之梦。

众所周知，1932年10月决澜社宣言在中华学艺社的公布，表明了这一会场与中国现代主义美术早期探索发生了历史的关联；时隔三年，在中华学艺社举办了"中华独立美术会展"，这一艺术事件，在1935年11月1日上海嘤嘤书屋出版的《艺风》第三卷第十一期上，以"中华独立美术会展"之名得到了详尽的记录，表明了中华学艺社对于中国现代主义美术的又一次见证。

1935年，中华独立美术协会在广州的第一届展览会举办之后，计划移师上海，"在上海方面分设独立研究所，把新的艺术向一般去发展"。上海的"独立研究所"位于上海法租界辣斐德路鸿仁里二号。自从广州首展之后，上海展览是他们艺术活动的第二站。1935

年 10 月 10 日至 15 日，中华独立美术会展举行，而其会场即是"上海金神父路爱麦虞限路中华学艺社"。①

在中华学艺社的现场，来自中国、日本和法国的参展画家进行了深入的座谈，显示了这个艺术团体艺术风貌的多样性。"本会在作品主义主张方面，有梁锡鸿君之野兽主义，赵兽、曾鸣君之超现实主义，妹尾正彦氏之野兽主义，和其他如新野兽主义、机械主义、至上主义等。这都是表明主义主张之不同。"在该次展览中，同时还有法国画家 Audre Beseind "出品一张"；日本画家妹尾正彦"参加四张：dessin 二张，油画二张"；日本画家樫本励"参加七张，其中几张是滞居上海时的旧作，其余的素描是在神户描的"。日本画家福冈德太郎"出品画是一张在巴黎 Montpornass 描的 dessin"，这是画家"今年出品二科会特别陈列的作品之一"；日本画家太田贡参加作品"是水彩"，一张是中国的"西子湖景"，"一张是日本东京的教堂"。由中华独立美术协会事务所统计，"这次作品总共约六十张"。②

在此次展览中，梁锡鸿"出品五张《裸妇》《美花》《鸡与粗菜》《热带风景》《少女》"，画家表示："这也就是我过去成绩，虽不算是自己满意的作品，但还能够引以为自慰的，我很盼望贤明的批评家能给我诚恳的评判。"曾鸣依然"出品五张"，他以为"这五张都是我预备了二年的作品，这五张说我的二年中的代表作品也好。因为独立展的筹备我从日本跑回来，我的精神虽浸透了海的氛围，但它

①② 《中华独立美术会展》，《艺风》1935 年 11 月 1 日第 3 卷第 11 期。

的精神也可说是从独立氛围中的产出品",赵兽"预备出五六张,三张已经完成了,那几张还在制作中"。这些作品是"《守望者》《相逢之微笑》"等。李东平"出六张",这些作品都是画家"二三年前的旧作"。①

中华独立美术协会自1934年至1935年间的数次展览活动,显示了他们"探讨其新的道路,而想完成其自我的倾向"的艺术理想,这曾经引起画界的反响。继广州首展、上海第二站以后,他们表露了以后的计划:"我们在这次画展之后将筹备第三次独立展于南京、天津、北平等地,第五六次时也许要在日本东京开催,介绍新兴中国的绘画到外国去,为中国文化向世界去宣传,这都是我们伟大的使命。"②

(三)沙龙版图:局部的现代都市温床

自20世纪30年代开始,在上海的卢湾地区,先后出现了中华学艺社、摩社、薰琹画室、上海美专绘画研究所、新华艺术专科学校、独立绘画研究所等艺术机构,在原先的法租界地区,形成了历史学家认为的"缝隙"效应,艺术家相对获得了艺术实践的自由空间。所谓"法之沙龙",构成了中国洋画运动时期重要的活动区域(在上海另有西门地区和江湾地区)。中华学艺社正处于卢湾地区的沙龙地带,与上述机构一起,共同呈现了某种沙龙的气息和氛围。它积极地扮演着文化沙龙的角色,以体现其热心支持文化事业的宗旨。

①② 李东平:《中华独立第二回展筹备经过》。

20世纪30年代开始,这些艺术机构和团体,相互构成了上海洋画运动中心重要文化版图之一。其中相关的机构主要有:

艺术机构和团体名称	地　点	所属地区	现存情况
中华学艺社	爱麦虞限路45号	原法租界,爱麦虞限路为1912年至1943年使用旧路名。今为绍兴路7号。	原址现存。
上海美术专科学校（绘画研究所）（摩社）	菜市路440号	原法租界,菜市路为1916年至1943年使用旧路名。今为顺昌路。	原址现存。
上海新华艺术专科学校	薛华立路155弄14号至18号	原法租界,薛华立路为1916年至1943年使用旧路名。今为建国西路。	原址现存。
薰琹画室（决澜社社址）	麦赛尔蒂罗路90号	原法租界,麦赛尔蒂罗路为1907至1943年使用旧路名。今为兴安路。	原址现已不存。
独立绘画研究所（中华独立美术协会上海社址）	辣斐德路鸿仁里2号	原法租界,辣斐德路为1912年至1943年使用旧路名。今为复兴中路。鸿仁里今为复兴中路384弄。①	原址现已不存。
《艺风》杂志社（上海嘤嘤书屋）	环龙路花园别墅3号	原法租界,环龙路为1912年至1943年使用旧路名。今为南昌路(雁荡路以西段)。	原址现已不存。

这些机构和团体的相对密集性的出现,构成了艺术沙龙氛围。

① 《中华独立美术会展》。该文后附有"独立绘画研究所"的招生广告,时间分为"上午之部""下午之部""夜间之部",并"特设星期研究班"和"函授班",地点为"上海法租界辣斐德路鸿仁里二号",主办人为"曾鸣、梁锡鸿、李东平、赵善"。

其先后活动内容就此形成彼此的联系和发展脉络。试以中华学艺社为例,在1930年至1935年期间,它在上海的卢湾地区,与其他临近的文化团体或机构,相互交流和影响,形成了特定的文化沙龙范围。比如原法租界的麦赛尔蒂罗路90号为庞薰琹画室。1931年始,经常有画友访问庞薰琹画室。薰琹画室作为决澜社的主要活动地点,曾经聚集了诸多艺术家在此活动和交流。陈抱一曾经回忆在薰琹画室举办的"艺人会","大有一点巴黎的Bohémien风格"。[①]再如原法租界的菜市路440号,是上海美术专科学校绘画研究所活动地点。1932年9月至1932年10月,梁锡鸿、李仲生、曾奕入学,并举办展览。导师为刘海粟、王济远、庞薰琹、倪贻德等。1932年11月23日,上海美专二十周年纪念美术展览会举行。会场第一部在法租界爱麦虞限路中华学艺社,第二部在亚而培路明复图书馆,第三部在美专本校。画展至12月6日结束。又如原法租界的辣斐德路鸿仁里二号,1935年11月,梁锡鸿、李东平、曾鸣、赵兽等,在此主办设立"独立绘画研究所",进行研究和教学。时间分为"上午之部""夜间之部",并"特设星期研究班"和"函授班"。另如原法租界的环龙路花园别墅3号,为《艺风》杂志社编辑部,1935年11月,该杂志第三卷第十一号,推出"超现实主义介绍"专号。这是为配合中华独立美术协会第二回展览会而特别推出的。其中刊载《中华独立美术协会会展》、李东平《中华独立第二回展筹备经过》、梁锡鸿《超现实主义画家论》等文章。

① 陈抱一:《洋画运动过程略记》(续),《上海艺术月刊》1942年第7期。

中华学艺社所在位置，处于法租界的南部，与东面的上海美术专科学校、新华艺术专科学校，以及北部的嘤嘤书屋等机构距离不远，比较方便。当中华学艺社举行决澜社初展时，"上海美术界几乎全拥来参观画展"。中华学艺社一时成为美术交流的重要场所。"名家刘海粟刚走，徐悲鸿大师就来了。当徐悲鸿几次由南京到上海或由上海出国时，都赶来看决澜社的画展。在看到庞薰琹的画后，和庞还交换过意见作过深谈。"①

这些艺术活动基本包括的美术教育、艺术社团、艺术展览、艺术刊物、艺术评论等工作，成为中国洋画运动的主要组成部分。中华学艺社与周边相关机构的联系和活动，无疑是关于其中现代美术活动的一个生动缩影。在这个历史时期的艺术活动背后，其实是上海、广州和杭州等本土城市之间，以及与海外的巴黎、东京等城市之间，保持着广泛的艺术交流，存在着密切的相互文化影响和作用。

在局部的城市沙龙文化环境中，中国的这批现代艺术的先行者，以他们的理想构建着振兴中国画坛的方案。事实上，虽然在爱麦虞限路附近的梧桐树下依然弥漫着艺术沙龙的某种布尔乔亚的情调，但是整个大的社会环境已经逐渐与这种城市文化温床发生了疏远。1932年"一·二八"战火的阴影，已经笼罩在城市的天空，潜移默化地使这些充满现代艺术理想的年轻艺术家，成为局部沙龙和整体时局双重影响的矛盾中人。

① 参见袁韵宜：《庞薰琹》，第81页。

(四) 特定时局：整体的社会民生需求

1935年10月，爱麦虞限路再次见证了中国现代美术命运曲折的发展。1935年10月19日至23日，决澜社的第四次画展，也是它的最后一次展览；1935年10月10日至15日，梁锡鸿、李东平、曾鸣、赵兽等，参加在中华学艺社举行的中华独立美术协会第二回展览会。这两个展览的共同命运是，参观者寥寥可数，仅限于美术学生和文化界人士，冷落的局面和他们充满激情的宣言形成鲜明的反差，这和他们的初衷相去甚远。庞薰琹回忆道："第四次决澜社画展是与第一次画展一样，是在中华学艺社举行。最后两天，参观的人很少，又是阴天。决澜社就是在这样暗淡的情况下结束了它的历史。"①

决澜社第四次画展之后，因为社员大多长期失业，靠卖画无以维生，活动经费短缺，同仁中又因艺术见解不同，各有所求，有鉴于此，经过研讨，开了一次会，发表了声明，宣告解散。中华独立美术协会在上海的展览之后，也宣布了这个艺术团体的解散，"协会一部分画家在广州继续研究'超现实主义'绘画。李东平、曾鸣曾合作创办《现代美术》，作为他们的宣传阵地。梁锡鸿先在上海编《新美术》，后来回到广州，和林镛等人发行《美术杂志》，仍坚持宣传现代绘画艺术"②。在20世纪30年代，这批留日的青年艺术家们，虽然以艺术团体的形式仅存在一年左右的短暂时间，但是他们

① 庞薰琹：《就是这样走过来的》，第143页。
② 朱伯雄、陈瑞林编著：《中国西画五十年（1898—1949）》，第380页。

艺术探索的内在成因和前后影响却是长久的。他们的活动涉及广州、上海和东京等东亚重要的文化发展地区，并与日本的二科会、独立美术协会和前卫洋画研究所，以及本土的决澜社等同时代现代美术团体，存在着现代主义艺术实践的内在联系，共同营造着东亚地区的现代艺术氛围。

他们的现代艺术初衷，并未像预期的那样获得社会广泛的理解。在局部的沙龙环境中他们自由地孕育着现代美术之梦，但在社会时局的大环境中，他们的艺术梦想的发挥却受到了限制，表明他们的探索在当时的中国处于超前的状态，适宜他们发展的外部环境和时机远未成熟，他们的创作和民众的接受能力之间还存在着相当大的鸿沟，这使得决澜社和中华独立美术协会的最终解散应在情理之中。而导致他们解体的最直接和最主要的原因，则是国难的时局，这使得这批艺术家，时常处于社会民生关切和艺术精神探求的双重体验和矛盾之中。抑或这种矛盾性本身，就是体现中国洋画运动时期中国艺术现代性的一种独特的方面。

1935年，中华学艺社又一次见证了这悲情色彩的一刻：激进的现代艺术理想与中国国难当头的社会现实时局的巨大落差；看到的是中国大地上第一个现代艺术的曙光过早地暗淡。战争和动乱，促成了中国早期现代艺术实践呈现出生不逢时的命运，使得这批献身于振兴中国美术的英才们，不断修正和变异着他们在本土艺术活动的方式，他们可贵的探索和创举在那个时代显得势单而力薄——犹如流星一般，划过20世纪30年代中国画坛的夜空，而之后即是迷失的漫漫踪迹。

随着抗战时期来临,中华学艺社的美术展览活动也趋于低潮。中国现代主义美术的探索也逐渐淡出人们的视野。但这并不表明他们的活动就此终结,而是以边缘化的状态在继续进行这类艺术探索的转型。

二、上海早期美术院校的艺术收藏

从寻常外围而言,艺术文献有如故纸,得之偶不觉,失之终无续。倘若深入其中,悉心解读并有效运用,则其有可能转化为艺术之物和历史之物的复合体,成为会"记忆"的艺术物证。

在1937年发行的上海美专25周年纪念册中,[①]曾经印有上海美专"美术馆"的照片,根据对画面的分析,该美术馆空间并不是很大,但是里面的作品安置得井然有序,墙面上挂有巨幅的油画,中间陈列着中国古代的雕塑作品等。这就令人这所学校的收藏历史,某种程度而言,蕴藏着上海早期学院收藏的历史文脉。而对此专题的深入探讨,却是一个别开生面的学术工作。

在2017年年初,这一研究的构想和计划,得到了难能可贵的突破契机。2017年1月6日,福建师大举办"蔡谦吉"活动——蔡谦吉作品与艺术文献展暨学术研讨会。蔡氏本是上海美专的老校友,其就读时间为1918至1921年期间,正逢上海美专的"白云观"时期,当时校名为"上海美术专门学校"。历史经历风雨沧桑,蔡谦吉

① 《上海美术专科学校25周年纪念一览》,上海美术专科学校,1937年发行。

的生前遗物奇迹般完好幸存于世，其中他在上海美专时期的作品、画集、教材等珍贵文献，被漳州藏家悉心收藏至今。通过福建师大美术学院的活动策划和举行，引发出"上海美术专门学校"相关艺术资源的相关故事，其中《上海美专西洋画科甲子级毕业纪念刊》（1924年，上海生生美术公司代印）、《铅画第一集（海粟）》《铅画第三集（丁悚）》《铅画第四集（聿光）》等，均为珍稀版本文献，大大补足了我们对于上海早期美术教育活动的认知。

值得关注的是，福建籍的留学生艺术家，其中多人有长短不一的"上海时期"。留学日本的主要有：李芝卿、沈福文、陈澄波、吴启瑶、丘堤、王逸云、邵碧芳等；留学菲律宾的主要有：黄燧弼、杨庚堂、陈再思、黄韵秋、叶淑华、郭应麟、谢投八（郭、谢二人后转留学欧洲）；留学欧美的主要有：方君璧、周碧初、林克恭、林俊德、郭应麟、谢投八等。①根据福建文史学者的研究，蔡谦吉曾经与上述部分艺术家多有交游历史，同时蔡氏本人也因为其上海美专的学习经历，进一步补充了福建与上海两地艺术家的交往。可以说，上海与福建两地，在近现代美术资源方面的复合问题，逐渐引起当下学者的深切关注。

蔡谦吉的故事效应在继续。来自1925年集美学校图书馆原藏上海美术专门学校编《现代名画集》，②后由于不详的历史原因而流入

① 相关信息由蔡谦吉作品与艺术文献展暨学术研讨会提供。特此鸣谢。
② 上海美术专门学校：《现代名画集》，上海美术用品社，1924年。该集原有35幅图。千菓堂现藏上海美术专门学校《现代名画集》，仅存14幅图。此集原集美学校图书馆馆藏，其中有"1925年8月23日登录"的记录及馆藏藏书印章。后流入民间。千菓堂自2017年1月自福建泉州私人购藏。

民间。1925年，正值蔡谦吉入集美学校任职，此《现代名画集》是否与蔡氏入集美学校有关，值得进一步深入查证。不管如何，由此带出一个非常具有学术探究价值的话题——上海美专早期的艺术收藏。

因为，在上海美术专门学校所编的这本《现代名画集》中，有一个部分引人注目，即所谓"现代名画集目次及其说明"部分。其中列出与上海美术专门学校收藏有关的信息，如以下具体内容所示：

一、静物。是水彩画，七色版印的；为王君济远一九二二年所作，曾在天马会第五届展览会陈列；原画纵二十四寸，横三十寸，现藏于上海美术专门学校。

二、六朝松。刘君海粟在南京东南大学所作，时当秋暮，气象沉苍，曾在南京贡院展览一次；油画，纵三十寸，横二十四寸，珂罗版印；现藏美术专门学校。

七、北京天安门。一九二一年的严寒时候，刘君海粟在北京所作，曾在北京刘海粟个人展览会，上海天马会第四届绘画展览会，杭州美术展览会，中日美术会第一届美术展览会陈列四次；所得批评极多。原画纵二十四寸，横三十一寸，现藏上海美术专门学校；是油绘用珂罗版印的。

八、初秋。一九二二年的夏天，吴君法鼎同刘君海粟到西湖去避暑作这幅画；曾在上海近作展览会、苏州冷红社展览会陈列二次；原画纵二十六寸，横三十二寸。现藏上海美术专门学校，是油绘用珂罗版印的。

十、莫特儿。上海美术专门学校在一九二二年，第一次雇到

一个女莫特儿model——也是中国第一个女子莫特儿——汪君亚尘就作这幅画,所以这幅画,也是中国艺术界用活人莫特儿的一幅纪念作品;原画纵二十六寸,横十八寸;油绘,七色版印,现藏上海美术专门学校。

十八、永济秋雁。一九二二年王君济远作于南京燕子矶,曾经南京贡院陈列一次,原画纵二十二寸,横三十六寸,水绘用珂罗版印,现藏上海美术专门学校。

二十八、裸体。关君良作于东京,纵二十四寸,横十五寸,素描,用珂罗版印,上海美术专门学校藏。

三十二、裸体。是李君超士在巴黎美术学校作的,曾在天马会第一届绘画展览会陈列,纵三十寸,横二十寸,纲目版印;现藏美术专门学校。

三十五、埠。一九二一年的春天,刘君海粟作于常熟,曾在上海近作展览会,南京天马会展览会陈列;纵二十六寸,阔十九寸;油绘,七色版印的,现藏上海美专。①

以上九幅作品,都曾经为上海美术专门学习所收藏,《现代名画集》中也刊印了作品的黑白版,的确成为有力的艺术物证。其中所涉及的名家有:王济远、刘海粟、吴法鼎、汪亚尘、关良、李超士六位先贤前辈。所刊作品基本已经散佚,或下落不明。且这些作品,在近现代其他相关文献中,均未曾复见。因此,上海美术专门学校于1924年所编《现代名画集》,迄今而言,不失为见证上海早

① 《上海美术专科学校25周年纪念一览》。

期美术院校艺术收藏最详实的见证。

　　学院收藏，是与学院的教学同步共生的。上述六家，因为历史因缘，在上海美术专门学校与蔡谦吉同道，亦师亦友，彼此共同构成了上海早期美术教育更为丰富而隐秘的历史细节。通过上述九例内容，可见中国近代初期写生教育端倪，也得知中国近代艺术展览的缩影。其中可贵的是，蕴含着这批艺术先行者们关于本土美术馆建设的梦想和憧憬。

　　随着艺术资源保护与转化的学术理念的深化，同时依托于相关数据的分析支撑，我们可以进一步发现，在上海美专之外，依然留存着其他艺术院校一些相关重要的线索。比如中华美育会1920年4月20日发行的《美育》第一期，发表李叔同《女》，图注内容为："女（上海专科师范学校藏）李叔同先生笔。"[1]此图通过《美育》主编吴梦非与李叔同的故事，引发我们对于吴梦非当时任职的上海专科师范学校的艺术收藏的关注。再如《美育》第二期，发表陈衡恪《山水》，图注内容为"山水（上海城东女学校藏）陈衡恪笔"，同样引发我们对于上海近代女子美术教育机构相关艺术收藏的关注。[2]无独有偶的是，1939年2月出版的《新华艺术专科学校第二十三、二十四届毕业纪念刊》中，[3]有"本校未毁前校景一斑"部分，刊印该图书馆的图片，其中画面里有汪亚尘等教师作品的陈列，再度引

[1] 李叔同：《女》（上海专科师范学校藏），《美育》1920年4月20日第1期，中华美育会。

[2] 陈衡恪：《山水》（上海城东女学校收藏），《美育》1920年5月第2期，中华美育会。

[3] 《新华艺术专科学校第二十三、二十四届毕业纪念刊》，1939年2月。

发我们对于新华艺术专科学校早年艺术收藏的查证。诸如此类，不一而足。

上海早期美术院校的艺术收藏，无疑成为上海百年美术文脉工程中，值得深入关注的一个视角，学院收藏与国际核心城市的文化软实力密切关联，再度引起我们的关注。因此，倘若原作不幸散佚，那么相关的作品著录文献，就在无形之中，转化为珍贵历史的记忆痕迹，转化为艺术之物和历史之物的复合体，成为会"记忆"的艺术物证。

三、关于"上海现代主义艺术地图"

（一）七本珍刊导入

在20世纪的世界现代艺术发展历程中，上海是具有独特历史作用的国际化城市，特别是在20世纪30年代前后，上海与巴黎、纽约、东京等城市，彼此形成了文化传播互动的文化交流，伴随着20世纪前期中国洋画运动的演变和发展，以上海为中心的现代主义艺术呈现国际化、精英化和大众化的格局。呈现其架上绘画及其他相关视觉艺术形态的丰富性。范围涉及油画、水彩、版画、漫画、插图等，由于相关画家的文化身份的多重性，使得中国现代主义艺术实验形成"合力"作用。其代表中国为世界聚集了诸多优秀的国际艺术资源。然而在以往相关国际现代艺术版图中，我们却很少见到上海。

我们从七本刊物说起，将人们带入这份上海现代主义艺术地

图。具体目录信息如下：

一、《美育》第三期，中华美育会1920年出版。刊有李鸿梁《西洋最新的画派》等；

二、《美术》第二卷第四号，1921年3月31日出版。刊有汪亚尘《个性在绘画上的要点》、刘海粟《近代底三个美术家》、吕澂《晚近新绘画运动之经过》、吕澂《未来派画家的主张》等；

三、《国立艺术院艺术运动社第一届展览会特刊》。刊有《艺术运动社宣言》、李朴圆《我所见之艺术运动社》、顾之《色彩派吴大羽氏》、殷淑《谈肖像之演化并记蔡威廉女士之画》等；

四、《艺术旬刊》第一卷第五期（决澜社第一次展览会特载）。上海摩社1932年10月出版。刊有《决澜社宣言》、李宝泉《洪水泛了》、庞薰琹《决澜社小史》、王济远《决澜短喝》、段平右《自祝决澜画展》、周多《决澜社社员之横切面》、庞薰琹《薰琹随笔》等；

五、《艺术》第2期，上海美术专科学校摩社编辑部1933年出版。刊有滕固《雷特教授论中国美术》、尼特《立体主义及其作家》、许幸之《最近艺术上的机械美》、傅雷《文学对于外界现实底追求》等；

六、《艺风》第三卷第十期，总第34期，"超现实主义"专栏，1935年10月出版。刊有赵兽《超写实主义宣言》、李东平《什么叫超写实主义》、梁锡鸿《超写实主义论》、曾鸣《超写实主义批判》、李东平《超写实主义美术之新动向》、曾鸣《超写实主义的诗与绘画》、梁锡鸿《超写实主义画家论》、白砂《超写实诗二

首》等；

七、《艺术论坛》"现代艺术论"专号，上海涛声文化出版社1947年1月1日出版。刊有刘狮《论新兴艺术》、海翁《现代绘画运动概说》等。

这7本珍刊，告诉你"上海的客厅"的传奇故事。这里是"上海现代主义艺术地图"的艺苑掇英，这里是"都市艺术资源保护与再生"的经典案例。虽然其中的24位作者，已经离我们远去彼岸天堂；虽然其中的30篇专文，已经淡出我们寻常的视野；虽然其中所刊西方现代主义名家之作，大多仅留下黑白的印版效果；虽然其中所刊的本土现代主义名家之作，大多命运多舛而散佚不存。但是，它们联在一起，却构成了独特而重要的海派历史的记忆痕迹，重构起上海现代主义艺术的文化地理。今天，7本珍刊得以苏醒，是因为其中蕴藏丰富的艺术资源：上海摩登、上海现代主义艺术。

在上海这座国际都市，发生了中国与西方之间，最初的现代主义艺术的对话。在上海，我们见到了塞尚、凡·高、毕加索、马蒂斯、蒙克等西方现代主义艺术名家的"中国之旅"；在上海，我们见到上海与巴黎、纽约和东京等国际名城，彼此之间发生的现代主义艺术的国际传播互动；在上海，我们见到了林风眠、吴大羽、刘海粟、庞薰琹、张光宇、滕固、傅雷、倪贻德等艺术家，相关的"觉醒与发展"的中国现代主义艺术道路；在上海，我们见到沪杭宁地区、京津地区、岭南地区、西部地区等地区之间，相关的现代主义艺术的本土传播互动。

因为上海是国际优质艺术资源的聚集地。七本刊物和一份地图,就是"上海的客厅"中的一段英华,"海纳百川"注定了这座城市的性格和文脉。今天,我们将向公众展示一份独特的上海地图——"上海现代主义艺术地图"。将重要历史活动事件发生地和相关艺术家故居的历史情境对位还原,并在此基础上,进行艺术资源平台建构。"上海现代主义艺术地图"计划突破单纯的纸质地图概念,形成一个由一张纸质地图、一本目录手册和一个交互平台"三位一体"构成的"线上活地图"。

在相关艺术资源保护的同时,我们需要进行国际优质艺术资源"双向推进"的转化计划。将中国与国外的优秀现代艺术主义名家,同时纳入收藏体系和策展计划,形成全新的现代艺术价值评估体系,在数据化、产业化、市场化和金融化的社会协同和机制创新过程中,实现艺术资源向艺术资产、向艺术资本的二次转化,以提升上海国际核心城市的文化竞争力和影响力。

"上海现代主义艺术地图",是上海城市文化影响力的代言。今天,这份地图,由"都市艺术资本"工作室完成。其代表上海大学美术学院,成为艺术学理论学科建设"都市艺术资本"研究的一份成果,重点探讨"都市艺术经典"向"都市艺术资源"的保护性转化(一次转化)问题。我们将结合新常态下艺术发展的新趋势、新情况,探讨都市艺术资源的来源、保存状况以及再次转化等情况,重点思考和探讨都市艺术遗产的内涵和外延、都市艺术资源的保护与再生等相关问题,形成在"都市艺术资源保护和转化"学科建设的特色和方向。

(二) 建构艺术资源平台

对于上海现代主义艺术地图，相关的重要历史事件活动地点以及艺术家故居的空间定位工作，从文化地理的方法入手，进行历史情境的还原，同时进行学术资源向创意资本的转化，思考与艺术生态相关的城市更新问题。在上海这样一个国际大都市之中，我们一方面进行珍贵的史实文献的梳理，还原上海现代主义艺术的丰富历史真相；同时基于上海现代主义艺术所处的文化情境，深入反思这些艺术现象所引起的中国现代主义美术演变的文化问题，并思考以上海作为优质的国际艺术资源汇集地，如何在今天艺术经济一体化的都市文化生态中，获得更好的保护和再生。

近代美术的发展是都市化进程为驱动的，因此，都市美术资源问题，首先是将近代美术视为怎样的文化概念，如何将都市的历史记忆的视觉文献加以收藏积累和传播体现的——这样的学术课题已经呈现国际化趋势，不止限于本土范围，欧美亚都有此文化战略。因此，关于中国现代主义美术资源课题，具有国家文化战略的高度，而且需要思考相关资源的国际化收藏和展览的布局。近现代美术在中国为什么显得如此扑朔迷离，未解依存，其缘由之一正在于其资源的严重流失，这种情况在世界范围而言算是一个特例。

众所周知的客观原因，无疑是20世纪前后的战火和动荡，导致了部分作品和文献遗失或下落不明，影响了更为完整的价值评估体系的形成，导致的中国现代主义美术资源呈现某种"看不见"现象。

"看不见"之一，是指相关视觉文献的严重缺失。由于历史原因，本土对于中国近现代美术资源，缺失集中、系统和定位收藏基

础和文化概念,因此,"看不见"的问题就会自然出现。事实上,通过中国现代主义美术相关展览活动,我们已经直面触及这些"看不见"的问题,如相关中国现代主义美术的学术文献,如学校丛书、校刊、纪念册、成绩展图录与印刷性文献相关的书籍、期刊、作品图集、展览图录、特刊、广告等,以及与非印刷性文献相关的另如艺术家的笔记、手稿、信札、草图、速写、影视、照片、录音、视频及其他相关用物和器具,需要量化呈现现存与散佚的比例和现状,并加以系统梳理和文化解读;决澜社中的相关艺术家,除了庞薰琹、倪贻德、杨秋人、阳太阳以外,其他艺术家如张弦、周多、段平右等在决澜社时期的历史还原并没有完全显现其中历史之物与艺术之物的复合。由于相关文献没有持续性定位收藏基础,现有的社会各方的支持只能显现其基本概貌,而无法真正思考其艺术资源的丰富性。

"看不见"之二,是指著录量与存世量的"反差"问题。上海作为中国近现代美术的发祥地,留下众多名家早期作品和文献,现在存在的问题是,他们早期的作品著录的数量,要远比现存于世的作品数量大得多,这是一个引人注目的"反差"现象,也就是说"看不见"的多,"看见"的少。特别是在西洋美术方面尤为明显。比如,根据目前收集的相关文献整理,决澜社前后四次展览共发表作品有35幅。计为王济远3幅、庞薰琹4幅、倪贻德4幅、阳太阳5幅、张弦3幅、杨秋人3幅、丘堤3幅、周多5幅、段平右2幅、周真太3幅。而目前决澜社时期作品原作只有2幅存世,即张弦《肖像》(决澜社第二届展览会出品)、丘堤《静物》(决澜社第三届展览

会出品)。因此,35比2的背后,表明自决澜社诞生至今八十年历史中,始终没有相关系统而专题的收藏历史传统出现。由于在传统美术延续创新和西方美术引进创造的中国近代美术两大主线之中,前者具有收藏传统,而后者则无所谓体系可言,因此相关藏品不足导致了长期艺术资源认识的空白。

认识中国现代主义美术资源的重要,是因为这是事关国家文化战略的顶层设计,以重振我们的文化自觉和自信,实行国际优质文化资源双向推进机制、实现平等对话;并其公共文化资源为全民所享用。诸如决澜社的相关历史之物与艺术之物,皆为中国现代主义美术资源的亮点,需要记忆复合、经典定位、价值评估和文化再生,使得相关艺术资源得到有效、集中的保护和转化。

上海大学美术学院向公众展示的独特的上海地图——"上海现代主义艺术地图"将重要历史活动事件发生地和相关艺术家故居的历史情境对位还原,并在此基础上,进行艺术资源平台建构。从横向关系上,显示国际现代主义艺术城市(巴黎、上海、东京、纽约)艺术资源生态圈;从纵向关系上,后续进行的"上海国际当代艺术地图",形成文脉传承前后序列关系。

随着学科建设的持续进行,"都市艺术资本"研究,将进一步聚焦"都市艺术资源"向"都市艺术资本"的再生性转化问题。我们将深度结合城市文化竞争力发展的国家需求和地方需求,打破学院围墙,从学科建设中的"二次转化"学理、架构和方法论的学科小循环,有机地融入都市文化发展战略中的"城市更新"大循环,促进"都市艺术资本"的传承与拓展。通过相关经典案例的调研,关

注文化创意介入多种产业,聚焦创意资本与新的产业资本对接,为城市发展提供影响力报告。

四、向哈定艺术致敬

(一) 文化记忆中的"忽略"

中国现当代水彩画其实是中国现当代美术,特别是20世纪西画艺术的重要部分,只是其表现形态、风格语言、传播样式等方面,与中国现当代油画有所侧重不一,但彼此相合,构成中国现当代西洋画的基本内涵。这些历史迹象及相关研究表明,我们逐渐认知中国现代水彩画作为独特的文化现象,在20世纪以来西画教材建设、写生教育训练、美术展览活动以及商业艺术传播等方面,形成了中国现代美术史中重要的"文化记忆"。

对于水彩画家哈定的关注,正是在这样的"文化记忆"中聚焦的。从上世纪90年代开始,因为要撰写《上海油画史》,所以在从第一代到第二代画家的延续和传承过程中,发现了历史中的哈定。这样的发现显现,倘若将哈定视为20世纪以来的中国第二代西画家,自然是因为他的文化传承和艺术语言与上海美术的发展和延续,存在着诸多的文化联系。20世纪以来的中国美术发展,其实与海派多元兼容的国际文化交流环境密切相关,其中如哈定的20世纪中后期的上海水彩画实践,无疑是一股重要的文化力量和历史资源。只是我们以往的研究,过多地受到边缘化的影响,导致相对于主流艺术而言呈现边缘状态的上海西洋美术的发展、实践和探索,

逐渐淡化为被"忽略"的范围。因此,哈定在上海画界的知名度很高,"哈定画室"自20世纪50年代即已享誉画界,而关于哈定的研究却很少,哈定以及那个时代的相关水彩画名家,基本是以散落零星般的个案状态出现于我们的视野之中,缘由同样正是如是被"忽略"的境遇所致。

然而,正是这些第二代西画家,造就了20世纪现当代美术新的历史。在这样的历史转型过程中,哈定与其同时代的名家水彩一样,其作品生动地证明了20世纪50年代至60年代上半期,处于逆境的中国水彩画达到了第一个高峰,各画种和艺术门类的交融导致水彩画丰富多彩的形式和风格,并在观念形态上,为中国式的水彩艺术注入了新的文化内涵,其所具有的启示意义,正在于融合性向开放性的拓展。这些名家的代表性所在,正是他们与中国第一代西画家一样,在20世纪以来的西画东渐的历程中,实现着写生性与民族性并重的中西融合探索之路。在20世纪的30年代前后,以及50年代前后,他们先后不同程度地经历着社会历史的转型,并相应进行着艺术语言的文化选择,其问题思考的核心,恰恰是在貌似"非主流"的形态中,何以能够完成写生性向融合性的转化,又如何实现融合性向开放性的嬗变。

哈定于20世纪50年代以后至80年代在上海的创作和生活,在这座城市留下了令人难忘的艺术印记。通过专集的整理,弥补了我们的相关发现。哈定曾经为自己的艺术划分了四个时期(1957年以前为第一时期;1957年至1966年"文革"开始为第二时期;1978年至80年代中期为第三时期;80年代中期至2000年为第四时期),此

"四期"倘若对应20世纪中后期的上海美术历史景况,那么我们会发现:哈定的艺术即印证时代,由焕发自己,已经呈现独特的运行路线——从以自己和女儿头像的速写,到重视外光作业,着重对自然光色的研究的水彩写生小品;从为艺术而艺术的融合中西之法,到重点表现少数民族的人物风情并注重人物精神气质的刻画;再升华为佛学思想的修正,以作品认识宇宙万物佛性的显现与妙用。哈定的艺术路线跨越了艺术再现与自由的转换,跨越了本土与彼岸文化情境的对话。

可以说,继颜文樑、张充仁等前辈之后,哈定续写了上海西画在历史转型时期的历史。他的作品成为一种历史之物和艺术之物的复合。其中《放鸭》《带来工人万颗心》《途中》《浦江之晨》《残雪》《中央商场》《金色的池塘》《海浪》《塞外风光》《这里阳光灿烂》《帕米尔高原的女儿》《勤劳的藏族姑娘》《与鸽同乐》《冲浪的孩子》等,由此成为有力的视觉文献,证明了哈定的艺术经历和成就,不仅属于他个人,而是属于那个时代,那个写实绘画面临历史转型的时代,而身处那个特定文化情境的哈定,便是一个生动的个案。哈定的艺术补足了我们对于这段历史的"忽略"。

如果我们将哈定置于中国水彩画和海派艺术两条历史线索交汇之中,那么其实我们看重的是背后所蕴藏的中国现当代美术资源。这种艺术资源是一种文化积淀,是一种历史记忆,需要历史之物和艺术之物的复合,需要历史遗存和文化符号的贯通。就此而言,哈定依然是一个"缺失"的人物,即便是围绕其独特的水彩艺术探索,也遗留下诸多尚待深入的思考。

迄今，哈定作为中国水彩艺术和海派艺术的群体中的"亮点"并未真正呈现，他在我们的学术视野中依旧作为一个"个体"人物，实际上他的背后，是有很多群体效应的。与其相关文化现象诸如"上海现当代美术教育""上海现当代私立画室教育""建国时期上海美专""上海画院历史"等专题，确乎缺乏相应的学术研究的问题意识和文献基础，确乎是亟待深化的部分。伴随着20世纪的进程，哈定为我们民族呈现了怎样的水彩艺术的中国之路？这些艺术遗产与我们这个城市的文化资源建立了怎样的关系？我们需要通过记忆复合、经典定位、价值评估和文化再生，重点对于相关美术资源进行定点保护和再生推广，切实从城市文化建设的战略角度，落实与哈定艺术相关的文化记忆的"忽略"部分。

(二)"画室"文化资源

作为同处上海多年的后学，对于海派文化的历史文脉保持着长久的关注，哈定的艺术及相关的故事，告诉我们有所了解和有所未知的内容。在我们生活的城市文脉中，我们逐渐意识到主流艺术和边缘艺术，其实在共同营造并推动着城市艺术的演变发展。其中，哈定艺术作为一种独特的文化现象，不仅在于他个体的人品和艺品可贵的亲和力，而且在于其背后蕴藏的艺术资源的魅力。在哈定家属及其相关学生对于相关文献精心爬梳和整理的基础上，哈定的相关历史之物和艺术之物得以生动的复合，我们犹如时光穿越，回到那著名的哈定画室的情景之中，感觉这位艺术前辈谦和敦厚的气质，与他的高远浑厚的作品是一脉相通的。

从20世纪40年代至50年代，哈定的艺术历程与中国现代美术

教育中的"画室"文化形态密切相关。从上海美术的发展脉络而言，无论是充仁画室，还是哈定画室，皆是一种体现海派文化的重要美术资源，如今多半已经呈现碎片化的迹象。目前这是哈定研究中的一个"碎片"部分，是其早期相关的艺术文献严重缺失。由于历史原因所致，本土对于中国近现代美术资源，缺失集中、系统和定位收藏基础和文化概念，因此，"看不见"的问题就会自然出现，这种现象不单出现于哈定艺术的历史之中。

比如，1942年至1945年之间，哈定在东吴大学就学期间，到充仁画室跟随张充仁先生学画。其间，经张充仁先生介绍，到徐家汇天主堂绘制"教理问答"等题材的宗教绘画。后因生活压力从东吴大学辍学，在充仁画室边学习，边担任张充仁先生助教。1950年，哈定在老大沽路寓所初办画室，首批学生中有王劼音、庞卡、董连宝等。1953年，上海市人民政府文化事业管理局颁发证书，"哈定画室"在徐汇区余庆路153号正式挂牌成立。诸如此类的相关"画室"教育的历史线索，表明哈定从充仁画室至哈定画室，已经构成了一条重要的上海美术发展的历史脉络，而此脉络长期处于被遮蔽的状态，对于这一关键文化现象的历史还原，涉及艺术资源保护和再生的问题。半个多世纪以来，由于相关文献没有持续性定位收藏基础，现有的社会各方的支持只能显现其基本概貌，而无法真正呈现其艺术资源的完整性和丰富性。

事实上，这里所谓"碎片"部分，触及哈定相关早期艺术资源问题。艺术资源的基本元素，是相关的艺术之物和历史之物，其文化战略意义，在于将这种艺术资源保护和再生。目前，通过近现代

中国美术部分专业的相关文献库的建设，我们可以直面这些"看不见"的问题，相关文献如学校丛书、校刊、纪念册、成绩展图录与印刷性文献相关的书籍、期刊、作品图集、展览图录、特刊、广告等，以及与非印刷性文献相关的另如艺术家的笔记、手稿、信札、草图、速写、影视、照片、录音、视频及其他相关用物和器具，需要量化呈现现存与散佚的比例和现状，并加以系统梳理和文化解读。

众所周知的客观原因，无疑是20世纪前后的战火和动荡，导致了大量的作品和文献遗失或下落不明，"看不见"的近代美术资源，在本土出现"有的""可以有""可能有"和"真的没有"等梳理不清、解读未明的复杂情境。在公认的客观历史原因之外，我们主观方面，也需要认真地反思。如是问题的实质，就是我们没有一个完整的关于中国近现代美术艺术资源的文化理念和政策机制，加以有效地保护、管理和推广。在艺术资源基本处于零散化的状态之下，我们有活动有纪念才想到要找的东西在哪里，相关的资源怎么寻找。我们在活动之前为什么没有长久持续性的对于资源的保护理念，这是值得我们思考的问题。我们没有通过相关的文化追忆，弥补这种"失忆"的状态，就是我们要把美术资源进行整合，进行艺术之物和历史之物的复合。

哈定早期艺术文献的复合工作，不仅事关20世纪40年代至60年代他本人的艺术活动及艺术创作；而且还关系到50年代至60年代，其画室演变之中相关学生的艺术活动及艺术创作。这类画室活动，不同于学院体制的艺术教育，但与学院教育相辅相成，具有广

泛的社会化推广机制，在艺术传播方面具有独特的文化效应。哈定师生的水彩作品，多以风景和静物为常见的写生对象，具体观察悉见20世纪40年代至70年代期间浓厚的时代气息和生活品位。在名家笔下，江南水乡、建设工地、工厂场景、城市景象、居家一隅、花草瓜果等形象造化，构成了"抒情中国"的生动图像，代表了那个时代的文化烙印，寄托着那个时代的艺术理想。因为他们必须通过写生的传播，完成一个样式移植的文化使命，因而目前发现的这些"画室"背景的水彩画，其实是现当代中国画家的水彩画写生教育和传播的重要缩影。

 这些缩影的背后，再次预示着相关"画室"文化艺术资源的存在。其中艺术之物的终极形式和阶段形式的结合，遗迹、故居重要事件的发生到底有哪些，我们有没有潜心地思考一下这些问题。实际上从不可移动方面而言，中国现当代美术名家的相关历史之物，在我们所处的都市里面依然能够被部分发现，只是可能被历史尘埃所掩蔽。那么可移动方面也有部分的遗存，出现于相关印刷型文献和非印刷文献之中，有待于我们今后继续努力。研究哈定相关早期艺术资源问题的真义，在于将哈定相关珍贵的现当代艺术遗产，有效地转化为公共文化资源，设立分级制度，为专家和民众多方位享用。在我们诸多的文化庆祝的"节日"之后，如果没有艺术资源的学术理念，那么所谓"看不见"的现象将依然发生和持续，其如曲终人散，展品各归其主，依旧还原其零散之状。因此，相关展览和庆祝活动，应该有效转化为保护和推广相关艺术资源的文化工程。

(三) 哈氏"突破"原则

自从20世纪80年代开始,哈定对于内蒙、西藏、广西、甘肃、新疆等边疆自然题材所进行的持久而坚实的写生创作探索,形成了关于中国边陲风物艺术的再度诠释,在某种跨越文化时空限制的梦幻玄妙联想和回味中,达到了传统写意精神与西方表现形式的契合。哈定在其水彩画的创作中,逐渐寻找到了东西方绘画语言的契合点。那就是画家运用独特的笔法和韵律,在色彩与图形的构成中进行有意味的写实造型,并进一步发挥用笔与用色的表现力,造成了特殊的概括而变形的视觉效果。

从中国当代水彩画发展的文化情境而言,东西文化的融合是任何一位探索有为者无法回避的命题。哈定无疑是这一艺术转型历史的亲历者,在其相关作品中,水彩画语言转化的一个潜在方向,是场景画面的概括,形成造型的简化倾向;而色调笔触的表现,则寓示着写实语言的表现化倾向。事实上,具象风物之中存在着丰富的非具象化的主观表现因素,如何建立自然主题向形式主题之间的转变,这是艺术家追求形式美的一个关键命题之一。画家在写实绘画理念上,赋予了中国具象写实水彩画以新的精神表现的可能,生动地反映了作者成熟而洗练的画风,以及他们对于架上水彩画之中形式美感的敏锐洞察力。

哈定时常沉浸在这样一种具象与非具象的造型语言的微妙转换过程之中,他笔下的风景和人物,大多寓示着画家所力图展现的属于自然本源的生命状态。"我的水彩画,从内容到形式以及绘画技法都是遵循多样而统一的原则,尊重中西传统并加以发展。……生

活，不仅给了我丰富的创作内容，而且潜移默化地影响着我的艺术表现，推动着艺术风格的发展。"①他需要凭借着自己的经验、阅历和判断，进行独特的视觉语言的架构，进而赋予架上艺术诗意般的艺术空间。这其实是作为画家对于现实世界的精神补偿，但更为深入的缘由，是画家准备为这种形式美的空间架构，提供了自由创造的丰富可能性。而这些形式语言的表现，其实都涉及架上艺术新的实践命题。

画家沉浸在特定的风情主题的形式语言的自由创造之中，根据画家多年写生和考察的积累，形成了哈定关于写生生活丰富的经验和阅历，作画之中只有意象中的图形和色彩在升腾和闪耀，形成既定的基调和偶发的效果的微妙转换，这种造型活动中理性和即兴之间度的把握，带给他潜心作画之间的苦与乐，张与弛、紧与松，都不同程度在画面上有所流露，留在画面上的痕迹，是直接和间接画法的水彩画语言的灵动多变，而这些形式语言的表现，其实都涉及架上艺术新的实践命题。这种实践命题表明具象写实和意象构成之间，水彩画语言依然存在着许多耐人寻味的灵动和多变。

事实上，所谓藏区亮丽的风景线，提供给哈定擅长的写实水彩画语言的创造多种可能性。画家由此沉浸在这种创造过程之中，在颜料厚薄和恣意流淌之间，在凹凸起伏的肌理之中，画家用笔感性，酣畅淋漓，挥洒自如，形象概括洗练，大胆运用对比色和大色域效果，色彩充满了厚重、浓郁而强烈的视觉张力。"1983 年我去西

① 上海油画雕塑院编：《哈定文献》，上海书画出版社，2018 年，第 167 页。

藏,对那里的自然景色、质朴民风也产生了强烈的印象,我决心着意刻画珞巴族老猎人的形象。他健壮如虎的身躯,黑里透红的肤色,穿着粗牛毛织成的外衣,这一切也使水彩画的表现碰到了新课题。我加重色彩,放大笔触,增加明暗,选用涂蜡和刀刮等手法,使画面一反水彩画是'轻音乐'的格局,在不失水彩明快、流畅的特点下,产生了重彩和强力的效果。"①

正是这种所谓"重彩和强力的效果",重点显现出哈定对于水彩艺术形式语言的探索重心,其用色趋向更为丰富,画家有时保留着高纯度的色彩效果,有时也将相近色直接搅和,使之互相渗透、互相吞并又互相游离,有时又用强烈而复杂的高色阶,创造出自己倾心的独特的色调和谐,在更深层次上达到了大破大立之后的新和谐,以此细腻而微妙地记录着画家内心激情变化的痕迹。

"重彩和强力的效果"所体现的色彩表现的强化,是哈定水彩画创作的一个艺术实践命题。画家在再现性写实绘画实践过程中,不同程度地加入了表现性的形式语言倾向,赋予其中图形与色彩组合的主观情感基调,对于风景、人物或风俗场景等原本相对独立的题材因素,进行局部合理而整体的结合,以表达画家的一种精神境界,而在这样的境界里,色彩是最具活力的形式因子,哈定的创作使得其作品系列,始终蕴藏着色彩的跳跃和活力。

在哈定创作的代表性的边疆风情和意象之间,潜藏着细微的色彩变化和生动的笔触:形象之中轮廓线条的构成与对比,形成了丰

① 上海油画雕塑院编:《哈定文献》,第166页。

富有致的节奏变化；对象在阳光和阴影的变化，造成了色彩表现中丰富的形成冷暖对比和纯度与明度的对比关系。

 来自高原的阳光和大地，充满自然本源的气息。导致画家对于西部藏区人文环境赋予了诗意般的心理投射，观众也随之逐渐被唤起对于生命的感动。哈定的水彩画再度激活了我们对于西部风情的想象，而画家笔下的人物、牧群、建筑和山地，仿佛再度"复活"，变成了作品中的美好的视觉形象符号，而这些形象符号正是在画中的关于西部雪域"如画"的人文架构。事实上，这些新的艺术实践命题，依然扎根于画家内心深厚的传统文化情结。这是他进行写意水彩画的主要文化底蕴所在，逐渐成为语言风格化的意象世界。

 水彩画的特点是明亮流畅，水彩画是水与色彩的结合，水墨画是水与墨的结合，它们因材料的不同而称谓不同，最终都是自然美的表达方式。从工具材料来看，中国画本身也是水彩画，但是水彩的名称却像是个引进的概念，人们习惯上将水彩视为从西方引进的，称之为西洋画，是与中国绘画迥然不同的画种，其中的视觉观念，在20世纪中期前后，潜移默化地形成了西方化向本土化的转型，而相关名家之作，正是在这一特定时期体现了这样的文化转型，即写生性向融合性的转化。

 这种转化，基本突破了水彩画作为"轻音乐"的图式范畴。哈定相关的艺术观念及创作显现，正是出现了"突破"的重点。"我不主张将自己的兴趣局限在某一方面，仅仅认为水彩画是'轻音乐'、'是抒情诗'和'朦胧诗'"，需要"突破了传统表现的题材和

形式,使水彩的表现力有了进一步的提高。"这种"突破"式实践命题,围绕"重彩和强力的效果"的主线,实现"写生性向融合性的转化",这就是所谓哈氏"突破"原则,这使得哈定作品"不仅保持水彩明快、流畅的特点,也融合了深沉、力度和重彩、拙朴的效果"。①

于此,相关的中国意象元素在具象写实和抽象构成之间互相融合,保持水彩画语言诸多耐人寻味的灵动多变。画家意象中的"人和自然美",外化出图形和色彩的变幻和升腾,既定的基调和偶发的效果的微妙转换,给他带来了创造的乐趣,这种乐趣需要画面中张弛有度、松紧有致,半抽象的语言变化,为他的作品带来了理性和即兴之间的都不同程度的流露。这方面的水彩画语言表现,即为哈氏"突破"原则在哈定的水彩艺术创作的核心,已经显露出艺术探索迹象。

在哈定以往长期跨文化境遇的体验中,已经逐渐确立对于写实语言形式的艺术定位和思考——他长期进行的边疆系列水彩画的探索,既反映了其对于现代西方艺术观念的洞察;又潜移默化地赋予中国传统审美意象的体验。由此展现的画家水彩画艺术心路,是一位中国资深水彩画家长年累月苦心求索的结晶。

(四)"中国意象"的生命故事

水彩画在中国得以普及的重要原因,除了其工具材料给使用者带来便捷之外,就是 20 世纪前期水彩画的教材建设、教学训练为现

① 上海油画雕塑院编:《哈定文献》,第 166 页。

代美术教育注入重要内容。哈定作为一代水彩画名家，其自有早期从事美术教育的背景。他们在美术教学实践中借水彩形式培养学生的色彩感觉和造型能力，同时以此进行户外写生、收集素材、草拟小稿或创作效果图、探索形式问题等等。

自20世纪后期以来，边疆生活题材的出现，无疑丰富了中国当代写实水彩画的表现领域。这里曾经有许多重要的实力派画家在此孕育出中国当代水彩画重要的文化样式。这样的题材选择，其背后存在着深刻的文化命题，就是对于学院派水彩画语言的本体性思考和探索。这方面，其与诗意的江南水乡和自我的城市百态等，同样显现出历史和文化思考的意义。

倘若解析哈定水彩画的探索，无疑涉及架上绘画艺术中诸多富有意味的实践命题。其中之一即是写实语言的新理念。这种新的写实理念，是将约定俗成的写实图像和水彩画表现语言进行图式的转换。自20世纪后期以来，中国当代水彩画中写实风格创作，逐渐开始显现绘画语言独立的审美趣味和价值。其中一个重要的缘由，是画家精神思想之中的人文关怀，以此为主导思想，启发着诸多艺术家进行相关造型语言的深度思考。

哈定曾经多次游历祖国大江南北之地，诸如新疆帕米尔高原、广西山区、内蒙草原、西藏高原、三亚渔港、浙江普陀山、长江三峡、江南水乡、北京碧云寺、浙江天目山、黄龙自然保护区等地，其实是通过相关写生创作，赋予风景作品的人文因素。哈定笔下所显的中国风土人情和相关生活画面，是出神入化而生生不息的中国人文形象，宛若传递着一种悠扬和灵动的自然回响，作品连接着生

生不息的造化天地和风土人情，向他诸多友人倾诉着他的水彩画艺术中关于"中国意象"的生命故事。

面对草原，哈定曾经这样记述道："草原上风云变幻，气象万千，几只白色的牦牛在深绿色的草原上奔跑，一只小牦牛紧跟在母亲的身后，深深地体现出草原的风情。"①面对水乡，哈定又曾经这样记述道："这是江南水乡的典型建筑，门前临街，屋后临水，绿荫环抱。建筑是构图的主体，水波中略具倒影，近景粗杆细枝，远景绿叶点点，叶中有小桥略露，更富水乡情趣。"②相关题材的水彩画中孕含着中国意象，使得人们想起另一个饶有兴味的艺术实践的命题，便是人文景观的架构。这种人文景观之所以吸引画家，是因为中国意象作为一种常见的艺术母题，存在着诸多形式变体的可能。因此，对于如是景观的整体人文环境的感受，使得画家在形式语言的创造之中，试图借用风景水彩画中传统图式因素，置换其中古典的内涵，而进一步变体出他对水彩画形式语言新的结构方式和表达方式，并进一步由此深化为在架上绘画之中，实现图式方面的人文内涵的再度架构。

在画家的思想中，艺术图式是一个丰富无尽的创造空间。"我不主张将自己的兴趣局限在某一方面，……江山多娇、气象万千、年年四季、风土人情，多少美妙的变化，此外人生百态，民族风情，何其丰富多彩。"③事实上，正是这艺术图式的创造意味，才突现了

①② 上海油画雕塑院编：《哈定文献》，第166页。
③ 上海油画雕塑院编：《哈定文献》，第167页。

哈定水彩画探索的核心——对于充满文化底蕴的视觉符号因素，进行创造性解读、重构和变体，幻化出属于画家内心独特的自由和单纯的想象之物，光色变化之间，色彩有如旋律一般在空间中展开、延伸和闪耀……由于系列的积累，其造型趋于概括和凝练，形式走向自由和奔放，情感饱含炽烈和真诚。

倘若我们细读哈定作品中的边疆题材风情元素，基本分为人物肖像的独立造型、日常化的人景合一组合造型和风景独立造型。前者如《珞巴族老猎人》《瑶族姑娘》《姑娘和牦牛》等；中者如《汲水的妇女》《盛装的藏民》《草原上的喜悦》等；后者如《世界屋脊》《西藏高原》《雪山丛林》《塞外风光》等。由于画家长期持久的体验和考察，导致他在艺术创作中能够娴熟地将这些造型进行组合，并保持其浓厚的生活真实性。而这种真实的显现，已经超越了某些生活细节的再现，而升华为整体的文化气息的把握。正因为如此，我们能够领略画家在写实艺术中明显的表现色彩——这是画家赋予写实水彩画特定的写意基调，而与之相应的是，关注自然秩序和生命状态是其中潜在的艺术母题。

在这类代表性的边疆题材风情元素以外，我们可见江山多娇、年年四季、人生百态，民族风情等，形成哈定一生所求的所谓"表现人和自然美"。哈定作品中丰富多彩的题材魅力在于，画家以生命经历中的记忆式写生造化，转化为这样的一种人文景观，之所以吸引画家，是因为中国意象作为一种常见的艺术母题，存在着诸多形式变体的可能。因此，对于如是景观的整体人文环境的感受，使得画家在形式语言的创造之中，试图借用风景水彩画中传统图式因

素，置换其中古典的内涵，而进一步变体出他对水彩画形式语言新的结构方式和表达方式，并进一步深化为在架上绘画之中，实现图式方面的人文内涵的再度架构。画家能够将艺术经验中的关于形式语言的自由创造注入其中，使画面的传统写生的主题变成为图形与色彩组合的新创作主题，实现艺术语言的新架构。

画家能够将艺术经验中的关于形式语言的自由创造注入其中，使画面的传统写生的主题变成为图形与色彩组合的新创作主题，实现艺术语言的新架构。无论是人物和场景之间，还是建筑和山水之间，潜藏着细微的色彩变化和生动的笔触。高原之中牧群、城市之中街道、水乡之中绿荫……相关图形构图关系以及地平线相互照应，形成多种丰富的有致的节奏变化和构图关系；景象在阳光和阴影的变化，造成了色彩表现中丰富的形成冷暖对比和纯度与明度的对比关系。艺术家沉浸在这样一种具象与非具象的造型语言的微妙转换过程之中，其凭借着自己的经验、阅历和判断，从他以往对于写生对象的架构中脱离出来，寻找新的绘画语言的参照，进行新的视觉语言的架构。

在写实主义的样式移植中，有的是忠实于欧洲学院派风格，以严格素描造型为基准的；有的则是在素描造型的基础上，部分地运用了印象主义的色彩技法处理。在现代主义的样式移植中，印象主义仅仅是风格借鉴的对象之一，其往往与立体派、野兽派和表现主义风格兼容并用。从追求绘画性角度来看，水彩画与油画之间的距离缩小了，在这方面，浪漫主义时代英国水彩画的影响，尤其那种简捷明快、概括抽象的绘画性效果，是不容忽视的。其干预欧洲现

代艺术思潮,并影响印象主义的走向。这种表现性又在那个时期,与中国文人写意思想中的气韵生动和笔精墨妙的意趣发生重要的"契合"。因此,整个样式移植的过程,其实正是西方文化情境向中国文化情境转化的演变过程,以形成一种新兴的文化气象。这种关于"新兴的气象",确如倪贻德所指出:"洋画不仅是模仿西洋的技巧而已,用了洋画的材料来表现中国的,是我们应走的道路。但是所谓表现中国的,不仅在采用些中国技法而已。……表现出整个中国的气氛,而同时不失洋画本来的意味和造型,是我们所理想的。"①

事实上,有如哈定关于"三虚三实"的艺术处理总结,表明其探索着一种具有时代记忆和文化意义的中国式写生。相关作品中寻常的景物和人物,内在深处已经注入了中国现代水彩画风格之变的印记,同时也纳入了本土化实践的轨道。这种艺术探索,即是用"洋画本来的意味和造型"以体现"中国的气氛"。新中国的成立,给中国社会带来了翻天覆地的变化,同时也赋予了中国美术新的文化使命和导向。艺术家致力于画出最新最美的图画,其中水彩画由于受到自身材料的影响,被归于美术中的"轻音乐",不如油画和雕塑,参与表现重大题材的现实内容,但是同时也确立了现实主义的主流风格。这个时期的水彩画家对于水彩技法、题材、风格、意境、创新和民族化等问题给予了积极的关注和思考。

(五) 同赴光辉未来

20 世纪 80 年代后期以后,哈定的艺术活动轨迹,逐渐转向海

① 倪贻德:《艺苑交游记》,上海良友图书公司,1936 年,第 61 页。

外。特别是1988年10月在上海美术馆举办的"哈定画展",和1992年7月在美国洛杉矶举办的"哈定水彩画展"引起了国内诸多方面对于其绘画艺术及风格的关注。哈定的相关画集,也是选其数十年艺术作品之精粹,起到很好的宣传作用,其中关于哈定的水彩画艺术的完整而独特的探索历程,也得到了画坛充分的首肯和赞誉。不过,作为其水彩艺术实践的一部分的后期创作,此前尚未得到充分而完整的独立展示。这不失为关于哈定艺术被"忽略"中"忽略"。

现在,我们将再次投入历史的深情和人文的思考,关注这位个性独特、才情非凡的传奇画家哈定后期的水彩作品,以助我们更为全面地了解哈定的艺术世界。值得关注的是,中国水彩画的发展已经从架上语言的纯粹自律性探索,拓展为更为深广的人文精神的思考。特别是哈定后期的水彩画艺术探索,为我们提供了这方面的重要经验。哈定的后期的水彩之作,常常实施两种构思,一是对于艺术语言的提炼,构成为艺术而艺术的融合中西之法;二是根据自己对于少数民族生活的感受,依据相关形象素材,重点关注人物精神气质,呈现寻常人物的传神性格和非凡气质。因此,哈定所创造的古典气息的风景和肖像,构成了艺术家视野中的一道独特的人文景观。

所谓一叶知秋,事实上,哈定后期水彩作品,正是体现了画家体悟通向智慧之门的涅槃之道,所谓"天地与我同根,万物与我一体"[①],使得笔下造型独具回归本源的表现之功。这些水彩的题材元

[①] 上海油画雕塑院编:《哈定文献》,第168页。

素，实则是简单的生活内容，包括静物、人物和风景诸多内涵，但是这些元素的组合却是高度精神的产物，赋予了内在的情感逻辑和精神品位。"积极向上，与人为善，把小我融合为宇宙全体。无限扩展新的生命，共同奔赴光辉的未来。"①——这即是体现了哈定绘画艺术最为动人的要点，在自我的世界里，建构起对象万物超乎自然的心理真实。由此对于中国水彩艺术的写实之风寄寓了新的精神性元素，虽然这种元素隐藏在外在感性的细致描绘中，但是忠实的观众依然会在其艺术作品阅读过程中感受思想洗礼。

哈定的艺术发展路线是独特的，其与海派艺术的历史转型同步，在水彩艺术的实践中寄托着其人生多重的感悟和理想，为我们这座城市的相关艺术资源的发现和研究，留下了历久弥新的思考空间。

哈定作为一代著名画家令我们后生感慨，难能可贵地心存这样的艺术态度和事业精神，不为暂时的浮躁和诱惑所动摇，数十载如一日，坚持走自己认定的前路，一心一意地摸索以水彩艺术为主体的艺术实践命题，通过长期观察、写生和思考，解读其中多方位的人文因素，并且寄托自己无限的关于"人与自然美"的人文情怀，这般的艺术探索历程所得，换来的是精神世界里十分的自足，眼前展现的哈定数十年来积累的水彩画作品，以及哈定画室相关画家的作品，表明哈定的艺术是时代的缩影，是海派的财富，他们为海派文化的艺术资源，积累了非凡的心力之作。其心力深处的核心，是面对生活磨难而百折不挠的坚定意志和矢志不渝的高远志向。

① 上海油画雕塑院编：《哈定文献》，第168页。

图书在版编目(CIP)数据

中国近现代美术文献十讲/李超著.—上海:复旦大学出版社,2019.12
(名家专题精讲)
ISBN 978-7-309-14505-2

Ⅰ.①中… Ⅱ.①李… Ⅲ.①美术-文献-研究-中国-近现代 Ⅳ.①J120.95

中国版本图书馆 CIP 数据核字(2019)第 155853 号

中国近现代美术文献十讲
李 超 著述
责任编辑/郑越文

复旦大学出版社有限公司出版发行
上海市国权路 579 号 邮编:200433
网址:fupnet@fudanpress.com http://www.fudanpress.com
门市零售:86-21-65642857 团体订购:86-21-65118853
外埠邮购:86-21-65109143
江阴金马印刷有限公司

开本 890×1240 1/32 印张 15.625 字数 305 千
2019 年 12 月第 1 版第 1 次印刷
印数 1—4 100

ISBN 978-7-309-14505-2/J·400
定价:75.00 元

如有印装质量问题,请向复旦大学出版社有限公司发行部调换。
版权所有 侵权必究